崔文华 著

纪录片
与短视频

纪实影像文案创作

**Documentary
and
Short Video**

Documentary
Video
Writing

清华大学出版社
北京

本书封面贴有清华大学出版社防伪标签，无标签者不得销售。
版权所有，侵权必究。举报：010-62782989，beiqinquan@tup.tsinghua.edu.cn。

图书在版编目（CIP）数据

纪录片与短视频：纪实影像文案创作 / 崔文华著. -- 北京：清华大学出版社，2025.3.
ISBN 978-7-302-67297-5

Ⅰ. J952

中国国家版本馆 CIP 数据核字第 2024YM6799 号

责任编辑：纪海虹
封面设计：崔浩原
责任校对：王荣静
责任印制：沈　露

出版发行：清华大学出版社
　　网　　址：https://www.tup.com.cn，https://www.wqxuetang.com
　　地　　址：北京清华大学学研大厦 A 座　　邮　编：100084
　　社 总 机：010-83470000　　邮　购：010-62786544
　　投稿与读者服务：010-62776969，c-service@tup.tsinghua.edu.cn
　　质量反馈：010-62772015，zhiliang@tup.tsinghua.edu.cn
印 装 者：大厂回族自治县彩虹印刷有限公司
经　　销：全国新华书店
开　　本：188mm×260mm　　印　张：13.25　　字　数：295 千字
版　　次：2025 年 3 月第 1 版　　印　次：2025 年 3 月第 1 次印刷
定　　价：48.00 元

产品编号：103007-01

目 录 Contents

第一章　文案决定论源于实践理性001

- 第一节　一阶文案：阐发选题创意与实践操作的可行性 001
- 第二节　二阶文案：引领拍摄 ... 002
- 第三节　三阶文案：完成版解说词是文案工作的最高体现 004
- 第四节　清晰的文案意识是行业成熟的表现 006
- 第五节　文案管理的重要性 ... 008
- 第六节　纪实类短视频制作也需要文案意识 009

第二章　解说词的功能演进019

- 第一节　中国纪录片解说词的前世今生 019
- 第二节　解说词的语义地位 ... 025
- 第三节　解说词与画面的合作关系 .. 028
- 第四节　解说词与画面之间能否建立刚性语法关系 033

第三章　主题的工具论价值035

- 第一节　中国纪录片主题理念的历史演化 035
- 第二节　主题是纪录片文本之魂 ... 038
- 第三节　主题是纪录片的总体角度和"总装"依据 053
- 第四节　从工具论角度看主题的重要性 057
- 第五节　为什么主题一定是主观的 .. 059
- 第六节　追寻"本质真实"的"本质" 064
- 第七节　平民化能否成为纪录片主题的开拓方向 068

第四章　文本结构的设计与搭建073

- 第一节　结构的内涵与建构方法 ... 073
- 第二节　叙述结构的常见经营策略 .. 075
- 第三节　无结构则不成作品 ... 078
- 第四节　纪录片结构方法论中的"故事拜物教" 087

第五节　跟从视角与感情线的结构 .. 091
　　第六节　无法轻易放弃的宏大叙事 .. 092

第五章　文本的词句段章经营 .. 097
　　第一节　用词能力与阅读经验的发育性关联 097
　　第二节　句法与段法 .. 106
　　第三节　章法的全局性意义 .. 110
　　第四节　文本话语风貌的透视 .. 113

第六章　文案的知识根源 .. 117
　　第一节　突破固化知识结构的局限性 .. 117
　　第二节　知识缺陷直接造成文案内容缺陷 119
　　第三节　文案撰写者需要建立什么样的知识结构 123
　　第四节　科学精神具有单独强调的知识结构意义 135

第七章　历史学对知识结构的奠基意义 139
　　第一节　历史学知识准备不足的案例 .. 139
　　第二节　历史意识对非虚构视频叙事的支撑作用 145
　　第三节　历史学角度会充实纪录片创作的理性精神 147
　　第四节　纪录片像历史学一样贡献于身份认同的建构 148

第八章　纪录片的人类学视野 ... 151
　　第一节　纪录片与人类学的相通性 .. 151
　　第二节　人类学对影视工具的借用 .. 154
　　第三节　纪录片对人类学方法的借鉴 .. 157
　　第四节　一个纪录片案例的有限印证 .. 161

第九章　"在场"是纪实文本的刚需 179
　　第一节　尊重真实就需要文本确实在场 179
　　第二节　文本写作的宏观在场感与微观在场感 184
　　第三节　视频纪实"在场感"的探寻进路 185
　　第四节　寻求历史"在场感"的成功案例 196
　　第五节　文本撰写者的观众意识也是一种在场坚守 204

后记 .. 206

CHAPTER 1 第一章

文案决定论源于实践理性

第一节 一阶文案：阐发选题创意与实践操作的可行性

当今的非虚构视频作品（主要是各种类型的纪录片）已经成为电视台、网站和微信公众平台（微信公众号）的主要播出节目类型之一，同时也是广大观众喜闻乐见的观赏内容。

市场需求就是刺激生产的动力。非虚构视频作品生产由此成为许多文化经营实体的重要业务，电视台、网站、影视公司、文化产业单位等都可以是非虚构视频产品的生产主体，在它们那里，非虚构视频作品制作直接就是"文化产业项目"生产。生产经营实体作为"内容供应商"，当然必须先要有一个具备足够价值的选题创意，才会以此为核心，启动一个具体的非虚构视频作品项目。

选题创意是项目的种子，没有这颗种子便不可能有后续的一切耕耘与收获。选题创意需要设定内容有独到的原创性和新颖性，并具有足够饱满的题材范围，包含相应的社会意义和文化价值，由此才能够引发观众的观赏兴趣。因之蕴含可以预期的市场潜力，足以引发投资者和赞助商的投入兴趣，所以可为项目赢得运营资源。可见选题创意在立项过程中是具有决定性意义的起点。

形成选题创意并没有万能的诀窍，只能依靠创意策划人广博深入的现实阅历、观察与思考问题的独特视角、对万事万物无尽的探索欲，以及用现代学术武装的思想和相对完备的知识结构。创意策划人所需要的这些基本条件可以是单项的，当然最好是兼备的。这样的创意策划人可以是复数，也可以是单数。

对于一个"可经营"的非虚构视频作品项目创意来说，它的"好"就包括了具有文化市场吸引力，能够吸引合适的投资者。为了把这个创意变成一个可以推向融资市场的可操作项目，需要作出全面分析论证，确认它的行业市场价值、文化艺术价值和社会价值，分析项目实施的支持性因素，对技术操作路径做出全面评估，设计准确的市场目标和实现市场目标的推展方式，等等。只有对上述问题做出系统的可

信阐述，才能够让所有相关方愿意接触和深入沟通。这样的系统分析论证文字，就是一个可行性方案。理想情况下，选题创意的提出者可以是项目可行性方案写作的执笔者。执笔者依据自己的专业素养，经过与诸多相关方面的探讨，最终形成完善的项目可行性报告。这个可行性报告是促成项目启动的首要文案，即项目的"一阶文案"。

如果项目可行性报告得到投资方、运营方，甚至播出方的认可通过，就可以进入实质性的项目运作过程了。一阶文案的设计主要以项目运营的实际需求为根本，在系统的专业理性分析论证中形成。如果这个可行性报告文案缺乏说服力，不能够得到重要运作关联方的认可，项目也就胎死腹中。由此可见，一阶文案的质量决定着项目是否能成立。

普遍经验证实，非虚构视频作品项目从起点上就表明了"文案决定论"具有不容置疑的合理性。

当今中国非虚构视频制作产业实体大部分是市场化运营的。它们要生存和发展，就必须到市场上去开发和争取项目。争取这类项目的重要方法之一是给潜在的或者已经"接上头儿"的投资方和赞助方（甲方）递交项目选题创意策划案，乃至包含全面操作流程设计的内容、更为完整的项目可行性报告。为此，公司甚至会"养"一些专职的文案人员，致力于撰写项目创意策划案。如今在项目竞争场上流行的创意策划案文本大多印制精美，PPT 设计炫目时尚；但在现代电脑强大制图能力提供的炫目图片旁边，却是虚浮造作的句子，陈述着空洞粗陋、支离破碎的内容，既没有深入的社会现实依据，也没有扎实的操作路径分析。文案图片及装帧形式方面的功夫无法掩饰选题立意的空洞浅陋、主题角度的平庸雷同，其思想之贫乏跟"创意"二字基本不沾边。文案论述文字基本都是从网上搜来后加以搅拌的杂烩；即使还能够有些按自己理解而写就的部分，那也经常是词不达意，甚至不乏别字病句，章法混乱。这样的东西很难让项目的潜在投入方感兴趣，只能是草草一翻，随手遗弃了。

由于"一阶文案"对项目开启与后续运作具有决定性意义，就需要运营实体寻找高质量的文案创意资源，以高度专业化的精神，对待这个问题。

第二节　二阶文案：引领拍摄

美国资深纪录片导演和纪录片研究学者迈克尔·拉毕格在所著《纪录片创作完全手册》中写道："一般人在拍摄第一部纪录片时通常没有什么准备，甚至两手空空。他们只是感觉题材吸引人就急着开拍，然后就拍个不停。问题在于没有精准的目的就启动摄影机，每件事看起来似乎都重要，因此你就会把所有东西都拍下来的。之后当你坐在电脑前，面对的就是一大堆没有故事线与观点的原始素材。要学会在拍摄之前心里先有目的，这样才能拍到特定的素材。"[①] 不仅初学拍纪录片的人会这样，从业多年

① 〔美〕迈克尔·拉毕格：《纪录片创作完全手册》，喻溟等译，成都，四川人民出版社，2023。

的纪录片人中也会看到这样的工作方式，他们开拍之前对作品整体形态、主题立意、可能的题材需求、即将进入的现场情况等都"不习惯"做出相应的系统思考，几乎是只凭一点儿简单凌乱的想法就开机了。通常不是准备时间不够，而是给再多时间也会如此。具体原因因人而异。

正确的工作方法当然是，开拍之前在内容方面必须有充分的思考，做出尽量详细的准备，而且这个准备必须落实到文字上，这是继"一阶文案"（可行性报告）之后的"二阶文案"。二阶文案的功能单一而明确，就是对拍摄内容的系统设计，并把这个系统设计用文字清晰写下来。

这个二阶文案可以是一个拍摄大纲。这个拍摄大纲当然不是闭门造车之物，如果有写作大纲之前的实地采访，当然是很理想的。如果之前没有进入现场的条件，也须有丰富的案头准备、相关采访研讨，以使拍摄大纲具有明确的场景针对性。成型的拍摄大纲中需要写明片子的整体结构预设、基本主题立意、在各个拍摄场景中必须拍摄到的影像素材内容、应该采访的人物，预估素材大致所需数量，以及这些素材将应用于成片中的哪个部分，承担怎样的表达目的，甚至所需要的拍摄格调，等等。

如果实拍之前的采访工作扎实深入，拍摄前的二阶文案可以按照"接近"解说词的形态来撰写，每段解说词文字都明确对应画面提示：需要拍摄的场景或人物，甚至包括相应的大致镜头要求。这会使得现场拍摄以及采访内容更为精准确切。

在纪录片的实际拍摄工作中，在经费保证的条件下，清晰的二阶文案一旦确定，整个项目就会马上有序有效地进入实际行动状态了。没有这样一个可做依据的底本，大家的工作都会迷茫而繁乱。

这个二阶文案中已经包含着细致的可操作性，而完全不同于常规策划会上的文人空话，不同于"头脑风暴"中那些"管说不管做"的泛泛之论。写好这样的拍摄大纲，当然是整个创作团队充分讨论和深思熟虑的结果。一旦"定案"，各相关工种必须严格遵守执行，以保证整体工作的有序和有效。

在工作现场，编导与摄像师有必要经常翻阅一下这个提纲，防止在急促匆忙的现场工作中忘记"初心"，时刻提醒自己是"为什么来到这里"，这个工作部分在工作全局中处于怎样的位置。这样可以一直保持"心中有数"。保证工作目标的明确和题材范围清晰，避免偏离主题或拍摄内容的选择轻重失度。当然还可以避免"漏拍"或重复拍摄。因为文案设计缺失而造成的"漏拍"或应拍内容不足，会导致重拍补拍，这都会使时间与经费有的相应损失。

当然需要强调的是，这样的预设文案不是一个固化结构，在现场实际拍摄中当然会有很多随机发现以及连带内容的实地扩展，使得预设文案会在实际拍摄过程中不断丰富，在创作过程的深化中继续充实完善主题表达的格局，追踪真实事件的展开进程，挖掘细节，扩展影像素材，乃至增加采访人物。现场真实是"第一性真实"，任何类型的纪录片都应该首先尊重现场真实（除非已经没有现场），抓住现场的第一性真实必须是首要目标，否则就失去了"纪录"的价值。

预设文案主要是为了消除实拍工作的盲目性，而不是创作的囚笼，不是抓取现场

真实的障碍，是深入发现、发掘真实的启发和引导。有了重大现场真实发现而突破预设文案是纪录片现场的工作常态，但却又不能是严重偏离文案意图的任意走形。

清晰而翔实的拍摄文案还有一个使得整体工作"标准化"的作用。非虚构视频制作领域存在形形色色的编导，有对某种单一模式奉若神明的因循者，有刚愎自用的"电视艺术家"，有腹中空空的"权威"，有知识结构简陋因而视野狭窄的"工匠"，有混事多年也不谙行道的"超然之人"，以及只想拿钱走人的"江湖人士"，如此等等。这些编导首先没有耐心做案头工作，也不习惯阅读；进入拍摄现场，这种编导对摄像师模糊笼统地交代一个拍摄范围，就让摄像师自己去任意拍摄了。这样的编导自己既没有对拍摄现场事件的系统掌握，也谈不上对于片子主题内涵的细致理解，连自己在一个地区应该拍摄到几个现场事件都说不全。面对上述情况，一个内容完善、场景提示细致清晰、影像实现可行性很高的拍摄文案，可以弥补主创队伍人员业务素质参差不齐的短板。对于进入拍摄现场实在无力进行创造性发挥者，那就"照本执行"，也不至于出现太大缺失。

作为二阶文案的拍摄提纲也是项目管理的流程指南。有了这个明确周全的拍摄提纲，拍摄团队中各工种之间的沟通与合作也就有了基本依据；拍摄提纲指定了拍摄场景地点，摄制组的行动路线可以据此而制订；同样由于提纲里明确了拍摄场景，也就可以设想使用什么样的拍摄技术设备，例如灯具、摇臂、无人机以及各种特殊镜头等。拍摄工作时间周期也可据此预估。二阶文案这时成了拍摄工作配置资源和掌握流程的总表。

在纪录片生产领域，制作方感到的最大压力之一就是制作周期的时间限制，制作时间的拖延意味着金钱的大把支出、恰当播出机会的可能错失、投资人要求的完成片时间节点"失准"，等等。准确周全的拍摄文案能够保证拍摄工作顺利高效，加快拍摄进度，节省时间，从而降低拍摄成本。

特别是，如果是拍摄一部多集的纪录片，由一位编导从头拍到尾那将是一个难以接受的漫长制作周期。这种项目必然是多位编导共同参与，多个摄制组齐头并进。这样的多组并行拍摄，就更是需要一个事先准备好的拍摄文案，主题明确，总体布局严整，分集内容清晰，实拍地点及场景设计精准。如果没有一个这样的"总谱"，这个"大活"就会干得很不靠谱，完全可能乱了套。

二阶文案在项目实施中的全面作用，进一步彰显了非虚构视频生产中的"文案决定论"是行业管理中的核心理论概念之一，具有极大的实践意义。

第三节　三阶文案：完成版解说词是文案工作的最高体现

当一部非虚构视频叙事作品的所有现场影像素材拍摄完毕，人物采访都已获取，辅助性影像资料也收集齐全，就可以进入第三阶段的文案写作。这个"三阶文案"的

直接体现形态就是这部视频作品的解说词（每段解说词一般会配有相对应的画面提示）。这个解说词是前面所有工作成效的结晶。

整个创作团队的有效努力，社会资源的多方支持，转化为完整系统的语言叙事文本，这是完成片的语义形态呈现，这样的解说词相当于电视剧的剧本，将直接决定纪实视频作品的完成样貌。

至此可以说，这个解说词文本是文案工作的最高体现形态。

这样的解说词不能再被理解为只是用来解释画面内容的"旁白"。旁白的大致意思是"从旁介绍的辅助性道白"。而作为"三阶文案"的解说词已经是视频作品叙事系统内的核心性存在，画面、音乐等艺术元素都将在它的主导下凝聚组合，而不是"从旁介绍的辅助性道白"。

首先，这个解说词文本能够以确切的语言提供视频作品的背景信息和解释相关概念，这些抽象的内容是难以画面化的，而这些内容又是纪实视频作品必不可少的。有经验的纪录片导演说："解说词能以最快最简便的方法展示影片的实际背景，并提供简单或者复杂的信息，其中有些信息是很难或者不能通过影片参与者的对话自然表达出来的。解说词可以对影片的情绪加以充实，此外还能强调影片的焦点。在通过画面本身无法做出判断时，解说词可以帮助观众去理解更多更完整的画面含义。"①

从工作流程上来说，剪辑师（或者编导自己动手剪辑）拿到作为视频作品"剧本"的解说词，其剪辑操作就有了清晰的依据。通读了这个剪辑底本，对全片的主题走向与艺术风格就可以了然于心，在这个明确的"全局意识"指导下，就可以合理选择足以体现主题表达的总体剪辑风格，可以准确判断画面的每一组镜头怎样组合能够更为有效地实现片子所需要的纪录效果，叙事段落如何连接能完成情节线的最佳凸显，怎样的起承转合才足以保证感人的节奏推进，也得以更好地保证画面呈现效果与解说词的语言表达效果无间隙配合，实现二者互为激发，相得益彰。这就直接避免了"无本剪辑"会造成的盲目堆积画面问题，省掉反复权衡画面如何安放的麻烦，不至于在无序挑选海量影像素材的繁难中迷失方向，节省大量时间和其他资源，极大提高剪辑和制作效率。

至此，我们根据非虚构视频作品的常规制作流程，依序分析了一、二、三级文案在各工作阶段的核心性作用，确认了"文案决定论"的基本内涵。各工作阶段的文案对于相应的工作阶段，都具有把控整体工作局面的作用，项目内各工种（包括制片人、撰稿人、编导、摄像师）都有必要深入参与这个文案的制订，从理解这个文案入手而形成对工作的整体观念。未能知全局则不足以谋局部。整体意识永远是高级智慧的表现。

文案决定论在行业内具有普遍意义。两位资深的外国纪录片导演对"脚本"（文案）在纪录片制作全流程中的作用有一番经验之谈：

一份合适的脚本可以使影片的制作任务简单一百倍。为什么呢？脚本又是如何帮助我们的呢？脚本的基本作用又是什么呢？第一，脚本是电视公司评估你的影片价值的主

① 〔美〕艾伦·罗森塔尔、内德·艾克哈特：《纪录影片及数字视频编导与制作》，张文俊译，195~196页，北京，中国广播影视出版社，2021。

要手段之一。脚本是一种组织与构造工具，是制作过程中所需要的参考与指南。第二，脚本是影片制作中相互交流想法的途径，它应该尽可能地简单明了和富有想象力。脚本能让人更容易理解影片的内容以及进展。脚本对赞助人或电视责任编辑特别重要，能告诉他们影片的内容细节，以及供会议进行轻松的讨论，从而转换成可说服他们接受的影片想法。第三，脚本对摄影师与导演也是必要的。脚本可以向摄影师传达影片的情绪、情节以及其他摄影问题的处理方法。脚本可以帮助导演确定影片的展开与实现手法以及影片内在的逻辑性和连续性。第四，脚本也是安排摄制组作息时间所必需的。因为除了传达故事内容外，它还能帮助摄制组人员得到下面一系列问题的答案：

- 影片相应的预算是多少？
- 需要拍摄多少外景和天数？
- 需要如何设置灯光？
- 是否需要特殊效果？
- 需要什么档案材料？
- 是否要为特殊场景的拍摄准备专用摄影机和镜头？

最后，脚本也将指导剪辑师的工作，说明影片设想的结构以及镜头片段的连接方式。①

这段话至少说明了纪录片文案的三个功能：一是说服"赞助人"投资的依据；二是摄制系统运作（创作与事务运作管理）的指南；三是剪辑师的工作指导。这是实际操作经验丰富而成熟的从业者总结出来的结论，具有高度可信的实践对应性。

作为剪辑制作完成片主导依据的解说词已经完全不同于中国电视业初级阶段纪录片的那种"后贴"的解说词，不是当年的那种旁白型"看图说话"。完成片主导型解说词的要素地位已经产生了巨大的层级跃升，其创作价值具有作品灵魂的意义。

因此可以说，文案决定论确实是纪录片成熟时代的产物。

第四节　清晰的文案意识是行业成熟的表现

中国纪录片初生年代，没有清晰的文案意识，在操作流程中的各阶段中自然也没有对应的文案写作。

新中国成立之初，纪录片制作的大致工作流程模式是：按照上级给定的一个宣传题目，拍摄若干"不可以有瑕疵"的现场景象（由于机器与耗材极为宝贵，也不可能多拍备用的素材）。前期的现场画面拍摄完成之后，以极有限的影像素材把片子的画面结构剪辑完成。由于大都是几分钟或十几分钟的短片，编辑工作并不繁难，把这个画面剪辑版配上说明性的画外有声语言（旁白），加上一点"对景"的音乐，也就是

① 〔美〕艾伦·罗森塔尔、内德·艾克哈特：《纪录影片及数字视频编导与制作》，张文俊译，12~13页，北京，中国广播影视出版社，2021。

完成片了。这样的制作模式从20世纪50年代初延续到80年代初。

由于这个"旁白"主要是对画面的背景情况和知识性信息作出解释说明，也就自然被称为"解说词"。由于这种解说词是"后贴在画面上"的，所以把这种"旁白"合成到剪辑版片子里的工作叫作"配"解说词。在这里，解说词也确实只起到配合作用。这种"旁白式"的后配型解说词完全参与不到主题策划、实地拍摄指引、剪辑结构安排等主要创作过程中，所以这种解说词只是画面的"附属"部分，写解说词也就不属于郑重其事的文案写作。这时候的中国纪录片人自然没有成型的文案意识。

进入20世纪80年代，随着中国电视事业的发展，篇幅较长的纪录片作品越来越多，其文化容量相对丰富，艺术组合方式日趋复杂，工作内容繁巨。这就必须设计出一个系统运作的流程，以引导制片工作有序进行。纪录片作为文化产品，内容当然是核心要素。于是，纪录片制作整个流程的核心工作首先是作品内容的陈述文案，用来说明主题思想和立意角度，规划题材范围，基本圈定被采访人物，大致设计事件叙述顺序，说明项目的具体制作目的和社会价值，如此等等。进入实拍工作大致都在这个预设文案的引领下进行。没有这样的文案依据是无法"开机"的。这个工作流程是在实践中逐渐摸索成型，有一个由粗到精的过程。

如今，哪怕是一个几分钟长度的企业宣传片，一个十几分钟长度的行政区域形象片，也都需要事先写好文案，经过层层审批通过，才可以进入实拍。如果没有这个思虑周全的能够获得通过的文案，就连基本预算经费都拿不到，当然也就无法"开拍"。就目前的行业惯例来说，"非虚构视频"作品先有文案才可"开机"的做法，占项目总量的比例几乎为百分之百。纪录片拍摄需要文案先行，是大量工作实践促成的必然选择。在纪录片编导队伍素质有待提高的基本状况之下，在有形与无形的社会审阅密集分布的现实条件下，写定文案方可进入实际拍摄，是提高项目安全系数的稳妥之计。

产业化的电视纪录片制作对时间周期和成本的经费预算有严格要求，文案是掌握摄制周期和控制成本的根本依据。有"本"拍摄可以使工作思路清晰，方向明确，效率提高，经费节约，成本可控。而无"本"拍摄则会思路混乱，主题方向模糊，选择事实不确，作品修改频率增加，工作流程低效，周期拖拉，投资浪费。产业化制作付不起"无本拍摄"的各种成本。反面教训也是时有所见的，那就是"无本拍摄"导致的项目"烂尾"。笔者在自己的从业经历中，曾经很多次被找去为那些因无本拍摄而烂尾的项目收拾残局。产业化法则要求"非虚构视频"作品必须有"本"拍摄。文案先行是符合现代产业运作规律的。

"非虚构视频"作品制作所需要的预设文案相当于战争中的作战方案。任何一次正规的作战行动，之前都要制定一个作战方案，除非是仓促迎敌的遭遇战。只有莽撞无知的草寇流贼才会去打没有作战方案的"乱仗"。当今中国的"非虚构视频"产业领域有众多的"作战单位"，岁岁年年开展无数大大小小的"攻坚战"，没有人愿意像草寇流贼一样"打乱仗"。当然，进入实际作战状态，不会把实际作战过程变成对预设方案的"照本宣科"，而是会根据实际情况，临机应变，追求实效。

非虚构视频产业领域各运作实体以实践理性为基础形成文案，以对社会需求的深入了解来确定选题创意，明确作品主题和题材范围，实施有效创作，是基于广泛实际经验和理性思考而形成的高效操作方法。只有这样才能完成自己的社会文化职责，延续实体的运营生命。"非虚构视频"产业领域具有普遍的文案意识是行业实践理性成熟的表现。

中国电视剧行业早已明确了一个道理：没有好剧本绝对不会拍出好电视剧。于是电视剧投资人倾力寻找好剧本，重金求购好剧本。这有助于提升电视剧编剧的话语地位和市场价值。但"非虚构视频"制作行业对这个道理的认知还有待提高。虽然两个行业的文本作用其理相同。

在"非虚构视频"制作产业领域，"文案决定论"的认知程度还有待提高。

第五节　文案管理的重要性

在项目推进的全过程中，文案是总纲，纲举目张。在充分研讨、深思熟虑和精心设计的基础上生成的文案，既然在非虚构视频作品整个创作过程中具有决定性作用，那么，保证文案意图的贯彻就是项目管理的重要目标。如果没有在项目管理中使文案意图得到确切贯彻，文案的重要性就是一句空话，文案凝聚起来的一切有效努力也都会流失或消解。

文案管理包括：在文案传阅中注意知识产权保护；摄制团队按文案设计如期到达拍摄现场，按照文案规定完成场景拍摄任务；在后期制作过程中依据解说词进行剪辑，按照文案要求进行成片风格把握，等等。

文案管理最经常遇到的挑战就是对文案的各种改动。

随意改动文案的情况很容易发生在现场拍摄过程中，因为遇到某些拍摄难点，就采取"偷懒"的办法，随意直接减少应拍场景；或者对应拍场景的实拍量予以"偷工减料"，敷衍了事。甚至为了减少前期拍摄工作量而改动拍摄路线，删减应该前往的拍摄地点。还有的情况是，摄像师或现场编导无视文案的具体要求，直接把现场实际拍摄过程拉到自己习惯的操作舒适区里，背离了预定的主题意图。

制作团队内部的各工种都有可能为了避难就易而随意改动文案。这种情况频繁出现会导致整个项目的执行莫衷一是、职责混乱、扯皮推诿，文案研讨阶段所作的一切努力结果会被严重蚕食消解。在具体制作流程的管理工作中，保证文案的规定动作得以完整贯彻实施，不因种种借口而被随意篡改，是项目内部管理的第一要义。而恰好这是非虚构视频作品制作管理过程中最常发生的事。

随意改动文案的情况也容易发生在后期剪辑过程中，这样做的隐患更大。任何一个对片子有某种话语权的人产生一个随便的念头，就可以任意指挥解说词的修改，哪怕越改越糟也持无所谓态度，只要不出现政治问题就行；甚至剪辑人员在工作台上觉得画面不够了，就可以减掉一段解说词；配解说录音的时候，播音员觉得哪一段不符

合自己的朗诵习惯，也可以"临场发挥"一下自己的创作能力，瞬间承担增删篡改解说词的工作。

非虚构视频作品讲究的是真实，真实事件、真实场景和真实人物，这是作品真实的生命构成。依据事实逻辑写成的脚本如果被随意改动，可能会篡改完整的真实性，或者偏离乃至扭曲事实的合理顺序，让事实逻辑出现令人质疑的瑕疵，甚至导致误解，降低观众的信任感。同时也会破坏文本精心建构的情节结构，拆断上下文之间的呼应关系。

至少到目前为止，明确的文案管理还没有成为中国非虚构视频制作产业受到重视的管理方向。这也是行业完善度有待提高的方面之一。既定文案不能被各个操作环节随意改变，这应该是行业内最该值得重视的管理共识。

非虚构视频作品制作流程管理的终极目的是"出一个好作品"，那么，这里的项目管理也就是以产品质量管理为目标。一个工厂如果在产品生产过程中不断随意改变工作规范，无视设定的操作流程，最终产品当然会粗制滥造，质量低劣。非虚构视频产业领域的情况是同理可证的。

第六节　纪实类短视频制作也需要文案意识

对于当今中国近 10 亿智能手机用户而言，收看和转发纪实短视频是日常娱乐的重要内容之一。纪实短视频因此也是中国收视和转发量最大的文化产品。无论多么热门的电视剧截成的短视频或娱乐圈热搜逸闻，都不如纪实短视频的转发总量大。对于大众而言，与自己日常生活很接近的纪实类短视频总是极为亲切的。

短视频有一个描述性的定义：适合于移动互联网传播的视频短片。短视频能够在各种新媒体平台上播放；适合在移动过程中和闲散休闲状态下观看；也可以随时随地推送出去，与同好分享。

短视频到底有多么短呢？发过和看过的人都知道，每条时长从几分钟到几秒钟不等。

曾有定量化的定义说，时长在 15 秒到 3 分钟之间的视频，才叫短视频。实际上，根据不同的平台和应用，不可能这样固化。多个短视频平台不断放宽视频时长的限制，使得短视频体量逐渐变长。2019 年 4 月，抖音向普通用户开放录制一分钟视频权限，并向知识类创作者开放 5 分钟录制权限。2019 年 8 月，抖音宣布逐步开放 15 分钟长视频权限。短视频的时间限度变长推动了该类作品的大量出现。其实不必纠缠短视频的各种定义与时长规定。绝大多数情况下，为社会接受的创造品都是用自己的生动存在和价值效用来定义自己的，而不是按照预设的空洞定义去实现创造。

在传播于网络渠道上的短视频总量中，纪实性短视频占比最大。从叙事角度看，纪实性短视频大都取材于大众生活，与观赏大众的心理距离最近，因此也最为大众所喜闻乐见。人民群众自己动手制作纪实性短视频、转发和欣赏纪实短视频，已经成为重要的娱乐方式，甚至成为一种生活方式，在某些人那里直接上升为一种谋生方式。

很多自媒体人主要以制作纪实性短视频的方式获取收入。

短视频可以使用智能手机、摄像机等设备拍摄制作，使用手机视频编辑软件进行后期剪辑、添加音乐、特效等。这样的纪实短视频特别适合平民自媒体创作。许多影视制作实体敏锐发现了这个广大的市场，也进入纪实短视频制作中。纪实短视频已经成为营利性、职业性或半职业性短视频制作的重要品类之一。纪实短视频制作走向组织化、专业化生产，已经成为趋势。

在"全民视频时代"，日常生活中拿起手机面对眼前实景随手一拍，随意一发，自然不需要先写文案，也无须心里有文本化的叙事意识。但对于视频制作行业实体或自媒体公众号的运营人士而言，制作一条具有明确社会传播目的的纪实短视频，那还是需要认真准备文案、精心设计内容的，否则会影响视频制作质量、制作效率和终端产品收益。

纪实短视频特别适合"一个作品只说一件事"。它看似体量短小、结构简单，似乎整个创作过程容易把控。实际上，要把一条纪实短视频作好，获得广泛认同的传播效果，预先准备一个精细的文案是必不可少的工作程序。无论是政府部门所需要的宏大叙事型的非虚构短视频，企业产品或企业形象发布所用的非虚构短视频，还是"民间性"的自媒体运营所用的纪实叙事短视频，都需要文案设计。即使没有落实成为文字，也必须有完整的"腹稿"。先在这个预案上进行"文字化的内容推演"，可以更有效地进行主题提炼、结构布置，全面优化作品样态。

有了这样的"想定"文案会使得制作纪实性短视频全流程都有明确的工作思路。在前期拍摄现场，它让拍摄意识更为清晰而"自觉"，明确所拍对象在作品中处于什么位置，怎样予以使用；由此保证取景准确，确保拿到所需镜头和场景，防止遗漏，最大限度减少现场拍摄工作的盲目性，提高前期拍摄和后期制作的效率。其道理与制作长纪录片是相同的。

纪实短视频文案的设计与写作自然不像长纪录片文案那样复杂，其方法可以借鉴晚清学者俞樾在《曲园课孙草·自序》中所说："教初学作文，不外'清醒'二字。一篇之意，正反相生，一线到底，一丝不乱，斯之谓'清'；其用意遣辞，务使如白太傅诗，老妪能解，斯之为'醒'。然清矣醒矣，而或失之太薄，则亦不足言文。所以失之薄者，何也？无意无辞也。"[①] 这简直可以直接用于纪实短视频的写作指导。纪实短视频文案和完成版解说词（很多纪实短视频没有配词）的写作，第一是要使得整体结构务必紧凑连贯而清晰，准确翔实简洁；让观众很容易把握住作品内容，创造"一气呵成"的吸引力。如果有解说词的话，文句必须晓畅醒豁，通俗易懂，如同白居易写完诗之后，要读给不识字的老太太听，直到老妪听懂了，白居易才觉得算是写成了。这样的清晰流畅易懂固然是根基，但仅有清晰流畅易懂还不足以成为好文章，因为如果只有通俗易懂可能会显得浅薄。那就在这个基础上充实意蕴，提高修辞水平。俞樾把结构章法和文辞使用都说得明明白白。

[①] 《俞樾全集》第十九册，1页，杭州，浙江古籍出版社，2021。

2022年年初，一家影视制作实体为某省政府职能部门制作一条3分钟左右的非虚构短视频，用于网络播放，传播目的是树立本地文化形象，提高本地旅游业知名度。甲方诉求清晰，乙方资质足够。视频制作专业团队拍遍了该省名胜古迹和高大上的现代化旅游景点，然后在大量优质素材中选取最美画面，镜头伴追着优雅的原创音乐，剪辑成很具艺术感的非虚构短视频，成品画面精美，音效震撼，风格大气。不用一句解说词，是纯画面的"形象思维"。但甲方看了这么艺术的作品，并未马上认可，反而觉得"缺了点儿什么"。双方坐下来深入讨论，反复修改，多次补拍，几个月之间修改了十几遍，还是觉得"缺了点儿什么"。甲方未能认可收"货"，对乙方就意味着时间成本、经费成本、人工成本的各种"实质性麻烦"，孜孜不倦地长时间反复修改成为编导们的大苦恼。

笔者应邀参与修改讨论，提出是否可以先写出明确体现主题的完整解说词，把现有的画面素材按照解说词的叙述逻辑重新编辑。完成片中的解说词可以不用朗诵出来，只须打在屏幕上，作为画面"流淌"的语义引领，使得画面不至于让人感觉是肆意漫涌。笔者提供的解说词如下：

黄河奔腾颂华年，
万古文明汇中原。
大河之南，
古称中原。
九州大地中心，
华夏文化之源。

八千年前的贾湖骨笛，
为中州雅乐千古开篇。
庙底沟彩陶的线条与光泽，
划破洪荒的文明闪电。
国家文明的创世宏图，
展开于二里头的茅茨宫苑。
商彝狞厉，周鼎威严。
三代序统，王业连绵。

安阳殷墟万片甲骨，
刻写东方文字的星汉灿烂。
文王羑里城的日夜冥想，
成就《周易》揭示天地奥秘的经典。
周公堪舆成周，
洛水倒映河图洛书的神幻光环。

函谷关前紫气东来，
《道德经》树立中国哲学的峰巅。
老君山的万类生机，
都在诠释着
万物和谐，道法自然。

群雄逐鹿，强秦隆汉。
光武定鼎，必据中原。
则天武后宴座大唐东都，
确认天下花王为洛阳牡丹，
盛世美颜，
锦簇花团。

史家骋说研判，
大宋文采为千秋毓冕，
汴梁繁荣为同代世界都城之冠。
东京梦华，风流绵延。

厚土地灵，中州人贤。
中原风水，文明肇源。
山河锦绣，风华满眼。
大河之南，荟萃中华文明经典，
读懂中国，须行走大河之南。

这样形成的解说词文案是一个主题意图明确的叙事底本，画面剪辑按照文案的叙事顺序进行明确的逻辑组合。这个文案有清晰的时间逻辑；有内涵丰富的历史逻辑；更有主题明确的思想逻辑。这三层逻辑其实就是一条历史线一贯到底。在这个叙事线上出现的代表性历史事件因为有生动直观的画面展现，当然无须文字再作烦琐罗列的细节描述，解说词文字用生动的"大意象"实现"大历史"的叙述。

就这样，画面展开有了明确的主题引领，整个编辑过程有完整的文案范定，整体结构连贯通畅，历史段落划分清晰。有了这样的文案依据，摄制组很顺利就完成了制作。交给甲方审阅，马上认可收"货"。

这是政府职能部门所需要的"宏大叙事"型纪实短视频文案。民间创作的纪实短视频文案（如果有文案的话）会是别样风貌。

一般而言，纪实短视频是一种高度凝练的表达，特别是长度在几十秒到几分钟的纪实短视频，整个作品必须是"全语态凝练化"。从文案设计开始，就要求情节高度紧凑，不可能经营复杂的铺垫或充分的舒展。社会大环境中的信息过量拥挤，导致纪

实短视频的"小叙事"必须寻求对应的语态自适调度。文句更需简短劲捷，切除一切冗余累赘；用语生动透彻，富于率直的感染力，避免造作曲折。

纪实短视频传播有自己的传播社区语境，在这个语境中大家有相似的信息知识背景，有相互容易理解的思维习惯，有沟通的最大公约数。也就是说，这类传播内容在自己的传播社区内具有很大程度的"易解性"，因此，每一条传播信息不需要做背景知识介绍，不需要解释铺垫，可以直奔要点。那类开头搞一个悬念、卖一个关子、作一个设问等手段，用不好会使得观众"不耐烦"。

当然，如果纪实短视频是单一场景的"直播"，甚至一个长镜头就可以完成的描述，按照事物"原生态"作出视频"交代"，也可以成片。纪实短视频甚至也可以把一个细节放大"抻长"，做成一个作品，这些都属于纪实短视频中的"单细胞生物"，自然天成，也得神韵。

当然也可以对几个细节化场景着意描述，组合构成全片。

纪实短视频由于时长约束，表达空间极为珍贵，更是需要寻找以一当十、以一当百的手段，精心斟酌文案，细密留心细节，在日常所见中发现新意，在真实现象的呈现方式上锐意创新。

纪实短视频自创生之时起，制作者就已经在寻求各种"出新"，如果纪实短视频产品创意平庸，甚至有因袭之嫌，了无新意，即便送往传播平台，也会死于平台的第一关——"消重机制"。对平台运营而言，消除重复也就是清理垃圾。

纪实短视频文案千姿百态，其核心表达还是需要先在文字"推演"中出奇制胜，依据精心推演而成的文案，做出意象创新的视频，以实现醒目震耳的传达效果。因此，语言"出新"是纪实短视频文案的生命线。

纪实短视频文案如果能够实现语言"出新"，就已经基本拥有了创新内核。因为对于纪实短视频而言，无论这个语言出新是在内容创意上的陈述、是字幕表达，还是解说诵读，都已经起到了引领全作品走向"出新"的凝聚作用。或者说，一语"出新"就已经能够发挥催化剂作用。围绕这个用语新意而进行有效的视频实现和拓展，会走上极具整体新意的作品制作路径。

在语言方面，寻求炼字用词出新、句式表达出新、比喻联想出新、意象构造出新等，有一个可以尝试的方向就是"陌生化表达"。

苏联学者什克洛夫斯基在 1929 年所作的《作为手法的艺术》一文中明确提出了陌生化（奇异化，Defamiliarization）概念。在西方诗学理论发展史上，语言陌生化的基本理念由来已久，什克洛夫斯基把这个概念明确化："艺术的目的是为了把事物提供为一种可观可见之物，而不是可认可知之物。艺术的手法是将事物'奇异化'的手法，是把形式艰深化，从而增加感受的难度和时间的手法，因为在艺术中感受过程本身就是目的，应该使之延长。"[①] 在什克洛夫斯基看来，仅仅让事物变得"可认可知"，可以识别和能够得到理解，那是科学的目的，是认识论的操作。而艺术表达是为了让事物变得

① 〔苏〕维克多·什克洛夫斯基:《散文理论》，刘宗次译，10 页，南昌，百花洲文艺出版社，1994。

"可观可见",获得艺术化的生动观感,成为警醒眼目的超现实存在。这是一种从单纯客观存在抵达精神凸显的转化性表达。艺术不是对现实事物的直接摹写和指陈,而是以艺术方式达成的表现性升华。常规的认知是通俗顺滑,容易达成的;而艺术的"奇异化"形式则是突破语言的常规使用方法,超越习以为常的形象观感,创造独特意象,摆脱俗套,使曾经惯熟易解的事物经过特别处理而被重新观赏,使得感受"难度"增加,感受时间也因之加长,这可以引发读者的主动性解读思考,激发其探索欲,拓展启迪范围,以加深印象,强化艺术体验,甚至形成震撼力。

每个人距离语言和意象的"陌生化"的艺术创造性表达并不遥远。网上流传的儿童诗中就能够看到这类"绝妙好辞":

一
冬至到来了,天空不在家
月亮默默地走着,因为走得太慢,
这天的夜晚变得好漫长。

二
乌云和白云结婚,
我们欢呼着去捡它们撒下的喜糖。

三
灯把黑夜
烫了一个洞

四
晚上
我打着手电筒散步
累了就拿它当拐杖
我拄着一束光

五
谁也没有看见过风
不用说我和你了
但是纸币在飘的时候
我们知道风在算钱

这些儿童诗在自然天成之中所表达出来的新颖几乎匪夷所思。这是语言和意象"陌生化"的极高境界。网上经常会看到人们相互推送的儿童作文和诗歌,其中的陌

生化表达效果令人"绝倒"。儿童没有被成人语言系统的俗套所桎梏，不按套路出手，对成人而言就是惊人的"奇异化"，令人感到精妙称奇的语言和意象陌生化。这些"陌生化"一旦寓目便印象深刻而忍不住反复玩味。如果能够用这种语言和意象文案做成纪实短视频，一定能够获得很高的点击量。

儿童随着自身成长，在全面社会化过程中也完成了"语言社会化"，熟悉了各种久已存在的语言习惯，套上了大家共同遵奉的语言模式，大多数人在语言社会化过程中上以"温水煮青蛙"的方式，也完成了自己的语言平俗化，"忘记"了儿童时代那种不受羁绊的"语言天赋"，那种"初生牛犊"式的遣词造句勇气。只有极少数人才会在深入学习之后，在不同程度上实现"语言勇气"的二次突破。

在创造语言和意象的"陌生化"效果方面，鲁迅是独步古今的大师。仅就在这方面对民族语言宝库的创造性贡献，就足以不朽。无论是他的诗歌散文，还是小说和杂文，精妙奇崛的"陌生化"案例比比皆是。鲁迅让白话文运动之后的汉语达到了全新的境界。一本薄薄的《野草》，其所达到的艺术高度，至今都无可企及：

《野草·题词》："地火在地下运行，奔突；熔岩一旦喷出，将烧尽一切野草，以及乔木，于是并且无可修复朽腐。"[1]

《影的告别》："我不过一个影，要别你而沉没在黑暗里了。然而黑暗又会吞并我，然而光明又会使我消失。然而我不愿彷徨于明暗之间，我不如在黑暗里沉没。然而我终于彷徨于明暗之间，我不知道是黄昏还是黎明。我姑且举灰黑的手装作喝干一杯酒，我将在不知道时候的时候独自远行。"[2]

《希望》："我早先岂不知我的青春已经逝去了？但以为身外的青春固在：星，月，光，僵坠的蝴蝶，暗中的花，猫头鹰的不祥之言，杜鹃的啼血，笑的渺茫，爱的翔舞……虽然是悲凉缥缈的青春罢，然而究竟是青春。"[3]

《雪》："那是孤独的雪，是死掉的雨，是雨的精魂。"[4]

《墓碣文》："待我成尘时，你将见我的微笑！"[5]

《淡淡的血痕中》："叛逆的猛士出于人间；他屹立着，洞见一切已改和现有的废墟和荒坟，记得一切深广和久远的苦痛，正视一切重迭淤积的凝血，深知一切已死，方生，将生和未生。"[6]

在《野草》中，鲁迅以出人意表的话语方式剖刺人间现实的惨淡与人性的晦暗，绝望处令人战栗，悲凉处令人心抖，惨痛处令人脊寒，困窘处令人几近无措。而希冀

[1] 《鲁迅全集》第一卷，263页，南京，江苏凤凰文艺出版社，2020。
[2] 同上书，第266页。
[3] 同上书，第275页。
[4] 同上书，第278页。
[5] 同上书，第293页。
[6] 同上书，第305页。

不灭的勇毅令人在凄美中体会极精致细腻的温润。鲁迅以冷峻而隽永的"陌生化"语言和奇崛的意象，营造出让人不忍释手的反复吟味效果，收获难以言表的感动，的确如什克洛夫斯基所言："是把形式艰深化，从而增加感受的难度和时间"，把读者从平俗的阅读习惯中解放出来，由此启示面对现实的别样角度，形成独特的阅读体验，极大强化了心灵冲击力。

《野草》中的《秋夜》一文在开篇就用了一种让人初看也许会哑然失笑的表达："在我的后园，可以看见墙外有两株树，一株是枣树，还有一株也是枣树。"① 网友曾对这个句式作过很多"戏仿"：

你的床头有两双鞋，一双是你的，另一双也是你的。
我有两张银行卡，一张没钱，另一张也没钱。
我有两个蛋，一个是鸡蛋，另一个也是鸡蛋。

这些"戏仿"的句子只是孤立的存在，由于不存在"意境"关联，就是日常的"白话"。所提及的"物事"也都属于日常"俗物"。鲁迅所写的枣树是放在独特的意境之中，意象和描述意象的句子获得了意境地位，于是意境定义了"意象"。奇特的句子与独特的意象是一体化的存在物，有这个句子才出现了这个意象，这个意象的审美价值凸显了句子的修辞价值。

两株无叶的枣树冷峭峻拔，是《秋夜》一文的"张目"意象，为了凸显它们的存在，鲁迅使用了一种"莫名其妙"的表达方式：初看只是一个近于"废话"的反复；看下去几行，会感到只有这样表达才足以领起全篇文韵；待到看完全篇，会觉得，只有这样的文句"经营"才足以撑开整体意境格调。在《秋夜》的下文中，鲁迅继续写那两株被"奇特句式"加以强调的枣树："连叶子也落尽了。他知道小粉红花的梦，秋后要有春；他也知道落叶的梦，春后还是秋。他简直落尽叶子，单剩干子，……而最直最长的几枝，却已默默地铁似的直刺着奇怪而高的天空，使天空闪闪地鬼䀹眼；直刺着天空中圆满的月亮，使月亮窘得发白。"② 这时才真正觉得，《秋夜》开篇以那样奇特的句式写两株枣树的存在，不是"废话"式的反复，而是一种高度"奇异化"的表达，是值得反复玩味的"绝妙好辞"。也因此，这个表达成为鲁迅文章中也许是流传频率最高的"名句"。

李长之（1910—1978）在《鲁迅批判》一书中对《秋夜》开篇两株枣树的写法颇为不解，甚至反感，乃至厌恶。他在评论中写道："至于那种'墙外有两株树，一株是枣树，还有一株也是枣树'。我认为简直堕入恶趣。"③《鲁迅批判》一书原是李长之写于 1935 年的报纸小文的结集，1936 年初版。那时李长之 25 岁，是清华大学的在读学生，小册子属于文青习作。这个时候的李长之无论是学术积累、人生阅历以及对时

① 《鲁迅全集》第一卷，263 页，南京，江苏凤凰文艺出版社，2020。
② 同上书，第 264 页。
③ 李长之：《鲁迅批判》，134 页，北京，新世界出版社，2017。

代现实的理解程度,都远远不足以"批判鲁迅"(是文学评论意义上的"批判",而不是"文化大革命""大批判稿"那样的恶意攻击)。此时的李长之甚至连常识意义上的"语文分析"能力和一般的文学欣赏水平也大有欠缺,只是"仗着胆子说话"而已。《秋夜》作于1924年,那是"大夜弥天"(鲁迅语)的年代,此时的鲁迅"心事浩茫连广宇",于是写下此文述怀。而此时的文青李长之却还以为鲁迅是在玩弄文字趣味,而且是"恶趣味"。诚所谓日月之下,萤火可熄。

鲁迅作品中的语言和意象"陌生化"手法是在渊博知识与深刻思想基础上达成的,成为所有运用语言的人都应效法的永恒楷模。即使是时代进入"视频为王"的时代,也必须有这样的语言为王冠加冕,才不至于让这个"王"披上"皇帝的新装"。

纪实短视频行当里也有不少见语言创新的努力,其间也能够看到语言"陌生化"的尝试,但呈现出来的东西有些是粗野丑陋的,有的还用词不当、病句频出。努力突破平庸的结果是暴露了更为浅陋的平庸,那是相关知识积累和语言修养太少所致。

语言的陌生化使用当然不是无约束的。罗兰·巴尔特指出:"语言结构既是一种社会性的法规系统,又是一种值项系统。……语言结构是语言的社会性部分。个别人绝不可能单独地创造它或改变好它。它基本上是一种集体性的契约,只要人们想进行语言交流,就必须完全受其支配。"① 先于个体而存在的语言系统具有一种文化规则的权威性,它有力规定着每个进入这个语言系统的个体如何使用它。这个语言系统通过无数次的群体重复,把自己的规则内化于每一个使用者的语言行为中。在这样的社会语言规范体系中寻求"陌生化"突破,需要深厚的语言修养以及各种知识的相关储备。现在人人都渴望看到"金句"或自己能够生产"金句",纪实短视频当然更需要精心锤炼的金句。要想能够较多提炼"金句",当然需要家里有"矿"——金矿,语言的"金矿"。

纪实短视频为了让观众在短暂的观赏时间内形成深刻印象,做出永不停息的创新努力是值得的,更是必需的。所有的文化艺术创作(制作)形式都在努力寻找接受者。这些形式的创造目的就是让接受者乐于接受。因此所有的文化艺术创作(制作)形式都是为接受者而存在的形式。

无论非虚构视频产业发展到什么形态,有一个根本元素永远不该被忽视:"在实际操作中,真正唯一存在的类别是大写的叙事。没有一部影片可以摆脱写作这个不可化约的首要维度。简单说来,纪录片有专门的写作,即讲述现实。"②

① 〔法〕罗兰·巴尔特:《符号学原理:结构主义文学理论文选》,李幼蒸译,北京,生活·读书·新知三联书店,1988。
② 〔法〕吉尔·利波维茨基、让·塞鲁瓦:《总体屏幕:从电影到智能手机》,李宁玥译,125页,南京,南京大学出版社,2022。

CHAPTER 2 第二章

解说词的功能演进

第一节　中国纪录片解说词的前世今生

上文分析，非虚构视频作品的完成版解说词是作品文案的最高体现形态，其实也是文案工作的最终表达形式。解说词虽然具有如此重要的存在地位，它却不是从来就有的，更不是从创生之时起就如此重要的，而是在从无到有的过程中还伴随一个从简单粗糙到严谨精致、从可有可无到核心主导的发展过程。

在中国，以影像技术记录现实场景的最早作品，是20世纪初的报纸新闻照片，那当然只是静态影像纪实。电影摄影机虽然在19世纪末已经引入中国，但以之记录动态现实场景的尝试却迟迟没有展开。

1911年10月10日武昌起义爆发，这样的大事立即引起新闻界热切关注，纸媒新闻实体纷纷派记者前往，多方采访报道。

当时上海的一家拥有电影摄影机的文化实体敏感意识到这是一件足以震动天下的大事，便筹划组织跟进拍摄。拍摄者征得义军首领同意，进入战场实拍，选择各处便于观察起义场景的制高点以及交战激烈的地点，抢拍实况。他们陆续拍摄一个多月，然后把胶片带回上海，冲洗剪辑，编成新闻纪录影片，取名《武汉战争》。

同年12月1日，也就是武昌起义50天后，新闻纪录影片《武汉战争》在上海放映，引起社会轰动。观众直观地看到了武昌起义的激烈实战场景，深受鼓舞，也获得了从未有过的艺术观赏体验。当时革命党人主办的《民立报》专门为新闻纪录影片《武汉战争》刊登公演广告。广告词中写道："观众如果欲睹战场之真象，以振奋发之精神，就请速来观看这部影片。因为能与亲临战场无异，大足增发起义之雄心，报国之热血。"当然这部纪录影片产生过程的诸多历史细节还可以继续深入考据。[①] 但它确实是中国大地上产生的第一部实录中国重大社会现实事件的纪录片，其历史地位是可以肯定的。这个时代的主

① 张锦：《新闻纪录片〈武汉战争〉相关史实梳理》，载《当代电影》，2021（5）。

流电影故事片都还是"默片",新闻纪录影片《武汉战争》自然也没有什么旁白。

1913年,上海亚细亚影戏公司的中国导演和摄影师拍摄了新闻纪录影片《上海战争》,记录1913年"二次革命"期间上海声讨袁世凯的社会实况。

此后,中国陆续出现了使用电影摄影机实况记录重大政治军事事件场景的常态做法,这从20世纪20年代香港电影人黎民伟拍摄的多部有关孙中山活动的纪录片中可见其基本形态。

帝制灭亡之后的中国对外开放迅速展开,发达国家的新文化艺术得以加速引进。当时新文化潮流实体代表之一的商务印书馆于1918年设立活动影戏部,其所摄制的影片分5种类型,即风景片、时事片、教育片、古剧片、新剧片,其中前三类都可以看成纪录片;而古剧片和新剧片是对两种戏剧舞台演出实况的影像记录,其实也算"纪录片"。商务印书馆的影像业务使得纪录电影的拍摄题材直接向社会各领域多向扩展,贴近民生需要。随后有更多的民营资本对新闻娱乐类纪录片摄制投资,从投资、制作到发行,纪录片渐成一个新兴行业,是当时中国电影业不容忽视的一个存在类别。

在民间娱乐题材纪录片逐渐丰富的同时,军政大事依然是当时中国纪录片保持关注热度的对象,国民革命军北伐、各界反帝事件、军阀战争等,都是当时纪录片的重要题材。例如1925年上海友联影片公司制作的《五卅沪潮》,摄制者真实记录了"五卅运动"的诸多真实场景。这个时代所有纪录片的共同特征之一是:都没有解说词。

20世纪20年代下半叶,国外电影技术发展较快,一些纪录片开始使用声音记录设备,但当时的声音记录设备独立于电影摄影机,是一个"外挂",使用起来还很笨重,且价格不菲,音质有限。这些因素使得录音设备在电影纪录片中的普及度不高,但有声纪录片毕竟问世了。这时中国纪录片制作中也有录音设备的使用,例如现在还能够看到的晚年孙中山的演讲现场纪录片,时隔一个世纪,还是可以辨听语音。也正是声音记录设备在纪录片中的使用,使得这时的纪录片也可以加入旁白,当然这时的旁白只是纪录片画面的简单说明解释,属于辅助元素,还没有成为纪录片叙事的主要组成部分之一。由于诸多技术和艺术观念的原因,有声纪录片在当时未能成为纪录片中的主流品类。即使是1928年上海民新公司摄制完成的新闻纪录片《国民革命军海陆空大战记》,是反映北伐战争的"巨制",也还是"默片"。

1927年,美国华纳兄弟电影公司推出了第一部有声电影故事片《爵士歌者》(*The Jazz Singer*),市场反响极好,电影故事片制作开始进入有声时代。同样使用胶片影像技术的纪录片制作行业自然也日益关注声音技术,在录制过程中逐渐重视同期纪录事件过程的现场音响和人物对话。

进入20世纪30年代,国外声音纪录技术逐步改进,录音设备更加便携,音质也明显提高,并且能够与摄像机集成在一起,使得纪录片的声音录入更加方便和灵活,纪录片制作加强声音效果在技术方面的可行性逐渐成为普遍现实,音乐和有声语言的旁白逐渐成为应有的表达元素。当时中国的对外开放程度较高,国外的这些电影技术设备都可以及时引进。

日本侵华战争打断了以长三角为主要创作基地的中国纪录片事业的发展，当时动荡纷乱的社会无法为中国纪录片艺术提供稳定的生存环境，它也就难以健全发展。不过，国共两党还是持续拍摄了不少抗战题材的纪录片，同时各自把"宣传"的属性深深注入中国纪录片的灵魂深处。抗战前期的纪录片还大都是没有解说词的，声音元素主要是音乐、现场自然声以及镜头前人物的话语同期声；必要之处打字幕提示说明。一小部分纪录片使用"旁白"。这时候，"旁白"已经被认识到是纪录片的重要表达元素，在制作比较精心的纪录片中，"旁白"的模式日趋完善。只要有条件，纪录片人还是乐于增加这个"艺术元素"的。

到抗战后期，较多新闻纪录片逐渐采用解说词。这时的解说词都是事件发生时间、地点的报告，事件内容的概要说明，基本句式都是简单的陈述句，也会包括几句表达政治立场的口号式语言，没有绵密的大段语言叙述。

2012年5月22日的上海《新民晚报》发表钱筱璋回忆文章《纪录片〈南泥湾〉的诞生》，讲述1942年拍摄纪录片《南泥湾》的经历，其中写道："（延安）电影团没有录音设备，影片配不上声音，我们又不甘心放映哑巴电影，席珍等同志又开动脑筋，想办法从部队电讯部门借来扩音器和手摇马达，从鲁艺音乐系借来留声机，并请他们帮助选配了适合画面效果的音乐唱片。放映时在现场用手摇小马达带动扩音器，用留声机放音乐唱片，用小喇叭当话筒播送音乐和解说词，放映时配合得十分和谐。这种土法'有声电影'放映出的效果与真的有声影片不相上下。"钱筱璋在文章中讲述了自己是这部纪录片的画面编辑，也是解说词撰写者。他原本是上海电影制片厂的专业剪辑师，投奔延安后开始制作新闻纪录片，被称为中国红色纪录片事业的开拓者之一。他和几位同行把当时中国最专业的纪录电影制作理念带进了一片没有电影的荒漠。即使在这样的地方，他还是为纪录片配上"解说词"，说明当时的纪录片配解说词已经是标准的专业制作规范。哪怕制作条件极为简陋，解说词已经是他们认为必不可少的叙事元素了。

1942年延安电影团拍摄的纪录片《南泥湾》是延安时期唯一拍摄完成的纪录片，其所使用的操作模式一直延续到三年内战时期（1946—1949）的战时宣传纪录片。这个时期国共双方其实都在延续和强化纪录片的宣传特征，这种宣传性的纪录片特别需要能够直接说明、透彻阐述、热烈号召。单纯的画面有时并不能完全胜任这样的要求，于是，纪录片中的解说词地位日益提升。

1942年拍摄纪录片《南泥湾》的主创团队延安电影团，也把延安时期的根据地纪录片宣传模式直接带入1949年之后的新中国纪录片行业中。1953年，在延安电影团的基础上，中央新闻纪录电影制片厂创建，成为新中国主要的纪录片生产单位，这里的"生产模式"也就代表了当时中国的纪录片模式。解说词作为纪录片政治话语的主要传达方式，在作品表达中的占比日益增大。但这并不意味着解说词这种艺术形式的使用能力会马上完善。

在20世纪50年代的中国纪录片领域，电影纪录片解说词的稿子貌似很受重视，常态工作模式是需要层层领导把关，这其实重视的是"宣传口径"的把握，其次才是

文化和艺术性的要求。而这种文化艺术性的要求也主要是看文化艺术为政治宣传服务得是否彻底，配合得是否"到位"。

当时这种纪录片的制作无论被当作多么重要的政治任务，从作品长度（多数在半小时以内）和制作规模上，都属于"小制作"。"初级阶段"的中国电影纪录片作品形态绝大多数都是篇幅短小，事件内容单一，解说词表述简洁直白，画面构成简单。

其基本工作流程是，领导以工作任务的名义派下来选题，接受工作任务的主创人员多是"全能"的，一切拍摄制作事务大都由一两个人从头到尾全包：现场执导加摄像，后期剪辑，包括撰稿这个工种经常也是导演"捎带手"兼顾的。行业内普遍存在的编剧和导演二位一体状况使得这个岗位被简称为"编导"。在这样的普遍习惯做法中，分工清晰的文本写作工种自然是不存在的。多数情况下，这样的片子结尾只署编导和摄像的名字。即便有导演之外的人撰写了脚本，也很少有撰稿人或编剧署名这一栏。连署名权都没有的工作，当然谈不上专业化发展。在人类文化发展史上，文化产品署名权的确认也是一种"激励机制"的建立。

基本上可以说，那是纪录片的"无撰稿人时代"。历史回溯表明，纪录片的无撰稿人时代必然是纪录片的低质量存在期，至少在中国的创作条件下是这样的。

1958年中国电视开播之后，由于当时各方面条件的限制，电视台内播出节目的自主制作量很小，电视台之外的制作单位提供电影新闻纪录片是电视台重要的用片来源。

这时候还是以"胶片为中心"的纪录片制作技术体系，使用的摄录工具还是电影领域的那些东西：16毫米小型摄影机以及配套的胶片洗印、剪辑和放映设备。整个创作流程也都是按照电影新闻纪录片的"成熟模式"操作。

从内容创作上说，宣传化的"摆拍"和画面刻意美化是普遍模式。电视编导把影像素材拍摄回来，剪辑成完整的画面结构之后，再用解说词对画面内容进行一番语言重复描述、解释和感叹，片子的完整叙事工作就完成了。在这个流程里，解说词当然还是画面的附庸，电视片依然被认为是"看画面的艺术"，"画面为主"是理所当然的。朴素的"画面中心主义"一直被坚守。

在解说词历史流变过程的梳理中可以看到，中国电视领域的纪录片制作模式不是电视领域的内源自创，而是从中国特色的电影纪录片制作模式中直接沿袭而来。

认清这个来源很重要，后来各类电视纪录片的创作观念和实操流程都是从这个"初始基因"中生长出来的，虽然不可忽略外来扰动而诱发的某些"突变"。

由于中国电视台初创期在台内并没有形成专业化的纪录片制作体系，纪录片制作依旧不存在精细分工，编导、撰稿、摄像等工种照样处于混一化状态，职责明确的文案撰写工种还是没有可能在这样的工作系统中产生。同时也不难理解，没有丰富语义内容的电视纪录片必然无视或轻视文案撰写。

从20世纪70年代末开始，中国电视台系统也受到改革开放的大环境影响，开始以大规模引进的方式追求电视制作工具系统的全面升级换代，到20世纪80年代初，电视纪录片拍摄开始逐渐普及专业的电视摄像机以及与之相配套的磁带剪辑设备。这

就逐渐结束了"以电影胶片为中心"的技术时代，而进入了"以磁带为中心"的时代，也就是"视频时代"。所以，使用"非虚构视频叙事"这一概念不能够概括"前视频时代"的纪录片。只有"影视纪录片"这一概念才能够涵盖电影与视频这两大类纪录片。

视频（Video）泛指利用电信号方式捕捉、记录、剪辑、储存与传送影像的各种技术。早期的视频技术主要是为电视而用，后来发展出各种不同格式以利于视频信号的处理。纪录片制作"以磁带为中心"的初级阶段还是电信号处理的"模拟"时代，编辑设备是"线性系统"。不长时间之后，中国电视台的主流设备就进入数字化时代，磁带被"光盘"替代，编辑设备升级为"非线性系统"。

纪录片制作技术从电影胶片模式转变为视频模式，这是一次巨大的升级性提高。在这个领域，科技是艺术生产力。视频制作因摄录工具的变化而极大便捷，制作成本也随之大幅降低。在需要高技术体系支撑的文化艺术生产系统中，工具便捷化和技术发展是促进文化发展生产力发展的极重要方面。传统的电影纪录片制作技术模式被新技术突破之后，其传统的创作模式也无法谨守"家法"。

改革开放的社会氛围使非虚构视频叙事作品的选材空间、主题取向、制作方式等方面都得到不同程度的拓展。而且观赏国外纪录片的机会也逐渐增多，使中国纪录片制作者得以不断更新观念，借鉴方法。

从20世纪80年代上半叶开始，中国自制的多集电视纪录片陆续问世，电视纪录片创作者们有更多实践机会得以积累经验，以更多作品显示自己的存在价值。

多种纪录片类型陆续问世。有编导自己对实拍对象连续跟踪，努力获取完整的现场感和直接体验，以他人难以替代的直击感受为基础，自己执笔撰写解说词，编辑画面，力求实现最佳状态的撰—导合一。当大篇幅的电视纪录片日益增多，大大增加的解说词撰写工作量是电视编导们无法自力承担的，于是开始寻找一些"文笔好"的电视行业外人士来参与解说词撰写工作。这些人多是高校教师、文史研究单位人员、作家、报刊的编辑记者等。这些外聘的"文字帮工"对于电视纪录片制作当然是外行，所以经常性的工作状态是被动配合；多数情况下，其话语权也无足轻重。基本情形是，电视人要求怎样写，这些会写文章的人就怎样写，笔头服从镜头。电视人基本上不知道"文人"除了给电视纪录片写"串词"之外还会对片子有什么贡献；"文人"也不知道自己对电视纪录片的可发挥空间有多大。双方都依然认为，电视纪录片的"解说词"就是解释和说明画面的"串词"，"解说词"只能是画面的附属品。既然是附属品，那么为了画面需要而随便推翻已经定稿的解说词也是常事，但一般不会为了解说词的表达完整而改动或增补画面。处理的随意性恰好折射了解说词存在感的低微。

这个阶段的中国电视纪录片（已经不再是用电影技术制作而由电视台播出的纪录片）虽然出现了文案撰写工种，但纪录片行业的工作习惯是从初创时期基本"无撰稿人"的工作模式中延续下来的，其对撰稿工种的普遍轻视并没有改观。

从当时纪录片行业之外的角度看，解说词既不在正统文章之列，也不属于纯正的文学作品。来自电视领域之外的写作者写出来的电视纪录片解说词不会被当

作"学术研究成果",因为这些文字不是学术论文;参与电视纪录片解说词写作的作家们也不好意思把自己写的解说词放入自己的小说集或散文集,因为它们不属于"纯文学"。

既然来自各界的电视纪录片撰稿人都是临时客串,写解说词属于"玩票",而不是安身立命的职业,绝大多数情况下也不足以用之扬名立万,所以,"雇主"和"雇工"对于解说词的存在都不会太在意。

同时,在这个阶段,电视制作的"机器"系统由于都是进口货,购置价格极高,"地位"显贵。电视文化生产系统这时似乎是以"机器系统"为中心而建立的,人围绕着摄录机器转。从那个时候"租机费"比撰稿劳务费高出很多的普遍情况,就可以量化地理解这个行业当时的时代特点:机器使用成本远远高于提供内容的智力劳动成本;能够操控机器本身就是话语权,以至于离"机器"近的工种显得更有地位。处在工业化水平较低的时代,人对工业化工具会有一种敬畏,于是掌握这些工具的人也会显得很重要。在纪录片制作系统里,恰好撰稿是距离电视机器系统最远的工种。

在这样的行业状态中,纪录片撰稿人依然只是"看图说话"的"文字杂役",是召之即来、挥之即去的辅助性人员,是当时电视片制作系统中最少稳定感的工种,处于可以随时出局的状态。在实际工作中,一般撰稿人的受重视程度比摄制组中的剧务人员都不如。因为剧务人员还有很直接的"用处",可以完成很多烦琐而实际的事务。而撰稿人的作用被认为是软性的,是相当"虚"的。除去有限的特例,作为常规工种,撰稿这个工种其实一直处在电视纪录片制作"食物链"的末端。

这表面看是对一个工种作用的认可问题,深层则是文化产品对自身内容精神价值的重视度问题。项目主管者这时还没有意识到,撰稿工种在电视纪录片制作中的思想主导作用和知识制高点地位。

行业内对这个工种的重视度长期不足,使得纪录片撰稿总是未能成为一个值得高智劳动力长期稳定坚守的专业,不会有人把纪录片撰稿工作当成一个职业而持之以恒地努力。相对来说,做报纸杂志的专栏撰稿人都要好得多。这也就是电视纪录片撰稿职业难以形成"专业",难以形成较高的普遍水准,因而难以发挥重要作用的原因。

电视纪录片本是一种智力密集型产品,而提供片子核心内容的智力应该是其中最重要的智力。撰稿人就是核心性内容的提供者,是话语源点。纪实片的内容提供者如果缺少足够话语权,纪实片中许多值得重视的内容就很难得到足够力度的表达和贯彻。"剧本是一剧之本"的说法在纪录片制作行业如同在影视剧行业中一样被无数次重复,但撰稿人在制作工作系统中的实际话语权还是长期处于无足轻重的状态。

在电视纪录片产业寻求市场化生存的时代,这个产业内部的分工越来越细,没有人能够精通和实操所有方面的工作。尤其是在天长日久的规模化生产过程中,分工是必需的。现代产业体系的重要特点之一就是精细的内部分工。有了这样的分工,才能保证产业自身的有序运行和效率化发展,才能保证专业化水平的不断提高。无分工而力求"全能"的做法会严重影响产业效率和产品质量。在人类发展史上,分工是社会

进步的重要推动力，专业化生产体系中的每一份工作职能需要专人专为。在现代产业中，分工的合理细化推动产业进步和效益提高的规律依然有效。

中国特色的"非虚构视频"产品制作发展历程表明，这个行业里的解说词撰稿人不是从来就有的，其后来的出现也不是什么人心血来潮而随意安置的。纪录片解说词撰稿人的出现与持续存在，是产业现实发展形势的必然需求，是完成每个具体工作项目的刚性需求，是电视纪录片社会化大生产体系内部分工的注定结果。

在产业化生产体系中的分工明确之后，并不是说纪录片编导就不能自己撰稿（或摄像）了；而是说，编导在承担解说词撰稿工作时，他不再是"捎带手"干的，不是把撰稿工作当成一个"顺便"完成的附属性工作，而是把解说词撰稿作为建构内容的独立的重要工种来倾情投入，全力承担。同时需要强调的是，这种把解说词撰稿工作与编导工作一体化的做法，可以在少数项目中存在。如果整个纪录片产业都不搞明确分工，而是模糊的各工种一体化，还是不利于行业发展的。至少在中国会是这样。

第二节　解说词的语义地位

最早从电影胶片制作的纪录片诞生之时起，画面就以不同形式展开了与语言文字的合作，哪怕是"默片"，没有旁白介入，也会引入字幕。"默片"时代起到内容提示、情节说明作用的字幕可以看作"语言和画面"（以下简称语—画关系）合作的初级形式之一。此后有声语言逐渐介入影视纪实叙事艺术，而且介入程度越来越深，承担的功能越来越大。只要技术手段足以支撑，有声语言成为影视纪实叙事艺术的核心表达元素之一。

电影与电视纪实叙事艺术自诞生之日起就知道，仅仅依靠画面不可能独立完成应有的记录和表达任务，需要把传统的语言文字整合到艺术语汇系统中。随着影视纪实叙事艺术走向成熟，它所需要的语言元素最终淬炼成为解说词这种形式，进入影视纪实的综合艺术语汇体系。

语义是语言（或符号）自身所拥有并传达的意义和概念内涵。正是语言的意指内涵让语言能够实现人际的意义互动，把整个社会构建为一个意义互动网。

迄今为止乃至可预见的未来，日常言说和写作所使用的传统语言仍是人类从事思维与交流活动所必须依赖的基本工具。即使人类能够依靠各种技术，自如获取外部世界的影像，也还是不可能完全以新的影像语汇取代传统语言。传统语言是创作"非虚构视频叙事作品"的"源代码"设计语言，是作品内容的语义"硬核"。这是不容置疑的。

"非虚构视频叙事作品"从构思起点上，就必须依靠传统语言进行创意思考，预设文案写作，主题提炼，题材规划，结构设计。影像拍摄完成之后，使用传统语言文字撰写的解说词是画面剪辑逻辑的语义依据，赋予画面以引领性的语义指向，是画面组合的语义主导和凝聚中心；以解说词的语义内涵灌注画面，明确画面的意旨。如果

没有解说词的语义陈述，"非虚构视频叙事作品"的主要传播意图将模糊混乱。这就解释了为什么绝大多数优秀电视纪实片都必须有解说词。

纪录片解说词是为画面提供语义内核的关键元素，每个画面由于解说词的存在获得了确切的含义，观众可以在解说词之外可以寻求画面所引发的"超解说词联想"。常规情况下，一个纪录片自身所想要传达的给定语义内涵主要还是通过解说词的引导而展开的。解说词与画面以综合表达艺术引导观众进入有思想、有态度的影像世界，引发观众产生感受与思考。

影像纪录自问世以来的无数制作实践证明，仅仅依靠画面（哪怕同时包括音乐和音效这样的声音），不能实现相对完整的纪录叙述。完整的影像叙事作品还需要介绍事件的发生原因、各种背景信息、复杂的内在关系、人物的心理动机，甚至追溯历史渊源，等等。这仅靠画面自身难以做出概要明晰交代。必须有传统的有声语言和文字与之相融合，才能让影像的叙事功能得到全面提升。特别是电子视听工具诞生之后，其使用的便捷、耗材成本的低廉，使之能够成为"日常化"的传播工具，影像与传统有声语言和文字相融合，创生了一种传播功效飙升的"全能语言"。

"由于电子视听语言在陈述能力上，既能够形象直观地描述对象，又能深入地抽象分析和概括，以及进行内在的心理展示；在对认知主体的信息供给上，既能提供生动具象的视觉信息，又能提供丰富多样的听觉信息；在传播性能上既能无限地（或'准无限地'）超越空间局限，又能在相当大的程度上超越时间局限，其主要功能相对于传统语言来说，已经是相当全面的了，因而这种语言可以认为是一种'全能语言'。简言之，全能语言就是功能全面的语言。"[①]现代视频技术创生了一种"全能语言"，这种"全能语言"是一种诸元集合体，包括可以自如变换展示角度和距离的展陈画面、同步拾取的真实音效、渲染性的音乐等。这套"全能语言"符号系统能够对外部世界的形体、运动、色彩和声音等状态做到"如实"反映，同时全面对应人的"全感觉"系统：视觉和听觉，甚至向更为广阔的感官渠道开拓，诉诸抽象思考认知。正是使用这种"全能语言"创造了视频叙事艺术，如果没有这套"全能语言"就不存在视频叙事艺术：语言创造叙事，这是艺术语用学基本原理，在一切艺术领域都适用。如果想要创生某类艺术，就应该首先去探索创造能够恰当使用的相应艺术语言，否则就是空想。

在以胶片为影像物质载体的时代，以电影的影像艺术语汇创生了电影纪录片。在以电磁信号为影像载体的时代，以视频化的全能语言创生了视频叙事艺术；而在视频叙事领域，分化出"非虚构视频叙事艺术"。从基本样态上，它是电影纪录片的继承者，但是"技术基因"和艺术语汇已经发生了巨大变化。"非虚构视频叙事艺术"的代表是电视纪录片，电视纪录片的语义核心表达还是由解说词（少量内容是由字幕）承担。解说词与画面、音效、音乐等艺术语汇合成为"非虚构视频叙事艺术综合体"。

即使是在新媒体大发展的语境下，解说词在"非虚构视频叙事作品"的表达中，

[①] 崔文华：《全能语言的文化时代——电视文化研究》，5页，北京，北京师范大学出版社，1998。

依然承担语义"硬核"的表达作用,解说词因为承载传达语义内核的功能而获得不可替代的存在价值。

在纪录片发展的初级阶段,基本样态比较简单,可供分类的基数很少。随着自身的纪录领域开拓,作品实绩总量增加,使用不同的分类标准,就可以把林林总总的纪录片予以不同范畴的归类。分类是深化认知的重要方式之一。

例如,以表达主题和题材内容的性质为分类标准,纪录片可分为:

自然纪录片:以自然界的动植物生命、生态环境和自然景观之类为主要内容。

历史纪录片:以记录历史事件、人物和时代演变过程为主要内容。

文化纪录片:以记录社会文化、民间习俗、民族传统和地方风貌风情为主要内容。

社会问题纪录片:以分析探讨记录社会问题、现实矛盾、时代动态等现象为主要内容。

如此等等。改变一下分类标准,纪录片形态又会是另一种类型学景观。同时,在不同的社会语境之下,分类方式和结论也会各有不同。例如中外纪录片的类型学内涵就差异较大。反思这些常规类型的现代纪录片,它们中的绝大多数,如果不利用解说词这个叙事元素,几乎不可能实现自己的完满表达。现在,已经很少有故意抛弃解说词而努力追求传统式"画面中心主义"的类型。

在纪实片制作领域,偶尔还能够看到比较"纯粹"的电视艺术家不断萌生"去解说词"的创作冲动,以及轻视解说词的心理倾向。其实,影视画面摄取与组合的技术和艺术,诞生只有一百多年,而中国电视人摸到电视工具的时间还不到一百年,却在轻视中国人至少普遍应用了3000多年的语言文字系统,而且这套文字符号系统依然以无可比拟的普遍性应用于当代,并将传之久远。这表明,纪录片领域存在的"去解说词化"或"轻解说词化"倾向,是无知促成的"自我文化流放"。某些电视人以为自己使用这套"年轻"的工具就可以包打文化传媒的天下,这是无知造就的无度轻狂。

当然,规律比人强。最终,大多数非虚构视频叙事作品都自然接受解说词存在的现实。因为纪实片不可能剔除语义内核而"纪实",解说词与画面的联合才能使非虚构视频获得完整记录和叙述的能力。

绝大多数情况下,作为专业化制作,完全不使用解说词就无法实现纪实视频的完整记叙,这是一个不难说明的道理。当然,为了"试验"和"较劲",也可以做成"无解说词"的纪录片,但那毕竟不带有普遍性,不属于工作常态,只可能存在于极少数纪录片中。

现代纪录片解说词已经不是纪录片初创年代那种平直的文字提示和简单陈述。如今的解说词的质量和方式的选择也对纪录片的效果和观众的体验产生重要影响。

在新媒体催生的纪实视频井喷式发展的时代,当智能手机摄制纪实视频成为大众参与的文化创作,当电脑技术介入纪实视频制作,当网络技术使得纪实视频能够以多种多样的方法编辑制作,并以串流媒体(Streaming media)的形式播放与接收,以"非虚构视频叙事"为生存名义的纪实视频作品类别就更为千姿百态。在"非虚构视频叙事"作

品类别无限丰富的发展中，有一个创作元素一直占据难以取代的地位，这就是解说词。"非虚构视频叙事作品"中的解说词随着纪实视频作品的各种形态做出各种"适应性变化"，会因执行不同的传播功能而产生新的表述形态，但总体来说，解说词作为"非虚构视频叙事作品"中的核心叙事元素，其地位日益凸显。可以看到，越来越多的"非虚构视频叙事作品"如果离开解说词，就无法成立。或者说，如果"抛弃"了解说词，它们就不会是如今它们"所是"的样态，发挥不了如今所见的功效。

在不同类型的非虚构视频叙事作品中，解说词的地位和作用是不一样的。解说词本身也与非虚构视频叙事制作专业的发展步调相同，而呈现高度多样化状态。如今的非虚构视频叙事作品具有更为开阔的外延，类别繁多，传统的纪录片概念已经不能涵盖；传统纪录片的创作理念与手法，在这些非虚构视频叙事作品中已被大大突破，解说词的功能因而大为丰富和拓展。

在当今的"非虚构视频叙事作品"中，从制作形式上看，有研究档案式的，有学术演讲式的，有调查报告式的，有社会问卷式的，有民族志记叙式的，也有思想论证式的，当然还有旅游见闻式的，休闲自娱式的，等等。它们都是非虚构视频叙事作品，它们也都有传统纪录片的某些遗传因子，但都不再是传统纪录片的经典样态。这些新型的"非虚构视频叙事作品"对社会认知深化、现实场景的记录、学术思想传播等方面都有自己的独特贡献；对受众的眼界拓展、思想更新、知识丰富和媒介素养培育，都大有裨益。在"内容为王"时代，它们对非虚构视频叙事产业的内容拓展与深化，都展开了更有价值的空间和远景。而这些非虚构视频叙事作品的核心内容传达，都是离不开解说词的，甚至多数是以解说词为主体而建构叙事框架的，并且依靠解说词实现自己更精深的细节描述和阐释。无非这个解说词更多的是以主持人、主述人之口说出来，而不是在画外"朗读出来"。

第三节　解说词与画面的合作关系

解说词就是视频艺术里使用的"文章"，成为视频作品在"全能语言"系统的构成要素，与画面、音乐等元素聚合共存，构成完整的非虚构视频叙事作品。这时解说词的写作技术不再是文字单一符号系统的处理技术，而是文字符号系统与画面、声音等表现元素之间"互动合成"的技术。在这个综合性的艺术语汇系统中，解说词与画面之间的"语—画关系"具有核心性地位。这里所说的"语—画"关系在习惯说法中被称为"声画关系"。实际上，纪录片中"声"的成分包括解说词朗读、现场人物采访同期声、外插采访同期声、现场实录声、后期加入的音效声、音乐等。而使用"语—画"关系的概念是为了专门分析作为有声语言的解说词与画面的关系，所以不使用外延更宽的"声"的概念，而使用特指的"有声语言"的"语"的概念。

已经"剧本化"的解说词是片子整体叙事的根本依据，纪录片所叙述的事件是"非虚构的"，它就必有相关的真实背景，包括历史背景、文化背景、地理环境等，这

就需要由解说词做出必要的阐释，而不必全部使用画面去烦琐地交代这些信息。同时，纪录片中常会涉及一些专业知识和日常生活中不常使用的概念，也都需要用解说词予以说明，使观众能够更好理解。特别是在科学昌明的时代，纪录片中经常会涉及某些科技内容，只能使用相应的科技概念予以表达，而无法用画面替代。在知识传播量爆炸性增长的当今时代，各级教育普及程度日益提高的大众社会见闻颇广，观众对许多专业领域都有不同程度的认知，解说词所涉知识面是可以有更大广度的，无非努力使之与常识内容建立起某种衔接关系，与观众的普遍经验连通，注意用感性的描述性词语表述理性内容，让理性知识得到感性呈现，以使观众对这些内容产生亲和贴近感，增进大众对新知的接受兴趣。用这种风格的解说词提供新知，有助于增加片子的知识性。

在综合性的视频艺术语汇体系中，解说词既是纪录片的语义内核，也是纪录片最为有力也是最为灵活的结构手段，把一部片子的各个部分有机组合在一起，为观众提供全面深入的作品理解和细致清晰的欣赏体验。

解说词是搭建整体叙事框架的"钢筋"，它让主题理念得到明确贯彻，叙事逻辑严谨连绵，让不同的时间段相互衔接，为不同的空间场景建立呼应，保证起承转合的紧密关联，让重要细节得到突出强调。这样，解说词是一个情节主导线，引领叙事指向，画面不能游离在解说词的语义范围之外而"横生枝节"。画面在解说词这条"语义线"的引领下切换组合，在解说词的"串联"下保证叙事过程紧凑明了、节奏有度地推进展开，以使画面保持与解说词在叙事进程中的一致性。解说词这条主导线保证主题意识明确贯彻，背景信息的阐释和情节线索勾勒完整清晰，全片结构严整，确保观众理解。

解说词在以语言方式承担自己的叙事表达，但不对画面形象呈现作重复描述。画面以自己的方式传达信息，呈现场景，展现情节，描述细节，塑造人物，激发观众的观赏兴趣。画面的构图方式、视觉效果与剪辑手法等成为主要的审美元素，形成"纪实性"的直观证据与视觉冲击。解说词的语言表达与画面视觉元素表达实现一体化融合，在语义明确的叙事逻辑中构建起一个完整的语—画兼具的叙事系统，创造出一部信息丰富、引人入胜的纪实视频作品。

解说词就是这样履行着补叙背景、解释原由、释读概念、阐发思想、确指语义、串联全片等方面的任务，发挥着多功能作用，因此，对于绝大多数非虚构视频叙事作品而言，它必不可少。甚至解说词的语调、节奏和修辞表达风格本身，都是给观众创造欣赏情绪、加深理解向度的要素。

人类使用了数千年的有声语言与出现不过百年的影视画面语汇在此化合为一，把影视只看成"视觉艺术"是过于简单了，看成"综合艺术"才比较准确。有了这个基本认知，解说词才跟画面逐步建立起更好的合作关系。

广义的影视叙事艺术在"语—画"双方的长期合作中形成了许多创作经验。特别是纪录片中，"语—画"双方的合作关系已经形成了诸多普遍有效的应用模式。

经过了一个多世纪的探索与创造，"非虚构影像叙事"作品已经积累了"语—画"

合作关系的丰富经验。在每个具体作品中，其"语—画"合作形态都是独具个性的，只是在予以理论总结时，会提取如下某些共性的模式。

一、语—画对位

语—画对位是纪录片中"语—画"合作的最基本关系。"非虚构视频叙事"作品中，解说词和画面对同一个纪录对象展开同步叙述，彼此配合，却并不陷入简单的相互重复。画面给观众提供直观形象，解说词提供必要的语义阐释，这是两种不同形态的信息传达，诉诸观众不同的感官认知，视—听两个通道的信息在观众的大脑信息处理中心合成，实现语—画信息相互强化，共同扩展感知广度和加大认知深度。这时的语—画对位就是解说词与画面在平行推进中相互印证和共同生展。

语—画对位关系最大的忌讳就是相互进行简单重复。也就是，一定要避免解说词的描述与画面形象内容完全一致：画面上百花盛开，解说词讲姹紫嫣红；画面上大雪纷飞，解说词讲银装素裹。这种重复画面内容的解说词已经把自己置于"赘余"的地位。画面以最为直观生动的方式，做出了形象呈现，在这方面远不如画面形象直观的解说词还要对画面做出重复的形象描述，这就等于在"说废话"，浪费了传播空间，也破坏艺术感。语—画之间的同语反复如同任何领域的同语反复一样，令人生厌。以"看图说话"方式撰写解说词之所以被"鄙视"，大都是因为解说词处于对画面进行简单重复的水平。

二、画面与解说词在扬长避短中互补

这里需要首先明确，画面表现和解说词陈述这两者相对照而言，双方各自的"短处"是什么，各自相对的长处又在哪里。也就是，理解双方信息传播方式的差异性。互补是在差异化存在中才能形成的关系。差异化双方的互补就是各自扬长避短，实现结合之后的整体效果扩大，以达成丰富作品内容、深化作品主题的目的，实现传播增效。

简言之，呈现生动直观的形象表达，就交给长于此道的画面。同时，画面毕竟是一种有限语言，需要传统语言的补足。对于一些抽象的内在意涵解读、抽象概念阐释，画面的形象表达则力有不及，这些就交给语言文字。解说词可对画面现象进行信息确指，背景引申，补充不可能或不必要全面作画面描述的环节或情节，表现深度思考，拓展时空广度，提供审视角度，深度阐发事物内部联系，揭示个体或群体的复杂内心世界，引导观赏思维，联想升华等。解说词的这些功能都是在画面直观真实基础上，对画面内容的补充、深化与延展。而解说词这些表达仅仅依靠画面本身是无法完成的。但如果没有画面基础，解说词所做的这一切就会失去直观可信性与形象感染力。语—画合成的最终传播效果就是这样在二者扬长避短的互补中实现的。

三、利用解说词对画面进行语义整合与内涵深示

由于画面是直观形象的"整体"呈现，对于这样的整体形象是有可能作出多层次、多侧面深入解读的，单纯的画面引发多义性和歧义性解读是常见现象。如果是一个叙事结构相对复杂的视频作品，单纯的画面推进可能导致叙述逻辑含糊。而解说词

融入可以给出画面语义解读的确定导向，摆脱歧义，让画面系统的观念含义与叙述逻辑明确化，把关系貌似模糊的诸多画面以清晰指陈的语义内涵整合起来，片子的叙述主题因此得以集中和凸显。

四、解说词与画面合作关系中的"间离效应"

"间离效应"原是一个戏剧术语，有着复杂的界说。简言之，这是与传统戏剧理论相反的一种创作方向。传统戏剧理论认为，戏剧的最高境界是营造台上台下相互深度融入的观—演关系，让观众完全进入戏剧情境，观赏情致因强烈的戏剧拟真感染而痴迷。"间离效应"戏剧论则认为，应该使用不同的戏剧手段，让观众在观剧过程中不断"跳出"戏剧情境，不要全情融入，而与戏剧情境保持一定的"间离"，也就是在观赏过程中要保持一定程度的冷静思考，不要全部诉诸感性和情绪，在相当程度上诉诸理性。

本处借用戏剧理论中的"间离效应"概念，意在说明，纪录片中会有一些叙述部分，需要在解说词与画面之间营造一种必要的"间离"关系，也就是画面形象与解说词陈述说的貌似不是同一纪录对象，但画面形象却与解说词陈述形成某种比喻性、象征性、反衬性、引申性的或联想补充性的关系。双方这种并行推进却不说同一个叙述对象的"间离"绝不是游离或疏离，而是若即若离，似离实合，依然保持密切的艺术关联，不会扯成"两张皮"（二者的"游离"就是两张皮）。

二者的这种"间离"会使得双方都有一定程度的自由发挥空间，又不会"脱卯"。片子的信息量得以扩大。在"间离效应"的可控空间里，画面的生动直观引发着丰富联想，发挥着感性的感动力，而解说词的引申性"间离"深化丰富着观众的理性思维精神。

掌握解说词与画面之间合适的"间离效应"，能够相互都得到表达功能的拓展，使得作品意涵耐人寻味，显得思想丰富、题旨深邃。

五、以解说词补充画面叙述链的省略部分

实际上，纪录片所叙述的人物或事件不可能毫无遗漏地都予以画面呈现，例如人物的全部成长经历，跟纪录片所述主体故事相关的全部背景、因果关系以及牵连社会线索等，画面不可能全部拍到，甚至画面拍到的部分画面也不需要全部编到片子里。但作为一个完整的事件叙述，其背景状况、事件前因后果等内容又是需要交代给观众的。这时，解说词就可以充当补偿者，用语言文字叙述填补那些画面减缺的部分，以保证纪录叙事的完整性。还有的情况是，片子只想略作交代的部分，不需要画面详细绵密，某些画面需要主动简化或省略，但又需要叙述链条的连续性，这时就需要解说词予以恰当补足，以实现"详略得当"。

六、解说词可以填充无法实拍成画面的场景或情节

视频画面拍摄的一大局限是"有实物才能成像"，没有实物可拍的内容就是画面难以完成的叙述。对于这个局限性的现有弥补方法就是电视剧演出一样的"情景再

现"，或者电脑技术成像（二维或三维的电子动画）。而纪实片中的"情景再现"或者电脑技术成像内容比例过高时，其"纪实性"就受到质疑了。而且这两种方法也不是时时处处都能够轻易实现的。这时解说词可以与具有联想相关性的画面相配合，予以想象性描摹，以实现相对完整的叙事。这既可以补充实拍类影像素材的不足，还可以使观众了解画面以外的信息，扩大片子的容量。

七、解说词与画面互为过渡和连缀手段

在"非虚构视频叙事"作品中，解说词与画面貌似各自按照自己的语汇特点和设定结构，循序推进，二者实际上还存在着"互助关系"。在这个过程中，解说词和画面都需要适时处理事件叙述的时间和空间的切换、情节陈述过程的转折、思想推论的逐层递进等，这样，叙述逻辑就存在着若干衔接与过渡。这些衔接与过渡的技术处理，既可以由画面来完成，也可以由解说词完成。画面"帮"解说词衔接与过渡，解说词"帮"画面衔接与过渡，二者的这种"互助"使片子在起承转合、勾连补缀的处理方面会显得更为紧密和自然。

八、电视画面的叙述特点与解说词段落的内在构成

解说词一个段落中的诸多句子围绕一个语义中心展开，或码着一个情节线延伸，各句子之间自然（也必须）具有密切的内容关联性，这才能够使得与之平行推进的画面组合也有相应的呈现中心；解说词语义中心与画面组合的呈现中心紧密对应，才能完成片子的完整叙述。相关联的画面也才能够得以按照"成组"的方式编辑。

画面需要按照"成组"的方式剪辑组合，这是纪实片画面艺术的构成规律。画面能够"成组"是因为它们之间具有内在联系。一个叙述段落内的"成组"画面之间，总是需要有时间或空间的关联性、事件叙述脉络的连续性、含义的相通性，也有构图和角度的互为照应关系，等等。画面按照这样的诸多相关性，连贯展开。这是画面之所以需要"成组"编辑的原因。诸多画面不能毫无关联地跳来跳去、凌乱拼接。

所有这些成组画面都与相对应的解说词段落具有核心叙述目的上的牵系。

解说词的每一个叙述段落总有自己的语义中心，相应的画面叙述也是这个叙述内容的对等展开。这才能够形成语—画对位的组合，才能达成语—画融汇表现的叙述效果。

解说词的一个段落内部的句子如果连接不当，叙述方式闪烁不定，就会造成各个叙述句有"跳来跳去"之感，乃至迷失呈现核心。如果画面为了照应基本的语—画对位关系，也跟着解说词的句子跳来跳去，画面组合就难免有颠三倒四之感，叙述状态就凌乱破碎了；画面如果不随着解说词一起跳荡，又会造成解说词与画面各说各的，以致破坏纪实叙述中语—画关联共进的完整效果。

在中国"非虚构叙述类"电视片的"少年时代"，曾经有一种"时尚"：解说词写作者故意在一个小段落里进行大尺度的时—空跳跃性叙述，联想中外，穿越古今，画面也跟着这种解说词进行上天入地的跳跃组合。大家认为只有这样的语—画组合才足以传递大信息量，才有穿透力和冲击力，才能够显示想象力，才有跌宕起伏感，才能

够表达丰富的角度、博大的视野、宏伟的气势。随着中国纪录片行业的发展，这个时尚逐渐衰落了，因为这种叙述无法实现"纪实意义上的叙述"，而只是支离破碎的感觉堆砌和不着边际的浮词大话，而这些感觉和印象甚至都没有可靠的事实依据和叙事逻辑关联。

九、以解说词为中心的"非虚构视频叙事"作品是存在的

中外纪录片发展史上都有以解说词为中心的作品，这些纪录片以真实的现实社会现象或丰富史实作为"形象证据"，专注于论证某些思想主张，发表各种见解。它们以论述极富启迪性的观念意识吸引观众，造就广泛的社会影响。它们的艺术震撼力主要是解说词"写出来"的。在这类纪录片中，所有的事件、现象、数据等都服从于思想逻辑，都是见解的证据。画面全部围绕观点而选择、组织和展开。

"非虚构视频叙事"作品当然不必都作成这样的"论证片"，但它们至少证明了解说词在"非虚构视频叙事类"作品中的无限可能性和巨大展开空间，显示了解说词与画面的又一种关系。

解说词与画面的关系是多种多样的。在具体作品中，二者的具体关系形态更是不可穷尽的。以上只是简略涉及二者间几种常见的关系类型。

第四节 解说词与画面之间能否建立刚性语法关系

解说词与画面密切相关地对应存在着，但二者之间却不能建立形式固定化的语法性对应关系，主要是因为二者属于性质差异很大的两种相对独立的符号系统，两个体系中的符号类型无法实现确定性对应。

电视画面是一种高度形象化的艺术语汇，它自身不具备建立刚性语法规则的条件，各个电视画面之间的剪辑组接还主要依靠经验性感觉来完成，而没有固定形式化的语法逻辑可循。

一般而言，抽象度和确定性越高的符号系统越容易建立刚性的"语法"组合规范。例如，化学、物理学等自然科学所使用的符号都具有极高的抽象度和确定性，这样的符号之间就能够建立确定的公式化关系，符号之间的组合具有刚性的公式化规范可以遵循。数学更是如此。数学符号的抽象度和确定性达到极致，符号组合关系的规范度最高。数学符号的"语法"关系也最为严谨。自然科学体系中的符号之间都有自己的刚性"语法"关系规则，它们依靠这种公式化的"语法"关系规则，形成自己的逻辑语言，进而造就严整的学科逻辑体系。

在艺术系统中，例如绘画、雕塑、音乐等艺术语汇，都是高度形象化的（音乐也有音乐形象），语汇形态具有极大的不确定性，抽象度很"低"（哪怕是"抽象派"），因此，这些艺术语汇符号之间就难以建立确切的公式化的"语法"规则。如果说，绘画、雕塑、音乐等艺术语汇中还存在某些"一般固定化"的语汇手法关联（而非语法式固定

程序关系），那么，影视语汇就更加具有形象的流动性，具体语汇更具有无穷变化的组合关系。影视艺术在被拍实体上"摄取"一个镜头就是一个待用的艺术语汇符号，进入剪辑过程又会发生无限的组合可能性，也就是说，动态画面语汇把抽象度和确定性降到所有艺术门类中的最低值，或者叫做抽象度和确定性趋近于零。抽象度和确定性如此之低的符号系统不足以建立自身组合的公式化语法规则，这是其自身属性所决定的。

相对于其他艺术门类的艺术语汇而言，传统语言文字的抽象度和确定性是比较高的，每个实词都可以看成具有确定内涵与外延的概念。除了特指名词或特指代词之外，每个实词都可以表达一个具有"一般指代意义的类"。即使传统语言文字应用于纯文学写作，它依然能够依据具有极大确定性的符号系统，按照"主谓宾补定状语"的刚性组合规则，打造自己的艺术语汇。

两相对照，具有很高抽象度和确定性的传统语言文字，是难以跟抽象度和确定性趋近于零的电视画面语汇建立刚性的语法对应规则系统的。但这并不是"缺憾"，不是二者良性互动关系的障碍，而是自由结合的巨大空间，保留了解说词与画面结合的无限创造性潜力。

解说词与画面之间呼应关系的无限不确定性造就了二者关系的无限可能性，于是使之成为艺术。艺术就是无限可能性、无限不确定性与有限规则化之间的博弈，也就是以美学名义加以控制的人性的无限"任性化"表达。

解说词与画面的关系是多种多样的，不可穷尽的，非公式化的。电视纪录片创作空间的无限拓展就存在于解说词与画面结合关系的无限可能性之中。

在屏幕传播艺术的发展过程中，屏幕面积一直在逐渐演变。电影是公众集合观赏的大屏幕传播；电视是家庭合用观赏的小型化屏幕传播；电脑（PC）是个人单独用的小型屏幕传播；智能手机是移动型的个人私密掌上屏幕传播。总体趋势是屏幕传播日益走向个人化拥有与便捷化使用。在屏幕形态的这个变化中，解说词在不知不觉中变得更具有面对面的个体交流亲切感，那正是非虚构视频叙事作品传播形态变化所引发的"语用"调整。

解说词在影视纪实艺术中的地位是在历史发展中逐渐形成的，在完整的影视纪录片中，解说词与画面是化合态的共存，只是为了深入研究，才把解说词单独提取出来加以考察分析。这时候有理由把它们也看成文章，只不过是应用于影视传播过程中的文章。在影视纪实时代，中国几千年的文章形态发展史中又增加了一个应用文类别——非虚构视频叙事作品中的解说词。

从影视纪录片需要撰稿人的时代开始，受邀当撰稿人的目标人群都是所谓"文笔好"的人，当然是因为他们都有传统型文章的写作经验，善于写作传统型文章，纪录片需要借用传统型文章写作的智力资源。这说明，影视纪录片界很早就存在一个共同认识：纪录片解说词只能是以传统型文章模式为生产基础的，同时还要兼顾影视纪录片的特性，做出变通性调整和创新性探索。

作为新型应用文，解说词确实既需要尊重与借鉴长久以来形成的传统文章的写作规律，同时也需要创新自己的特点。传承与创新在这里交融。

CHAPTER 3 第三章

主题的工具论价值

第一节 中国纪录片主题理念的历史演化

任何文化艺术作品都会有一个主题。有些作品的作者不承认自己的作品有主题,但观赏者,特别是分析研究者也会总结出一个主题。这是人类的认知特点使然:从繁杂细节中提取核心要素,把复杂事物归纳为更简单和更易于理解的要点,以化约认知对象的方法提高认知效率。所以,要把握一个内涵复杂的作品,常常不免寻求主题概括,这是对作品理解的主要方式之一。

对于从中国现存教育体系中走出来的学生而言,"主题"这个词是极为熟悉的。从上初中开始,语文课堂上教的每一篇课文,老师都努力讲解课文的主题,要求学生必须理解主题,甚至还要求学生自己总结课文的主题。主题也叫"主题思想",或者"中心思想"。

据说,现代文论中常用的"主题"一词原本是一个音乐术语,指的是一支乐曲中最具主导地位的那段旋律——主旋律。

主题意识在中国古代文论中是久已有之的,古代文论对主题的称呼是"意""立意""主脑";也叫"旨""主旨""题旨""意旨"等。中国古代文论极为重视主题对文章的主导作用,在文章写作中把主题放在头等地位。唐代诗人杜牧《答庄充书》中说:"凡为文以意为主,气为辅,以辞彩章句为之兵卫……苟意不先立,止以文彩辞句,绕前捧后,是言愈多而理愈乱,如入阛阓,纷纷然莫知其谁,暮散而已。是以意全胜者,辞愈朴而文愈高;意不胜者,辞愈华而文愈鄙。是意能遣辞,辞不能成意,大抵为文之旨如此。"[①] 杜牧指出,写文章总是要以立意作为主导,气韵是辅佐,文句修辞只是助力。假如文意主旨没有首先确立,仅靠修辞文采辞句撑持,那会使得文章说得愈多而条理愈乱,就好像钻入市井街巷间,乱纷纷不知道谁是谁,到最后一哄而散。如果文章能够做到主旨立意高明,那么,文辞越是质朴则文章质量越高;如果文章立意不高明,辞藻越华丽则文章质量越是卑下。文

① 〔唐〕杜牧著,陈允吉校点:《樊川集》,202页,上海,上海古籍出版社,2020。

章的立意主导修辞，而华彩修辞却不能造就立意。写文章的主要方法大概就是这样的。杜牧把文章写作的主题决定论讲得明明白白。作品所确立的主题决定作品的气韵，什么样的主题生发出什么样的气韵；如果没有好主题，华丽的辞采只会给文章添乱，再好的修辞手段都无法弥补主题立意自身的不足；而好主题则会统领全篇进入佳境。

清代大学者王夫之在《姜斋诗话·夕堂永日绪论内编》中说得更形象："无论诗歌与长行文字，俱以意为主。意犹帅也。无帅之兵，谓之乌合。"[①] 王夫之说的这个"意"便是指诗歌或文章的立意或意旨，也就是现代所说的主题。王夫之极为形象地把主题比喻为统帅，认为如果没有这个"统帅"的总领作用，整个作品便如同乌合之众一样嘈杂散乱，不成阵伍。

主题是文章的主导意识，是文章的中心理念或核心价值取向。在传统的文章学研究领域，主题的重要性总是被提升到头等地位。

无论是自觉或非自觉状态，任何作品都会有"主题"，就如同一个精神正常的人都有思维自主意识，有理智专注点，有相对稳定的价值偏好。正常情况下，人的有目的思维意识活动都是"主题性"的，日常的目的性思维如果缺乏明确的观念指向或理智专注，会出现神思恍惚散乱、精神分裂等症候。人类思维意识的这些天性要素转注于文章，就是主题性的精神源起。源于人本性的主题化思维方式规定着文章的主题化思维，决定了文章必然是一个主题化存在。

想要让文章"去主题化"也不是不可以，那也就让文章进入了弥散的无专注点、无定向感的自然流淌状态。让文章"去主题化"或"无主题化"的尝试久已有之，也有一些作品流传，但不构成大多数。

除了作者为自己的作品自觉确立主题之外，读者也常会在文章中品读出自己的主题理解，有时会与作者的那个主题立意不尽一致，可称为读者赋予文章的阐释性主题，这是超越作者原意的"主题"，是"接受美学"或"读者反应批评"意义上的社会化解读结果。无论对于作者或读者，作品的主题都是一种真实存在。

文章的主题形成过程不是千篇一律的，没有硬性公式可以套用。作者观察自然界和社会的各种现象，感受并省思自己的体验，在观察和体验的积累中逐渐地或猛然地形成了一个念头，一个属于自己的感悟，这个意念或感悟是以往一切观察与体验的总结与升华，也是继续观察外界与省思自身体验的理念引领和思想"制高点"。这可以是文章主题形成的方式之一。

作者也可以通过自己的思考或者阅读，形成一个理念。他（她）开始把这个理念作为荟萃事物现象的凝聚点、分析事物的角度，并在事物现象的荟萃与透视过程中，展开并充实这个理念。这个理念由此生长为作品的完整主题。

作者也完全可能既没有"归纳式"的主题结晶过程，也没有演绎式的主题思想获取过程；而是被眼前的一个（或一群）人、一件事、一个现象，直接而具体地触动感

[①] 〔清〕王夫之撰，戴鸿森笺注：《姜斋诗话笺注》，44页，北京，人民文学出版社，1981。

染,于是以此为起点,放大相关形象,丰富自己的想象,展开自己的创作。这貌似无主题创作,但作者集合式联想和选择相关形象的审美标准、价值偏好、趣味走向,自然决定着写作,引领着笔下的侧重面,整体上规定着文路的走向和延伸,最终实现真实事件的意义化叙述。这其中具有内在规定性作用的价值倾向和审美精神,就是主题意识。

总而言之,传统的文章写作是极少可能完全回避主题的主导性作用的。

纪录片是技术性很强的新型文化艺术作品,在中国,它从产生之时起,就受到中国文章传统的影响,注重自身的主题属性。只是在不同历史时期,其主题性具有不同形态。

从1958年中国电视开播到1976年,是中国电视纪录片主题确立严格的国家化制定时期。因为这个时期只有政府电视台和国有影视制作单位拥有影视纪录工具,自然也就只有这些单位能够制作影视纪录片,完全不存在民间的影视纪录作品创作活动。这些国有影视单位的产品当然是完全按照国家规定的宣传口径制定主题、颁布主题。这是严格规定化的,不会产生例外。1958年之前的中国电影纪录片也是以主题国家化定制为基本特点的。

在1958—1976年这个阶段,中国影视纪录片的主题高度政治化被贯彻到极致,政治宣传是影视纪录片的全部主题设定。那时的电视(电影)纪录片哪怕是纯粹介绍自然风光和历史文化的,也一定要附加爱国主义内容或阶级斗争内容。纪录片中所有的事件、场景、人物都是用来阐述、论证、凸显意识形态色彩强烈的主题。即使新闻纪录片也不例外,所有的镜头都是作为教化性主题的证据而被组合起来的。

美国影视研究学者比尔·尼科尔斯在所著《纪录片导论》总结了纪录片的"六种制作模式",其中一种模式是:"在安排一组镜头和场景时,很少会围绕一个中心人物来进行叙事上的组织,而是较多地围绕一种主导性逻辑或者观点来展开修辞上的组织。……我们可以将这种纪录电影形式称为'证据式剪辑',而不是连续性剪辑。证据式剪辑在一场戏中组织剪切,不是为了表达一种单独的、时间和空间统一的感觉,让我们在这个时空中追随主要人物的行动,而是为了表达一个单独的、由某种逻辑支撑的、令人信服的主张。"① 这种"证据性剪辑"所完成的纪录片就是以一个预设主题为中心,组织影像素材证明一个主导性逻辑,属于高度主题化的纪录片类型。尼科尔斯把这种"证据性剪辑"的纪录片称为"伪纪录片"(mockumentary),认为这是一种为了表达某种逻辑主张的"说明模式"(expository mode)。这种以选择"证据性"影像素材来集中说明或证明某些预设逻辑主张的纪录片,相当于中国纪录片领域常说常用的"专题片"。

中国影视纪录片的装备工具和技术操作流程当然都是舶来的,但文化意识和基本创作理念是源于中国传统的。

① 〔美〕比尔·尼科尔斯:《纪录片导论》,陈犀禾等译,25页,北京,中国电影出版社,2016。

第二节 主题是纪录片文本之魂

任何一个具有成熟写作经验的人都知道，只有确立了主题之后才能够"起笔"，否则都只能做一些漫无目的的"准备"。写作纪录片文本也同样如此。主题首先为整个纪录片文本提供一个统一的叙事方向和思想焦点，以保证整体叙事的中心明确，可以使得其他组成元素协调有序。有了主题才可以目的明确地选择采访对象，搭建叙事结构形态，确定情节走向和线索取舍，甄别题材的有效性，确定细节价值。题材和细节的意义都是由特定主题规定与获得的，离开了确定的主题，与之相对应的题材和细节也都变得"没有必要"了。

事实上，有了确定的主题，才可能创作一个具有对应性的文本。选择一个具有厚重内涵的历史文化主题，才有可能创成一个具有相应品质的文本。选择一个具有时事关注意识的主题，才会让自己的文本更具时代感和现实意义。主题在很大程度上决定文本的风格与情感基调。

2016 年，笔者应邀担任中央电视台 8 集纪录片《大国工匠》的总撰稿。虽然该片的主题是以当代的"大国工匠"为主要纪录对象，弘扬当代工匠精神，题材均取自现实；但笔者还是建议，可以在立足当下的基础上，对工匠精神的历史渊源与超越技术范畴的相关历史文明价值有所兼及，让弘扬工匠精神的主题更有厚重感和更大一些的文化视野。

工匠精神是历史积淀而成的，不是短时间内随生随灭的东西。就其具体存在形态而言，工匠精神是一种对工作持之以恒的专注投入和超常毅力，以追求卓越为乐的工作热忱，以注重细节、不断改进、精益求精、追求完美和沉稳创新为工作作风，以自己的优质产品而深感自豪的责任性荣誉意识。工匠的这种职业精神演变成一种稳定的人生态度，最终，它是一种具有恒久性与普世性的高度价值化的工作意识。美国社会学家桑内特在《匠人》一书的序章中写道："匠艺活动其实是一种持久的、基本的人性冲动，是为了把事情做好而把事情做好的欲望。"[①]工匠精神确实已经成为体现人性内涵的核心价值。

工匠精神起源于手工业时代，那时人们需要在相对漫长的时间中亲手完成物品制作，由此形成一种人—物交融、人—艺合体的工作情境，匠人在追求匠艺过程中对工作痴迷化了。在这个过程中，积累一点点有效经验都要花费巨大代价，一点点匠艺结晶都有极为宝贵的珍稀价值，这就不免形成特有的"匠艺崇拜情结"，对匠艺极品予以神化。这也是处身社会底层的工匠寻求社会认可的自我肯定方式，是突破身份限制的自我神化叙事。中国历史传说中把类似鲁班、黄道婆等这样的大匠予以神化、述说为传奇，就源于手工业时代的"匠艺崇拜情结"。这些传说中的大匠成为中国传统工匠精神的集合体。

对于纪录片《大国工匠》的主题设计，需要有历史感。

① 〔美〕理查德·桑内特：《匠人》，李继宏译，上海，上海译文出版社，2015。

工匠群体自诞生之日起，就是社会生产力体系的重要构成部分，就与社会体制密不可分。体制决定这个群体的社会地位、生存方式、报酬标准的制定与获取、培训路径和成长方式的形成，等等。

在中国奴隶制社会，工匠是奴隶群体的构成部分，社会体制决定了每一位工匠个体的奴隶身份。秦汉皇权专制体制建立之后，工匠的奴隶身份总体上取消了，但作为国家任意调配的低端劳动力的身份确立了，将工匠归类管理的国家制度在这个时代就已经逐渐形成，虽然明确的"匠籍"制度到元代才建立。政府管理工匠的一个重要方法就是，对工匠们的跨身份的自由选择设置了不同形式的制度性障碍，以防止这个技术群体流散。魏晋南北朝时期，工匠不允许读书"上进"；在隋唐时期开创并定型的科举制度，对工匠及其子弟也是关门拒纳的。能够冲破这种体制藩篱的人只是极少数例外。号称开放自由的唐代甚至有国法式规定：工巧业作之子弟，"一入工匠后，不得别入诸色"。（《唐六典》卷七）百姓一旦被列入工匠"序列"就不允许改行干别的，只能苦力谋生，身份上几乎形同"贱民"。《旧唐书·食货志上》载录唐代武德七年（公元624年）令："工商杂类，不得预于士伍。"包括工匠在内的工商从业者被要求不得进入政府入职，其职业被列为"杂类"，世世代代身份低微。对工匠的这种身份限制被宋代基本延续。元代虽然没有明确禁止工匠及其子弟参加科考的法律条文，但工匠及其子弟通过读书或科举而变身公务员的记载几乎未见于典籍。《大明律》中有许多针对工匠的法律条文，貌似有法可依，实际上这些条文都是以惩罚为主，形同恫吓，全无奖誉激励之说。工匠的徭役和税负并无实质轻减。

形成对比的是，在西方中世纪社会中，工匠的社会地位相对较高，是中世纪城市社会中的核心群体之一，他们在经济和社会发展中扮演了重要角色。工匠以自己各技术领域内所拥有独特技能和专业知识而被社会所尊重；也凭自己的技术工作为自己家庭带来相对稳定的收入。在与商人和贸易者的合作中，工匠具有平等的谈判地位，获取自己的合理收益，绝大多数工匠都能够过着温饱有余的生活，一些工匠甚至可以积累相当可观的财富，成为城市中的重要经济力量。工匠通常都会组成各种行会（或者叫工会），有时也被称为"手工业者协会"，为工匠提供社会支持和法权上的保护，确保工匠们的合法权益。行会还可以规定工艺标准、学徒制度和劳动条件，以维持工匠社区的质量和声誉。工匠们的技能和贡献都能够得到社会的合理评价，人们重视工匠们的技能和工艺，尊重他们为社会创造了有用的商品，这使得工匠们在自己的社区中都享有一定的声望。一些著名的工匠甚至可能被赋予荣誉地位，比如被推举为市民领袖。获得了独立工匠地位的市民都可以自由参加社会事务，在社会活动中表达自己的令人重视的存在。这样的工匠群体是西方"市民社会"的重要构成部分，后来也成为冲决西方"封建社会"的重要力量之一。18世纪中叶的第一次工业革命在英国有力展开，优级工匠是重要推动力量之一。机械工匠瓦特造出改良型蒸汽机并投入使用，让工业革命获得了强大动力；纺织工匠哈格里夫斯发明了"珍妮纺织机"，钟表工匠约翰·凯伊还发明了"飞梭"，二者融合可以实现织布的半自动化，让英国纺织业的先进生产力引领世界；1769年，工匠阿克莱特发明水利纺纱机；机铁匠理查德·聂夏

姆发明了世界上第一台泵浦消防车,灭火能力大幅提升……人口日益密集的城市提高了安全系数。1563 年,英国政府出台《工匠法令》,确定工人薪资标准,保障各项合法权益。《工匠法令》还规定了职业晋级的标准,有了职业安全感的工匠们更有劳动热情。1852 年英国《专利法修正案》,建立专利保护制度,工匠们的知识产权及其市场价值得到有力保护,工匠群体中的创新思维可持续激发,甚至形成了工匠发明家群体。在中世纪的作坊里,学徒的地位是很低的。英国 1563 年颁布《工匠学徒法》,首次以法律形式规范学徒应有的基本权益,以健全工匠队伍培训制度。工匠们在工业化时代所受到的尊重和保护更具有坚实的制度保障。[①] 在这种情况下,工匠中部分人进入企业家队伍也是自然而然的事。度过原始资本积累阶段之后,西方技术工匠的地位进入更为明显的上升期,其利益保护和队伍成长得到了持久而日益完善的体制性关注。由此形成的高水平工匠群体成为西方发达生产力稳定而高水准发展的主要人力资源。也因此,西方现代经济学确信,工匠队伍的建设和激励机制完善,是国家核心竞争力的构成根基。

中国古代历代政府对工匠都实行严苛盘剥。先是规定工匠每年要拿出几个月时间白给国家干活,也就是劳役赋税,连吃住都是自己解决。即使有以"和雇"方式招募的工匠给予"募银",对工匠服"工役"的"工粮"补助,也是层层克扣,弄得工匠生活陷入经常性的入不敷出。后来虽然允许工匠以货币交纳折抵劳役,官府也是加码征收,致使绝大多数工匠都只是勉强温饱,破产是随时高比例发生的事。历朝历代无论以什么方式管理工匠,国家对工匠都没有任何利益性回馈。在这样的"工匠管理"体制下,国家的工匠管理部门只管对工匠的各种限制和收费,只管驱迫役使。工匠群体的利益维护、工匠技艺的历时传承和共时推广及更新提高,全都是工匠自己的事。中国古代工匠能够在几千年如此严苛的超低"待遇"中创造了那么多匠作经典,实在是旷世奇迹。

原始时代精美的彩陶与瑰丽的玉器是中国工匠精神的灵光初现。进而,中国古代工匠把自己的匠艺精神铸造于商周青铜器的精湛厚重,挺立于长城与故宫的雄浑巍峨,飘动在汉唐丝绸的华贵绚烂,折射在宋明瓷器的晶莹明丽中。它们都是中国古代工匠的杰作,正是它们塑造了存在于器物中的中国形象、中国文化。

对于今天踏上中华大地的异国人,最醒目的观赏对象是长城、故宫、恢宏的古代庙宇和造像等。这些实体已不再仅仅是"物",而是中华文化最具辨识度的文化符号;而这些伟大文化符号的书写者是中国历代工匠。

一个简单而直接的假设可以得出一个显而易见的推测:如果没有这些历史留存的匠艺之作,中华文明还剩下什么?

当今的中国人习惯于宣称,中华古老文明至今没有中断。"没有中断"是需要真实的载体予以承载绵延的。这些载体是中国人古老的语言文字,中国人的生活方式;而更具实体承载力的传承载体就是那些用中国文明创造力生产出来的无数匠作之物,

① 参见金志霖:《英国行会史》,上海,上海社会科学院出版社,1996。

它们不可磨灭地遍存于中华大地，抗拒着岁月风沙的掩埋、日晒雨淋的剥蚀，与中华族群同在，证实着中华文明传承有序的存在方式。

工匠既是一个民族得以生存的技术支撑主体，工匠技能性创造的历史性累积也是文明积累本身。历史上的匠作经典如同中国的历史人文经典一样包蕴着不可磨灭的核心价值，结晶着悠久文明的精华。中国工匠的经典匠艺经过日精月华的淬炼，已经上升为族群生存智慧的种质资源，包含着文化延续的遗传密码。中国工匠塑造了存在于器物中的中国文化的应有品质，匠艺成为一种"民族文化气质"。

匠艺经典之作是文明史诗，商周青铜器、唐宋丝绸、宋明瓷器，都是"诗性资源"。肃立匠艺经典之作面前，让人思接千载；观赏匠艺经典作品，让人心生诗意咏叹。工匠对历史文明贡献的价值，至今没有得到充分评估。

中国古代早有对工匠才能与社会贡献的明确判断。《周礼·考工记》云："知者创物，巧者述之，守之世，谓之工。百工之事，皆圣人之作也。烁金以为刃，凝土以为器，作车以行陆，作舟以行水，此皆圣人之所作也。"[①] 这是说，有知识的人创造了有用的器物，心灵手巧的人把制作方式记录下来，习得并世代传承下去，这种人就被称为工匠。各行各业的工匠手艺，都是有大智慧的人才能做的。陶器和舟车这类器物都是这种由大智慧的人才能够做成的。这是中国历史上第一次把工匠称为"圣人"。当然，实际上也是唯一一次。《孟子·滕文公上》有言："一人之身，百工之为备，如必自为而后用之，是率天下而路也。"[②] 孟子深知工匠在社会分工体系中的巨大贡献，他看到，一个人所需的各种用品，要有各种门类的工匠来为他制备齐全。如果所有用品都自己制作，那会使得天下人都疲于奔命。工匠养人济世的社会价值都有经典定评，但对工匠利益的实质化的体制性保护和才能发挥的激励机制，却长期阙如。

19世纪下半叶，工业化生产系统开始进入中国，工厂化的技术工人队伍开始产生，他们属于"工厂型工匠"。中国传统手工业生产体系在这时开始受到与日俱增的冲击，传统的作坊工匠受到的竞争压力日益沉重。现代工业化的生产力对传统工匠具有不同程度的吸附，"工厂型工匠"和传统的作坊工匠也在不同范围里发生融合，例如，19世纪末20世纪初长三角私营纺织厂接受小作坊的纺织"机匠"进厂工作。这种吸附与融合是不可阻挡的，对于现代生产力的成长也不无益处。传统型工匠也就在这个时代开始自身转型。对于中国这种"引入型工业化"而言，工匠转型具有被动性，产业转型驱使着工匠转型。

1949年起，中国展开规模空前的国家工业化进程，随后的社会主义改造取缔或"收编"了全国绝大多数传统型手工作坊，传统作坊工匠几乎也要全部改变身份。

在这个时代"雨后春笋"般出现的各种"国营"企业中，大量刚刚从业的由农民及城市无业贫民转化过来的无技术工人和作坊转化过来的低技术工人急需培训。借鉴"旧中国"的师徒模式，仓促间催生了计划经济式的"师傅带徒弟"的技术培训模

① 〔清〕方苞集注，金晓东校点：《周礼》，617页，上海，上海古籍出版社，2023。
② 《孟子》，161页，北京，国家图书馆出版社，2017。

式，但它既没有传统师徒制的严谨稳定，也没有现代企业制度下的严明考核与合理激励，其技术传递的最有效部分反而是劳动者之间个人情感的淳朴互动，但这就难免存在各种不规范性和偶然性。普遍的"大锅饭"氛围也使得这种"师带徒"的工作缺乏内在积极性，普遍的工匠精神难以形成。20世纪50—80年代里作为"榜样"树立的"劳模"形象注入了太多意识形态色彩，疏离了工匠本体和工匠精神的理念实质，这种"典型引领"在同行中无法形成亲和现实的长远"浸润"作用，对工匠精神的广泛形成不具有普遍的可仿效性。

直到改革开放已经延续了数十年历程的当下，中国工匠队伍建设仍然未能尽如人意。各类工厂里的技术工人的实际待遇并没有得到与生产力发展水平成正比的提高，工匠队伍建设因此进步乏力，对工匠更广泛的社会评价也自然难以稳固提高，因为没有更实际的待遇体系的确立作为基础。

不应回避，对工匠的评价系统需要从物质基础到精神层面的全面提升。以经济报酬为主要体现形式的待遇评价系统尤其需要先行。在市场经济时代，社会的精神评价是需要"经济评价"作为稳固基础的。

工匠精神的实际形成需要工匠对自己的工作贡献和职业身份具有自我价值感，而自我价值感的建立离不开社会评价，真实的工匠精神建立是需要工匠的自我价值感和社会普遍认可的价值感双向促成的。

工业化的大生产也需要工匠精神，现代工匠精神的核心价值观与手工业时代并无实质不同。继承传统的工匠精神是稳固建立现代工匠精神的宝贵历史资源。

按照上述理解与思考，笔者为《大国工匠》作出全片总体主题设计和各集的分集主题设计。以下是《大国工匠》的《经典重现》一集的原文：

2007年1月6日，江西省靖安县开始发掘一座东周墓葬。开挖展现了地下世界的全景：墓坑里竟然有47具棺材整齐排列。在这个队列顶头处是一个较大棺木，位置有如"队长"。这些棺木中清理出22具较为完整的遗骸，她们均属女性，年龄在15~25岁之间。多数棺材里都随葬一个小竹箱，里面装着刮纱刀、打纬刀，以及木质的绕线框、梭子、陶纺轮等，这些物件被考证为纺织工具。这些女孩子们应是2500多年前的女性纺织工匠团队。而那个"队长"或许就是这个团队的"领班师傅"或"技术总监"。她们很可能就因为自己的职业身份，以"非自愿的方式"长眠于此。

墓穴中最为引人注目的珍宝确实是纺织品。出土的300余件纺织品以桑蚕丝和麻为主要原料。G11号棺木出土的一块184厘米×133厘米的方孔纱是中国纺织品文物出土最早、面积最大的整幅拼缝织物。

不难联想，墓穴中的织物应该大都出于那些墓中女孩之手。

令人极度焦虑的是，墓中堪称稀世珍宝的古代织物都与湿软的胶土混为一体，已成泥糊状，一触即碎，入水就溶。

古丝绸修复领域的资深专家王亚蓉精心撷取墓中的"古丝绸泥糊"，拿回去冷冻起来。没有条件迅速清理保存的出土文物就暂时冷冻起来，等各方面条件成熟时再做

提取，是权宜之计，也是保全之术。

9年后的2016年7月，在冷冻后的"古典泥糊"中提取东周丝织品的工作开始了。工作对象是靖安东周墓中的那块织锦，那是中国最早的织锦实物，由朱砂矿物颜料染线织造花纹，这也是中国第一块密度最高的织锦实物，每厘米织物经线240根。

"冻龄"9年的时间长度对沉睡20多个世纪的东周丝织品来说，几乎可以忽略不计，而王亚蓉则已经从当年的花甲初度到如今的年逾古稀。

74岁的王亚蓉心脏里有六个支架，可一旦面对这些古董，她就会变得精力焕发，眼神精确，手头稳准，尖锐的小镊子能够钳住一颗颗细如针尖的沙粒，哪怕它们已经隐身了2000多年。

[王亚蓉工作现场讲述：
你看这种沙粒，也不知道怎么进去的，这就得用这种，我们一般都用这种手术的镊子，眼科手术的镊子，弯的，直的，能夹出来。]

包在古丝绸外面的泥沙很难看出薄厚，贸然硬性剔除会伤害目标物。王亚蓉掌中的羊毫笔如轻风般拂过"泥坨"的表面，一点点扫落泥土，目标物却不会受到一点擦伤，功夫全在力度的拿捏。

[王亚蓉同期：
用这软的羊毛笔一点点地把它（泥沙）蘸出来，这也是一个工夫活儿。你就全在手上的，这下边这情况千变万化，要不说必须得全神贯注，手、脑、眼并用，如果处理不得当就消失了，这是不可逆的，只要一毁掉了，就完了。]

仁厚的大地珍存了两千多年的绝品不能在自己手里受到一点损伤，王亚蓉要以自己的绝学使之璀璨人间，再续恒久。因此，她对自己手里这支扫泥之笔的体贴胜过书法家对蘸墨之笔的珍爱。王亚蓉的毛笔是在嘴里蘸水的。

不足尺方的这么一块织物，打开它的古老泥封用去了一个多月时间。历史的面目在王亚蓉眼前呈现了：这是珍存千古的工匠杰作，这是东周的颜色，这是2500多年前的精致纹理。在200倍的显微镜下，丝绸的经纬线清晰可见——每厘米排列240根经线，每根线的直径只有0.1毫米！现代化设备织出的高档布料经线密度大约是每厘米100多根，2500多年前的匠人用手工织机做到了1厘米排列240根经线。东周女工纺织秀手的精妙让电脑时代的人都会觉得不可思议。让这样的千古绝品重现于当今的天日之下，是清理者的命运机缘，是观赏者的平生幸运。

[王亚蓉同期：
真是兴奋得不得了，因为确实是想不到，在这么早的时候，它能达到这么精的，这个丝织品的高度。咱们的祖先真了不起。我觉得我的一双眼睛是最富有的。大家也

都知道，丝织品只要一出土，瞬间它变化很大，但是我都看到的是第一眼，它最靓丽的时候。]

把冷冻后的古丝织品从泥土中剥离出来，进一步还需要从清洗、染色、刺绣、织造等多方面入手，才能还原其本来面目。技术密度也越来越高。

[王亚蓉同期：
你看这是我们没有修复之前，它满身都沾满了各种盐，各种污染物，而且质地很硬。现在修复以后，丝绸的丝光出来了，丝绸的柔软滑顺也能表现出来了。]

靖安出土的东周纺织品在缫丝、织造和印染等方面表现出来的工艺，都是前所未见的。东周的姑娘们巧施秀手，为中华文明织入锦绣的纹理。21世纪的修复者征服了时光的掩藏与毁蚀，梳洗古艺的辉煌，让后人看清祖先如何编织中国纺织文明史。

王亚蓉参与过长沙马王堆汉墓素纱蝉衣和陕西法门寺地宫四经绞罗等稀世纺织品的发掘、保存和修复工作。它们是汉唐盛世里"中国制造"的旗帜性品牌。然而它们在文字记载的历史中消失得无影无踪。如果不是皇天后土的收藏，后人只能当它们不曾存在过。重现中国古代丝绸的旷世经典，是王亚蓉的工作动力。

2016年3月18日上午，中国社会科学院考古研究所纺织考古科研基地正式落户苏州。该基地宣布将整合丝织业的能工巧匠，以有效推进包括宋锦、缂丝、四经绞罗等传统丝织珍品的复制。

这个基地里有五台木质大织机，都是王亚蓉参照古代织机设计制造的。靖安出土的东周丝织品就将在这里大幅织造。现代大工匠的创造力让今天的人们可以不仅仅满足于欣赏糟朽的考古残片。

在1987年发现的陕西法门寺地宫里，王亚蓉看到了唐代的"四经绞罗"，那是让她惊艳而敬仰的创造物。现世已经找不到它的织造技术了。

说起中国丝织品，最习惯的提法是绫、罗、绸、缎，罗属四大代表性名品之一。唐代辞书《唐韵》记载："罗，一名蝉翼"。是说罗这种丝织品如蝉翼之薄。罗是纱的一种，由绞纽的经纱和平直的纬纱交织而成，属于绞经（而非平经）的织物，纹理为平纹方孔。"罗"的透气性好，穿着凉爽，亲肤性极佳，垂感流畅，成衣美观。但由于"罗"的纺织难度大，织造成本高，其技术在晚清逐渐失传，只有极少数地方还保有素罗的纺织技术。

唐代的"四经绞罗"属于"花罗"类别中的极品，技术难度更大，早已彻底失传了。王亚蓉以法门寺的唐代古物为范本，深入研究，搞清楚了"四经绞罗"的经纬编织结构。她这时特别需要能够操作传统织机的老匠人合作，重现经典。

[王亚蓉同期：

罗是花儿越大，越难织，但织造的工人一年比一年少，有经验的越来越少。不抓紧时间呢，就有些问题永远解决不了。这个来讲，就必须得跟非常有经验的织工共同来做。]

2013年，王亚蓉在苏州找到了老织工李德喜夫妇。

[李德喜同期：

王老师是我的精神支柱，她都70多岁了，还在为了丝绸事业奔波。她跟我说，难道我们要让祖先的高超技艺在我们这一代人手上失传吗？恢复罗的技艺是我们丝绸人的责任。她感动了我。]

王亚蓉和李德喜夫妇构成的这个"三人组合"，年龄加总超过两个世纪，阅历的积淀充实了更厚实的钻研热情，他们用已经不可多得的岁月，诠释"人生追求"的真实含义。

[李德喜同期：

这里有1800根丝线，有一根织错了，就前功尽弃，得退回去重新织。]

经过一年多的努力，王亚蓉和李德喜夫妇终于复织出了第一块唐风"四经绞罗"，这是复原中国古代纺织技艺的重大突破。

考古学家把这样的复制工作称为"实验考古学"或"模拟考古学"。王亚蓉与合作者们不在意如何命名，只是要让丝绸经典的瑰丽永存人间。

经年累月的实地考察，永不停歇的亲手操作，虽然也著书立说，但一切都必须以亲力亲为获得的实证为根据。这就是王亚蓉的工作。

王亚蓉说："事实上，我和我的学生、助手们都一直沿着沈先生的方法坚持做到现在。"

沈先生就是王亚蓉的老师沈从文。1949年，不再写小说的大作家沈从文主动申请，当上了故宫博物院的一名普通讲解员，也从此走上了中国古代服饰研究之路。那时，已经年逾花甲的沈从文，经常会带领几个年轻人在各地的古墓坑中寻寻觅觅，一点点剥取那些糜烂如泥的丝织衣物，一站或一蹲就是几个小时。王亚蓉便是其中的一个跟从者。

当上讲解员15年后的1964年，沈从文先生的《中国古代服饰研究》成稿，又过17年得以印行传世，仅插图就将近700幅。该书至今都是这个领域不可替代的经典。千秋万代的纺织工匠、裁缝工匠都以作品形式走入了这部史册。书中的不少古代服饰插图就出自王亚蓉之手。

"要耐烦！认真！"这是老师沈从文在学生面前反复念叨的。

凡事要实地考证，如果没有实物资料，什么纺织考古都无从谈起。这是老师对王

亚蓉一直耳提面命的。

沈从文的一部《中国古代服饰研究》的写作过程，完全是工匠式的劳作，没有止境的严谨和耐心深深灌注每一页书稿。

从东周墓中的朱染双色织锦，马王堆汉墓的素纱蝉衣，唐代法门寺地宫里的四经绞罗，乃至宋锦明缎，到沈从文的梳理，王亚蓉的复制，中国丝绸文化的瑰丽绚烂，千丝万缕，绵绵密密，成于工匠之手，传承代代精神。

古罗马人称中国为"赛里斯"，意思是"丝绸之国"。西方人也老早就称中国为China，这与陶瓷是同一个单词，也等于说中国是"陶瓷之国"。中国丝绸之路上的另一个闪亮品牌就是中国陶瓷，以至于有人把丝绸之路也称为陶瓷之路。世世代代无数的丝绸织造工匠和陶瓷工匠，为中国创造了屹立千年的两个国际品牌。

像王亚蓉倾心寻求复现古丝绸经典一样，朱文立也在以自己的方式在向陶瓷经典致敬。

中国古代陶瓷技艺创造了无数经典，创烧于北宋晚期的汝瓷被视为中国瓷器烧制技艺的巅峰，但它仅存世20年就消失了。800多年来，陶瓷工匠们都在苦苦寻觅，乃至不惜呕心沥血，试图仿制重现。朱文立便是其中的一员。

试烧汝瓷成了对后世陶瓷工匠们的终极挑战。

朱文立的又一窑试烧开始了。他把瓷器胚胎在窑膛中精心摆放，准确把握相互间距。同时放入"火照"。火照也叫"火标"，是窑内温度和坯件火候的验证物。

朱文立在观察每个阶段的窑变，用长钩伸入观火孔，把火照钩出，待火照冷却后观察它的颜色。

汝瓷烧制过程分为12个阶段，每个阶段的瓷器色彩都有变化。在烧制的整个8小时中，朱文立都守在窑边，每隔一段时间，就通过观火孔将火照钩到窑外，观察火照冷却后的色彩状态，以决定什么时间停火。

整个烧窑过程没有硬性的操作规程，掌控的主导要素就是窑匠的丰富经验，运用之妙，存乎一心。

与其他瓷器不同，汝瓷在停火降温后，釉色会在半小时内发生6次变化，直到最后一刻，工匠才能真正知晓它能否变成汝瓷独有的天青色。这是极为神奇的"窑变"。

窑变定止之时所得的天青貌似单色，不彰华彩，其实色蕴丰富，品格高贵。其青似青非青，似蓝非蓝。在明媚阳光下，那温柔朗润的天青中还会淡然泛出莹莹嫩黄。不同照度和角度都会唤起汝瓷色泽的变幻表达，漾光醒目，韵质浴心。如果用放大镜观察，釉层中可见稀疏的气泡，有如初秋碧空中的寥落晨星，朗而不寒，丽而不媚。汝瓷就凭自己的素雅高洁，神采天赋，成为不可超越的瓷中极品，土火凝华的匠艺经典。

[朱文立同期：

天青色就是下雨过后看天与地交界处的那蔚蓝天色才叫天青色，如果器物釉色不均、变形就不能算是精品。]

汝瓷名器在烈火余温中静坐深窑，完成自己的色彩变幻，宋代那些工匠如何能够在窑闭火停之间，让"终极窑变"停留在最完美的天青色状态呢？这样的大匠神技就是朱文立一直想要找到的。

[朱文立同期：
任何瓷器烧成都是化学变化，就是一次窑变，那么汝瓷它是二次窑变，它这二次窑变历史上没有记载，任何人也不知道。]

1987年，朱文立的一次烧制中竟然有多件瓷器出现了汝窑的天青色，使绝迹800年的珍品瓷重现于世。这是震惊业界的奇迹。朱文立也因为做出名器而成为一方名匠。

可是在接下来的岁月里，那让他梦寐以求的天青色再也没有大面积出现于自己的窑膛。

将近40年过去了，朱文立烧制的汝瓷有几十万件，但真正呈现完美天青色的精美汝瓷仅有几十件。

在外人眼中，70多岁的朱文立已经成为当之无愧的汝瓷大师，而他自己看来，几十年里那几十件天青色瓷器的出现只是些偶然。烧制汝瓷的真正秘诀，他还没有掌握。从第一次烧制出天青色成功到现在，似乎一直在原地打转。

真正的工匠从不自欺，更不会欺世盗名。

不合格的瓷器，被他全部砸碎。不断积累的碎片啃咬着他的希望。他的窑膛里依然经年累月地烈火熊熊。

在哪里才能找到那保证每一窑都笃定成功的汝瓷烧制古法呢？

朱文立所在的汝州，是宋代官窑的主要生产地，如今北宋的遗迹早已沉埋地下，他个人没有能力到处搞地下发掘。于是，只要有新工地挖出碎瓷片，朱文立准会闻风而至。

40个春秋，朱文立跑了无数个建筑工地，并且发现了十多个古窑址，但都没有找到那个失落了800年的吉光片羽。青春已逝，痴心未改。许多汝州人都知道这位"瓷痴"。

[朱文立同期：
老百姓经常给我打电话，老朱，哪儿哪儿盖房子，你去看看，这是我们汝州的群众说老实话，也非常支持我的工作。]

经过长期摸索和大量的对比研究，朱文立得出一个结论：最大的问题可能是出在配釉上。

[朱文立同期：
因为汝瓷名贵就名贵在釉色上，汝瓷釉用现在科技暂时破解不了。它应该是一种软质磁石，那么它为啥发黄呢？我考虑这里头可能含有一部分氧化铁，因为氧化铁在自然情况下它也呈现黄色，汝瓷也是青瓷的一种，这也是可能宋代配汝瓷天青的主要原料。]

可是，即便这个结论正确也于事无补，因为汝瓷的釉料配方早已与汝瓷一同失传。

[朱文立同期：
配方是核心，这配方由各种原料所组成。那么如果某种原料没有了，那汝瓷还是要失传，所以这几十年来，我一直没有停步。]

朱文立认为，汝州是汝瓷的唯一产地，交通不便的古代窑场都是就地取料。自然，汝瓷釉料所用的矿石只会在汝州的山里。

从产生这个念头开始，朱文立每隔三天都会进一趟山，寻寻觅觅，敲敲打打。春夏秋冬，周而复始。他走遍了汝州的每一座山。后来把女儿也拉上了这条进山寻宝之路。

父女俩经常一起上山找矿石。

[朱文立女儿朱钰峰同期：
你看我父亲他到山上，比我走得还好，因为汝州的这个山他已经踏遍了。]

古稀之年的朱文立开始有一种紧迫感。他想要把毕生所学所想都传给两个女儿。如果他最终没有找到，希望女儿在未来的日子里能继续找寻。

[朱文立同期：
说老实话，现在已经步入老年，我很少睡一整夜，有时候做梦还得整理资料，教她们如何。你看现在为啥我还不断上山，不断找料。如果我不找，如果要让她们重新开始，她们很难把原料能找到。]

朱文立又一次来到汝州的一处北宋官窑遗址，这个遗址是他2000年在建筑工地发现的。他认为这是幸运之神对他最慷慨的一刻，也是他离古代汝瓷大匠最近的一次，就在这个窑底，若干瓷碎片大都是最纯正的天青色。

每次重要的实验和烧制之前，朱文立都会来到这个北宋时期的官窑遗址，伏下身躯，耳朵紧贴窑底，静静地倾听。他希望能够接取来自远古的启示。他相信，真正的传世杰作也一定热望后世传承的回响，天地钟灵的匠艺不会甘于寂然泯灭，它们一定渴求重现人间，而他朱文立就是绝艺复活的导入者，他是宋代大工匠绝艺的最诚挚传人。也许，对自己没有超常信念的人成不了大匠。

[朱文立同期：
我总感觉到和古人有一定的差距，也许就差了0.01，就跟古人接触上了。我觉得自己的研究已经停滞可能十年，也可能已经二十多年了，我这一生一直都在坚持，在等待，也在寻找，希望哪一天一睁眼，一开窑，这个奇迹就会出现。]

出窑的时间到了，朱文立如往常一样开窑。神妙难测的窑变开始了，朱文立专注地观察、等待。那神情让人觉得，他不在乎等到地老天荒。

丝绸与陶瓷，是中国千古物质文化的经典，是中国古代工匠精神的历尽沧桑的结晶。这些经典成于工匠之手，重现它们也必须具备工匠精神。

如果说，丝绸创造了一片文化含蕴丰厚的二维空间，中国宣纸则书写着符号创作的另一片二维空间。在这个空间里，一个古老民族用它展开自己无边无际的文明叙事。

古代宣纸按规格可分为三尺、四尺、五尺、六尺、八尺、丈二、丈六等。三尺宣纸一般作为练习用纸，五尺宣纸在民间就不常用了。大规格宣纸用得少当然也就造得少，纸匠制作机会自然也少。到20世纪上半叶，制作丈二规格宣纸的手艺渐成绝响。新朝绘制庆升平的大画，不得不到荣宝斋去寻乾隆年间制作的"丈二匹"宣纸拼接而成。

自古及今，纸张幅面大小是体现造纸术水平的重要指标，纸幅越大越难造。宣纸制作大匠对此有深刻体验。

[安徽泾县晒纸工毛胜利同期：
纸的面积大了，它不容易控制。就跟开车一样的，小车好驾驭，但是车子大了难驾驭，是一个道理。]

宣纸公司的毛胜利和同事们不久前才完成了一场"造大纸"的实验，而今已经进入批量生产。

在他们的宣纸作坊里，工匠们围着纸浆池捞纸，众人平端着宽大的竹帘，在浆水中很有节律地轻柔晃动，悬浮在浆水中的短纤维逐渐均匀细薄地平铺在大竹帘上。竹帘"沉入"浆水的深浅度决定纸张的厚薄，轻柔晃动竹帘为的是保证整张纸厚度均匀。这一切都必须精准把握。待到厚薄均匀程度已经稳妥，掌帘工匠便发令把竹帘平稳"擎出"浆池，纸浆纤维附着在竹帘上，形成了纸帖。

在行话里，竹帘叫作"竹抄"，它在纸浆池从"抄入"到"抄出"的过程，完成了从浆到纸的升华。所以，传统造纸也叫"抄纸"。

传统工艺的"抄纸"是两个人合作，四只手操作"竹抄"。毛胜利参与制作的"三丈三"幅面的宣纸，使用特制的巨大竹帘，由44个人操作，需要喊着号子，协调合力。

宣纸制造从原料初步加工到成纸，需历时3年，经过100多道工序的加工之后，才进入"抄纸"环节。抄纸竹帘的大小决定纸张的大小。竹帘越大，在浆池里就越难操作。

安徽泾县的大规格宣纸已经名震业界，它的宽度有3.6米，长度达11米，制作工艺是沿袭祖宗之法，长宽度已经是顶级古纸的三倍有余。业界名号"三丈三"。

"抄"出来的"三丈三"大纸帖一层层叠码成摞，放平压实，缓缓挤出水分。然后，毛胜利从纸码上小心翼翼地牵起"三丈三"的第一张纸。随后8名工匠一起动手，共同牵起还有些潮润的一张大纸。

"三丈三"像一块巨大的白绸展开，大家同步协调，把大纸"架"到烘烤房的

"烘排"前。在古代,湿纸干燥的工序是太阳下面晾晒,所以叫"晒纸"。现在就用"烘排"加速干燥了。"烘排"也就是大幅面板型的电热烘干器。

操作者用白粗布浸透米汤,快速涂抹到烘排的面板上,作用是让纸张贴得平整严实,纸张和烘排平面之间不能有一点气泡。但米汤又不能过浓,否则会导致"贴死"而在干燥后揭不起来纸。

米汤的浓淡程度,与烘排的温度如何搭配,全是影响晒纸质量的重要因素,都要靠工匠的经验来把握。

一切准备就绪,毛胜利站上了3米高的平台。一张30多平方米的又薄又软的湿纸与涂满米汤的烘排热墙大面相对。毛胜利端详一下方位,郑重按下第一刷。这第一刷为整张纸端端正正定了位。第一刷如果偏了,11米幅面的"三丈三"在烘排上就会越来越歪,整张纸也就废了。在大纸帖上有把握按下第一刷的工匠叫"头刷",是行里不容置疑的大拿。

[毛胜利同期:
三丈三,它那个长度是11米,11米多,如果你在吊拐的时候,你晒歪一点点,那个后面不是上去,就到地下去了,所以掌握定位是很重要,一般的手艺差的人,他定不了那个位,而且手上要有量,控制住纸的那种定位。]

除了定位的功力之外,毛胜利的另一项顶尖技艺是他的"刷子功夫"。这门功夫既有师门真传,更有自己的多年苦心体悟和磨炼。

毛胜利奋臂挥舞毛刷,湿润柔软的大纸张在烘排平面上平平整整,没有一个气泡,不出一条褶皱,不留一道刷痕,更不许有一点撕裂。这实在是圣手神工。经过这样一番刷整烘干,"三丈三"才算定了型。

[毛胜利同期:
我们晒纸工人平时工作都是用两把子,一把是软刷,一把是硬刷,这是我们晒纸工的看家法宝。晒三丈三,我是头刷的位置,这个位置要固定住纸,所以我用的是硬刷,后面的人他们负责把纸刷平整,所以他们用的是软刷。]

毛胜利已经把自己的这把刷子练到了化境。下刷有数,走刷有路,轻重有度。他的刷子在纸面上处处力道均匀,准而能滑,快而不猛,稳而不涩,实而不僵,全程直如行云流水。

[毛胜利同期:
你这个每一刷的走向,要控制在可控的范围之内,你这一刷,如果走偏了,走到别的路上去了,就像车子一样的,它就撞了,撞车了。那个刷路稳到什么程度?比如像一张纸22刷,每一张纸晒起来都是22刷,它不可能多一刷,也不可能少一刷,而

且纸面非常平整。也就是讲水到渠成的这种感觉。]

人有了大本事，自然也就会有大事找上来。上海博物馆为了修复宋代古画，需要一种古法制作的极品宣纸，极轻极薄，名为"奇绣"。订货方提供了订制样品，要求原样复制。这个难题让整个造纸厂懵然不知所对。

[造纸厂厂长同期：
"薄如蝉翼白胜雪，抖似细绸不闻声"，这是对宣纸特点最精准的概括。这起头的第一句，说的就是宣纸中最薄的品种——扎花，而奇绣更薄些。我做了半辈子宣纸，都没见过，还是老师傅们认出来的。宣纸是越薄越难做，能不能做出来，我不知道。]

近千年前造纸工匠们的精艺绝品，如今成为宣纸后人的试金石。

毛胜利打开了自己珍存已久的匣子，里面是师傅留给他的宝贝：老年间的极品宣纸和师傅退休前送给毛胜利的一把刷子。

[毛胜利同期：
师傅送给我刷子的时候，我就和自己有个约定，哪天我晒纸的本事可以超过师傅了，我哪天再把这把刷子拿出来用。现在，可能是时候了。]

"奇绣"对于晒纸的每道工序都有着极致要求，为了迎接这次"终极"挑战，在四五十度的高温下，毛胜利依然选择紧闭烘烤房的门窗，不让一丝风进入烘烤房内。

毛胜利决定采用更为传统的擦排方式。用白棉布包裹米汤，以"画圈式"的方式，涂擦烘排，以更有利于这种超薄宣纸的揭取。

宣纸极品"奇绣"在刷纸的时候也需要特备手法。

[毛胜利同期：
纸非常非常薄，你的刷子从纸上面过，就像踏雪无痕一样的，你过去了几乎没有痕迹，但是你还是要踏。如果你刷子下去，你有痕迹，痕迹重的话，那一张扎花你是晒不出来的。那就精准地要求到你的手腕，刷子在手腕上控制力道，只有达到这一点，才能把一张扎花晒好。]

踏雪无痕的晒纸技艺让薄如蝉翼的宣纸极品"奇绣"再现人间。毛胜利终于可以用自己的手艺，告慰师傅，也告慰行道中的历代前辈了。

[毛胜利同期：
文房四宝中的宣纸，我们对它真的是有感情，自己真的有一种自豪感，没有任何机械造的纸能替代手工宣纸。]

宣纸是中国造纸技术皇冠上的明珠。无数绘画杰作、书法墨宝、传世典籍、名碑拓片等，都是以宣纸为载体。宣纸为中华文化书写与传承作出了不可替代的贡献。坚守宣纸的古法制作，成为造纸工匠传代的荣耀。

安徽泾县山间的宣纸作坊是低矮的，远看也颇觉荒僻。但这毫不妨碍毛胜利和同事们做出来足以绘制壮美画图的"三丈三"。坊不在高，有艺则名。

丝绸织造、陶瓷烧制、宣纸精抄等都是千年锤炼的文化经典，这些经典的书写者是工匠。从上古直到当今，中国工匠们以自己的扎实创造，支撑国运民生，赋予民族文明以实体形态。他们的工匠精神凝聚在劳动者手泽恒存的劳动经典上，也灌注在历代徒众和劳动经典敬仰者的心中，让一个民族对创造力的信仰成为永恒的民族生存精神。

[完]

纪录片《大国工匠》设定的取材范围是当代工匠人物。本集组合了三个当代"工匠"复现古代匠艺的事例，这就可以在当代工匠精神与历史上的工匠精神之间建立起"文化关联"。三个事例是古代丝绸复制（与穿衣有关）、古代瓷器复制（与吃饭用具有关）、古代纸张复制（与书写性的文化传承有关）。这三个故事关涉物质文明与精神文化建设的根本性大事，表明匠艺与民生和社会文化存续的密切关系。三个"纪实事件"都是关于古代匠艺实验性复制或精致再造，今人复现古法使得古代工匠精神与当代工匠精神一体化"链接"。古法再现或古品复制是文化传承和绝品传世的必要措施和急需手段，精良的复制是真切的学习和虔敬的继承，是原件抵御时光啃啮的最现实手段，是文化在无尽岁月中流转的可操作途径。以精良的复制作为古法继承与传世的手段，以最大程度复原古代匠艺，了解古匠的生产模式、技能水准、工具形态，乃至思维方式，这样以直观的技术操作沟通古今具有相当程度的物化直接性，这样的古今对话更能够在技术层面直达本心，让后人收获更深切的启迪。

一件古代匠作之物总是对应当时所需而诞生，当时的它确实是一个定在的应用之物，被赋予着确定的功能。但它们由于承载着制作者的思想方法、审美意识，体现着一个时代的生产力技术状态，而成为那个时代的多方面言说。而后，在悠久岁月的收藏中幸而没有灭失，这个匠作实用物便开始凝结代代层积的辨识解读，浸润历史传导的日月温度，折射无限角度的时光溢彩——时光本身具有无法秤测的重量，它让匠作之物具有了灵性无边的珍重。于是，这样的匠作之物让文明具有了物化质感，它们成了对民族实体文明水准与状态的可靠言说和传承载体。经典的匠艺古法是民族精神家园里的一片苑囿。当匠艺古法踱出古老作坊的板门，时光的长巷中会自然回响祖先的从业叮咛，做事道理；也静蔽现世的浮躁喧嚣，开示慎思定性的心法、以心使指的手法。故此，经典的匠艺古法既是手法，更是心法。

经典的匠艺古法是一套文化叙事，它以自己的程式，叙述一个个文化事件、文化现象，乃至文化过程，叙述族群关于起源神圣、关于生存不易、关于人间跋涉、关于匠人为物赋型的以技修身，等等。

工匠的技术转型在历史上多次发生过。石器时代的"工匠"向青铜器时代转型；青铜器时代的工匠向铁器时代转型；传统农业时代的工匠向早期工业化时代转型。在整个工业化进程中也会发生阶段性转型，当今就是传统工业由机械化向以电脑和网络为主要工具的信息化过渡转型时期，许多工匠的职业生涯就横跨某个过渡阶段，在技术转型中艰难实现命运转型，这里都是辛劳跋涉。具体的匠艺技术和工具都会在时光流转中由新变旧，从耳目一新地走上产业舞台到日渐褪色中悄然谢幕。但精益求精、尽职成业、不断进取的工匠精神永生，甚至在不间断的浴火更生中会吸附充盈更为强健的活力。

制造业是人类自诞生以来所创造的最伟大事业，人类文明就在这个事业上建立。人类文明是"制造"出来的。而制造这个制造业的制造者就是工匠。可惜的是，数千年的中国史册里找不到为工匠立传的文字。在只习惯记载帝王将相的正史之中，工匠们连被"一笔带过"的那一笔都没有"资格"获得。21世纪的中国传媒人如今就用"工匠"这个史传名号，为今天的中国工匠立传。中国史册在过去缺失的这部分历史叙事，今天应该用现代传媒的叙事方式，予以正大堂皇的补足。

《大国工匠》需要讲述：工匠群体自社会分工使之诞生之时起，就是社会生产力体系的重要构成部分，他们的劳动成果彰显着一个民族的创造能力，是民族文明水准的直观表征。

《大国工匠》讲述的人生故事在表明，我们生活在一个高度专业化的时代，人人都需要通过专业之术而安身立命。术精则人生精彩，术拙则命运暗淡。匠人修技如君子修身，须持之以恒，精益求精。

纪录片《大国工匠》的文本主题设计不仅仅是为了渲染若干工匠们在自己的匠作领域如何神乎其技，给观众制造一些对"绝活"的惊叹、对"敬业精神"的平面赞誉——如果只有这些，那就太幼稚了，至少是浅薄的。而至少需要对"工匠精神"这种"精神现象"的形成与存在价值做出某些历史索解，更重要的是要引申出某些体制性现实诘问：如此担当大任、倾注心血与命运年华的工匠们，其生存的体制环境完善吗？其工作的激励机制具有相适配的力度吗？培训体系健全吗？其广泛的社会评价体系该如何建立？哪个社会都必须解决以下问题：劳动力的劳动技能如何普遍形成？劳动力的劳动技能如何可持续提高？切实回答上述诘问，是保持社会生产力质量的根本。

如上内涵不是传统的标签式主题可以包容的。纪录片需要新的主题设计理念。

第三节 主题是纪录片的总体角度和"总装"依据

纪录片是以直面真实、客观纪录为主要工作方法的，纪录者面对真实进行记录的时候会不会有意或无意间作出某些"改装"；纪录者进行"客观"记录的时候，会不会带有"主观"色彩？如果出现了某种"改装"，纪录片的真实性会受损吗？如果有

主观因素的介入，纪录片还算客观纪录吗？特别是，如果以真实客观著称的纪录片还要预先（当然也可能事后）确立一个"人为"的主题，不会严重限制对现场真实状态的追索吗？不会导致人为因素"宰制"客观真实吗？如此等等。

纪录片主题存在的合理性被直接质疑，是由来已久的问题，与纪录片是否允许主观性因素介入问题具有同质性。

首先需要讨论的是，纪录片拍摄能不能完全摆脱主观化，能不能实现无主观因素介入的纯客观真实纪录。梳理这个问题有助于廓清主题存在的"合法性"问题。

早在纪录片还很年轻的时代，力图完全排除主观因素而实现"纯客观"纪录，就曾是有心人的主攻方向。20世纪60年代，美国"直接电影"（Direct Cinema）提出一种极致客观化的电影纪录片原则：纪录者必须是彻底的旁观者，对所纪录的人与事不介入其中，不给予外在干预，让被纪录事件按自然流程发展；无采访，无摆拍，无重拍，无灯光，摄像机如同"墙壁上的苍蝇"，只是一个完全不被注意到的静默观察纪录者。甚至最后的完成片也不需要解说，不加音乐。这样的纪录只是为了纯客观地实现原态，让拍摄对象自然真实地呈现自己。这样的纪录片被认为可以完全排除主观因素的干扰，当然它也就极力排斥预设的主题。美国纪录片人尼科尔斯把这种纪录片制作方法称为"观察模式"："强调与影片主体日常生活的直接接触，摄影机的存在不会造成对影片主体的干扰。"[1] 这些努力的目的都是达到绝对客观纪录现实原态，没有纪录片拍摄者主观因素的介入。曾有不少专业纪录片人都偏爱这种类型。

中国电视纪录片曾经有一段时间（某些很有艺术追求的从业者）特别热衷于"跟拍"式的纪录，也就是任由拍摄对象保持自然状态，拍摄者以跟随方式记录拍摄，力求客观真实。这与"直接电影"的纪录理念有某些相似之处。这样的跟拍纪录也是力图淡化主题的。

随着认识的深化，人们对于纪录片是否能够做到完全的客观真实，是否可以无主题创作，产生了更多的思考。

确信纪录片能够达成完全客观的真实纪录，源于对现代影像摄录技术的绝对信任，认为摄像机镜头可以完全客观地盯视或扫描客观世界，摄像机在现场冷静获取的纪录影像即是客观真相的呈现，不作倾向性选择，不再需要话语的主观性叙述，自然可以呈现一个与客观世界"全等"的影像世界。

这就需要考察一下，现代影像摄录技术是不是真的可以对客观世界作"原态呈现"。

在纪录现场的拍摄过程中，一部摄像机只有一个站位点（机位），双机或多机拍摄可以多几个站位点，但无论如何，摄像机的站位点是有限的，它不是无处不在且能够看到一切的"上帝之眼"，而只是一个视野有限的"定在"。操机者为什么在这里站位而不在那里站位，必然是一个主观选择。从"客观"上说，操机者可以选择无数个面对拍摄对象的站位点，可是你总是要确定一个（或几个）站位点，一旦"定点"，

[1] 〔美〕比尔·尼科尔斯：《纪录片导论》，陈犀禾等译，31页，北京，中国电影出版社，2016。

也就成了"你的"选择性站位——注定主观了，选择了这里也就舍弃了那里，你认为这个机位能够让摄像机摄取到"你最需要"的场景，这个站位点的选择决定了纪录者面对具体纪录对象的心理贴近程度、理解热情以及感受方式等，潜在的客观性退出了，主观化选择主导着所有拍摄行动。

摄像机所处摄像位置的主观选择决定了纪录者只能看到站在这个位置所能够看到的东西，面对一个整体的客观世界，纪录者只摄录了一小部分自己认可的场景，这个选择自然是"主观"的——完整的客观世界被主观站位的镜头主观化地"切碎"了。全部纪录影像素材就是摄像机在一系列"主观"站位点上所得镜头的堆集，这全部取景站位的主观选择隐含着创作者自己的总体主观倾向，也就折射了全片的价值取向。

进而言之，摄像机的站位点也就是镜头摄取场景的角度，一旦确定了这个角度，镜头里便只能是一个"有角度"的世界，纪录者此刻只能站在这个角度上记录"角度化"的世界，纪录者"只有"在这个角度上去发现世界和阐释世界。镜头前的世界便不是纯客观的世界，而只是在这个角度上表现出来的世界。人"能够看到什么"是由自己的视角决定的，视角决定视野。"非视角化"地看取世界必然是一个幻想。一个客体有无穷的可观察角度，存在无限可记录的层次，纪录者不可能同时占有那无穷个观察角度，也不可能同时记录到那无限的层次，而只能是身处自己的一个（仅仅是无穷中的一个）"定在"角度，记录到只在这一个"定在"角度上看到的有限层次和有限侧面。角度既表明纪录者怎样看世界，同时也决定纪录者所"看到"的世界将以何种状态向他人呈现。角度化记录世界并不是错，每一个新的角度都从看熟了的世界中呼唤出一种此前没有见过的新意，对世界是一种发掘性的召唤。

纪录者选择了自己认可的角度，这表明他认为这个角度"有价值"，然后在一系列"有价值"的角度上获得了一系列价值化的镜头；不在这个角度上，便没有这些价值化的镜头。摄录对象的观赏价值和内涵意义极大程度上是通过角度来赋予的。正因为有对世界发掘性、发现性的角度化召唤，这个作品才值得观赏。

摄像角度首先是摄像者把客观世界摆放到纪录者认为合适的位置上，也是纪录者自己在客观世界中的自我定位，这种双向定位是以自己的思想观念、感情倾向、艺术修养等为基础而做出的选择。在这样的双向定位中，他不仅如此解释了世界，也如此解释了自我。对摄像者来说，思想内涵的强化、情绪的渲染、象征的构造等，都可以在角度上找到表达形态。自在的世界被"有角度的"镜头抽取出某些部分而加以赋值，"作成"未来作品的构成部分了。很大程度上，是角度使"照相"变成了艺术。就这样，在摄像的角度化操作中，幻想的"客观性纪录"被完全消解了。

不只是机位定点造就了主观性的角度，而且在这个机位角度上，操机者（包括摄像师与指导摄像师的导演）不会任由摄像机"自由生成"画面，还要远近推拉、卡定景别、设计画面构图，调整光圈和色调等；摄像技术系统为"主观化"打开了很大的操作空间。很大程度上可以说，这套机器装置和操作技术就不是为了纯客观记录外部世界而创造的，反而是为了更好地"主观化"摄录客观对象而准备的。人通过自己的运动而改变着与观察对象的相对位置，等于改变了自己的感知方式，观

察的细致程度、深入程度，进而是理解程度都会发生变化。纪录片拍摄者也通过镜头运动让被观赏的世界"运动"起来，以改变人与世界的相对位置，创造新的感知空间，进而造成新的感知体验。影视镜头的推、拉、摇、移等运动，远、中、近景以及特写等景别选择，就是让世界相对人在运动，让世界在镜头前主观化呈现，这是按一个美学目的（主题目的）而做出来的系统呈现，以创造经过"视觉强调"的感受空间。操机者利用这套技术装置与操作技术，在自己的主观感觉支配下完成了系统的主观化操作。

在纪录片的实际拍摄操作中，纪录片人要进入很多个拍摄现场，摄取数以万千计的镜头。如此众多的镜头在具体的摄录角度上、技术（艺术）处理风格上，都毫无疑问地具有内在的兼容性、相通性，甚至一致性。是什么东西发挥着这种统一连贯的核心协调作用呢？只能是总体的主观意图、指导性的价值取向，这个总体意图和统一价值取向简言之就是主题。正是主题给出的总体思想角度在统领所有具体摄录镜头角度和技术（艺术）处理。可以把主题给出的总体思想角度称为"主题角度"，是统领全片的主题角度支配着具体杂多的摄像角度，才使得全片拥有一个和谐的总体镜头角度体系。

纪录片创作者拿到"主观化"的现场影像素材之后，随之进入"后期"剪辑。一般来说，剪辑过程首先是要从大量的原始摄录影像素材中精选可用镜头，编辑初剪版。选用到的镜头部分可能是总素材量的三分之一、五分之一、N分之一，这就是"片比"。这又是一次高度"主观化"的取舍。常见方法是按照已经写定的文本，选择可用的镜头进行编辑。这时，现场获取的大量原始影像素材被主观选择完全"割裂"了，打碎了，按照主观需要进行重组，时间被重新组合，空间被重新组合，现实场景的时间与空间都为了服从一个严整的叙事结构需要而重新编排。就算不去专门营造主观化的蒙太奇剪辑，片子里的时空也完全是人为重组的主观化叙事时空，而不是事件原有的那个时间维度和围绕这个时间维度展开的原态三维空间。这个重组的叙事时空是一个"镜头化"了的艺术组合，每一个被挑选出来执行特定叙事功能的单个镜头融汇成一个扩大的"镜头集"。

完成了镜头组合的画面剪辑之后，还需要把解说词、字幕、音乐、音效等诸多元素有机汇聚在一起，这个汇聚相当于工厂产品的"总装"。这些艺术元素按照文本设定，精准嵌入各自应在的合适位置，最终组合为一个完成片。

这么多画面、解说词、字幕、音乐、音效等诸多元素能够有序"总装"，和谐融汇于一部作品之中，共同完成一个叙事，而不发生龃龉，必须有一个统领要素，这也只能是主题。明白此理的纪录片制作者都会承认："主题是一个特定故事的总体的潜在的中心思想。"[①] 从前期现场拍摄的摄录角度选择等技术处理和后期制作阶段的镜头剪辑，以及其他艺术元素的组合，都可以看到那个"潜在的中心思想"在起主导作用。特别是对于那些没有连贯事件情节贯穿的纪录片，完全是依靠主题思想把诸多现象、

① 〔美〕希拉·柯伦·伯纳德：《纪录片也要讲故事》，孙红云译，19页，北京，北京联合出版公司，2015。

案例、问题、数据等纪实要素连缀在一起，统合成一个严整的叙述作品。在这样的视频纪实作品中，主题的"总装依据"作用更为突出。

第四节 从工具论角度看主题的重要性

纪录片的主题形态曾经长期过度强化，总把主题简单化为枯燥的意识形态概念，甚至把主题作为政治标签粗暴贴在纪录片项目上。这导致有些从业者对主题问题避之不及，一听到主题就想到强烈的意识形态倾向，一说到思想就以为是政治说教。于是甚至出现了"主题恐惧症"，淡漠主题，厌恶主题，甚至摈弃主题。这都是有历史原因的。

对主题的厌弃感常常就是源于这些对主题概念含义的误解。其实作为文化艺术作品，其自然的主题并不是一个外加的招贴，而是作品内生的思想。在正常的创作环境下，主题可以是某类题材的共性概括，可以是某种审美方向的概要描述，可以是某些人生哲理的凝练表达，可以是作者乐于表达的任何一种信念提纯，可以是一套创新叙事形式的探索性追求。只有让主题回归自己的本原属性，其在纪录片创作中的实际作用才能够得到真实显现。

从实际操作出发可以看到，主题对于纪录片具有如下的工作性价值：

（1）主题确立是纪实片项目策划的起点，是纪实工作的指导方向，主题的确立让整个项目有了一个明晰的思考方向，让内容设计有了价值依据和理性意识，让整体创作不再是"跟着感觉走"的盲目行为。

（2）主题是萃取一切素材的思想核心、甄选纷繁客观事象的过滤器、组合纪录对象的凝聚中心，也是确认纪录对象的选择标准；确立了主题，作者才能够摆脱面对海量客观现象而茫然无措的境地，所有素材才能够确认其对本作品是否具有使用价值，得以进行有效归类，得以围绕主题而聚合。素材经过主题精神的筛选才得以确认、摄取意义，如果没有主题，意义也无从谈起。

（3）主题是现场发现的指引者，是现场发问的启示者。有了明确的主题引领，才能够在现场看到符合主题需要的现象，发现和发掘深化主题的有用题材。对主题的需要会启示着采访者不断开拓内容，按主题指向去追随正在发生的事实，并捕捉将要发生的事实。

（4）主题是片子叙述结构的栋梁。有了主题，才能够搭建起片子的叙述结构框架。如果主题都没有确立，叙述结构就没有支撑中心，纪实叙述必然是散乱而走向模糊的。当然也有人凭着感觉出发去拍摄纪录片，希望在"漫拍"过程中摸到主题指向，认为这样才是真正的纪实，而不该"主题先行"。如果是个人随心所欲的自主自由拍摄，没有时间周期和经费预算等方面约束，当然是可以在"漫步式"拍摄中找感觉，慢慢体会主题意涵，寻找全片结构方式。但产业化制作的纪实片需要主题明确统领下的结构确立，以便下面的跟进工作清晰而有效率。更何况，即使不确定一个"先

行的主题",而是在"漫拍"的摸索过程中"感到"主题,最终也还是要落实一个主题。

(5)主题是全片统一的认知角度。正是这个由主题统一起来的认知角度,让全片的纪录对象和相应的分析处于内涵和谐一致的状态,才让生动的纪实获得合理的叙述逻辑,使得貌似纷杂的题材现象具有内在关联,并互为补充和强化。在主题化过程中,原本混沌无序的题材、场景、镜头素材得以进入有序编程状态。题材选择,场景选择,镜头选择,都是在主题化过程中实现和谐统一的。

(6)主题是解读纪录对象的方法论,引领纪实者对可纪录现象进行对内涵的解读。主题的指向性指引纪实者赋予纪录对象相应的意义,纪录对象的价值内核是在主题化阐释中呈现的。

(7)主题是内容合理安排的原则性尺度。正是主题的尺度性"把控"让画面的自身延展发挥和解说词的阐发处于适度状态,防止阐发过度。任何结构部分都不能脱离对主题的表达功能而谈论其适度感。从这个意义上说,主题也是操控全片的"缰绳",能够有力防止跑偏。主题同时也是"奥卡姆剃刀",可以切除芜杂的多余部分。有些片子会出现"美丽画面"的挥霍性呈现,有些解说词写得很卖弄,或者有些段落过度"膨大",造成结构比例失调。这些失误的重要原因之一是对主题理解不准和把握不稳。

(8)纪录片主题是作品意义的源点。主题就是作品设定意义的集中表达。主题意义是一种设定,人的意义设定决定了人在世界中能够看到的那些意义。如果没有叙事者的意义理解与设定,便不会有叙事,意义化是叙事活动存在的理由和动力。叙事者总是经过或明或暗的意义设定才建构起叙事模型,叙事活动就是意义化地把握实在界的表达形式。意义不是客观世界原先就存在而一直等人去把它们抓取出来的东西,世界不存在唯一的或有确定数量的意义,有多少意义设定者或者有多少意义设定诉求,就能够从世界中"提取"多少意义。正因为这样,所以才会是无数人面对唯一的客观世界、却有无限的意义被持续地"生产"出来。意义是意义创造者对客观事物的一种建构性的价值赋予,也就是一种主题判定。

(9)主题是纪录片解说词和画面共同"文风"的规则。文风是为表达主题而存在的,没有孤立存在的文风,没有必要为文风而文风。文风对主题有匹配关系:一个厚重的主题,不会配以尖巧轻佻的文风。

纪录片中,所有的纪录性真实都是从主题出发的选择性真实;所有的纪录性陈述都是主题化陈述;所有的内容与形式存在都不可能与主题无关。

纪录片人探索事物意义的观察力、解析现象的思想力,都表现在他确立主题指向、丰富主题内涵、生动表达主题的功力上,是有了这种观察力和思想力才会善于处理主题问题。纪录片人总结出了所纪录现象的主题才表明了对纪录现象的理解。如果没有理解,当然也就概括不出主题;而没有在思想上对主题的深入理解,也不可能完成深入记录,而只会描述一些表面的"兴趣点"。主题是理解程度的确切表达,是对现象理解水平的升华。所谓"无主题化""去主题化"或"反主题化"有些时候可能

是没有能力探索和概括主题的借口。一个没有主题探索能力和开拓视野的纪录片，哪怕组织了不少故事，貌似细腻生动，但它们都是在同一表象平面上的简单排列，是类同故事的简单堆集，看不到观念内涵的开拓和思想逻辑的递进，这实际上也是表象水平的同语反复。

主题具有多重功能，当从工作手段这个功能层面上认识主题的时候，可以看到，它不仅帮助文案撰稿人解决原则问题，同时也解决若干很重要的操作性问题。对于纪录片文案写作的工作而言，主题确实是个工作手段，是个很有用的工作手段。在中国纪录片史上有些体量不小的作品，曾因缺乏主题提炼能力，致使创作只能抓住某个地理"线条"，顺势游走，东张西望，散漫地纪录表观所见，搞一些很是浮薄而张扬的形式化试验。这样的纪录片所纪录的只是纪录工作者本身的技术自恋，而无法实现在深刻主题引领下的博大纪录，哪怕被纪录对象很"博大"。

在没有外来强加性主题注入的条件下，许多纪录片创作者反感主题常常是因为在"立项"时自己无力提炼主题，进入创作过程又无力表现主题。也就是说，排斥思想是因为自己缺乏思想。善于提炼主题思想是一种创造性智慧。主题思想的可持续开拓只能源于独立思考、思想创新、学术意识的提升，否则就只能把"文青范儿"的小感觉当成"终极关怀"，把各种肤浅浑浊的胡思乱想当成新颖独创的主题，那就会让纪录片失去自己的文化价值。

精准提炼主题和确切表达主题是首要的创作能力，也是对纪实叙事进程最主要的驾驭能力。很多片子当中都能够看到，是作者无力提炼主题和表达主题，作品自然也就没有一个准确而有意味的主题，致使整个叙事也就寡淡模糊地延展下去。

第五节　为什么主题一定是主观的

所有人，包括纪录片创作者，都是受困于自身有限性的主体——有限的肉身存在，有限的智商，有限的经验，有限的知识结构，有限的观察和理解能力，同时使用着功能有限的各种工具，他也就只能站在这一切"主体有限"所给定的处境上，完成自己的有限工作。人的自身有限性是最大的主观性——有限的主体性面对无限的外部世界，而且无论如何都不能摆脱自己的有限性，人也就命定地时时处处都只能存在于自身有限所造成的主观性之中，这个源于自身有限性的主观性是命定的蜗壳，约束着他的一切产品都是"有限"的和"主观"的。主观性让人自主自强，也让人永远"有限"。

纪录片人秉承着人的"命定"主观性，这使得他无论怎样去追求完满的客观真实纪录，都无法突破自己的主观上限，纪实者主观条件的那么多有限性决定了纪实者不可能纪录到全知角度，无法抵达"终极真实"，只能按照自己的有限观察和理解，记录到自己"所能够看到的和所能够看懂"的那一点儿真实。

人不能狂妄到这种地步：以自己有限的主体条件却想得到无限真实和达成极致

客观。进而言之,哪怕你努力避免"主观"而企图占有上帝般笼罩一切的角度,意图拿到无所遗漏的整体真实、绝对客观的"本质真实",那也只能是中世纪思维模式里的痴想。

人除了生理存在与技术工具的注定有限性,还很难突破自己在主观认知习惯上的"知见障"。心理学已经证明,人不知道和没有想到的东西即使存在于眼前,也常常是他所看不到的。人所"看不到的东西"经常是他无力看到的或不愿意看到的。无论是"不愿"还是"无力",总归是没有看到!人经常看到的东西都是他"意欲"看到的;他能够"发现"的东西大都是他已经知道的,是他已有的认知基础帮他建构的"完形",人的已有认知图式会内在地引导他去"发现"他所期待的事物,人必然是"最方便"地看到他已经"懂得"的和他"喜欢"的事物。这其实也是认知领域的自我肯定、自我迎合,有时是下意识的"自我逢迎"。人的"先验理性"已经预置了他解释客观世界的理念框架。于是,人在多数情况下是通过自己有限的已知,获得那些在已知框架"笼罩"下的未知。人把握世界的那个"已知框架"是有限的,有限的自我只能把握自己"够得着"的那部分世界。所以,人所能够把握的必然是一个以自我认知长度为半径所画出来的有限世界。也就是说,人只能利用自我或通过自我来把握一个"自我化"的世界,无法"抵达""自我化世界"之外的一切未知。有些宗教力图通过摆脱主观性而获得客观性,以取消自我或彻底摆脱自我来全面拥抱世界,就因为它们看透了自我的有限性,企图通过破除有限的自我而进入无限。实际上这也不可能。因为彻底摆脱自我也就意味着取消了拥抱者主体。当拥抱者主体消失的时候,对世界的拥抱行为和拥抱意义也就不存在了。而且,彻底摆脱或取消自我的代价是沉重的,放下的过程是痛苦的。更值得注意的是,取消或放下自我的结果具有极大的不确定性,取消或放下自我的方法由于高度的非程序化,操作性很不可靠,个体间差异又很大,操作程序在主体间的可让渡性极难把握。所以,真正能够取消或放下自我而"抵达"无限世界的事迹,只能是存在于几个稀有人物身上的神话式传奇,无法复制到大众,这从认识论角度表明:众生不可普度。对于绝大多数普通人而言,肉身过重,"我念"黏滞,自我无法放下,"破我执"无法做到彻底和绝对。只能认命:我们每个人都是"我念"顽固的主观性存在。如果要寻求终极的"破我""无我""放下自我",完全放弃主观,那就只有主体寂灭,这也就无从"拥有无限"了。因为,"拥有""把握""认知""纪录"等行为,都是主体化行为,由作为主体的人发出这些行为。放下或取消主体性,这些行为本身也就不存在了。彻底取消主体,就是物我两散,认知终结了。

人类对于超越主观、突破自我,做过无数的哲学认识论(甚至宗教认识论)的努力,但成效甚微。讨论这方面问题的典籍生产得越多,越说明这项工作很难。某些结论貌似有"成效",也都难以有效验证,更难以简明易解地公之于世,让渡于人,所以需要汗牛充栋地"说下去",以"我说"证实"我在做",并以此表征这个领域还有无限可能性以及理想未来,否则就失去追随者了。

即使在科学领域,以科学方式努力排除主观因素的影响、以获得纯客观的真实

观察结果，也难以达成预期。量子物理学中的"观察者效应"可以作为一个有力证明。在早期量子力学的探索中，科学家发现了"观察者效应"的存在：观察者的存在会使得被观察系统的状态发生变化，这导致系统的观察结果在有观察者存在与无观察者存在时会出现不同，于是，观察者就只能看到主体存在情况下的系统状态，这样的观察结果当然没有"客观准确性"。观察者不可能不通过"观察"而了解被观测系统。但只要观测工具抵达观测对象时，都会"扰动"观测对象的原本状态，而使得观测对象失去纯粹的自在状态，导致观测结果的"测不准"。无观察者存在时的系统状态是个什么样，竟然是"看不到"的。这样的情况具有一定程度的普遍性，即使利用精密观测仪器也会如此。因为，人制造的观测（或纪录）工具是主体器官和能力的延长，"代表"主观的人，在人的目的指导下，在人所设定的层次和侧面上进行"主观化"的工作。因而工具也有了"主观性"，观测工具本身也同样会对观测对象产生不可避免的"扰动"——无论这个扰动多么微小，只是多数情况下被忽略不计了。不要以为高端科技工具就能够探取绝对客观真实。再"万能"的观测工具也只能是从有限角度，介入观测对象的有限层面，结果还是主观化的有限选择。

"观察者效应"也存在于纪录片拍摄过程中。如果还有哪个纪录片人扛着摄像机，力图摆脱一切主观影响，去追求"纯客观纪录"，要抓取绝对的客观真实，那就必须说清楚：这是注定不可能的。

上述简短讨论是为了打破"纯客观纪录"的梦想，放弃对于"绝对真实"的执着空想，尽可能解放自己，从容观察、自如纪录和自主表达，自己能看到什么程度就纪录到什么程度。如果殉道者一般地执着寻求绝对真实，要去达成"没有一点主观表达"的客观纪录，那会陷进绝对纪实主义的泥潭，这是又一种形式的一元独断论，也是一种狭隘的"知见障"，会使得纪实工作堕入执拗的非理性状态。

最后的结论是，既然一切观察和纪录都"命定"是主观的，那就给自己的观察和纪录确定一个自己真正需要的立足点或最佳角度，那就只能是"主题化立足点"和"主题角度"。主题就是天生主观的人所做出来的意义化设定，它怎么可能不是主观的呢？

每一部非虚构视频叙事作品虽然号称是客观真实地记录现实世界的，但它本身是一个全面主观建构的产品，客观世界里原本没有这个作品，它本身就是"人造"的。正因为纪录片制作是一场主观操作，所以必须由精粹设计的主题作为主导。

2001年摄制完成的法国纪录片《鸟的迁徙》在行业内已经是公认的经典，为全世界观众所激赏。这部纪录片的主题该如何表述呢？作一个描述性的主题概括，该片就是真实纪录候鸟们远程迁徙的不平凡历程；也可以认为是画外音的那段思想表达："人与动物之间的感情，是人类的一种需要，它让我们感受到生命存在的奇迹，感受到生物之间奇妙的感应和联系。所有的生物都是地球的主人。"还可以是影片另一段画外音的哲理表达："鸟类迁徙，是一个关于承诺的故事，一个对于归来的承诺。历经危机重重的数千公里旅程，只为一个目的——生存。"这几种主题内涵的表达具有一致取向，可以互补共融，作为对影片主题语义内容的总体确认。

影片的摄像角度极为丰富，有从宇宙俯瞰地球的上帝般的视角：高悬远空的镜头

漫然旋转，以地球上蓝色的大海与深色的陆地为背景，鸟群如轻薄的片云姗然飘移，在浩瀚天地之间这群生灵太显渺小了，但它们确信自己的坚韧，无论千山万水、风狂雨猛，依然要用两片薄翼轻羽，完成穿越尘寰的祖先遗命。

《鸟的迁徙》自然会用拟想的"鸟目"角度：鸟儿们的眼里没有怀疑、惶恐、游移，只有坚毅的直视，自信的专注，看山是山，看水是水，跟上团队，平蹚山水。哪怕天步艰难，但只要飞翔，总能到达。为了到达而飞翔，是值得骄傲的命运。

《鸟的迁徙》拍摄历时4年，横跨全球五大洲，选取了40多个国家的场景，行程10余万公里；使用了包括动力伞、滑翔机、热气球、航模等各种各样精巧的高空摄影器材，纪录片人的摄像角度终于"摆脱"了地球引力，在天上的运动中寻求他们自己为之醉心的立体化角度。纪录片《鸟的迁徙》也许是自人类拥有纪录片艺术以来，摄像角度最为丰富的作品，这时候要求摄像师们摄像角度的客观性应该如同"墙壁上的苍蝇"，便是对他们创作精神的侮辱。真正的纪录片人不可能是"苍蝇"，也不可能允许自己的镜头之目只相当于苍蝇的眼睛。

纪录片《鸟的迁徙》在使用解说词时惜字如金，总在最恰当的时候淡然出语，寥寥几句，却如诗如颂，如生命咏叹，如哲理升华。

纪录片《鸟的迁徙》把音乐与画面之间的关系处理得妙到毫巅，寥廓的场景与恢宏的旋律相得益彰；人声哼唱与器乐渲染把鸟儿们的远程迁徙烘托成一场神圣的仪式；鸟儿们或细碎或嘹亮的丰富话语也成了全片整体乐章片中一个最具命运感染力的声部。夜幕轻掩时，收翼的倦鸟翩然降落，梦幻般的音乐把它们托捧得如同误落尘寰的天国精灵。跋涉者的休憩梦短夜尽，一缕晨曲伴奏第一道曙光照临，二者合成上界的召唤，天国精灵们开启又一天的天路历程。

纪录片《鸟的迁徙》以开阔的精致和优雅在讲述"天上的事"，地上的恶浊也会不时袭来。一队红胸雁的净朗"天路"被高大烟囱的排泄物浑浊遮蔽；逃避城市尘霾的野鸭群最后深陷工厂排污的泥潭；风中畅飞的鸟群与人无害，却在猝然枪击中殒身坠落……纪录片诗人们在追求极致的天界之美中深知尘寰缺陷，他们悲天悯物，主题寓意厚重深沉。

如果采用不设主题、不要解说、不要音乐、不要一切主观因素介入的纯客观纪录手法，显然无法达到《鸟的迁徙》这些真实纪录的效果。

纪录片《鸟的迁徙》有一部分制作内容是，制作者们从收集鸟蛋开始，人工孵化出的小鸟们第一次睁开眼睛看到的对象是按照设定目的塑造它们命运之旅的人类，而不是自然界中真实的父母，"印随"的天性让雏鸟一直亲近这些"养父母"。纪录片制作者们不仅需要把雏鸟们训练得不怕人，甚至还不怕轰鸣的飞行器，以便将来让长途跋涉的鸟们能够习惯飞行器与之伴飞。就这样，在人工饲养中长大的鸟们终于按照历代遗传的习性开始远行了。这些纪录片人驾驶着飞行器与鸟群同行，得以记录下鸟们昼夜兼程、层云万里的迁徙之旅。被拍摄的对象（鸟们）是人为培养的，拍摄者深度"介入"了拍摄对象的成长过程，从真实性的角度可以质疑：这样长大的鸟与天然长大的鸟还能保持各种习性的完全相同吗？二者在迁徙行为方面有可能完全一致吗？如果不一致，这个纪录

所描述的形态能够代表大自然中生活的那亿万同类吗？由这些纪录片人养大的鸟已经对这些人产生了信赖感，甚至习惯了轰鸣的飞行器，当人与机器伴飞这些鸟们的时候，鸟们会不会得到某种安全感、信赖感和激励感，而由此飞得与自然状态下迁徙的鸟们出现差异？总而言之，纪录片《迁徙的鸟》整个拍摄过程有太多太强的"主观因素"的介入，客观真实度似乎难以纯粹。但是，全世界的同行们都没有否认这是一部成功的纪录片，全世界的观众也都以自己的热爱，表达了对这种"真实"纪录的认可。

纪录片能否摆脱"主观性"，纪录片需要怎样的主观性，或者说，纪录片应该如何发挥自己的主观能动性，纪录片所谓的客观真实到底应该或可能是什么样子的，正在不断得到历史性的动态解答。

当然也可以像现象学那样，在拍摄制作过程中把纪录片的主题问题"悬置"起来，采用纯粹"直观"的方法获取影像。但即便如此，这种直观也是一种以经验认知为基础的"直观"，是包含着进行直观活动的主体的一切自我内涵所驱使的直观。这种直观能力本身就是历史地建构起来的，因而使用这种直观所获取的影像本身也是一种主体化的选择。

对观众而言，纪录片每个主观化的具体镜头角度是进入作品世界的迎宾之门，纪录者通过这些精心组合的有角度镜头系统（完整作品）把自己在拍摄现场的真实观照、省察、体会直观传达给观众。观众在观赏有角度镜头系统、饱含主题思想语义内涵的解说词、字幕、音乐等艺术元素的总体感知中，走向对作品的全面理解，由此看明白了作品在"说什么"——主题索解。观众也需要一个主题性认知。

从创作者到欣赏者都有一个"共识"：双方都需要一个主题，尽管双方的主题认知并不总是相同。这就是纪录片主题存在的理由。创作者的"主题理由"是，这个事件、人物或某类现象及问题自身有什么价值和含义值得纪录。这个内在的"主题理由"引领着创作者走完整个创作过程，保证了创作思路的清晰与选择纪录对象的精准，否则就会进入漫无边际、芜杂无序的"全面纪录"中。对于欣赏者而言的"主题理由"是这个片子说了什么值得一看的东西吗？观众希望在片子里看到的"值得一看"的东西，可以是一个令人敬仰的人物，一个惊悚或动人的故事，一个（或一组）神妙的奇观。但是片子里的人或事如果因为没主旨、没思想，而导致没味道，讲得太"水"，那只能给差评。

清醒的纪录片人都知道，即使所有镜头都是直指现实场景的"客观实录"，最后呈现的纪录片也无可避免地被视觉操作手段"修辞化"了。所有的人类作品都是人化的加工物，都是主观建构的结果，纪录片同样如此。当理解了主观完全不可避免的时候，纪录片的价值就体现在如何"主观"得更好，而不是努力逃避"主观"；是如何让自己的主观建构能够在价值内涵上更接近真实，用自己的思想来清理混沌的事象。在主题的引领下，走向价值真实——对于纪录片而言，价值真实与事象真实是互为赋义的，未经"思想整理"的表面事象真实不足以成为有价值的作品。

正是合理的主题意识让不可避免的主观性得到了理性升华，使得纪录片所追求的真实性获得了经过思想整理的清晰度。无论是所谓艺术类纪录片或商业类纪录片，都

不可能是一个无主题创作。

归根结底，非虚构视频叙事是纪录片人的一种主体选择性叙述：选择了纪录题材范围、选择了现实人物或特定现实现象、选择了自己认为合适的拍摄角度、选择了自己认为重要的细节、选择了自己认为巧妙的叙述结构，等等。这些主体化的有限选择最终当然只能是"合成"了主观化的"有限真实"，而绝不可能是纯客观真实。现代摄录设备与技术并没有提供可以绝对客观纪录真实场景的手段，而是造就了全系统主题主导的精巧艺术工具。现代影像摄录技术的价值不是仅仅在于对客观世界的机械再现或等态的直观形象记录，而是能够"按照人的主观需要"，为纪录片创造一个"不允许虚构"的艺术世界。纪录片从总体上说就是人为的价值化建构物，它的各组成部分都是被主观赋予了价值的细节所构成。

更何况，任何文化艺术创作都是基于价值观的，因此也就不存在纯客观的创作。

第六节　追寻"本质真实"的"本质"

中国纪录片领域存在一个流传已久的说法：纪录片的主题追求就是纪录"本质真实"。那么，什么是"本质真实"呢？这恐怕先要理清什么是"本质"。

传统哲学很喜欢使用"本质"这一概念。它所说的"本质"通常是指事物或现象的内在特性或根本属性。"本质"是比直观可见的现象更深的核心内涵。

在古希腊哲学中，柏拉图认为，世界上的一切事物都有一个永恒的、超越感官世界的理念或本体存在，这种本体就是本质。亚里士多德则强调研究具体个体事物的特征和功能，把本质理解为事物的固有属性和目的。

在中世纪，基督教神学家和哲学家们把"本质"的讨论与信仰相结合，把上帝视为最高的本质，尝试通过哲学和神学的思考来理解上帝的本质内涵和属性，并试图从这个"最高前提"出发来探知人类灵魂的本质。18、19世纪的某些无神论哲学家也把本质提到极高的位置，虽然其中已经没有神性元素，但还能够看到某些中世纪式的思维方式残余。

直到19世纪中下叶，西方哲学依然有人习惯于使用"本质"这一概念，喜欢言说本质是现象的固有内在特性，是事物的具有恒久特质的根本属性。

西方哲学史表明，被认为具有恒久性、根本性、固定内在性的"本质"一直处于自身变动不居之中，而对它的看法也是处于各持己见的争议中。那么多绝顶聪明的智者始终都没有说清楚，本质的这个"内在"的"内"到底"内"到哪里，"内"的是什么，这个"内在"的东西是怎么感知到的。智者们从来没有给出过确切的指认；本质的这个"根本"的根到底植根于何处，如何验证它是根本的？且为什么这个根本属性可以恒久？这些追问也从不见明确界定。即便有许多繁复的讲解、雄辩的论证，也要么是故作高深的繁杂的同语反复，要么是类同玄学的无从证实。

其实在西方哲学中，对本质的"不信任"也是由来已久的。古希腊哲学家赫拉克

利特（Heraclitus，约前544—前483）生存时代与孔子（公元前551—公元前479）大致接近。赫拉克利特很早就开始质疑"本质"。他认为宇宙处于不断变化和流动中，并不存在恒久不变的本质，"你不能两次踏入同一条河流"的经典言论就否定了恒久本质的存在。这个质疑很有力，如果河流拥有固定不变的内在本质，那你无论踏进多少次河流都应该是同一条河。但事实上，你在同一个位置上第二次踏进的河流与你第一次踏进的河流相比，已经发生了很大变化，里面的水、泥沙以及鱼等水生物都与第一次踏入的河流不是同一的了，只剩下你知道的那个人为指定的河名是同一个。他的观点为后来的哲学思想留下了深远影响。

"本质"这一概念的内涵在西方哲学史的漫长讨论中，并没有达成理想的共识。20世纪诸多新哲学流派的哲学家们一般都回避这个概念。现代哲学家倾向于使用更为具体清晰的概念术语来表达思想。[①]这说明传统哲学所用的本质概念模糊与可疑之处甚多。在哲学的"问题转换"中，这个概念显得越来越缺少继续深化讨论的理论价值。

传统哲学认为，现象真实只是人所感知到的事物表象，是感官可以直接经验到的日常世界。本质真实是指超越感知经验的实在性，是决定事物特质的内在属性，因此本质真实更具有本源性。由此，本质真实被看作是根本的和第一性的，是超越现象世界的；而现象真实则是第二性的，只是本质的体现。那么，现象界就成了本质的派生物。从认识论的角度说，人对于外界现象的感知和理解形成感官经验，而本质存在于感官经验背后的深层本体之中。那么，本质既然是超越感官经验而存在的深层特质，人将以什么方式"抓到"本质呢？本质既然是超感官的，那当然就需要"超感官手段"才能够"抓到"，可是同为凡人的所有感知者，包括确定认为有本质的哲学家们，到哪里去获得这种能够抓到本质的超感官手段呢？东方式的说法是可以通过"去粗取精，去伪存真，由此及彼，由表及里"的方式做到。这一系列"操作"还是需要使用"感官"来进行，无非进行的次数多一些。同时，该用什么标准区分精与粗，伪与真，表与里呢？在你还没有找到"本质"作为绝对标准来比照的时候，你认为的粗很可能是精，你认为的伪很可能是真，因为你还没有完成"证伪"工作；而且"里"是"内在"的，是超感官的，那就该以"超感官"的方式进入"里"，可是你却只有"感官"手段，还是没有超感官手段！其实，对本质的诸多阐发一直都接近玄学，因为玄学（metaphysics）更注重超越直观世界的形而上认知，热衷于超越感官经验的深奥知识探索。它是科学意识严重不足时代形成的想象性思辨自慰，后来被当成深奥的学问传统延续下来，为许多"哲人"争得了学术声誉。

传统哲学对本质的把握常被与对科学基本原理的认识混同起来，认为被总结出来的科学基本原理就算是达到了"本质认识"。其实不然。科学基本原理是指构建科学知识系统的根本假设或基础规则，它们可以用含义精确严密的符号公式予以表达，可以在科学实验中予以验证，所以科学原理不同于哲学所用的模糊的"本质"概念。而

① 参见〔挪威〕希尔贝克、N.伊耶:《西方哲学史——从古希腊到二十世纪》，童世骏等译，上海，上海译文出版社，2012。

且，科学基本原理从来不认为自己是绝对真理，随时准备被"证伪"。而本质的结论性判断常常被认为神圣不可冒犯。

本质这个概念其实具有极大的假定性。例如，当化学没有诞生的时候，人们对于物质的认知只是感官可以直接感受到的各种"物体"。这时候，这些物质在构成意义上的"本质"是什么呢？到19世纪，化学家们认识到了分子是构成物质并决定物质化学性质的基本微粒，这应该是很"本质"的和具有根本属性的超感官把握了吧？当进而达到原子、电子以及质子和中子的认知层面时，这算更为本质的认知吗？而且这个层次的微粒已经超越了物质的化学性质了，也就是说，分子结构决定物质的化学性质，决定一滴水是水，一块玻璃是玻璃，一罐氧气是氧气。本来，这种化学性质"够本质"的了，也超越了感官经验。可问题是，到了原子、中子、质子这个粒子层面，物质的化学性质"消解了"，分子层次的"本质"消失了，靠不住了，物体的"根本属性"已经彻底改观了。等到现代粒子物理学这里，对物质构成进入了夸克（Quark）层次的认识，夸克被认为是目前已知的最基本的粒子之一，无法被进一步分解成更小的组成部分，这又超越了原子、质子和中子的认知层级，这算不算更为本质化的认知？在这个物质粒子的认知进程中，传统哲学所说的那个"固有特性"，那些"根本属性"在一层层消解。这层层加深的认知都是深深"超越表象"的，都是感官经验所无法到达和把握的"深层属性"。再使用"本质"这样笼统模糊的概念对它们予以表述已经失去了意义，本质一词对于这个层层加深的认识而言无非就是给它们命了一个玄学式的名字而已。

上面分析的是逐层深化导致"本质"解体的例子。那么，同一事物的不同侧面该如何表述本质认知呢？对于一位植物学家来说，一棵树的本质是什么呢？是根系、树干、树叶、树皮、树籽的生物学性状？是其维管束细胞的特殊结构？是光合作用的过程？是它在植物群落中的生态功能？是其对水土保持或固碳作用的环境贡献？而对于一位画家来说，同一棵树的本质是透视的结构比例？是在不同光影下的美感形态？对于一位诗人来说，同一棵树的本质是它的诗意象征？还是它的心绪寄托？植物学家会同意诗人与画家的树木本质观吗？而画家和诗人又会同意植物学家的树木本质观吗？在不同的视角下，人们对于事物本质的观察与界定是差异甚大的，对你而言的本质，对他而言就不是。人们对本质的理解和确认具有更多的主观相对性。而传统的本质主义哲学观却一直把本质客观化和绝对化。

每个人都可以在自己的角度和认知水平上提出关于认知事物本质的要求，并由此得出关于什么是这个事物的"本质"这一结论。而一个整体事物具有无穷的侧面和层次，每个人所针对的事物侧面和层次是不同的，于是就会出现关于一个事物的无数个"本质"结论。通常情况是，人们连事物哪个侧面或层次上的本质都没有清晰界定，就开始去追求笼统的本质认知。也就是问题的立足起点和诉求终点都没有厘清，论析过程更是模糊，而差异巨大的人们各自去努力追寻企图包含最大公约数的本质判断，奢望给出公认的本质结论。自然，这个本质判断和结论只能是一个人自己面对事物某一个侧面和层次上的独特的本质认知，不可能具有本质认知方面的主体间性，没

有公认的知识性。当他所处的角度和水平上发生变化时，这个人自己曾经以为很本质的本质也会由于自己的认知变化而不那么本质了，更不要幻想把这个结论作为可以共享的知识成果。寻求关于本质的认知原本是为了拿到稳定的正确结论，结果却是高度个人主观化的变动不居。这种关于本质的追求实际上就成了每个人自己设计的自问自答，追求客观的"通用"本质的认知活动变成了高度个人化的主观臆想。这样的本质探索也不过是把自己困在自有概念里的一场低智游戏，一个没有实际知识价值的话语陷阱。

要而言之，传统哲学用"本质霸权"霸凌了现象真实，用抽象空洞的本质话语扼杀了直观生动的事实话语。现代哲学的诸多"转向"就是在远离玄虚的本质话语，从本质迷信走向事实推重。

人不可能拿到终极本质，如同人不可能掌握终极真理。这是人本身的有限性造成的。同样，各方面都有限的人说自己能够拿到彻底的本质，也是妄想。人的所有探索都是在拓展和加深对真实的把握范围与深度。在这个过程中，一切探索都是有价值的，但都不会是唯一正确的，不会是终极之路。本质一说会为这条探索之路造成"鬼打墙"一般的障碍。

纪录片如果设定了"纪录本质真实"这样的主题目标，就需要回答一系列"超纪录片"的理论追问，因为首先确定本质获取的可能性与可靠性：本质认知是可以由感官直观直接获得的，还是从事实现象中总结抽象出来的？如果本质真实只是人依据现象真实而总结出来的抽象真实，那么，本质是在现象中吗？那么，现象便是本源的和第一性的，便是现象决定本质，抽象出来这样一个"第二性"的本质又意义何在呢？如果本质是客观独立存在的实在性，它有质感和形体吗？如果它既是独立的实在又没有质感与形体，那么它是像神学所说的"灵魂"那样一种空灵虚浮的存在吗？如果客观世界中并不存在赤裸裸的独立实存的本质，而是人抽象总结出来的一种抽象概念，那么，这个抽象工作者是用什么样的思想方法或实验工具抽象总结出本质的？那个思想方法或实验工具可靠吗？是谁制造的？制造者可靠吗？谁来保证制造者的可靠？使用者的使用能力可靠吗？以什么样的标准和方法可以认为你抽象出来的那个东西就是"本质"？你用来辨识"本质"的那个方法和标准可靠吗？凭什么认为它们就是可靠的？而且，如果本质是从现象中抽象出来的，那么，这个本质就是人的思维活动产物，就是主观的产物，就没有理由认为这个本质是纪录片需要直面的真实本身。如果纪录片只是去记录别人抽象出来的某种精神产物，那么纪录片就是在记录"二手真实"，就是"影子的影子"。如此等等。

在"本质"都还处于悬而未决的状态时，也就先不急于让纪录片去追求记录"本质真实"这样的主题任务。

纪录片的价值是多方面的，其主题追求也是不能予以固化限定的。

纪录片可以追溯与记录历史事件，有助于保留和传承历史传统。纪录片还记录自然、科学、文化等内容，为观众拓宽视野，增补新知。纪录片可记录的真实有多么宽阔，它的主题开拓范围就有多么广大，而绝不会被局限在某种标签化的"本质"中。

纪录片的价值在于通过真实纪录和生动呈现，为观众提供一个了解世界和自我认知的重要窗口，激发观众的求知欲和思考动力。

纪录片人一般都会自觉或不自觉地摒弃价值一元独断论的主题思想。注重现实的纪录片人一直鄙视玄虚的"本质真实"主题，而高度重视事实主题。文案撰写在主题形成过程中广收博采、兼收并蓄，有助于拓展主题视野的开阔度与主题选择的多元化。

第七节　平民化能否成为纪录片主题的开拓方向

1978年开始的改革开放在中国电视纪录片领域带来的重要变化之一是主题选择范围有所拓展，随后出现的一些篇幅较长的纪录片可以选择相对中立的科学与历史文化性主题，能够比较专注地纪录和叙述自然、地理、历史、民俗等方面的内容，但这还不意味着中国电视纪录片就此开始了主题指向的"人文时代"。主流政治化取向依然是当时中国纪录片主题的强势选择和数量主体。只是对于传播风格而言，国家理念的主题表达可以有一些人文化的色彩，以便提高社会接受度。

国办电视台制作纪录片的宣传口径当然由国家统一制定。对于所有意欲在电视台播出的纪录片而言，无论投资者是何人，国家都是"最高定制方"和"终极审阅者"。只有在这个大模式之下，谈论纪录片主题的选择才是有实际操作意义的。

上述纪录片主题格局单一化造成了收视的长期弱化。作为补救措施之一，中国电视纪录片在主题角度和题材选择方面不时会出现关于"平民化取向"（常被表述为"烟火气"）的议论和实践努力。

古今中外的文化艺术叙事领域，有过不少试图寻求平民视角的表达。时过境迁之后，大家看到的还是文化人自己视角中的表达。试看中国从20世纪20年代直到60年代的许多农民题材小说和底层市民题材小说，以及当时纸质媒体上的"纪实"报道和"报告文学"，当时各门艺术家热情投入创作，选取的似乎都是"平民视角"或近似"平民视角"。他们把平民称为"普罗大众""劳苦大众""工农兵"，或者就叫"人民群众"。现在历史地回看，那些"平民视角"很多都是知识分子视角。那些号称以平民为主角的文化艺术作品注定不可能成为"平民喉舌"。

愿意强调"平民化视角"的作者显然不认为自己是平民，然后才需要致力于把自己的视角"降格"到平民的水平线，以实现"平民视角"的获取。如果这些知识分子作者确认了自己的平民身份，直接用自己的视角叙事，自然就是平民视角了。

其实历代不具备官方身份的知识分子未能清醒看到，自己的真实身份就是平民，是原本就属平民的这些知识分子把自己"非平民化"了，才弄得自己失去了平民视角，以至于要回过头来寻找"平民视角"。不具备官方身份的知识分子不能确认自己就是"平民"，是一个自我身份认同的莫大误区。

在纪录片制作领域，从业者同其他行业的专业人士一样，就是拥有一技之长的普

通劳动者，是不折不扣的平民。围着摄像机和剪辑台劳作的纪录片人只要回到自身，明白了自己本原的平民身份，就自然获得了平民视角，从自己的真实视角出发去记录民众生活或记录那些纪录片人自己与平民大众共同关心的社会现实，这就实现了"平民化视角贯通"，而不需要再去寻找或强调一个"平民视角"。

可惜的是，即使早已告别了中世纪，即使当代知识分子早已大众化和平民化，中国知识分子对自己的角色认知往往还是难以摆脱"士大夫身份的自我暗示"。这种"士大夫身份的自我暗示"已经成为中国知识分子的"集体无意识"，哪怕他们早已脱下长袍，早已不善于书写毛笔字，其中一部分人像苦力一样扛起了摄像机，像工厂车间流水线上的工人一样坐在电视剪辑台前，依然觉得自己是"有身份"的人。

现代普通身份的知识分子只要清醒确认自己的平民地位，干什么就都自然有平民视角了。自己本来就是平民，还去哪里找"平民视角"？当自己"不装"的时候，平民视角自然"附体"。

当今中国纪录片创作在主题和题材"平民化取向"的选择进程中也确实出现了相应的作品。但值得注意的是，这个发展趋势的经济驱动力强于文化推动力。认识其内源动力要素的性质有助于认识其主题质量的内涵。

中国电视的主流播出单位是国家开办的，国家方针政策是其工作方向的基准。这种电视体制内的职业电视人在文化意识和"文化身份"上难免自觉或不自觉地秉持文化精英主义姿态，大多不把自己等同于"平民"，他们的纪录片创作不具有来自职业源头的平民化选择动机。只是由于中国电视播出实体在经营中部分实行了市场化体制，没有国家财政拨款来源，而是依赖广告收入维持运营，这就使得电视台不得不把观众收视率作为自己的经济生命线，因此必须力求赢得尽可能多的观众收视才会吸引广告商的大量投入，以保持自身运作赢利。广大观众的节目收视选择权成为广告投放的决定性参数。对电视台而言，观众是决定其广告经济收益的基本依据，同商场把顾客当钱袋子一样。传播理论界大谈的"受众中心论"，对电视台的运营实务操作来说，就是"收视率中心论"。对于电视台的广告部而言，就是"广告收入中心论"。

中国占比最多的人口当然是"平民"，最多的电视观众自然也是平民。电视台为了吸引尽可能多的平民收视自己的节目，以便用可观的收视率吸引广告投放量，一个重要的收视策略就是"讲述老百姓自己的故事"，多用（而不可能全用）一些老百姓的话语，取悦收视大众，平民手中的电视遥控器成了电视节目的投票器，进而言之，也是电视广告投放的指挥棒。很多时候是经济收益迫使电视台放下身段，低头发现了"老百姓的故事"。

电视台的收视率追求当然也是纪录片制作人的工作努力方向之一，不管是电视台体制内的纪录片创作者，还是社会上的制作公司，都在收视率指挥棒的点拨下，趋向题材选择和叙事话语的平民化，共同筹划"讲述老百姓自己的故事"。电视台持续的收视率—经济收益追求演成了一场"可持续"的中国电视纪录片"平民化运动"。简言之，电视台主要是出于自己的经济利益考量走向节目内容的"平民化"；而且，经常是，故事题材是平民的，主题思想角度却不是"平民化"的。

实际上，纪录片"平民化运动"是播出实体和制作群体达成的一场"运营"共谋，是收视市场用那只有力的"看不见的手"，把双方拉在一起，沿着"群众路线"开步走。进而言之，是市场化带来的经济民享经过较为复杂的转换之后，促进了文化民享，尽管都还颇有保留。

从字面上说，以"平民化"的视角，拍摄广大人民群众喜闻乐见的纪录片，这不仅是"政治正确"的，也是文化正确和道义正确的，不会有公然的反对者。其实质是国家平台上的政治、经济和文化这三个领域的话语权持有者和资源拥有者联手打造的制作—播出策略。国家平台上的非虚构视频叙事体系必然在执行国家制定的宣传目标和社会功能，使用国家意识形态标准来确定纪实对象和遴选纪实作品。电视台内的纪录片制作者作为国家宣传体系中的具体执行人，制作"平民化纪录片"是手段。接受电视台纪录片定制选题的民营电视公司当然也不以超越既定主题为工作目的。

同时还要看到，由于平民的划分标准本身很难精确化，"平民化视角"也只能是个模糊概念。谁是平民？如何界定平民？平民在哪儿？真实的平民是怎么想的？平民意欲怎样表述自己？大谈"平民化"的纪录片制作者也不能做出周详判读。最终，平民视角还是纪录片制作者自己的视角，无非是把寻求拍摄题材的社会阶层放低了。问题在于，如果自己的根本理念问题没有解决，即使摄像机贴着地皮拍，也还是局外俯视。

纪录片拍摄视角平民化的强调，经常是纪录片圈子里的一厢情愿。值得重视的是，影视纪录的一家独有格局在改革开放年代有所改变，独立的个人创作非虚构视频叙事作品不断涌现，哪怕还未能进入国家主流传播领域。不少独立制片人在历史发掘和山川鸟兽等方面寻求超然主题，在"社会边缘"题材和"角落人物"身上采取中立主题，甚至"无主题"拍摄，这都是纪录片的一种生存策略。在纪录片选题方面，"题材边缘化"和"人物角落化"甚至成为一些纪录片人自我表达和寻求价值实现的专业癖好。当然在其中体现一些平民化精神，也是极好的。这同样是中国纪录片主题选择多元化的体现之一。

纪录片主题开拓的远大希望在于社会化，在于创作者选择主题的自主化。以解放的思想深入观察无边的现实，这才有纪实主题领域的开放、主题元素的丰富与主题视角的拓展。从理论上说，面对现实的纪录片应该追求"无边的现实主义"，这也才能让纪录片拥有取之不竭的主题精神。

反思中国纪录片主题的历史演化，有助于从业者明确自己的工作定位，并寻求未来发展方向。

同时也要看到，纪录片存在于社会现实需要之中，随着市场经济的发展，企业成为纪录片的重要定制方。个体电视人或制作公司如果按照社会定制选题的方式制作纪实片，其主题构成就不那么单纯了。

在定制性的纪录片制作模式中，社会上的投资者把自己确定的纪录片选题委托给影视制作公司（承制方）制作，自然有自己的投资目的和制作意图，投资回报就在制作意图的实现中获得。投资方会把能够公开的投资目的或意图告诉承制方，接受了定

制合约的承制方必须按照投资方的要求，把投资方的制作意图直接或间接地化为片子的主题构成部分，这是片子主题的第一来源。投资方的话语权一直支配着片子的主题指向。纪录片市场化的制作规则是：谁投资谁就主导创作话语权。这是操作体制的规定性事实，不是来自繁难的理论辨析。

在中国的当今现实中，社会定制的纪录片的主题视角首先是投资人的视角。如果还要在政府开办的电视台播出的话，其主题视角依然要服从播出终审者的视角。

不难看到，一部"社会化"程度较高的纪录片的成型主题不可能是随意拈来的，不会是某个人的突发奇想，它是社会化"合成"的结果。

CHAPTER 4 第四章

文本结构的设计与搭建

第一节 结构的内涵与建构方法

作品的结构到底指什么，不同领域的作品有不同的定义。即使是谈论同一类别的作品，结构这个概念的内涵也有不同层面上的界分。例如谈论一部小说的结构，是指小说的情节结构、时间结构、空间结构，还是人物命运结构？确定了讨论问题的抽象区间，才可能展开有效分析。

包含着画面、解说词、音乐等综合元素的"非虚构视频叙事作品"当然是一个"叙事文本"，是文本就会有自己的总体结构。

当然，结构不是一种无前提的存在，作任何类型的文章（包括其他艺术作品）都如同搞工程建筑，用途决定样式，建筑结构的合理性取决于它的实际功能和服务对象，也就是结构设计为功能需要所决定。在这个前提下，工程人员依据社会需求、投资规模，以及自己的技术能力等，给出设计蓝图。在这里，这个建筑不是建筑者自己"过家家"的游戏之作，而是有确定的社会功能规定。同理，如果纪实视频创作者面对的"项目"是来自社会定制，那就是其文化功能已经被设定的社会产品。讨论作品结构设计时，就不是只从作者的单方面立场出发，不能只强调作者的风格偏好。注重作品结构的社会对应感和观众合理认知的可接受性，是作者的责任。作者是在内外双向规定性中设计作品结构。

纪实视频作品文本中各叙述单元或内容元素排列组合的整体关系格局，就是文本的叙述结构。

从创作的角度上说，要做成一个作品一定先要设计出它的总体样态，并确定这个样态是由哪些"部件"组合而成的。这个由部件组合而成的总体样态，就是通常所见到的结构。结构是创作过程中的实操抓手，拿不出结构思路，创作就无法展开实施。犹如匠人制器，必须先想清楚器物的应有形状、这个器型是由哪些元素组合而成的，才可以动手操作。

从观赏角度看，观众也是追随情节时空结构的序列而进入作品中的世界的，叙述结构规定着观众进入作品的感受路径和理解进度。

叙述结构由此成为创作者与观赏者双方互动的直接交集。正因如此，所有作品都极为注重寻找一个"巧妙"的结构方式。

一个"非虚构视频叙事作品"可以分为两个层面的叙述结构：一个是画面系统的叙述结构，一个是文字脚本的叙述结构。

本章只讨论纪录片剪辑所依据的脚本（解说词）叙述结构。当然这不意味着把画面系统的叙述结构与剪辑用文字脚本的叙述结构割裂开来。

对画面系统而言，剪辑用文字脚本是为画面组合而作出来的"操作拟定"，是画面结构关系的"文字推演"，更是画面语义逻辑内涵的事先确认；对剪辑用文字脚本而言，画面系统就是文字制定的电视形象序列的呈现。在这个关系中，剪辑用文字脚本就是先从语义方面"描述"出整个片子"究竟想要说什么和怎样说"。画面叙述结构按照脚本的语义叙述结构，对应组合画面。

理解了这个工作程序，也就理解了文字脚本的叙述结构设计对于一个片子何等重要。

为了便于理解，我们引入"模型"的概念。"模型法"在当代各领域的研究与操作实践中已经得到普遍运用。

在科技实验、机械制造和建筑等诸多领域，为了表达工作理念、实体框架及其内部结构的功能关系，会把预设的实体样态按一定比例，事先立体化建构起来，形成一个缩小版的三维实体化呈现，这就是模型。模型使研究对象或制造对象的整体表达更加具有空间的直观感，各组成部分之间的复杂关系能够一目了然，为观测和分析提供了便捷途径，也利于讨论和修改，向他人展示和解说时更容易理解。随着电脑三维制作技术的发展，多数模型都不再用木头、金属、塑料等材料做成物质化实体，而是在电脑中"建模"，在电脑屏幕上作更为灵活而逼真的三维呈现，直至每个微观细部都可以抽取出来，独立放大，让分析和观测更加逼真而深入。

"模型法"具有上述诸多优点，因此纪录片脚本叙述结构的研究是可以借鉴"模型法"的，也就是将纪录片脚本予以"模型化设定"，把片子中的每个叙述单元"模块化"分解，在这个"模型"上研判每个叙述单元"模块"的形态与功能，最终拟定一个纪录片叙述结构的总体组装，会具有很大的便捷性。这个纪录片叙述结构"模型"的制作材料就是文字符号。

当然，纪录片脚本的"叙述模型"设定和叙述单元的"模块化"装配是一种"譬喻性"的说法。文化艺术作品的"模型"制作与"模块"安装毕竟有自身的独特性，而不同于物质产品的组装。

在具体写作过程中，作品结构就是作品"每一模块"之间的组合顺序、连接方式和关联关系，这实质上是作品思想内涵的逻辑展开。

在脚本的"叙述模型"完成建构之时，纪录片的语义叙述结构已经完整呈现，而且画面元素已经在这个模型中明示或暗示性地存在。语—画并存的结构设计已经是对

纪录片的"拟定"。而对于一个专业人士来说，在这个"拟定"中完全可以看清纪录片的情节编织环节序列、各叙述段落的起承转合关系、各叙述单元的体量比例、主题得以体现的叙述脉络以及与之对应的画面呈现梗概，等等。

同时，把脚本看成"模型"，可以对全片拥有成形的全局观，做到心中有数、眼中有"型"，更便于加以"挑剔"。于是，这个脚本性的"叙述模型"还可以是一个利于修改完善的"工作模型"。在这里，各个叙述单元"模块"能够表明事件的情节性叙述主线如何分段叙述；每个情节段落从何起笔，哪里收笔；何处该介入分析，引发升华；复线在哪里织入，等等。以"模块化"思路对这个文本模型进行修改性审视，容易查找需要修改的部分，从中可以很具体地分析得失，能够清晰感到"哪一块"不合适，方便地把它"拆"下来，灵活"安装"到合适的地方。"改造安装"过程中如果感到接合部"卯榫"不严，再做些打磨，实现密合镶嵌。

对这些叙述模块灵活进行拆卸重组的修改方式，具有重要的工作意义。在全文本的叙述结构中，对这些模块的相对位置进行合适安置、妥帖调整，是修改成本最低、效率最高的工作方法，这只相当于修改建筑图纸。如果等到做出语—画融合的编成版片子再去调整，那就相当于对建成的大楼进行结构性改动了。

总体结构中的诸多"模块"也可以表述为"板块"或"团块"，对这些部分自身的恰当处理，以及它们之间关系的合理关联照应，是结构工作的重点。

这个总体结构的认知是需要在逐层解析中完成的。

一个具体的非虚构视频叙事作品有单集和多集之分。"集数"是叙述结构的第一层面——集数表明一个"大片"的第一级"模块"（集）构成，这是全片的集数框架结构，全片这几个大"模块"按照内容所决定的逻辑关系予以顺序排列，确定各集之间的顺承衔接和呼应关系，然后是每一集内部小叙事模块的组合安排。如果是单集作品则相当于一篇独立的文章，大结构只需要一层布局，能够做到片首开得富于吸引力，中间起承转合、波澜起伏、内涵饱满，结尾收束有力，这样的结构也就完满了。

第二节 叙述结构的常见经营策略

在目前的制作常规中，无论单集还是多集构成的片子，都特别注重开一个"好头儿"，这个开头可以是悬念感十足的故事点，可以是引人注目的趣味性事物，可以是一个醒目的思想观点等。总之必须打造一个让观众眼前一亮的看点，造就一个"引人入片"的破题。

对当今习惯于匆匆变换收视频道的普通观众来说，纪录片营造一个醒目的开头显然是必要的，以求开篇就能够"抓人"，不然就"跑单"了。

至于展开叙述之后，那就完全是"因片制宜"，按事谋篇，不可能存在"一方治百病"的公式。

当然有几种基本方法是叙述结构组合工作中所常见的。

（1）时间结构法：按照被纪录事件自身时间进程的本原时序（也即自然时间过程）建立叙述单元的顺序。因为一切事件过程和人物命运经历都以时间为最重要存在条件，都围绕时间轴延续和展开。在现代小说创作实践和叙事学研究中，无数貌似纷繁复杂的叙述方法都避不开时间元素的探讨。对于非虚构视频叙事作品而言，文案写作者首先必须解决的是时间结构。一个视频作品要在多长的时间跨度上展开叙事，需要清晰界定。在确定了时间总长之后，随之需要确定在这个总跨度内分割几个时间段，每个时间段里"装"哪些人和事。也可能是，在这个总体时间跨度内"拉出"几条时间线。当然就是每一个时间"分线条"也存在着需要切段的问题。在"时序"的安排上，当然可以重组时间序列，用叙事结构的需要来操纵时间的重组，纪实视频中建构起来的时间是已经作品化的叙事时间。

对观众而言，非虚构视频叙事作品的观赏是"一过性"的，很少有人会习惯于回放细想，所以，时间线的"编织"可以不必过于纷繁，即使几个人物行动或几条故事线在共时条件下发生，需要作几条时间线的平行交织，也无须穿插得过于复杂。倒叙、插叙、闪回、嵌入等手法都应谨慎使用。结构复杂化会增加观众的收看思考负担，无助于收视效果提高。

对于纪录片拍摄者以当下"目击跟进"的方式拍摄的纪实片，其"叙述时态"自然是"正在进行时"的。而以历史人物和事件为纪录对象的时态当然是"过去时"的。有些创作者为了营造生动的现场感，也会把这种过去时的叙事变成过去进行时，或者"营造成"现在进行时。

如果想按时间线建立叙述结构，那最好给观众一条清晰的时间线。因为"一眼即过"的视频观赏经不起在时间线上画圈打结。有些实验性小说把一条原本清晰的时间线缠绕得迂回曲折、千纠百结，结果让读者看得云里雾里，良苦的艺术追求变成了读者的接受负担。这是纪录片所应避免的。因为视频收视无法像小说阅读一样自如回头翻找叙述线索，尽管现代技术已经能够轻松回放。

（2）空间结构法：如同时间一样，空间也是一切事物存在的必然条件。被记录的人和事总是有特定的发生空间。叙事空间既是事件的环境规定性，也是人物动因的发生源点和事件行动的规定性。"空间是笼罩着叙事的框架，是孕育人物及人物关系的环境。背景首先被安放于一个整体的视野。然后，镜头拉近，看见由背景所召唤出的人物和他们的故事，他们思考着由作为环境的场所所确定的属性，并把它们付诸行动。"① 从空间的角度看待叙事结构，就是为不同实录事件建立空间关联，形成叙述的空间序列，在单一空间内的铺展叙事，或将几个空间内的事件予以排列组合。而且，时间也是会全面参与到空间结构之中的，以时间线为主要结构方式的作品，其时间段内的事件也是在空间中展开的；当然，以空间布局为主要结构方式的作品，其空间内也有时间走向的延伸。

① 〔法〕雅克·朗西埃：《词语的肉身：书写的政治》，朱康等译，141 页，西安，西北大学出版社，2015。

（3）人物经历或行动序列结构法：以被纪录的主要人物经历为线索，建立叙述结构，这也是一种基本方法。这样记录的人物经历可以是一个活动阶段，也可以是整个人生历程，都属于按命运过程进行"顺叙"，或为营造出一些波澜而"倒叙"及"插叙"。总的说来，这些"叙法"都不会是较长时间段内的无缝连播流水账，最终都是选择性的"断叙"。归根结底，人物经历的纪录无论长短，都是时间线。纪录人物命运的叙述结构还是一种时间线上的展开方式。

（4）按照事件的因果关系建立叙述结构。由因而起，到果结束；或者先交代结果，造成悬念，然后抽丝剥茧，探寻原因。

（5）在不同的被纪录事件或人物身上，确认某种相关性。以这种相关性作为连线，建立叙述结构。这种相关性是多种多样的：事件形态相关、事件因果相关，甚至物件相关、场景相关、人物命运相关等。

（6）按照纪录者主观视角的观察和延伸，建立叙述结构。设定目击者视角，所录即所见，依据纪录者所见的观察顺序和方式，重构一个适合叙述的主观时—空场。叙述结构在这个时—空场中安置。只说纪录者实际看到的，以纪录者目力所及，建立行进型的叙述线。

（7）按思想逻辑的推演过程建立叙述结构。这在"论证片"或"专题片"中极为常见。按照主题需要集拢影像素材，以主题思想线索贯穿全片材料，在理论逻辑的推演中展开影像叙述结构。

以上所举都是"非虚构视频叙事作品"的常见结构形态。当然这个清单还可以开列下去。按照现代叙事学理论的说法，具体叙事作品虽然千差万别，但它们都是从少数"基型"衍生出来，利用"普遍语法"生成的。[①] 总结基本型的目的是把握结构规律性，而不是公式化固守。

以叙述视点决定结构方式，也是常见的研究角度。

纪实就是面对真实予以记录，而真实总是独一无二、不可重复的，因此也就一定是高度个性化的。纪实对象因真实而个性化，对它们的纪录方式同样也应该是个性化的，至少应该是反模式化的。有些常用结构方式被使用的频率较高，只是因为它们用起来"顺手"，能够改善工作效果，而不是因为要去刻意遵守什么规则。

纪录片自身的结构形态也因纪录内容的独特性而表现得千差万别，一个具体片子的叙事结构主要是两方面因素决定的：(1) 纪录片一般结构原则；(2) 纪录者对纪录对象的具体感受与理解。第一个因素是创作者对结构的基本认知；第二个因素决定第一个因素被怎样具体地灵活使用，甚至有所突破和创新。二者互动关系的无限可能性构成了纪录片叙事结构运用的无限可能性。遵奉模式从来不会成为创作目的。

在基本研讨中，可以把叙述结构的常见模式予以清晰划分。但在实际创作中，这些基本模式之间并不存在界限，经常是混合使用的。这种混合使用就使得纪录

① 参见〔美〕杰拉德·普林斯：《故事的语法》，北京，中国人民大学出版社，2015。

片的叙述结构有时看上去比较复杂，弄得不少研究者煞费苦心地梳理分析，然后给这些叙述形态取上一些玄妙的名称。实际上，纪录片叙述结构的实践者们远没有那么多"心眼"。他们只是在实际叙述元素的组合工作中，觉得这样"码放"还算"顺溜"，做起来比较"便捷"，就"怎么得劲怎么来"了。这种按照实际需要"蹚着走"，就蹚出了建立叙述结构的无数种可能性，成就了纪录片艺术创作的无限丰富性。

第三节　无结构则不成作品

中央电视台 2022 年春节期间（农历正月初一至初八）播出的纪录片《交通中国》共 8 集，每集 45 分钟。制作方要求在这个时长中须全面表现中国当代交通各领域（包括铁路、公路、水路、航空、管道、邮政六大门类）70 多年的整体状貌。这样的要求是对结构方式的巨大挑战。最重要的是，这是一个大众传播作品，至少要让观众能够"看得下去"，而不仅仅是一个平铺直叙的行业展示。笔者作为总撰稿人，提出的结构方案是，如果按照交通部门六大领域（铁、公、水、空、管、邮）各占一集的方式结构全片，就完全做成了一套只适合行业内部人观看的"行业片"，会在很大程度上失去大众传播作品的价值。是否可以考虑从两个角度看待"大交通"：一方面是为国计民生所有领域直接或间接作出巨大服务贡献的社会产业，另一方面是一个地位特殊的历史文化领域，表达一种特定的历史文明形态。从社会的和历史的角度看交通，比起从交通行业内部看交通，其大众传播意义更大，可以成为主题角度。如果这个角度成立，可以给出的结构方式是：全片以中国"交通文明"演化的时间线纵贯，各单集确立的"分主题"是交通对中国各方面的特殊贡献，例如交通对中国工业化与现代化的强劲推进，交通运输以现代化物流体系重构中国经济地理、建设格局与新型国土开发；交通以快速出行与迅捷快递创造大众的现代生活方式，交通是中国全面快速加入全球化进程的强力引擎，等等。这样形成的文本结构最后被制作方、播出方接受。可以拿该片第一集完整文本来感受一下这种结构方式。

第一集　千古有道

"噫吁嚱，危乎高哉，蜀道之难难于上青天！"（李白《蜀道难》）

这是中国千古以来对于交通艰难的顶级形容和最著名感叹。造成这顶级感叹的交通险阻就是秦岭。

大秦岭东西向全长 3000 多里，南北最宽处五六百里，屹立天中，横亘大地，平均海拔 2800 米，差不多是古代一千层农家平房那样高，这超出了农业文明时代的实体高度想象，只能像李白这样，把爬山比喻成登天。

[童声齐诵:"南山塞天地,日月石上生。高峰夜留景,深谷昼未明"。]

这是唐代诗人孟郊的诗篇《游终南山》。终南山是秦岭主峰,诗人感觉这座大山塞满了天地,太阳月亮都好像是石头上生长出来的,昼夜规律都被它的高峰与深谷打破。中国自古以来有很多写山的好诗,很大原因在于,中国是一个多山国家,而且多的是大山!这给交通建设造成了天然的巨大困难。

[童声齐诵《愚公移山》寓言:
"太行王屋二山,方七百里,高万仞。北山愚公者,年且九十,面山而居。"]

在愚公移山的寓言故事中,主人公为解决一家人的交通问题,宁可艰辛地搬山,也不愿意在山上修路。依靠传统农业时代的筑路技术,在山上筑路视同登天。"愚公移山"一直被看成赞美立志的寓言,其实也是在象喻,中国古代在山上修路实在比搬山还难。宁可把山搬走也不愿意在山上修路,这成为名传千古的交通决策。

江河分切,山岭阻隔,这就是中华民族生存的地理环境。按照地理环境决定论的观点,面对这样的自然禀赋,只能认命。但是,中华民族文明自诞生之时起,就从脚下开始了突破地理限制的探索开拓之路,以持之以恒的交通建设改善先天地理条件,使自己的祖居之地宜居宜行。这是生存选择,是民族意志成长经历,民族文明就在应对挑战的奋斗中进化。

每一条道路都挑战着地理环境决定论的宿命,为交通建设而攻坚克难的千古执着形成了中国特色的交通文化传统,它与中华民族生存史一样独具风格,中国交通文明史成为民族文明史不可或缺的重要构成部分。

就在秦岭北麓,为后世留下最完备礼制建设的周王朝也留下了交通建设的鲜明印记。

2017年2月至10月,考古人员在宝鸡的周原一带清理了大面积文化遗址,其中一处发掘区内发现了西周时期的道路遗址,路面和车辙印都清晰可见。7条车辙的并列距离表明道路开阔,残存路面还有8米。《周礼·考工记》中说周代:"匠人营国,方九里,旁三门。国中九经九纬,经涂九轨。"这里说到了周代都城内道路的方向和宽度规划标准。周代的一轨合0.23米。王城中心区的九轨大路有16米多的宽度。环城大道有13米左右的幅宽;野外的干线宽度也达9米以上。周原考古遗址大致佐证了《周礼》的记载,印证了当时城市内交通的发达程度。

《诗经·小雅·大东》云"周道如砥,其直如矢",是说周王朝修建的镐京到洛邑的大道平坦似磨石,笔直得像箭杆。这是当时国家一级公路的模样。这么好的公路系统是需要精心维护的。据《周礼》载,当时国家道路设立专职管理官员,称为"野庐氏",负责京城500里之内的道路畅通,宾客安全。还要及时组织检修车辆,平整道路,以及筹备馆舍的车马粮草、交通物资等。

西周政府还规定:"雨毕而道除","列树以表道",要求每次大雨之后,必须清

理和修整路面。道路两侧要栽上行道树，以便美化与保护大道，并给行旅指示道路的走向。

周代以礼制为核心的国家体制，继承并超越了夏商两代的国家文明建构。《周礼·地官》细致描述了当时的道路网格建设格局："凡治野，夫间有遂，遂上有径；十夫有沟，沟上有畛；百夫有洫，洫上有涂；千夫有浍，浍上有道。万夫有川。川上有路，以达于畿。"农田面积以"夫"为基本单位，一夫受田百亩。个体的夫田与夫田之间有称为"遂"的水渠，遂上有称为"径"的通道。每十夫的田块之间，有称为"沟"的水渠，沟上有称为"畛"的通道。每百夫的田块之间有称为"洫"的水渠，洫上有称为"涂"的通道。每千夫之田的中间，有称为"浍"的水渠，浍上有称为"道"的通路。每万夫的田块之间，有称为"川"的水渠，川上有称为"路"的大道。各层次的道路就这样逐级相通，连接到京城地区。

传统农耕社会的最重要生产资料是耕地，路网紧密围绕耕作区建设，具有高度的合理性。虽然周代实际的农田和道路配置系统不会完全像设计的这样整齐，但是约三千年前的周代道路已经有了系统的区域规划，是在考古发掘中已经得到部分证实的。

考古人员在殷商高等级墓葬中，时常会发现数量不等的高档陪葬车马。可见优质交通工具不仅人间实用，还要阴间炫耀，因为在阴阳两地，它们都是身份的象征。

如果说，殷商王权还是基本局限在黄河中游地区，疆域相对狭小，道路交通系统覆盖面不大；那么，周王朝已经拥有了黄河上中下游广大区域的版图，因此也就更为重视修建道路。道路总是与文明同步延伸。

一片荒原，在道路没有修进去的时候，也就只是一片荒原。当道路通达之后，它就成为一片政治空间、经济空间、文化空间，一个多功能的社会空间，便是有了文明温度的空间。可以说，虽然是人类文明促生了道路，更进一步则是，道路在创造人类文明。

中国国家博物馆第一展厅的显眼位置，矗立着一块字迹漫漶的古碑。如果说它是天下第一碑，似乎也不算僭越。这个石刻诞生于大秦王朝建立两年后的公元前219年，为纪念秦始皇东巡而立于泰山，内容是把始皇帝的功业和施政纲领上告苍天，垂示万民。在两千多年前，从陕西咸阳走到山东泰安，那要翻山渡河，饱受舟车劳顿之苦的。

嬴政在皇位上12年时间里，共出巡五次。这在秦王朝之后的四百多个称帝者当中，应该算是长途出巡频率最高的，足迹遍及大江南北，黄河上下，南达潇湘，北近大漠。这种车马随从众多的帝王长途巡行，必须有相应的交通系统做支撑。

公元前221年，秦始皇建立了大一统的专制政权，马上开始了大规模的交通建设。郦道元在《水经注》中写道："秦人为政，尤重交通。"此言不虚。大秦王朝的驰道建设是第一流的国家工程，经历过秦政的汉初人士描述："（秦始皇）为驰道于天下，东穷燕齐，南极吴楚，江湖之上，濒海之观毕至。道广五十步，三丈而树。厚筑其外，隐以金椎，树以青松。"（《汉书·贾邹枚路传》）

秦驰道建设有明确而系统的国家总体规划，以首都咸阳为中心，向全国各个方向辐射出九大主路：东方大道由咸阳出函谷关，通向山东滨海；西北大道由咸阳至甘肃临洮；秦楚大道由咸阳至湖北江陵；川陕大道由咸阳到巴蜀，如此等等。力求广覆盖，长延伸。

大秦帝国除了大建驰道，还铺设了另一条功能独特的大道，这就是直道。在今天的陕西淳化到内蒙古包头的原野间，还能够找到秦直道的遗痕。《史记·蒙恬列传》中记载："始皇欲游天下，道九原，直抵甘泉，乃使蒙恬通道，自九原抵甘泉，堑山堙谷，千八百里。"说的就是这条直道。秦直道与秦驰道不同，它是从首都咸阳直达长城防区的专用国防公路。按宽度论，即使只看残存部分，也足以同今天的双向八车道大路媲美。

秦王朝开建那么多大型国家工程，没有发达的交通网支撑，是无法有效调配人力和物力资源的。特别是，刚刚结束了六国分裂的王朝，必须用宽长的道路穿透曾经顽固存在的分裂板块，让新兴的政治大版图真实地统一于全覆盖的新型交通网。

十三岁就走上君主岗位的嬴政，此后三十六年的在位生涯都是盘算如何强化国家统治。他深知，道路延伸到哪里，军队就可以投送到哪里，国家权力就能够实施到哪里，国土开发就会拓展到哪里。如果无路可通，那一切都徒唤奈何。

秦帝国在注重陆路交通建设的同时，同样关注水路建设。当天然水路不敷使用的时候，不惜投入巨力，开凿人工水路。

秦并六国之后，为了开发岭南，在始皇称帝的那一年，就派出50万大军，多路远征百越。前往湘桂的一路由于道路险阻，军需输送不济，难以推进。秦始皇命监御史禄督率士兵和民夫，在广西境内的湘江与漓江之间修建一条人工运河，以转运粮草。这就是现在依然清波流荡的灵渠。秦始皇三十三年（公元前214年），灵渠凿成通航的当年，秦军就攻克了岭南，随即设立桂林、象郡、南海三个地方行政区，岭南正式纳入秦王朝的版图。交通建设对于秦王朝就产生了这样立竿见影的效果。

灵渠在当时的军事使命完成之后，持续为加强南北政治、经济、文化的交流，发挥积极作用，历代都不断整修。

中国天然地理条件造就的山河切分曾经助长了分裂割据的滋生，但突破地理条件阻隔的大交通网会助力国家版图的整合与巩固。大一统的国家疆域必须有大一统的交通体系作为支撑，全覆盖的交通网是铸造国家统一的最重要基础设施。没有与国家版图配套的交通建设就无法建构国家。这样的交通建设经验，成为秦以后历代国家治理的金科玉律。

国家文明总是行走在路上，人间雄图大略也都依托道路而挺进。

公元前206年，在鸿门宴上狼狈逃出的刘邦屈辱地接受了项羽给的"汉中王"封号，率军翻越秦岭的子午道，黯然西去。谋士张良建议，军队通过之后，立刻烧掉子午谷山崖上的栈道，彻底断绝东归最为近便的道路，以此对项羽表明，我们再也不会返回来跟他争夺天下了。项羽也真的眼看对手再无归路而放下心来。

关于栈道的最早记载见于战国时期，其建造方法是在悬崖绝壁凿出横向深孔，插入木梁作支撑，在上面联铺木板，人马就能够行走了。秦岭上如今有迹可循的栈道主

要有子午道、骆谷道、褒斜道、陈仓道等。峭壁上的木制栈道是烧毁容易铺设难。毁弃的栈道成为刘邦麻痹对手的道具。

憋屈的刘邦在汉中整军备武，幸运地发现了军事奇才韩信，筑起将台，拜韩信为大军统帅。韩信向刘邦献计，派人大张旗鼓地重修子午谷栈道，主力则穿越更为偏僻险远的小路偷袭陈仓。当刘邦听到韩信献上这个计谋时开心说道："英雄所见，毕竟略同。"原来，张良让刘邦烧毁栈道的时候就制订了反攻计划：当时机成熟之际，立刻表面上修复栈道，暗地里偷袭陈仓。刘邦当时把张良的话暗暗记在心里。如今，两位英雄所见不谋而合。

修筑一条毁弃的道路作掩护，实际利用一条隐蔽的道路偷袭，暗度陈仓的汉军袭占了陈仓城，随之迅速展开兵力，占领物产丰饶的关中，以此作为与项羽逐鹿中原的稳固根据地。

对于意图夺取天下的政治家和军事家而言，战略规划图首先是交通掌控图，大战略是顺着交通线制订的。兵力和相应战争资源能够投送到的地方，才是可以夺取胜利的地方。

对于流落在荆州的刘备来说，公元207年的春天是寒冷的。他急于找到明白人，点拨一条走出困境的道路。走什么道路的问题大都事关命运。

高卧隆中草庐的诸葛亮得体地承担起这个使命，当然，诸葛亮自己的一生命运也由此套在了这条道路上。无论对谁来说，道路即命运。

诸葛亮明确告诉刘备："目前你暂时存身的荆州，北面控制汉、沔二水，能够便利得到南海的物资；东面连接吴郡和会稽郡，西边连通巴、蜀二郡。这是兵家必争的地方，但荆州的主人刘表没有能力守住。益州（四川），沃野千里，形势险固，汉高祖凭着这个地方而成就帝业。现在益州刺史刘璋昏庸懦弱，也不算合适的主人。张鲁在益州北面占据汉中，这里也是物产丰饶，但张鲁不知道爱惜人民。你刘皇叔如果占据了目前没有合格主人的荆州和益州，对内巩固根据地，对外扩大同盟者。一旦时机成熟，就派一名上将率领荆州的部队向洛阳进军，你则亲自率领益州的军队出击长安，对曹操造成夹击之势，那就大业可成了。"

诸葛亮的这个战略陈述就是著名的"隆中对"。

"隆中对"的战略构想基于一个交通底本：荆州向东向南获取战争物资，有便捷的道路系统；向西攻取益州也可以水陆并进；向北进军洛阳，更有大道直通；而从益州出兵北攻长安，也有翻越秦岭的道路。

诸葛亮加盟刘备集团夺取荆州之后，基本上就是按照这个战略所定的交通线，行进在博弈天下的道路上。

以汉中作为大本营的武乡侯诸葛亮六出祁山，还是因为认准了一条他认为稳妥的进军路线，一直坚持到病故。在进军道路选择上与诸葛丞相有严重分歧的魏延，终于失去了丞相的信任和容忍，这员为蜀汉政权立下诸多军功的大将为此付出了生命代价。在重大的政治和军事问题上，道路选择的分歧是不能含糊的，也少有调和余地。

数千年间，围绕交通线，演成了无数威武雄壮的战争大戏，不少经典水陆交通线也都因为给这样的历史大戏提供舞台，得以名传千古。

四川省广元市北的明月峡，自古就是四川盆地与渭河平原两个重要文明区域通行的咽喉要道。远古先民们在这里摸索出攀山跨岭的羊肠小道，那便属于"西当太白有鸟道"了。还有秦汉时代在悬崖上凿设的栈道；嘉陵江边蜿蜒着船工们拖曳千秋的纤夫道；嘉陵江上有渡船中流击水的航道；峭壁上深嵌着民国时期修建的川陕公路；川陕公路对面是20世纪50年代修建的宝成铁路隧道。如果登上明月峡东部山顶，视野中还可见当今时代的108国道和京昆高速。这方圆十数平方公里的地方，展陈着一个天人共建的"中国交通史博物馆"，证明中华民族为了打造自己的交通要道，能够创造怎样的人间奇迹。

明月峡古今建构的立体交通网运送着时光，穿行着历史，连缀起山川阻隔的地理碎片，贯通了朝代断续的古国文明，至今都还印证着诸葛亮六出祁山的险路跋涉传奇。

历史上英明的政治家和军事家都懂得，得交通者得天下。

以人工开掘运河来补充天然水道的不足，一直是中国交通文化发展的传统理念，源远流长，建设成果也是效用显著。大运河是代表作。

洛阳古仓街上的含嘉仓不仅是全国重点文物保护单位，还入选世界遗产名录，它始建于605年（隋大业元年），也是大唐王朝的最大粮仓，史料记载，盛唐天宝八载，这里总储粮量曾达到五百多万石。如此巨量的仓储粮大都是通过大运河转运而来，这保证了以长安为中心的国家核心区的军需民用，大运河的滚滚流水就是大唐帝国交通安全的血脉。

隋唐大运河沟通了海河、黄河、淮河、长江、钱塘江五大水系，串联起长江中下游平原、黄淮海平原等重要经济区，自通航之时起，对于国家政治整合、政权巩固、经济资源调配、各民族文化融汇等，都起到不可估量的作用。

2011年4月28日，西安世界园艺博览会在西安浐灞生态区拉开帷幕。西安世园会开幕式有三个篇章：《柳色》《天虹》《花冠》。其中的《天虹》篇章以唐代广运潭的"水运盛况"作为历史文化依据。

盛唐时内河航路通畅，天下漕运航队和民间商船大都在长安城外的广运潭码头靠泊，各地的租赋和贡品在这里接驳，然后转入长安城。通畅的交通网支撑起大唐盛世的存在，当这个交通网支离破碎之时，大唐帝国也就开始走向下坡路了。到中唐的德宗年间，藩镇割据愈演愈烈，漕运航路经常受到严重干扰，致使长安守军和居民的口粮不时会供给不足。唐德宗贞元二年（公元786年）四月，漕运又因为割据祸乱而中断，以首都长安为中心的关中地区粮荒严重，宫廷禁卫军面临哗变，朝廷危在旦夕。这时幸好有从大运河转运过来的三万斛江南稻米抵达。由极度惊恐转为极度惊喜的唐德宗跑到东宫对太子说："吾父子得生矣！"交通线存废真的关乎帝国存亡。

中国自国家文明诞生之时起，交通就是国家建设最具操作强度和速度的框架，是国家版图绘制的最有力线条。交通网与国家的政治、经济、文化版图同构匹配，这是

中国交通文明的千古特色。

中国历代王朝都把建设国家交通网放在特别重要的地位，由此形成的"驿路"制度延续了两千多年。驿路上设有驿站，以供传递公文的官差或来往官员途中食宿以及换马，也就是专用于公差和通讯的简易招待所。据《大唐六典》记载，唐代最盛时全国有水驿260个，陆驿1297个。专门从事驿务的员工共有20 000多人。陆地驿路从国都一直延伸到东西南北的边境重镇。正是由于"萧关逢候骑，都护在燕然"的驿道之旅，才让诗人看到了"大漠孤烟直，长河落日圆"的驿道风光。从这道风景线上不难看出唐代驿道延伸之远。

到清王朝，为了对边疆地区进行控制，在东北、北部、西北和西南边疆地区，增开了更多的驿站驿路。这个交通网一直维持到晚清。据光绪朝的《大清会典事例》记载，当时全国有1972个驿站，还有13 935个急递铺。这个庞大的驿路系统是依附于覆盖全国的道路系统而存在的。政令军情的上达下发，公务人员的往来对接，都需要在这个系统里进行。这是国家的神经网。失去这个系统，国家就全身麻木，陷入瘫痪了。

黑龙江省嫩江县的江畔公园南侧，有一座造型简洁的博物馆，全称是：墨尔根古道驿站博物馆。它成为中国驿路制度的集中叙事。

顺治元年（1644年）清兵入关，沙俄利用明清两朝交替而边防散乱的空档，入侵黑龙江流域。康熙二十四年（1685年）春，清政府准备进剿侵占雅克萨的沙俄入侵者，为奏报军机和供应前线物资，康熙下令从墨尔根至雅克萨开辟驿路，驿路每隔50~70里不等设立驿站一座；自墨尔根起，直至雅克萨对岸的额穆尔河口，共设25站，每站拨15~20名兵员驻守。这条驿路与吉林、盛京原有的驿路连结在一起，形成可以直达京师的交通网。这个北向的驿路系统为康熙取得雅克萨大捷发挥过不可替代的作用。

驿路体系建设的完善程度体现着国家的政令执行力、军事反应力、国家整合能力和防卫能力、民情舆情反馈能力，等等，不可或缺。

在传统农业文明时代，中华民族创造了辉煌于世界交通史册的交通文明。然而，古老的交通体系向工业文明"换乘"之时，前所未有的挑战出现了。

在沙土路面上行走着牛车是传统农业文明，在钢轨上飞驰着火车是工业文明。依靠人力、畜力牵引和自然风与天然流水推动的交通工具，只能拖载着社会文明百年如一日地缓步；依靠蒸汽机车牵引的人类文明才能一日千里地疾驰。只要东方古国意图富强，换乘工业化交通就是发展之必需。

1872年11月，轮船招商局在上海创立，这是中国近代第一家具有工业化内涵的航运企业，组建了中国近代第一支蒸汽动力的商船队。1873年8月，轮船招商局的"伊敦"轮首航日本神户、长崎，开辟了中国至日本的第一条远洋商业航线。

1881年，开平矿务局在唐山到胥各庄之间建成了一条全长不足10公里的唐胥铁路。唐胥铁路是中国自建的第一条标准轨运货铁路。到1894年中日甲午战争前夕，13年间中国建成了400多公里铁路。对于一个观念僵化、财力衰竭的老朽帝国，这已

经是可以载入史册的成绩。

1894年的甲午海战虽然击沉了忙碌三十多年的洋务运动，但为中国工业化助力加速的修铁路工作却没有被打断。津浦铁路动工于1908年，时为清光绪三十四年，于民国元年即1912年全线通车；陇海铁路1905年起动工，经过40余年的分段建设，至1952年全线建成。它们都是跨朝代的历史性铁路工程，改朝换代都未能使之夭折。

王朝可以崩溃，皇帝可以换成总统，但些巨变都不能打断中国交通历史性升级的时代坚持，动荡反而让中国人更加认识到国家发展工业化的重要性，而修铁路既是推进工业化强国建设的最重要手段之一，也是工业化本身不可缺少的组成部分。从西方向东方开来的火车虽然历经诸多弯道，但每条钢轨的指向却从未发生历史性扭曲。

从洋务运动的主事者到撰写《建国方略》的孙中山，无不重视中国铁路建设。他们都深受西方交通工业化的历史经验启示。对他们而言，西方列强以铁路交通建设促进国家工业化的热潮如在眼前。

1825年9月27日，英国斯托克顿至达灵顿的铁路运营线正式通车，这是世界上第一条行驶蒸汽机车的铁路。自1825年至1835年年底，英国国会通过了54项各式各型铁路条例。修建铁路简直成为一种社会狂热。到1890年，英国全国铁路网建成。

铁路逐渐确立了英国交通领头羊的地位，造就了交通工业革命。与此同时，英国海运交通也迅速发展。日不落帝国以强劲的水陆交通体系托举着工业革命不落的太阳。

1835年，德意志仅有铁路6公里。经过40年努力，1875年的德国铁路已达27 960公里。举国快速发展的铁路建设，甚至成为消除当时德国诸侯割据、强化国家统一的有效手段。当然最重要的是，稠密的铁路网促进了德国工业经济迅猛发展，使德意志从落后的农业国发展成为工业化国家，到1870年，德国工业超过了号称欧洲强国的法兰西。

美国从19世纪30年代进入铁路大发展时期，不到一个世纪的时间，形成了铁路、公路、内河航道、远洋航线四位一体的交通运输体系。对于美国迅速走上工业强国的地位，这个交通体系是不可或缺的强劲动力。

世界交通史演化进程表明，交通革命是撬动社会进步性巨变的最有力杠杆之一。工业化强国也必然是现代交通强国。

交通工具的行驶速度就是社会文明的行进速度。

人类文明发育和人类的交通建设能力平行进步，大国版图建构与交通体系建设并协共进。中国交通运输的规模和运力不断随文明进步而提升，它自身也是民族文明进步的重要推动力。

古老的中华文明一直"走在路上"。

在剪辑完成片时，本集片子的规定长度无法容纳上述全部文字内容，作了一些压缩调整。片子同时插入一些现代的"经营性"内容，播出版与这里完整的文字版有些出入。纪录片总是在一定的社会语境之下进行创作的，也就必然受到多种社会因素的

影响。至少在中国的社会叙事环境下，对于社会定制类的纪录片来说，其叙述结构的组合已经不完全是单纯的艺术问题，需要在纪录片中把"社会需求"结构进去，又不至于导致叙述结构的破碎，这体现着纪录片如何实现与社会对接、承担社会功能的"大结构"问题。

上述完整文本是笔者的初始结构设计，未包含其他"社会需求"内容。

在八集电视片《交通中国》第一集《千古有道》的结构设计中，首先需要一个与这种"大片"相称的开头，于是以内容相关的唐诗名篇与著名古代寓言，营造一个意蕴深远的开篇段落。而本集的结构是建立一条时间的叙述线，这个时间线并不是单纯历法意义上的年月日，而是中国交通文明的历史演进线。在这里，组织时间就是在组织情节，因为所有情节都发生在历史时间之中。

在这个时间线上串起若干重要的历史交通事件，这个便是叙事线。时间线和叙事线中蕴含着思想线，所以每个历史事实的叙述中和叙述完之后，都会有一些相应的思想深化言说，让历史事件进程与思想逻辑进程深度相融，实现共同推进，摆脱罗列史实的浮泛状态。无思想内涵的故事堆砌本身意思不大。

时间线、历史叙事线、思想线交织共进是结构概况。时间线是本集成立的"天然依据"，如果不给出一个稳固的时间线，历史事件就无法组织。以历史时间线串起来的历史事件或"事态"是作品的内容实体。而思想线是灵魂，它把历史事件角度化和意义化了，如果没有这个灵魂，历史事件只是事实的无目的堆砌。当然，如果没有历史事实，思想线上便只有几个干瘪的抽象概念在悬挂摇曳。这里是史实与相应思想的共生，既不是"以论代史"，也不是"以史证论"。

这三条线的节奏是相互搭配而和谐的。时间线是附着在历史叙事线上面而得到体现，历史叙事在时间线上顺序化推进，在空间上却是大开大合、不停切换的，但不离开历史顺序。空间里的历史事件是时间线上的一个个板块，但空间关系宕开之后，时间线依然保持叙事结构之间的紧密关联。而思想线则是以概念的间断插入而显现，以逻辑上的关联和思想内涵上的递进而不断增强历史叙事线的力度。

其他各集也都大致按照这样的结构思路布局，由于其中"变量"较多，作品内的很多地方也与这样的原初设计不尽吻合。

从观众收视角度看，片子给出合理结构，就可以清晰地跟着时间逻辑进入、追随历史事件的叙事进程，保持欣赏兴趣，在思想逻辑的逐步深化中受到启发。

像《交通中国》这样总时长达到6小时的"大片"，如果不能确定一个合理结构，那是无法操作的；或者在结构不恰当的情况下就算勉强做成了，也会"怎么看怎么别扭"。

对一部具体作品的叙述结构产生影响作用的因素大致如下：作品所属类别形态的一般结构原则、作品的功能目标、作品设定的对应接受者（目标观众群）、作者对一般结构原则的理解及其习惯偏好、作者对表现对象的理解。这五个要素是相互关联的。进入具体作品的结构操作，各要素处于复杂的动态互动之中。

准备创作的作品属于哪一类，自然要考虑作品类别样式的一般结构规则行事；在

类别范围内，一部具体作品是为怎样的社会目的服务的、拿来干什么的，这个必须明确。认清这个功能性规定，有助于合理规划作品的结构方式；作品给谁看同样是影响结构安排的重要因素，作者考虑接受群体的认知特点而恰当做出相应的结构，能够提高传播效果；作者有自己擅长或喜好的结构方式和布局习惯，如何把自己的创作习惯融入具体作品中，而不是按照自己的单一思路以不变应万变，是创作主动性的直接体现；而作者深入理解自己要纪录叙述的题材，更是重要依据。没有对纪录对象的透彻把握，结构作品就无从谈起。

第四节 纪录片结构方法论中的"故事拜物教"

纪录片自诞生之时起，就以纪实性为主要追求，甚至是全部工作目的，努力纪录现实真实或追溯历史真实。随着电影和电视的技术与艺术手段发展，特别是"娱乐至死"式的社会氛围的形成[①]，娱乐化风气对纪录片行业浸润日深，纪录片也开始探索娱乐故事化的叙述方式和炫酷制作的艺术手法，极力提高娱乐性，以增强对观众的吸引力。

行业风气演变为一种流行的工作模式，纪录片领域普遍追求故事化，以增加娱乐性。制片人、审片人、投资人，包括创作者们，都在向纪录片要故事。娱乐故事癖正在成为纪录片人的症候群。在具体创作上，高度娱乐化风尚甚至直接影响到纪录片的结构思维方式，哪怕是一些稀松散淡的平常事件也必须努力"结构"成情节浓烈的故事，把纪录性事实"加工"为戏剧化情节。为故事而故事，没有故事也要凑故事，生编硬造故事，仿佛没有故事就不是纪录片了。为了增加"故事化"的叙事效果，纪录片在讲故事的过程中，不断制造悬念，不断使用疑问句、设问句，反复在解说词里重复：这是为什么呢？怎么会这样呢？这是怎么回事呢？到底发生了什么呢？诸如此类，不厌其烦；而且故意用惊悚听闻的语言和画面吊起胃口，弄得一惊一乍的；故意"延宕叙述"，拖抻故事，让观众一直等待谜底。最后揭晓时，原来就是不值一哂的小破事儿。编故事的人自己也知道，这个"谜底"就不算个什么值得一听一看的事，如果提前说破，观众肯定"滑走了"，只能用这种手法吊着胃口。可是，最终总要说穿，看到结局后觉得没啥意思的观众当然也就难免"上一当"的感觉。这样的"悬念制造法"说白了就是"收视圈套"。如果一定要用一个个烂俗的收视圈套填充"结构"才能拉住观众，这样的东西跟纪录片也就没有多大关系了。

可以把纪录片制作的这种故事至上主义称为"故事拜物教"。在"故事拜物教"这里，似乎纪录片的主要任务不再是致力于纪录真实，而是必须全力关注如何编造具有相当娱乐性的故事。

① 参见〔美〕波兹曼：《娱乐至死》，章艳译，桂林，广西师范大学出版社，2011。

如果按照"故事拜物教"的诸多做法，那么，纪录片也就会变成又一种娱乐化的虚拟叙事艺术类型，这是一种性质上的变化。纪录片领域的"故事拜物教"倾向正在全面引发一场从"非虚构视频叙事"变成"虚构视频叙事"的自身属性改变运动，简称：纪录片的"变性"运动——这确实是真正的"变性"。如果是这样，还不如干脆去拍虚构故事片、去拍电视剧了——饶有意味的是，有些纪录片的电视剧味道日益浓厚。其实这是纪录片艺术的自我取缔。

当纪录片过度追求娱乐性故事化时，往往会牺牲真实性和纪实深度。它会故意强化悬念，会夸大事件的"戏剧性"，"放大"人物形象，或者使用高度强化的故事线来吸引观众的注意力。虽然这些手法可以增加纪录片的吸引力和娱乐性，但也会直接导致信息的失真和观众对真实事件的误解，损害纪录片的真实性。观众的注意力会集中在戏剧化的元素上，过度关注于悬念的"落地"结局，而忽略了真相本身与相应思考。为强化故事性而强化乃至"奇化"情节，甚至不惜为此而"操纵"事实，夸张事实本身原有的"比例形态"，迫使事实"变形"，这些做法貌似没有离开事实，但实际上已经用人为"变形"的方式谋杀了真实。面对着事实本身已经被强化、奇化、夸张或操纵化了的纪录片，观众也就直接被误导了。

纪录片的"故事拜物教"已经成为某种创作执念，似乎没有高度情节化的故事就没办法结构片子了，没有故事的片子就要不得了。甚至对故事的讲述方式也予以严格规定，连故事结构的时间节奏也都强制定量，故事情节编织必须是几分钟一个悬念，几分钟一个高潮；并说是这来自于国外的权威实验，强调"故事化"是纪录片的国际主流模式，经常举出某类外国纪录片作为讲故事的经典范例。

质言之，即便外国真的存在这样的实验，也不必接受这样的"模式霸权"。不同的文化传统会造就不同的审美心理习惯，外国实验环境下的纪实视频观赏心理与中国人的观赏习惯未必完全一致。

以刻意模仿国际化的"故事拜物教"作为专业发展方向，把自己的作品做得跟别人"很像"当成"创作能力"的体现，以投入别人的主流模式作为专业指标，放弃自主创造精神和独立职业追求，其主要原因还是空疏不学。

一个专业工作者如果把某些或某个来自"权威方"的模式视为神圣，而长期坚守、不容置疑地顶礼膜拜，并按照这些套路来结构自己的片子，是自己的知识结构和思想内涵不足以支撑自己的文化主体性所致，让生动的创作个体从起点上就丧失了独立思维的机会。

当以娱乐强化为目的而追求故事至上的时候，纪录片理性观察的现实意识，追求真实的专注探索，深入思考的文化特质，也都因为服从于娱乐指标而淡化甚至被取缔了。

纪录片过度的故事化情节营造脱离了纪录片的本义。艺术功能完善的纪录片本就是在影像虚构叙事日渐发展的同时被需要的一种以纪实为目的的艺术形式，它无须或避免重复既存的影像虚构叙事，才突出它自己，从而承担自己独有的文化使命。

现实事件都是自带情节的,其情节就是事件过程的自然演进。对之加以真实纪录的视频叙事自然也就有了情节。真实世界中有情节化较强的故事就"讲故事",没有那么高情节性的故事当然也不要强编故事。真实世界中有"戏剧性"就实录其戏剧性;如果没有"戏剧性",也不该由纪录者出手"制造"。纪录片造故事那就等于造假。实际上,真实世界中没有那么多悬念,"非故事化"才是真实状态。如果说,非虚构视频叙事作品需要故事的话,那么其故事的主要价值在于"实",而不在于"巧"。作为非虚构视频叙事,它的叙述进程也无法通过巧妙虚构情节来推动,而只能遵循真实人物、真实场景的实有过程展开叙事,只能是在某些节点上做出适当的凸显。非虚构视频叙事无论如何不是"为编故事而生"的艺术。

纪录片当然可以对事实本身的自然情节予以浓缩,减少松弛的过程,也可以对不同时间点上的情节加以时间上的重组,例如节略、倒叙,插叙、多事件的并叙等。但为了刻意追求故事化过度强化情节性,就会使得真实性受损。纪录片文本写作是"及物写作",它的艺术表达都有"真实存在"作为对应,而不是像虚构叙事那样以想象来组合无真实对应的艺术符号。

当然,并不是说纪录片不能有一定的娱乐元素。适度的叙事技巧、良好的制作风格都可以增加观众的兴趣和参与。然而,这些元素应该服务于主题和真实内容,享有真实本身就是高质量的娱乐。注重现场观察和真实呈现,旨在传达新颖信息、提供丰富的知识,同样可以满足观众的观赏娱乐心理。纪录片的娱乐功能在于它们能够呈现真实,提供客观信息,创造视听愉悦体验,并引发观众的情感共鸣和思考。

讲故事不是纪录片的目的。即便有故事,最终还是需要赋予故事"主旨":"主旨是影片的命脉,也是事件的中心。故事是载体,主旨则是基调和情感,它会给你点出故事的方向。"[①] 资深纪录片研究学者伯纳德在自己的著作中明确强调:"纪录片也要讲故事"(documentary storytelling)——这就是她的专著的标题,而且在书中不厌其详地讲解应该如何讲故事,但最终她给出的结论是,故事只是载体,那个"主旨"才是命脉。

对上述问题有了思考之后,纪录片文案撰写者在开始一部作品的结构搭建时,似乎都该想一想:我是在构思一部纪录片,还是在构思一部"准电视剧"?

在各个专业领域,都长期存在着一个选择:是跟从流行的主流模式,还是走独立创新之路。主流模式总会在一定程度上表现出某种支配力,也因此,会导致创作思想的单一化。把多种多样的创造力从某些主流模式的支配中解放出来,进行独立思考和创新,是推进发展的必要条件。著名科学哲学家法伊尔阿本德(Paul Feyerabend,1924—1994,也译为费耶阿本德)在《反对方法》(Against Method: Outline of An Anarchistic Theory of Knowledge)一书中提出了一个著名的科学方法论观点"怎么都行"(anything goes)。法伊尔阿本德明确指出:"无论考察历史插曲,还是抽象地分析

[①] 〔美〕希拉·柯伦·伯纳德:《纪录片也要讲故事》,孙红云译,273 页,北京,北京联合出版公司,2015。

思想和行动之间的关系,都表明了这一点:唯一不禁止进步的原则便是怎么都行。"①这个观点不是在提倡一切都可以任性胡来,不是在鼓吹可以推翻一切有效操作规则的非理性主义,而是在为进步突破障碍:"我们发现,任何一条法则,不管如何有道理,如何在认识论上根据十足,有朝一日都终被违反。显然,这些违反并非偶然事件,也不是知识不足或可以避免的掉以轻心所致。相反,我们发现,它们是进步所不可缺少的。"②"怎么都行"是在反对僵化固守的统治性"普遍原则",反对把某种特定的方法或理论奉为唯一真理,他认为这种做法限制了科学创新,进而强调科学进步所需方法的多样性和灵活性。法伊尔阿本德认为不存在永远正确和确定无疑的科学方法,没有至高无上的权威,异端也有存在资格。法伊尔阿本德承认科学工作是存在规则和标准的,但也必须允许科学家自由采用自己认为合适的不同方法和理论来探索自然,努力摆脱单一正统方法对科学研究的桎梏。而且科学史的实际情况也并不像传统观点所认为的那样一直都在遵循严格的方法或规则,而是相对自由和开放的,科学的进步就来自于不同方法和观点对旧有"规则"局限性的突围。所以他说:"我论证一切规则都有局限性,没有全面的'合理性',我没有论证我们应该不要规则和标准地进行研究。"③

"怎么都行"的观点在科学方法论领域产生了重大影响,从哲学上消解了统治性模式的权威地位,提请人们注意主流之外的异端可能包含着极有价值的可探索前景,它们有可能产生意想不到的实效。最终,有效性是最好的检验标准。在操作性领域,可以把"怎么都行"(Anything goes)这句话理解为"怎么做都行"——只要有效。

"怎么做都行"的胆识让人类的实践活动得以摆脱固有束缚,自由探索一切未知,让人类的追求向无限可能性敞开,而不是把人类行为框入狭隘的限定性。也只有这样,人类前途才能敞向无限未来,而不是走入模式的窄胡同。科学领域是这样,艺术领域是这样。

纪录片"故事拜物教"的模式崇拜直接造成了"模式霸权":无故事不给投资,无故事不予通过播出审查。规则的权威化和"硬化"会妨碍个人创造精神的自由生长,妨碍工作方法的实践探索。纪录片创造力的提高需要打破权威模式的束缚,根除模式化思维的习惯,从价值观到方法论都寻求自由和独立。任何模式都有它无力涵盖的盲点,不要希望掌握万能公式,必须放弃模式崇拜;而是应该根据实际需要,自由选择多元方法。只要有效,就是好方法。实效性是真理检验的标准之一。真理的重要价值构成在于"有用性和有效性"。

正在成长的中国"非虚构视频叙事"行业,以及准备进入这个行业的后来者,读一读法伊尔阿本德的著作是会有教益的。过早崇信某种模式,会成为一种自我束缚,甚至自我戕害。

① 〔美〕保罗·法伊尔阿本德:《反对方法——无政府主义知识纲要》,周昌忠译,1 页,上海,上海译文出版社,2007。
② 同上书,1 页。
③ 〔美〕保罗·法伊尔阿本德:《自由社会中的科学》,兰征译,27 页,上海,上海译文出版社,1990。

随着制作技术手段的提高，创作理念的演进，以及社会欣赏口味的变化，非虚构视频的叙事方式会不断变化，其叙述结构的组合手法同样会持续更新，没有什么模式需要长久固守。

第五节　跟从视角与感情线的结构

在纪录片叙述结构的讨论中，会常常提到所谓纪录片叙述者的视角问题。这个"视角"在很大程度上影响叙述结构形态。

纪录片叙述视角最常用的有两种。

一是第三人称视角、一个旁观者的视角，这也是万能视角。这种视角的运用使纪录者成为一个无处不在的观察者，什么都能够看到，想呈现什么似乎都没有障碍。由于这个视角的叙述者无处不在，它也就是一个匿名存在，不必专门提及。匿名观察者高踞于万能视角的叙事已经成为传统叙事的"集体无意识"，具有无须特别定义的天然合理性与可理解性。第三人称视角具有丰富的叙事学价值。

第三人称视角由于叙述者并不直接介入事件进程，与被纪录人物和事件没有"情节性瓜葛"（有时存在采访与被采访的对话关系），能够更加客观。哪怕纪录者从感情倾向上很"偏爱"自己的被记录对象。

第三人称视角使得纪录者能够在不同对象之间自由切换，可以呈现多个角度，为观众展示不同被纪录对象的动机、情感以及其他关联事物，具有深度挖掘的灵活度。同时利用这个视角，灵活地向观众传递各种相关信息，包括背景知识、环境展示、角色关系等，有助于观众理解事件的来龙去脉，从而向观众提供更全面的观赏信息和体验。

二是采用被纪录人主述的主观视角，也就是"第一人称视角"。第一人称视角的叙述者明示自己在纪录叙述过程中的存在和存在方式，只"说"自己看到的东西，使得对于真实性的纪录显得更为可信"可靠"，最大限度达成纪录活动与事实的贴近度。这种视角强化了叙述者动机与心理活动的呈现，叙事行为更具有连贯性与情节的紧凑感，细节凸显更具直观冲击力，也使得纪录片叙事更具个性化。主述人的"现场亲在"对于观众是身临其境的引领，能够给观众营造较强的"代入感"，更容易与主人公产生情感上的共鸣。但同时，也会造成叙述时—空的局限性：主述人自己没有看到的，就不能"说"了。

不同视角的运用并没有高下之分，只需看哪种方法更适合记录相应的内容。其中当然也有创作者自己的个人创作习惯和偏好。

当今时代，影视艺术叙述手段高度发达，公众普遍的影视观赏经验已经十分丰富。叙述者视角的选择可以相当自由，在叙述过程中完全可以自如出入、无所挂碍，无须担心观赏者难以理解。纪录视角的选择标准依然是：怎么有效就怎么来。

对所有视角具有主导作用的是主题视角。结构也是按照最适合主题表达的形态安排的。纪录片的叙述结构是纪录者按照自己的主题"想定"、观察角度、理解深度、

叙述便利和他所希望的观众接受方式而设计的。

经常能够听到一个说法：纪录片需要以情感人。于是，经常看到一些纪录片把作品中"情感线"当作引领叙述结构的主线，以情感的发展阶段来安排结构格局。"情感线"当然也可以作为一个叙事角度。

需要说明的是，如果纪录片中的感情元素确实重要到可以用作结构主线，那当然可以按照"情感线"结构全片。如果感情元素重要性不到这个程度，亦不可强为。如果被纪录元素本身"含情量"不足，却硬要把片子做得"脉脉含情"，那就实属创作者自己矫情了。

纪录片的本原目的是"纪实"，而不是"纪情"。很多纪录片是以科学知识、社会问题展示与探讨、历史事件呈现与解析等"无情"的现象纪录为主，这些纪录片更加专注于呈现客观事实、知识元素和理性分析，则谈不上"情感线"的存在。如果纪实对象中包含情的元素，那么，在主题确实需要的情况下，纪录一下真实对象中实际包含的情感元素，是尊重事实，有此必要。如果为了抓住观众观赏心理，故意把纪实对象中的微量情感元素大幅增量，突出强化，甚至不惜煽情，以至于不流眼泪不罢休，这就背离纪实本意了。同时，这种叙述结构中的情感元素至上倾向，也会严重损害纪实工作的理性精神。

所以，笼统强调纪录片要以情感人，甚至把这当成纪录片制作的金科玉律或"枕中秘籍"，仿佛纪录片没有"以情感人"就犯了大忌，是滥情文学叙述模式在纪录片领域的变种。

第六节 无法轻易放弃的宏大叙事

如今学术界常规使用的宏大叙事（grand narrative）概念，指的是一种广泛包含历史、文学艺术、哲学、社会、文化等方面的大型叙述模式，通常用于概括和理解人类历史的总体形态和社会发展趋势。传统型的宏大叙事思维方式认为，能够以某种宏观理论体系囊括各种现象，提供整体视角，以达成对世界本质和规律的追寻。在这样的宏大理论框架下，个体或个别现象不占据主体地位，它们只需放在更大社会历史背景中索解其意义。宏大叙事原本是一种叙事方式，它植根于一种思维方式和一种价值观。

宏大叙事的叙事方式与思维方法在不同的领域和学科中都有不同程度的影响。

人文社会科学领域和文化艺术领域一旦涉及"结构"问题，"宏大叙事"的理论背景就会浮现出来。在传统的宏大叙事里，历史"大势"的宏观取向与社会总体性政治结构是首要关注区域，宏大叙事思维模式会直接影响乐于接受这种思维模式的各种文化艺术作品的具体结构，致使文化艺术叙事总是被这种宏观取向和总体结构所主导，在这个工作范式中，历史趋势与政治思辨的"大结构"衍生具体作品的"小结构"，于是这个作品小结构不过是宏大叙事大结构的同质派生物。例如，今天常见的

纪录片作品立项论证会上，会听到"地位不低"的人士高声强调，你这个作品"站位要高"，要表现这个时代的发展大趋势，要体现国家的意志，要反映国策。对于已经播出的作品研讨评论会，评价其是否"成功"的标准也还是站位的时代高度、创意的政策高度。从这些具体活动与言说中，能够看到传统型宏大叙事的思维方式是在如何有力地影响着具体作品的结构。宏观社会背景因素总会在具体问题上看到"落点"。

宏大叙事的概念是法国哲学家利奥塔尔于1979年提出。而宏大叙事作为一种思维方式和价值观，作为一种叙事方式，是久已有之的。利奥塔尔用一个明确的概念指谓它，把它明确摆在世人面前，目的是认清它，并"消解"它。在《后现代状态》一书中，利奥塔尔指出，在"现代"社会中，"宏大叙事"以传统权威的形态获得了合法性，像立法者颁布的法律条文一样，在社会生活与知识界拥有权威地位。宏大叙事简化了复杂多样的现实，常常在恢宏的主题下把个体存在的多元价值边缘化，甚至直接忽略。即使个体被关注的时候也只是因为它们可以作为大叙事的表达细节或数据。利奥塔尔预言，在后现代语境中，"宏大叙事"将不复存在，"微小叙事"则取而代之。在后现代语境中，"大叙事失去了可信性，不论它采用什么统一方式：思辨的叙事或解放的叙事"[1]。利奥塔尔反对近现代的宏大叙事以整体性、统一性为特征的合法化模式，肯定微小叙事的作用，他说："依靠大叙事的做法被排除了，因此我们在寻找后现代科学话语的有效性时不能依靠精神辩证法，甚至也不能依靠人类解放。但我们刚才看到，'小叙事'依然是富有想象力的发明创造特别喜欢采用的形式，这首先表现在科学中。"[2] 让利奥塔尔特别警惕的是，以总体化和同一性为特征的宏大叙事，不仅仅被用于学术和文化，更有被用来制造社会整体化政策的危险，从而沦为操控社会的工具。利奥塔尔的这种担忧早已被世界近现代史多次证实。利奥塔尔理论的追随者继续深化批评宏大叙事已经不可避免地成为某种权力或意识形态的理论工具，造成单一视角的文化霸权。

利奥塔尔对"微小叙事"的强调既是对宏大叙事的抵制，也是相信只有微观验证才具有"正确性"与可信性。关注个体的经验叙事可以避免忽略个体经历而陷入空洞的宏大叙事中。

利奥塔尔关于宏大叙事的批评从问题提出到现在已经过去40多年，这期间，至少在独立思想者那里或学术文化界，宏大叙事的初始缺陷已经被深刻认识与彻底批判，使得人们对于如何避开这些初始缺陷已经有清醒认知。同时这40多年间，科学与人文学术已经有长足发展，可以对传统宏大叙事的初始缺陷予以有力纠正和弥补。宏大叙事原有的那些把个体推向边缘而予以忽略、遮蔽个体价值、对现实性与发展多样性缺乏足够认知、以高高在上的单一角度谋求文化霸权等缺陷，都可以得到有效弥补。

[1] 〔法〕让-弗朗索瓦·利奥塔尔：《后现代状态——关于知识的报告》，车槿山译，80页，北京，生活·读书·新知三联书店，1997。
[2] 同上书，130页。

至于在某些领域依然坚持传统型宏大叙事，这已经不是学术或艺术问题，而是超学术和艺术的问题，这时所坚持的传统型宏大叙事已经成为"地位"叙事、利益叙事，故不在本讨论范围之内。

"后现代"时期新的思想发展成果足以对传统型宏大叙事实施建设性改造，而不是彻底消灭宏大叙事本身及其思维方式。在这个基础上，经过充实改造的宏大叙事仍然是有价值的叙事方法，也是人类思维方法的重要存在形式，具有不可取缔的内在依据和外在需要，内在依据就是人不可能不进行总体性思维，以突破个体有限性。外在需要是，面对纷繁复杂的客观世界，人类不能不对之加以概括，才能达成认识，并对之加以宏观叙述，才可能实现某种程度的把握。在使用被建设性改造的"新型"宏大叙事时，可以保持开放思维，接纳不同角度的观点与不同价值观的解释，以免陷入偏见，以此让"文化霸权意识"失去存在根基，关注现实复杂性与多样性，承认个体的主体性地位。

人类利用传统型宏大叙事的思想方法构建了历史上的诸多制度建构和学术体系。尽管这些制度建构和学术体系在今天看来有诸多缺陷，但它们都是人类历史演进过程当中的重要阶梯。如果没有这些阶梯，人类不可能获得今天的文明成果。同样是利用宏大思维的思想方法，人类完成了人文社会科学的分科学术建构体系和自然科学建构体系。今天人们之所以能够全面深入地批判传统的宏大叙事，那恰好是因为利用了新型宏大叙事的思维方法。今天的新型宏大叙事已经是反对传统宏大叙事文化霸权的利器，实现了"以魔法打败魔法"。

固守"微小叙事"只会热衷于以"角落化"视域进入世界，只能进行微观描述，这就会导致思想的自我囚禁与困守狭隘眼界。人类文明社会几千年间之所以无法仅仅依靠"微小叙事"过活，而发展出宏大叙事，就因为微小叙事有很多局限性。

以为依靠个体经验就能够实现"学术正确性"的微小叙事，本身就有极大的局限性。个体经验的感受能力不是个体与生俱来的，而是个体在社会化过程中被历史地文化地赋予的，其中就包括先在于个体而存在的诸多社会话语系统的"贡献"，这些话语系统很可能大都是"宏大叙事式"的。所以，微小叙事不可能仅仅依靠自身而生存。这种从反对宏大叙事起步的个体经验叙事以为个体经验是可靠的叙事依据，但个体注定的各方面极大局限性反而可能让它的叙事变得更不可靠。海螺不能通过对抗大海而证明自己外壳的坚硬，因为它那坚硬的外壳正是大海在对它的漫长孕育过程中给它包裹在身上的。

个体没有什么天生的"生命基调"或"心灵深处"；仅凭个体的"生命基调""心灵深处"或个体经验感受，连"微小叙事"都无法完成。个体是基因与文化联合作用的产物。而按照人类学的考察，文化总是具有公共性的，是在社会共同作用中产生，并被社会每个个体所共享，仅仅依凭个体自身并不能形成其自身。个体形成过程中就有宏大叙事的"功劳"。一生完全独处荒原的个体才会保持天生的"生命基调""心灵深处"和纯粹个体经验，那他除了成为野兽，便什么都不是。圣洁的荒野之子只存在于最幼稚的童话里。

尽管存在争议，经过时代深刻改造与弥补完善的宏大叙事在相当程度上仍然是一种重要的叙事方式、思维方式和结构方法，可以帮助人们整理复杂现象，建立个人思想秩序，形成对事物的整体认识。

纪录片行业长期以来存在一个倾向，就是努力以微观的故事化叙事彻底取代宏大化叙事，或者至少降低宏大叙事的存在比例，一直对宏大叙事表现出"厌烦"。在中国，宏大叙事曾是"极左"宣传的主要语态，因此被"污名化"了。这种宏大叙事的作用只会是到处贴上空洞的标签，这种空洞标签式的宏大叙事甚至连真正意义上的宏大叙事都算不上。由于这些标签的"含人量"总是过低，所以总是被人厌烦。

时至今日，在学术与艺术领域运用新型宏大叙事思维来确立主题，结构作品，会更好地关注社会、历史、文化等方面的宏观意义，注重为作品构建广阔的历史、文化和社会等方面的背景。而这些背景总是影响和产生事件和人物的必然基础，人物不可避免地与自己存在的宏大背景互动交织，个体总是会在不同程度上折射着更大的社会现实或人性问题。利用新型宏大叙事的思维方式与叙事方式，以更为开阔的视野与概括能力，认识更大范围的社会背景或时代变革，形成内涵更为深广的主题，建立更具象征力的隐喻，让微小叙事更加饱满有力，让宏观与微观建立更具思想内涵的融合，这才是文明进步在叙事领域的应有表现，而不是相互简单的排斥甚至损毁。

新型宏大叙事帮助人们在日常琐碎事件之上寻找共同的意义和目标，为人们提供关于社会与人生的总体框架型思考，利用新型宏大叙事整合多样性，整合不同领域的信息、不同价值内涵的思想和不同角度的观点，把片段化的知识和经验联系起来，以便更好地理解不同领域之间的关联和互动，这样才能更好地理解自己所处的时代、社会和文化，让个人在具有宏观认知的参照系中学会如何融入其中，更为有效地意义化生存。庞大而复杂的现实世界是难以用"微小叙事"的方式全面把握的。宏大叙事的思维方式可以提供包容多种因素和关系的框架，帮助人们更好地通览全局性和理解复杂性。

抛开附加的权力势能与意识形态功能，把宏大叙事还原为一种中立的思维工具和叙事方法，它在帮助人们从宏观上理解世界、表达认知成果方面，依然有效。而且现代科学与人文学术的细密化发展，在宏大叙事思维结构中注入了更多内涵，让宏大叙事具有更多的自我反思与自我修正的能力，使得今天的宏大叙事远不是19世纪或20世纪的宏大叙事所能比拟的，它在注重多样性和个体差异的同时，以更为开放的理论姿态，不断完善自己，并帮助人类提升思维效能。因为人类总是在微观认知、个体感受高度丰富之后，需要寻求汇总。来自社会深层的无数社会调查个案总要走向概括性结论，包含详细微观描述的无数实验室报告总要归纳出具有普遍意义的科学公理。细小的微观叙事不会满足类似的人类智力追求和社会现实需求。所以需要新型的宏大叙事把各种个体经验和散在的信息整合为一个带有全面性的思考结果，获得一种思维秩序感与综合性原则，以相对全面地理解自己所处的世界，开展有序的生存活动。

如今的非虚构视频叙事已经是"无边的现实主义",其选题可以是一个乃至几个历史人物或现实人物的记叙,一个现实事件或一组相关现实事件的真实纪录,一个或一组现实现象的描述及其所产生原因及所包含意义的阐发,一个社会领域的调查分析,某些历史事件的复原或探查描述,也有科技发现、自然奇观、风光呈现、民俗拾趣,等等。它们是以微观叙事、宏大叙事或宏微结合的方式结构作品,全由创作者根据创作实际需要决定。"良性存在"而没有被高度政治标签化的新型宏大叙事一直可以被有效利用。

如今的新型宏大叙事本身已经被注入更为丰富的现代学理内涵,所以今天的宏大叙事已经不是一种霸权式的价值论,而是一种有效的方法论。人们不再使宏大叙事凌驾一切,不再用它压抑或褫夺微观的地位和存在价值,而只是利用它的思维优势。今天的人们利用尊重多样性与现实性、善于理性概括与能够实施科学总结的新型宏大叙事,防止自己迷失在无穷琐碎事象之中,以便在大范围文化景观中实现自我定位的意义化。

就纪录片文本结构而言,需宏大叙事则宏大,需微观叙事则微观,宏微结合,各得其宜。本章例举《交通中国》一片中的《千古有道》一集,就是采用新型宏大叙事的方式构建的。而前章例举的《大国工匠》一片中的《经典重现》一集,基本上就是采用宏微结合的方法构建的。面对现实工作的实践者还是需要听取科学哲学家法伊尔阿本德的主张:"怎么都行",只要有效。

CHAPTER 5 第五章

文本的词句段章经营

第一节 用词能力与阅读经验的发育性关联

不同时代对文章有各自的实际文化需求，也自然会有为了适应实际需求而产生的相应创造。从丰富的文学史研究中能够看到文章的因需而生与文章体式的历史演进。

传统文章有多种体裁，如记叙文，论说文等，每种体裁都有相对明晰的样态、严整的评价标准、系统的写作技术要求，等等。

可以把传统的文章看成为了表达某些语义内容而组织起来的文字符号系统。为了深入认识这个文字符号组合体的基本结构规则，每个时代的文章写作者都会根据时代语境的变化和自己对文章认知的深化，提出自己的文章结构理论。

使用电影和电视技术手段制作的纪录片也需要传统的"文章写作技术"融入影视纪录中，从而催生了纪录片解说词这样一种影视时代的新文体；作为影视叙事作品语义表达部分的解说词顺应时代需求而产生了，成为满足社会广泛需要的有用文体。只是它还没有形成丰富的写作技术储备和完善的评价标准系统。

解说词这种视频业应用文作为一种新生的文章体式，有自己的实际服务领域和使命认领，也有自己的系统写作技术；有自己的文体模式形态，有自己的美学风格。

影视纪录片解说词在写作技术层面与传统意义上的文章没有实质性不同，传统文章研究的各种方法在这里都是有效的。

明代学者王世贞在《艺苑卮言》中阐述了自己的文章（诗歌）结构观："首尾开阖，繁简奇正，各极其度，篇法也。抑扬顿挫，长短节奏，各极其致，句法也。点缀关键，金石绮彩，各极其造，字法也。篇有百尺之锦，句有千钧之弩，字有百炼之金。"[1] 可以把王世贞的说法称为文章（诗歌）的"逐级加工论"，他把文章（诗歌）按照篇、句、字这样的逐级层次分解开来，讨论篇、句、字三者在文本的

[1] 〔明〕王世贞撰，范晨晓等注释：《艺苑卮言》，20页，南京，凤凰出版社，2020。

不同层级，应该如何处理。每个层级所承担的表达功能不同，建构方式当然也不同：在篇章的总体结构层级上，需要讲究开头与结尾开合有度，通体叙说中应该详略（繁简）得当，正面表达与出奇制胜都要讲究恰当的通盘考虑；在句子的这个结构层级上，需要经营音读的抑扬顿挫之感（对于诗词特别重要），长短搭配，节奏错落有致；在字词这个结构层级上，要恰到好处，精粹出彩。整篇文章应该如同一幅色彩和图案组合十分巧妙的锦绣，所有句子都须劲道而有张力，每个字都如同百炼真金一样精粹。这是王世贞对文章（诗词）理想境界的要求。哪怕并不是每一篇作品都能够达到这个境界，这个标准也是值得不懈追求的。

王世贞的文章（诗歌）结构层级三分法研究方式，按照篇、句、字这三个结构层级的表达功能确定技术标准，这是很有启发意义的。现代文章之学通常把文章分解为字、词、段、章四个结构元素。它们都是文章内部的语义表述层级，也是语用单位。

一部影视纪录片的解说词（如果它有解说词的话）也可以从影视纪实叙事组合体中分离出来，进行字、词、段、章的逐层解析，以理解其写作技术问题。

在汉语中，一个单字可以是一个独立的词，在句子中独立执行语法功能，完成语义表达。这时的单字就是单词，此刻的用字之法视同"用词之法"。

对于现代的汉语写作者而言，深刻理解单字的词源性语义具有根本性价值。而单字的词源语义都来自于作为其起源的"古文"，所以，通晓"古文"依然是掌握写作"字法"的基本功，有了这个基本功才能够获得运用自如的组词能力。今天常会发现某些用法大胆的"出新词组"，初看颇有标新立异的创新感，稍一细看，就会觉得用词生硬，结句别扭，貌似文言，又"踠"得跟跄，主要原因之一就是古文功底欠缺，还没有通晓"字源本义"，自然也就没有形成自如组词的能力，于是，生造出来的词组或句子生涩不通。

通晓古文可以了解每个单字本义的历史来源和本原用法，也就是在了解一个词的"出身"和"履历"，这是用好一个字（词）的根本依据。当然，就一般性的写作使用而言，并不需要作出每个词语的源流考辨，不必为每个词建立详尽的阅历"档案"，只要进行广泛的古文阅读，对大部分使用频率较高的字词形成"历史性印象"，亲切感受过它们在经典中使用的"案例"，精微辨析它们在不同语境中的神韵，就能够准确把握它们构成组合词之后的语义分量和"味道"。如果做不到这一点，在写作中常常会有"先天不足"之感。

可以举一个很有启示性的例子，说明没有古文阅读根底如何造成先天不足：在当今的网帖和报纸杂志中，时常可以见到现代人写的"古体诗词"（甚至有"专刊"）。在现代人建造的景区"碑林"或题词簿上，这种今人创作的"古体诗词"更是大面积出现。在这些"古体诗词"中能够感到作者们"作"得很"用力"，但只见搜肠刮肚的攒词凑韵，牵强地用典，终不免堆砌现代熟语，杂烩着笼统的大话浮词，有时甚至词法和句法都不通，致使对"古体诗词"只能做到生涩的形似。人们有时称这种伪古体诗词为"老干部体"。从这种伪古体诗词中不难感到，作者们严重缺乏文言文阅读基础，不理解这些字词在文言文原生语境中的经典用法，所以连基本"用对"都做不

到，也就更谈不上"艺术"地使用了。

古体诗词是在文言文语境中生长出来的文学体裁，是文言文的精粹语言表达形式。也就是"韵文式"的"文言文"。现代创作者至少要熟读一定数量的文言文作品，才能够创作出"韵文式"的"文言文"——"古体诗词"。如果连浅易的文言文读起来都有困难，怎么可能写出比一般文言文更精粹的"韵文式"的文言文呢？

读一下某些"老干部体"古体诗词就会发现，作者们对笔下词语的基本内涵没有"本源性"认知，对所用词语的相关历史文化语境也相当陌生，他们长期在"时文"的氛围中主要依靠熟言套语维持着自己的"语言生存"，偶有阅读范围的拓宽也只是支离破碎地读过一点儿古体诗词，自己"创作"古体诗词的时候只能做到生涩笨拙的表面模仿，而底色还是自己习惯的熟套思路和时文语言习惯，与神韵俱足的古体诗词有极大的文化差距。字词运用确实不仅仅是用字组词的纯技术操作，更是一个需要丰厚文化浸润的根基性培育。

今人所使用的汉语字词与几千年间中华文化先辈们使用的是同一套符号系统，只是漫长的时代演化让它的历史本原含义发生了一些"脱落"，也会增加一些新的语境所赋予的新义，这就是每个词自己的"文化生存史"。深入理解在庄子、屈原、司马迁、李白、杜甫、苏东坡、鲁迅等前辈经典中辉煌生存过的汉语字词，结合今天的语境，使之葆有生机盎然的活力，是培育写作内功的不二法门。

广泛积累古文阅读经验，可以深度融入根基性的词语文化语境，与汉语"源代码"词语密切"共生"。大量的来自古文阅读的感受印象与经验积累会积淀成为"潜意识化"的词语使用技能，说的时候会"脱口而出"，写的时候会"援笔立就"。这样才能够按照词语本原的生命与色彩恰当运用它们。

从发生起源上说，任何语言都是历史性语言，不存在无历史的语言。即使是完全人工设计的纯符号语言，例如数学公式、代码语言，它们也都是人类文明史所推举出来的历史性产物，而且它们自身也会发生历史性"迭代"。自然语言系统中的每一个词语都是历史性的存在，总是与自己所产生"历史性语境"有着深切的历史关联，在相应的历史语境中被定义和使用。一个词语赖以产生和鲜活"流通"的文化环境就是这个词存在的广义的"文化语境"。这个词既是历时生存的——具有历史的继承、积淀和流转形态；当然，它也是共时生存的——在一个特定文化空间中依靠群体性共同约定的内涵而拥有应用性生命。同时不应忘记的是，这个共时的文化空间也是一个"历史产物"，而不是突然之间凭空存在的。

因此，运用词语进行写作的人需要对每个词语形成具有历史感的认知，见过这些词语在不同历史场合中出现的语义内涵和语用状态，理解其在历史中积淀下来的文化内涵和运用方式，而不仅仅只知道它们在当下"时文"中那种浮泛无根的套语形态。把每个具有深厚历史文化内涵的词语从套语中"拯救"出来，在自己个性化表达的清流中洗去污染，从而创造一种反套语的表达，才是"创作"。一个人乐于沉浸在套语俗言、浮词大话中，那是一种"语言自溺"。

人人都经历过套话传播场景，套话听得越多，自己的接受体验越差。套语浮词

的高频率重复不会造成有效传播，它要么是造成接受者的愚化，要么造成接受者的厌倦。

写作者对词语的活生生的运用感受力绝不仅仅是词典中那些干瘪的解释能够给予的，而是应在阅读不同历史时期的不同文章中，在广泛多样的历史文化语境和现实应用语境中去感受每一个词的基本命义、引申含义、功能价值、文化质感、情绪色彩、与其他词语联合使用时的新词组合能力等，由此对一个词语的生命价值获得深度认知。

够水准的写作能力一定是在大量阅读经典著作的基础上形成的，在有价值的阅读经验中积累起来的。通过阅读，一个准备写作的人进入了古往今来的写作者们形成的"写作共同体"，分享这个共同体累积起来的有效的写作经验。

对于绝大多数人来说，阅读经验是写作能力的最重要来源。像李白这样的超级天才，也是从幼年就开始大量阅读经典，才培育出了后来的写作能力。他自己回忆说："余小时，大人令诵《子虚赋》，私心慕之。"（李白《秋于敬亭送从侄耑游庐山序》）[1] 李白很小的时候，家长就让他阅读汉代司马相如《子虚赋》这样的大文章。"私心慕之"这句很是耐人寻味。一个小孩子读《子虚赋》这样艰涩的文章，不仅没有厌烦，反倒"慕之"。是爱慕文章的文采？是仰慕司马相如的文才？还是向往《子虚赋》中所描述的瑰丽景象？抑或兼而有之？总之这个儿童的阅读兴趣被热爱文化阅读的家长激发出来了。也正是这个宝贵的激发，点亮了中国文学史上最为耀眼的恒星。

李白在《上安州裴长史书》还自述："五岁诵六甲，十岁观百家，轩辕以来，颇得闻矣。常横经籍书，制作不倦，迄于今三十春矣。"[2] 这是李白对于自己阅读经历的更详细陈述：五岁就开读启蒙读物，十岁已经可以读懂"百家"之书了，有传说以来的历史文化知识都通过阅读而详尽掌握，三十年间不断阅读和创作。

世人久已熟悉的是那个只会喝酒写诗的李白，却没有深入认识一下那个持之以恒地广泛阅读、超常勤奋学习的李白。原来他旺盛的创作力是建立在"三十春"的阅读积累中。正是从小培养起来的阅读热情和长期积累的阅读经验启迪并"激活"了他的出众禀赋，进而育成出众的写作能力。李白现存的诗只是他创作总量的一小部分。李阳冰受李白之托，在李白病逝后为之汇编遗著《草堂集》，他在《草堂集序》中写道："自中原有事，公避地八年；当时著述，十丧其九，今所存者，皆得之他人焉。"[3] 安史之乱导致李白著作丢失了90%。就在仅存的一千余篇作品中可以看到，李白精通前代的各种诗文体式；文史典故信手拈来，融化在自己的作品中；山川地理入诗，即便初到，也熟悉得如同故地重游。所有这些显然只能得之于广博而精熟的阅读。李白就是那种"既绝顶聪明又超级勤奋"的阅读达人。阅读量极低而能够精通写作的"人才"，恐怕是少之又少。

[1] 〔唐〕李白：《李白全集》下册，880页，北京，世界知识出版社，2022。
[2] 同上书，872页。
[3] 〔唐〕李白：《李白全集》上册，1页，北京，世界知识出版社，2022。

虽然人类的文字阅读史只有几千年，但有了文字的这几千年文明史的进化速度和成就远远超过了无文字的几十万年，文字是人类文明的最有力加速器。从最初的史前契刻符号到特征明确的文字成型及其系统化进步，在文字发展的每个阶段，都有证据显示人类社会文化因文字功能日益凸显而持续进步。既然人类是有了文字、有了对文字的代际持续阅读，才进入了前所未有的快速发展期，那么人类个体也应当遵从这个法则，以有效阅读加速个体的成长进程，因为"类发育史"是个体发育过程的同质放大或宏观模型，个体发育史是类发育史的缩微表达。有效阅读必然加速个体成长速度和成长质量，已经在人类文化发育史上"同理可证"。

正因为文字阅读对人类社会和人类个体的文化发育促进作用奇大，对文字阅读的欲望已经深深植入了人的基本精神需求，文明社会中智力需求正常的个体已经形成了一种与生俱来的"阅读渴望"，这种"阅读渴望"很早就在婴儿对某些特定物体的专注留神中开始表现出来，那是只有人类婴儿才会拥有的智性专注，这种"智性专注"在其他类属动物幼崽的眼神中是看不到的。这种智性专注可以看成一种广义的"对象性阅读"。对于生长在文字环境中的儿童，如果在其成长过程中善加诱导，就能够把广义的智性"对象阅读"转化为语言符号的专注识别与阅读。

法国著名教育神经科学家斯坦尼斯拉斯·迪昂在《脑与阅读》一书中指出，人类是唯一能够进行阅读行为的物种，任何其他灵长类动物在这方面都无法与人相提并论。历史上的英国经验主义哲学曾经提出，人脑是一片"白板"，任由文化在上面刻写各种痕迹。迪昂以现代神经生理学等学科的最新成果论证，人脑的特有结构决定了它以怎样的方式阅读文字和接受文化，而不是白板式地任由涂写。人脑虽然并没有专为阅读而进化出特定结构，但已经存在着一套普遍的核心神经机制，再利用了一部分脑回路来负责阅读这种文化活动。这是脑神经回路的可塑性导致的。[1] 而这样的核心神经机制并不存在于除人之外的其他灵长类动物中，它们的脑神经回路无法通过可塑路径而走向阅读机制的建立。这可以相信是"进化"的作用，是漫长的习得性模式在刺激某种基因结构。"最好把基因和文化看作互惠的共生关系，就像两个共生的物种，运用各自的专长协力完成它们其中任何一个都不能完成的事。……基因自身不能轻易地适应快速变动的环境，而文化变异自身不能脱离大脑和躯体行事"[2] 是文化与基因的长期互动，使得双方都在发生向着既有利于自己同时又成长了对方的方向变化。"共同演化让文化与基因交织在一起。"[3] 也就是说，文化对基因发育是存在能动作用的。这也就有理由相信，人类数千年的文字阅读史以习得性的方式"干预"了人类脑神经结构的"可塑性"部分，也建构起了人类的阅读文化心理结构。当然也有理由相信，这种"阅读文化"的诸多后果在有文字民族与无文字民族之间是存在差异的。同理可证，长期坚持阅读的人与不阅读的人也无法等量齐观。对于识字的人来说，应该努力让大脑里的"阅读机制"活跃起来，这是自身智力成长的极重要构成部分。如果让这部分智力沉睡，会

[1] 参见〔法〕斯坦尼斯拉斯·迪昂：《脑与阅读》，周加仙等译，杭州，浙江教育出版社，2018。
[2] 〔美〕彼得·里克森、罗伯特·博伊德：《基因之外》，陈姝等译，234页，杭州，浙江大学出版社，2017。
[3] 同上书，282页。

导致人"缺了一个心眼儿"。

所以，教育学应该提出"阅读心理发育"的问题，童年和少年时代积累阅读经验是最重要的智力开发和个人文化能力建设。对儿童阅读进行合理引导，激发其自由阅读兴趣，然后培育其自主阅读的持续心理愿望，才能使得儿童的阅读心理健康成长，并使儿童有关阅读能力的脑神经回路可塑性部分发育更有成效。文盲状态会使人类的阅读渴望沉睡不醒，应试教育会使阅读心理畸形发育。

在现代社会，儿童和少年通过阅读而习得更强的语言运用能力，通过阅读而强化"语言社会化"，是文化成长的主要途径之一。实现了语言成长和语言社会化，儿童才能够进入社会语境，才懂得如何在这个语境中使用语言来完成自己的有目的生存行动，使自己的人生意义化，完成了语言社会化才能够成长为一个完整的社会成员。幼年时期掌握的口头语言只是一种"浅化语言"，通过阅读才能够掌握功能强化的语言，习得专业型的"深化语言"，并进而扩展到其他知识的加速习得。由此可见，儿童与少年的有效阅读具有人生奠基意义。

但现实情况是，许多人在幼少时期的"阅读渴望"经常被严重忽略，或是被有意识地压抑，甚至摧毁。

"语言心智"是一个人心智成长的重要方面。儿童的阅读渴望需要及时强化，使之"转换生成"青少年的实际"阅读习惯"，把阅读固化为恒常的"文化生存方式"，由此不断扩大他们的阅读经验，提高其词语使用能力。如果不给儿童的阅读渴望以"转换生成"的机会，语言能力则不能得到充分发展。写作能力弱就是语言能力低下的主要表现之一。因为写作是文字化语言的主要使用能力。

从小没有形成阅读习惯的孩子，长大后，其写作能力发展常会遇到不同程度的障碍。当今时代，写作能力是最具应用前景和实践价值的能力之一。阅读和书写能力对个人成功至关重要，岂可疏忽。"（美国）教育部在1992年一项关于教育发展趋势的研究中坚持认为，家庭行为对孩子的阅读能力有着影响。这项调查结果显示，阅读成绩最好的学生家里都有书可读，家中的成年人都读了很多书，还经常就读书内容互相之间或与孩子进行讨论。"① 有人习惯说，在视频技术高度发达的现代社会，文字阅读已经退居次要地位，人类全面进入了"读图时代"，社会文明已经是以影像作为主要的传播方式。这显然是一个偏离事实的判断。人类依然将语言作为主要思维工具，以语言文字作为学术成果的主要记载方式。社会学家们的现实观察还是表明："在大工业时代，一个人在阅读、书写和会话方面的熟练程度越高，他就越能适应这一富于挑战性时代的要求。……在一个充斥了报告、备忘录、手册、书籍、电子邮件、提案和传真机的世界里，阅读和书写能力将不但决定个人的成功与否，而且对于体制本身能否成功至关重要。"②

① 〔美〕迈克尔·G.泽伊:《擒获未来》，王剑南等译，325~326页，北京，生活·读书·新知三联书店，1997。
② 同上书，287~288页。

在自由阅读中建立起来的阅读经验，有助于孩子们整体文化生活的充实、为人品质的提升、写作能力的培养，可以成为亿万孩子长大后从事任何职业的有效助力，甚至是改变命运的内功。

为了提高词语运用能力乃至提高写作能力，需要读什么书的问题，显得极为重要。自古以来开列的必读书目已经不胜枚举。不同时代的知识积累总量和各有特点的社会需求是各时代"必读书目"的基本依据，因此各有各的道理。特别值得注意的是，中国古代的"书香人家"也会为子弟制定必读书目。中国传统社会讲究"书香门第"，除了其他方面的辅助性因素之外，建构"书香门第"的根本条件是形成"代际阅读传统"，一代又一代热爱阅读，形成家庭（或家族）的稳固"习性"。法国社会学家布迪厄指出："习性是历史的产物，按照历史产生的图式，产生个人的和集体的、因而是历史的实践活动；它确保既往经验的有效存在，这些既往经验以感知、思维和行为图式的形式储存于每个人身上，与各种形式规则和明确的规范相比，能更加可靠地保证实践活动的一致性和它们历时而不变的特性。"[①] 习性（habitus）作为既往经验，在历史中形成，内化于每个人的心理与行为之中，对个人的持久支配作用比外在规则更为可靠、稳定和有效，习性已经成为人自然而然的行为方式，而不像外在规范那样具有某种外在强加作用。中国传统社会的"书香门第"所形成的爱书和读书家风就是布迪厄所说的这种习性。也正是这种"阅读习性"成为传承文化的坚韧精神力量。布迪厄继续论证"习性"的特点："习性如同任何创造技术，能用来生成无限的、相对不可预料（比如相同的境遇）但在多样性方面有限的实践活动。总之，作为特定的一类客观规则性的产物，习性趋向于生成各种'合理的''符合常理'的行为……与此同时，习性又趋向于'不受强制、不耍技巧、不用证据地'排除所有的'荒唐事'。"[②] 运用布迪厄的"习性"理论概念认识中国传统"书香门第"的"阅读习性"，可以看清其更多的内在含义。这种"阅读习性"导致了拥有这种习性的人可以累积越来越多的文化拥有量，其作为"生成动力"，极为自然地产生"外溢效应"，会"生成无限的、相对不可预料"的诸多实践活动，这些活动的建设性后果会逐渐体现在家庭（或家族）声望及地位的提高、政治与经济机会的增加、家庭（或家族）生产生活质量的改善，等等。于是，这种"阅读习性"会通过这些"外溢效应"而转化为"文化资本"，乃至政治和经济资本。

我们考察了阅读在个体文化发育、家庭（或家族）文化资本积累和族群文明演化中的突出作用，也从中看到，一个人的基本写作能力的发育和形成，看似只是个人的一种技能而已，实际上这种能力的获得与运用是在漫长的文明演化史中依靠很多支撑条件，才得以落实到每个个体身上的。这种写作能力的获得也必须依托在漫长的文章演化史中才能够稳固形成。这种"依托"也就是阅读——沉浸式阅读，而不是短促突击或浅尝辄止。

① 〔法〕布迪厄：《实践感》，蒋梓骅译，76~77 页，南京，译林出版社，2012。
② 同上书，78~79 页。

沿着中国文化发展史展开历史性阅读，有助于对"语义演化"和"语用流变"建立起谱系性的经验感受。大致而言，春秋战国时期是中国历史上最具思想原创力的时代，也是文章形态原创领域大开拓时期，思想创造力和文章形态这两方面的大开拓形成了绝佳匹配。对这个时期的代表性著作的认真阅读，可以深切体会文章形式与表述内容之间的恰当关系，有助于词语创造力和思想创造力的提升。读春秋战国著作，对中国文章的认知会有探本追源的作用。这个时期的儒家著作成就倒未必那么突出。

南朝被称为中国文学的"自觉时代"，文章家们（广义的文章包括散文和韵文）以很强的自觉精神，思考文章写作方法论。阅读这个时期的代表作品有助于字词使用的精准考究。

唐宋时代，中国古典文章写作技术水平达到巅峰期。汉语言文字的形式化表达潜力得到空前发挥。唐宋时代的文章代表作是所有文章后学者都需要潜心阅读、消化吸收的。

20世纪第一个30年是特别值得文章写作学习者关注的30年。仅从词语构造模式和使用方法上来说，这就是一个具有旺盛探索热情和创造力的转折期。

汉语单词的"铸造"有一个历史性的演变过程。相对而言，古汉语中的双音词较少，而单音词较多。单音词即一个汉字就是一个单词，可承担一个独立的语法功能。

20世纪第一个30年里白话文逐渐流行，双音词日益增加，以双字成词，构成一个"不可再分"的独立语法单位。此后，双音词逐渐成为汉语单词的主要形态。当一个单字进入一个组合词，成为一个词根或词缀，它便在一个组合词中承担自己的组词功能，在组合词中形成自己的"化合性"语义价值。在现代汉语组合词中，单字的词根价值很直接，每个作为词根的单字都会把自己的本原语义基本完整地带入词组，直接决定词组的基本语义，例如"美丽"是一个组合词，"美"字作为词根，直接决定"美丽"这个组合词的语义。美好、美味、美容、美妙、完美等词，都是如此。另外小部分组合词的词根字在现代组合词语组合过程中会发生不同程度的转义。例如，现代的"魅力"一词，词根"魅"字在现代的组合词中发生了转义。《说文解字·鬼部》云："彲（魅），老物精也。……密秘切。魅或从未声。"[①] 这里讲"魅"是指年深日久之物（大多为动物或植物）成为精怪。古文中"魅"字通常用为鬼怪、惑乱之义。在现代汉语中，当"魅"字与"力"字组合为"魅力"一词时，通常指人或事物具有吸引与感染性质，则主要借用魅字部分的诱惑之意，以"力"字丰富强化之，而表达正面的吸引、感染、招诱之义。"魅"字原有的鬼怪惑乱之义就历史性地脱落在"魅力"一词之外了。

汉语中大约三分之二以上组合词的语义都是由词根单字的本原字义决定词组基本义的。这种由词根语义直接决定词组基本语义的特点，使得汉语从文言文到白话文之间的转化过渡得极有连续性。白话文运动貌似发生了一场语言形态的大革命，实际

[①] 〔汉〕许慎撰，陶生魁点校：《说文解字》上册，292页，北京，中华书局，2020。

上，由于古汉语的单字语义依然明确地延续保存在白话文中，精通文言单字字义的写作者可以直接使用文言文中的单字词根流畅组合白话文词组；而现代白话文的学习者即使没有专门学过文言文，但依据自己理解的单字语义，也可以大致读懂文言文。这就使得白话文运动的应用逻辑只是一场具有极强延续性的改良，而不是另起炉灶的语言革命，汉语依然是保持文明延续的主要工具。

正因为现代汉语的词组语义很大程度上取决于词根单字的原初语义内涵，恰当建构现代汉语词组依然极为需要对古汉语单音（字）词的本原语义具有透彻文化认知，需要透彻理解汉语单词在历史使用过程中的"文化演变"。20世纪第一个30年里的典范白话文，上承文言文的用词传统，下开现代构词模式先河，熟谙这个时期的词语运用典范，能够上明"古意"，下知来者。在转折点上看问题，容易直入门道，道升堂奥。

上述几个历史阶段是中国文章形态的重要发展期。从基础意义上说，它们是汉语词语文化生命的旺盛成长期，这些历史阶段的代表作是汉语写作者必须追步的文章原典。

字词对一篇文章而言犹如房屋的砖瓦。华堂广厦是一砖一瓦建成的，砖瓦要承担建筑元素的功能便需要相应的强度以撑持堂厦，同时又要有合适的形状以便与其他建筑构件相匹配，方成优质建筑。文章中的一个个词语"砖瓦"如果质地坚固度不足，是软砖烂瓦，最后只能使得文章成为一个"豆腐渣工程"。

写作时，字词取用精准到位，是文章建筑的根本性质量保证，文章无论有多么好的思想观点，多么精彩的故事，如果词不达意，或错词连出，那就令人生厌，乃至无法卒读了。

自有文章以来，写作中如何用词，就是写作的第一等大事，是永无止境的写作艺术追求。

在文章写作中关于如何把字词用好的技术规则和诀窍等，古今有无数经验之谈。这些技术积累都可以转化为解说词撰写者的实战技术储备。

阅读经验的积累永远是词语运用能力提高的根本之道。

似乎人人都能够说上几句阅读的好处，但是真正从内心深处建立起阅读兴趣的人在识字群体中比例不高，从个人经验看就不难发现，一年中能够主动地精心读上几本"像样"书的人没有几位。大多数人是只有外在"任务"压下来的时候才可能坐下来"不得不读"。人类的"技术文明"已经"发展"到几乎人人都痴迷于电子游戏，但是人类的精神文明还没有"进化"到人人都热衷于读书，这可能需要"等待"，这就如同对于儿童要耐心地"等待成长"一样，对于人类的某方面文明程度也需要耐心地"等待普遍成长"，例如人类的道德成长需要耐心等待一样。

明代学者张岱引用另一位学者陶奭龄（1571—1640年）的话，专门谈读书之乐，也许对于培育阅读兴趣有些启发："陶石梁曰：'世间极闲适事，如临泛游览，饮酒弈棋，皆须觅伴寻对；惟读书一事，止须一人，可以竟日，可以穷年。环堵之中而观览四海，千载之下而觌面古人，天下之乐，无过于此。而世人不知，殊可惜也。'"读书有好处的大道理自古以来被讲得太多了，陶奭龄从"娱乐"角度讲。在"娱乐至死"

的年代，这个角度的接受度或许高一些。他说，世上那些特别舒适的休闲乐事都需要"找伴儿"，游山玩水看光景、喝酒下棋之类，都需要有陪伴的人才能够玩得下去。唯有读书这个事，一个人就办了。你想成天到晚看书，还是穷年累月看书，都是你一个人说了算。在四面围墙的小屋子里可以观览四海的广阔，可以跟相隔千年的古人见面对谈。天下所有的娱乐之事没有能够超过读书的了。而世上很多人竟然不知道，实在可惜。[①]人是一个时空条件下的存在物，生命的质量与能量主要源于"时空拥有量"，读书让一个人拥有跨越"四海"与"千年"的超时空信息拥有量。从生命自我拓展的角度说，读书这个事确实是"天下之乐，无过于此"。但是，人为什么喜欢跟别人"在一起热闹"呢？大约这样可以冲淡甚至排解自己的苦恼和寂寞。而一个人的"独处"则容易陷入苦恼与寂寞，因为这相当于"所有的烦恼都自己扛"。以读书的方式"独处"，就很容易把一个人的苦恼与寂寞分散到"四海"与"千年"里面去，也就等于稀释到极致了。所以，读书不仅仅能够"娱乐"，还能够"乐而忘忧"。与此同时，读书还能够让一个人抵御苦恼与寂寞的能力潜滋暗长，这是一旦练成了就不会忘记的能力，所以人们会发现："读书人不寂寞"！就因为他找到了与自己"相处"的良方。如果独处的时候已经没有外人来"烦"你了，你还觉得寂寞难受，那就是自己跟自己难以相处，忍受不了自己了。一个人跟自己的相处时间最长，因此，自己跟自己相处最难，接受不了自己的诸多缺点，而这些缺点恰好是决定命运的。读书让人找到了跟自己相处的极佳方式。一个人长时间关在小屋子里，连个"说话的人都没有"，竟然看起来还活得"有滋有味"，就在于他找到了"天下之乐，无过于此"的好事。

解决了读书的兴趣问题，由此进入喜欢读书的境界，在这个境界里面的重要收获之一是提高文字语言的运用能力。

第二节　句法与段法

语言学意义上的句法研究领域博大精深，纪录片解说词所研究的语句问题属于实用写作技术探讨，不是纯语言学意义上的句法研究。

一、解说词的句子结构需要富于变化

纪录片解说词在播出时是有声放诵，营造合适的听觉感受是重要的艺术追求方向之一。除了字词选择可以造就"中听"的声音，在句子的"声音结构"方面也需要精心安排。必须意识到，句子是一个"声音结构"，句子内部轻重音节的相对确定关系就是它的"声音结构"。在句子的"声音结构"中，语法形态起到重要作用。例如：主—谓—宾、主—状—谓—宾、无主句之类不同语法形态的句子，其声音结构当然是不同的。而语法结构形态相同的句子，其声音结构就会出现某些相似性。如果几个相

[①]〔明〕张岱著，车其全注译：《快园道古》，99页，北京，团结出版社，2023。

邻存在的句子都使用相同或相近的语法结构，其声音形态就会出现某种类同感，呈现出听觉形态的单调重复。这无疑是写作解说词时应该避免的。所以，解说词写作中必须有意识寻求语法句式的丰富多变，以使得句子的"声音结构"丰赡多姿。

二、长而弯的句子是病

基于解说词听觉接受上一过而逝的特点，句子构造不能过长过"弯"，这是言之即明的。

有网友看过中央电视台2013年播出的一部人文纪录片之后，在网上留下了一些评论，其中就提到了这个片子的句法问题，并举了一个例句："座座坟冢下安睡的是一代又一代行走江湖的京剧艺人曾经惊艳四方却注定要衰朽黯淡的身形"。撇开其他问题，只说句子的组织结构，观众要想听清并"抓住"这句解说词的意思，那确实需要花费些气力。

用现代汉语的语法理论来分析上述例句，这是一个主谓语成分俱全的单句。主语"安睡的"是一个名词性的"的字结构"，相当于"安睡的人"。运用"的字结构"省略掉了"人"字。"座座坟冢下"是一个表方位的定语性词组，用来限定"安睡的人"所在的位置。

"是"作为判断动词，与相当于宾语的"身形"组合为合成谓语，来表述主语"安睡的人"。"身形"是合成谓语的核心词。"身形"前面的"一代又一代行走江湖的京剧艺人曾经惊艳四方却注定要衰朽黯淡的"这个长长的部分都是用来修饰限定"身形"一词的。整个句子就"绕在"这里。那些重重叠叠的修饰限定部分淹没了"身形"这个核心词。

可以试着把这句话截短了说：一代又一代京剧艺人安睡在座座坟冢下，他们曾经行走江湖，惊艳四方，却注定要衰朽黯淡。

当然，这样截短后，原本的单句，变成了复句。但这似乎并没有减损语义的完整性和表现力。原句连标点在内，共41个字符。截短之后，连标点在内，也是41个字符。还是那些字词，原句要表现的内容也都在。对观众而言，句子截短后似乎更容易听清和理解。截短句子的有效办法之一是把复杂"漫长"的修饰限定部分"提取"出来，予以独立化表述，这会使得意思更为明了通畅，易于接受。

当然，如果认为原句的连缀修饰很"唯美"，截短后会失了"文采"，那另当别论。关于什么是"文采"，又需要重新建立讨论标准了。

曲折修饰的长句表达，表面看是一个语言修辞问题，而其深层的艺术创作设定，还是表明了，创作者只是在固守着"纯文学"的书写表达效果执念，努力凸显书写语言符号自身独立运用时的表达之美，而忽略了这是与画面融为一体的解说词表达，书写语言元素只是视频综合艺术语汇中的一个构成元素，它不必以自己的过度修饰来凸显独立存在感，过度凸显解说词的纯文学式语言形态会造成解说词与画面之间的骨肉分离。解说词的审美效果是在视频艺术综合语汇的共同运用中得到体现的。

三、纪实的个性化表达需要摆脱套话式语句的烂熟感

纪录片叙述的是独一无二的个案，是一个不可重复的"新鲜事"。这样的叙述需要"只说"这件事的句子，需要鲜活的个性化语言。营造新颖的文字感受性是必需的。这就决定了纪录片解说词应该有意识减少（不是绝对不用）熟语、套话，乃至成语的使用，以避免认知角度的重复感和叙述体验的陈旧感。因为，语句中是包含着认知角度的。熟—套—成的话语中包含着早已"成熟"的认知角度和认知结论，就暗示着某种"非个性化"，有可能把作者的"独特"拉入"常规"。

特别是在企业或政府部门定制的专题片中，平直而俗白的官话陈说总是在所难免，这是订制方所需要的。这时在其中适当经营几处新颖的表达，制造一点话语"陌生化"效果，"破"一下语言的俗套粗鄙感，也是必要的。

远离陈词套语是语言创新能力的表现，其根基当然是内容的独到发现与理解。否则，无论怎样尖巧新颖的句法经营都是空泛的小伎俩，不值一哂。根基丰厚而内容饱满的句子，哪怕句法朴拙，也耐人寻味。

一位资深的国外纪录片导演列举了"糟糕解说词的特点"：

采用了不科学的被动语态；

华丽的陈旧词语和陈词滥调；

盘根错节的复杂句子；

使用了书面语或文学话语、术语、行话等试图加深观众印象；

过度交代（喋喋不休，观众没有时间想象、思考，儿童影片中常见）；

描述显而易见的内容；

故作幽默。①

这些"糟糕特点"基本上都源于文句经营方面的弊端。中国纪录片有自己的特定语境，上述糟糕特点从"外部要求"上或许难以完全避免，但这些指陈中的大部分"特点"确实都是需要尽力避免的。

此外，由于纪录片解说词是与画面一同播放、有声诵读的，所以词语必须讲求音读清晰，节奏明快。需要注重解说词在词语声音方面的美感经营，让词语的"声音形象"被喜闻乐听，是解说词这种"文章"的特别要求。

解说词还应避免过多使用连词，例如：不但、而且、虽然、但是、即使、况且、乃至、然而、由于、以便、因为、所以、假如、倘若、尽管、纵然、即使，等等。当然不是一定不能用，而是说尽可能少用。在一读即过的播诵中，过多的连词会把观众绕糊涂的。由于电视片有画面和音乐等元素组合推进，它们本就能够承担叙述过程的不少连接关系，这也可以部分减少解说词中的连词使用频率。

① 〔美〕迈克尔·拉毕格：《纪录片创作完全手册》，喻溟等译，468 页，成都，四川人民出版社，2023。

纪录片解说词还需要从数字罗列的陈述语句中解脱出来，因为这是观众最感无趣也最不容易记住的东西。数字性内容完全可以交给电视化手段来解决，例如，转化为字幕、图表、色柱排列、色块分切等直观形式。

四、段落的确立原则

可以把解说词的一个叙述段落看成全片叙述链中的一个环节。

如果这个环节（段落）是叙事的，那么，这个段落可以是一个重要场景的一个或几个相关侧面的关联描述，可以是人物一个突出特点的描述，也可以是一个需要凸显的"故事行动片段"的集中描述。

如果这个环节（段落）是说明性或分析议论性的叙述内容，可以把一个段落看成一个语义核心的延展性陈述，各句子之间在接续性关联中展开，共同围绕叙述核心组织起来。核心语义在这种延展陈述中获得相对完整的呈现。也就是说，围绕这个核心语义展开的几个延展句把这个语义核里面的意思都呈现出来，这就算把一个相对完整的叙述层次交代清楚了，一个段落就此成立，不要再扯入另一个语义核。一个段落里面不要堆叠两个或两个以上的语义中心。

为一个新起的段落确定领起句很重要，它决定着这个段落"从何说起"。它可以是语义的核心句，也可以是趣味性引绪或情节端倪。然后顺承这个具有领起作用的句子，延展叙述。这个延展叙述可以是情节线的连绵递进；也可以有形式逻辑的关系，从上位概念向下位概念推演；还可反向推演，用下位概念"顶出"上位概念。无论在内容上，还是语法形式上，段落内的句子都应具有密切关联性。缺少密切关联的句子就需要剔除，留给下面的相关叙述。

段法的第一要点是，"不着急"。不要急于把多层意思全都"连忙"堆上来，不应该是这一层意思刚刚提起，另一层马上扯进来。这样多层意思堆叠于一个段落会说得夹缠不清，纠结混乱，让人看不出头绪，甚至感觉作者不知所云。这样做就失了段法。

确定一个相对完整的核心语义，把叙述这个核心语义的诸多句子的逻辑顺序想好，然后层层推进，从容展开。全部句子恰当说完这个核心语义之后，一个段落就此成立。也就可以干脆地截断。

段者，断也。当"段"不断，文意自乱。

"断"清楚上一段，然后再清清楚楚确立下一段，提起另一层意思。

相较于词法与句法而言，段法的处理具有更大的不确定性。词法总有确定的词义和组词原则可以确切予以把握；句法有严格的语法规则可以检验，主谓宾补定状语等明确的结构规则，让句法问题总还是"有法可依"；段法则没有确切的形式规范，比词法和句法都更难掌握。然而它又极为重要，段落相互之间划分不清，衔接不顺，段落内容确立不稳，整篇文章也就安排不好。

段法是句法之上的更高结构层次，是词、句这种零件性元素的有机合成体，是语义思维逻辑化推进的阶段性组织，是叙事单元的序列性安排。有了段法意识和段法组织能力，也就可以积词组句、砌段成文了。

第三节 章法的全局性意义

章法是文章全篇的"组装"之法、文章整体格局的统筹安排之术，是所有文章元素在全篇中寻求合理使用、协调搭配，以追求良好整体效果的法则。章法涉及词、句的关联性使用和段落位置相对关系的恰当处理，以谋求全篇文章成为一个整体和谐的表述系统。

章法特别注重"全局意识"，所有的单个表达元素都应当服从全局。一词、一句、一段的运用不是孤立地看它们自身是否美妙，而是看它们在融入全篇之后是否美妙，是否在与其他部分的关联中运用合理，是否与全篇的风格搭配得当。一切文章元素都在整体关联的参照系中获得应有身份与评价。总而言之，章法是一种全局观。

对于纪录片解说词而言，章法不仅仅是文字系统的整体叙述格局问题，还必须同时考虑画面"章法"的需求。画面有自己的叙述逻辑特点，它约束着文字叙述的章法；文字叙述章法当然也在约束着画面的章法安排。在这里，双重章法的有机互动正是纪录片"叙述学"所需要的结构理性精神。

单就解说词的章法之道而言，其内涵也是无限丰富的。这里只谈解说词章法有限的几个常规指标。

一、通篇主线明确

叙事为主的纪录片的直观呈现主线就是主体故事的情节展开线或主要人物命运—经历线；社会现象调查型纪录片的主线一般是社会现象所包含问题的逐个、逐级、逐层挖掘发现的逻辑展开线，诸如此类。也就是说，不同内容的纪录片会有自己特定的叙述主线。一个片子的主线设计可以是单线直进；当然也可以安排辅助线，或者对比线；可以双线或多线交织，平行推进。无论怎样，主线（哪怕同等重要的主线多于一条）是必须明确的。主线是决定全片格局的轴心。有了这样的主线，才能够组织相应的题材，以主线凝聚和牵引这些材料，来保证叙述过程的有序推进和充盈展开。

有了明确的解说词语义主线，画面组织也才能够择取准确，意涵清晰，减少歧义，避免模糊混乱，也有助于画面风格贯通。

主线清晰是章法有序的首要保证。有了主线的明确统领，才不会乱了章法。

二、逻辑严整

以叙事为主的纪实片有叙事逻辑。在这里，解说词的章法就是要注重叙事逻辑的严整，保证情节连贯，不能脱卯。即使为了营造曲折感而安排外来插入部分，也不能横斜过多，不可逸出太远。否则会打断叙事逻辑，导致叙事不清，造成观众认知混乱。

论证片则需要坚持理性逻辑的严整推演，实例性材料与观点性内涵密切配合。如果逻辑推进线含糊或断裂，材料与观点疏离，章法就散了，观众的思维关注点也就散了。

无论哪种类型的纪实片，为了保证叙述逻辑的严整性，都需要适当使用过渡段、过渡句等方式，穿针引线，承上启下。但这些"焊接性"的技术手段用量不能过多。

否则会冲淡"干货"内容，导致逻辑松散。说到底，章法需要内在语义逻辑的严整，而不是外加手段的填充。

三、繁简合宜

电视片的解说词与常规文章相似，也需要详略得当。安排详略是在全片的格局上才能确定的问题。全片确定为重要的地方，自然需要画面与解说词共同发力，予以详说；交代性的或过渡性的内容，需要略说，由此达到繁简合宜。处处繁密会让叙述拥挤冗杂，失去重心。处处简略则使全片干瘪瘦弱。这种详略间隔的安排也是文章内容叙述节奏的内在构成依据。这是从创作角度所要做到的详略得当。

从观众的角度来看，全片内容都是详细密集的叙述，会造成观赏疲劳。人类的认知规律就是不可能处处平均使用力量，只能点状深入，以点带面，以此达成对事物的全面认识。

从组织一篇解说词的技术角度看，何处当繁呢？那就是，创作者进行了深入扎实的采访，获取了有价值的事实素材，包含着丰富的思想内涵，掌握了足够的影像素材，当然应该把这些内容放在全篇的恰当位置，详细描述，充分展开。反之，不具备类似"本钱"的地方，则需要简略。所谓"有话则长，无话则短"。有"东西"的地方当然应该充分繁密，没"东西"的地方不可硬撑。自己"虚"的时候一定不要"装"。否则，就只能是堆砌一篇虚词空话。

当然也可能是，为了写作一篇解说词，收集了超量素材，用不了这么多。那就对素材予以取舍剪裁，基本要求当然是取舍得当。取舍的标准就是片子的制作目的和主题需要。经过素材的合理取舍之后，体现在解说词（文章）中就是：详处精细描述，略处简明概括。在这里，取舍是手段，繁简是经过取舍之后呈现在文章中的状态。

不管上述哪种情况，准确的章法处理要求就是让繁简之处都能够各得其所。

四、段落清晰

从技术层面说，解说词的全篇格局就是由一个个叙述段落"逻辑化"地排列组合形成的，段落位置如果"不合逻辑"，是最大的章法"事故"。这就要求各段落的位置必须是在全篇统筹意识支配之下落定的。每一个段落也是在自己应有的位置上，承担各自的叙述使命。在全篇主题的统领下，各段有自己相对完整独立的叙述核心，各段语义界限清晰，各段内容不互相掺和，防止各段之间夹缠纠结。同时各段也相互承接得紧密。这样的"段法"策略会使得章法严整有序，既能加强解说词的叙述推进功效，也有助于观众的明晰理解。

五、照应紧密

在一篇解说词内，同一内容说过之后，经一段间隔后被再次提及，这就是照应或呼应。呼应的一个作用大致是，使文章内各部分之间的结构关系紧密化，加强文章的整体感。另一个作用是对相关内容的重复强调和重笔点染，可以使之获得认知强化，

以得到观众的重视。由于解说词是"一过性"的听取，这种后文对前文的不同形式的提示照应，显得尤为重要。但这种照应更需要密度适宜，手法巧妙。被呼应的内容"再次"出现的时候当有不同于第一次出现时的面貌和角度，否则就会被看成重复而絮叨。呼应之法做得不巧，就是重复和絮叨。

六、节奏的营造

一件事总有开头结尾，有中间起伏转折，时有内在波动或外来扰动。这是事物应有的变化节律。这便是自然存在的节奏。纪实片对事物的纪录也应该表现事物的这类变化节奏。同时营造作品自身的艺术节奏，把片子中内容潜力较大、对主题传达力度较强的部分予以有力展开，增大信息量和情绪感染力，强化高潮；把交代性或过渡性部分予以"韵味化"处理，简而不糙，柔而不弱，与强化部分形成反衬对比，以造就"文似观山不喜平"之感。一篇解说词总需波澜起伏、张弛有度，给观众（或读者）带来心随文动的节奏，这才符合接受心理。

营造节奏是需要在整篇文章的全局观上予以思考和安排的。这是章法谋划的重要努力方向之一。

从章法角度谋篇布局是一个系统工程。有了章法组织能力，再配合其他经验和素养，才能够形成完整的写作能力。

一篇解说词是一个有机整体。词语生存在句子中，句子生存在段落中，段落生存在篇章中。逐级扩展，各有法则。词、句、段、章的各自之法又都是密切相关，互动共为，构成一个具有总体表达效果的艺术系统。行文简洁明快是必要的，古话叫作"行文省净"。句子里要有干货——或者有扎实的趣味化知识，或者有足以引发观赏兴趣的故事情节推进，不能总是停留在泛泛的交代和平平的解释上。简单的过场交代和平淡无奇的解释会让文章显得"水"或"磨叽"。纪录片的文风需要环环紧扣，单刀直入，文章的每一段都要有"抓人的进展感"，甚至每一句都要让人感到"进展"。"没劲"的地方要敢于省略，敢于跳跃。

纪录片话语无疑是一种媒介话语。它可以有一定的"文学性"，但不能大幅度文学化。纪录片作为一种媒介作品和社会传播方式，已经深度嵌入了社会文化生活，成为国民借助媒介达成社会认知的一个重要途径。纪录片创作者把它作为媒介话语系统来制作，观众把它作为媒介话语来接受。双方进行媒介化交流，对于对方也都有"媒介期待"：创作方期待观赏方的理解乃至欣赏。观赏方期待创作方的作品赏心悦目，提供新知。双方在这个"双向期待"中寻求"视域"共融。

为了实现这种"视域"共融，纪录片的媒介话语叙述需要有相当"视域宽度"的直观洞达，防止单向性表达的主观覆盖。多元呈现与多彩描述无疑是十分必要的，那是形成社会对接的"大带宽接口"。

现代纪录片是在构成元素丰富的社会场域中传播的，观众会同步直接参照这个场域中的各种其他元素而做出自己的观赏分析、评价、关注，实现互动交流。在这种传播语境之下，纪录片如果采用独断论式的话语，会不同程度地导致传播失效。

第四节 文本话语风貌的透视

自古以来，直接或间接谈论文风的书籍和文章不可胜数。对于什么是文风，它们也给出了很多不同的定义。

简而言之，文风就是文章的文化格调与美学风度。非虚构视频叙事文本当然属于文章，这个关于文风的定义也同样适用于这种视频应用文，解说词也需要研究文风问题。

文章的文化格调与美学风度貌似玄虚，其实它就存在于词、句、段、章这些实际的话语形态中。文章的"气质和相貌"是遣词造句习惯和谋篇布局模式成就的，是技术性的；也是作者审美偏好、价值倾向和文化修养营造的，是观念性的。文风有语言符号的实象可寻，也有不可言说的微妙精神旨趣，具有不确定性。文风的无限美感就源于它的无限可能性和某些难以言表的不确定性。

文风辨识无法通过实验室萃取，不能量化。它的判断与评价是感觉性和经验性的，需要在大量阅读经验和审美认知的基础上，走向形态辨认和价值判断。

古典文学理论家刘勰在《文心雕龙·体性》中把纷繁的文风类型归结为八种：典雅、远奥、精约、显附、繁缛、壮丽、新奇、轻靡。[1] 从分类学的角度说，确立一个标准，就能够获得一套区分类型。刘勰是以自己的分类标准，得出了这套类型结论。秉持其他标准者，当然还可以划分别种类型。例如唐代司空图的《诗品》，便列举了24种代表性的诗歌风格（也是意境格调）：雄浑、冲淡、纤秾、沉著、高古、典雅、洗练、劲健、绮丽、自然、含蓄、豪放、精神、缜密、疏野、清奇、委曲、实境、悲慨、形容、超诣、飘逸、旷达、流动。[2] 事实上，文风类型是无限的，哪个分类者都不可能穷举。

刘勰不仅总结了文风类型，还深入讨论了文风的成因。刘勰探讨文风是从写文章的人出发的。文章是人写的，作者以文字符号系统表达自己的文化内涵，并在其中不可避免地呈现自己的诸多审美偏好。所以，人的内在因素是决定文风的根本。西方文论也说，文章的风格就是人。

刘勰把写作者影响文风形成的自身因素分成两部分：一是禀赋性的东西，即"才"和"气"，天生如此；二是后天习得性的，即"学"和"习"，从后天的学习中获取的学识和行文习惯。他还认为先天因素和后天习得这两个方面不是绝缘的。"学"和"习"可以助长"才"，也能够陶冶"气"。

禀赋性的才情气质会影响到文风，这是基本"给定"的内在现实。而后天习得性的知识与能力却是变量因素。从后天"可扩容"部分入手，以"学"和"习"充实人的内涵，能够影响先天因素，可以改善文风。

① 〔南朝梁〕刘勰著，霍振国译注：《文心雕龙》，207~212页，南京，江苏人民出版社，2022。
② 郭绍虞编：《诗品集解 续诗品注》，北京，人民文学出版社，1963。

纪录片撰稿人需要有丰富阅历，建立对历史与现实的深切在场意识；有计划地广泛阅读，建立相对宽阔厚实的知识结构；加强写作实践训练。这些都是后天"可扩容"部分，只要予以大力加强，便可以成为天生才气的催化剂，使才气得以充分发挥，共同形成良好文风的坚实基础。

当然，文章写作史上的无数实例也表明，每个勤奋努力的作家身上最终还是有一种难以言说的因素决定了他们的作品是"那样"，而不是"别样"的，那种文风如同性格一样"禀性难移"。至此可以相信，有些禀赋性的"定在"还是"学"和"习"难以逾越的上限。明乎此，则可以相信，在努力中"听其自然"或许比刻意装饰自己的效果好。

不同的纪录片具有不同的制作目的、不同的主题、不同的题材范畴，当然其解说词也就有不同的文风要求，不能一概而论；但有几个共同的常规是需要撰稿人重视的。

纪录片以纪实为主，撰稿人当然需要对纪实对象进行深入认知，产生真实感受。这是形成解说词文风的最重要基础。饱满的真实感是扎实的文风之源。如果撰稿人对纪录对象没有真实感受，就算"作出"了自己的文风，也是纸糊的花架子。

有时一篇纪录片解说词会被评价为：文笔不错。这是一个让人哭笑不得的评价。这个"文笔不错"的赞誉往往只是说文稿的句子写得流畅，文辞华美。这是一个特别表面化的评价。"文笔不错"只是解说词最表面的一层。确切的纪录片文本评价首先是看它是否真诚记录了现实，文本中是否包含着扎实而丰富的真实内容，对现实现象是否有深刻认知，并以自己的思考能力作出合理表达。实现了这些指标才是"文笔不错"的解说词。文风一定是"内容决定"的。如果没有这种内在依据，"好文笔"就如同历史上的末流骈文，遣词华丽美艳，然而言之无物，惹人生厌。

纪录片直面真实，作出独立角度的纪录和叙述，这项工作需要具有一定的学术思想意识与辨察真实的能力，进行调查、分析、研究，而后作出选择判断；需要自始至终保持相应的理性精神，得到学理意识的引导与充实，这才能够防止对纪录对象的浮泛化选择，抑制表面印象造成的情绪泛滥，防止以表层感受代替理性认知与思考，并以此建立符合现代纪实特质的文风。纪录片从本原性质上就注定了自身文风的特殊性，它的文风一定不同于各种印象主义的、抒情骋意的、缥缈浪漫的散文。值得注意的是，有些纪录片的解说词正在走向软性美文的路数。需要强调，软性美文与纪录片解说词在本性上是有区隔的。要让软性美文回到"文学"，让纪录片回到真实叙事。

纪录片解说词毕竟是一种年轻的应用文体裁，尚未完全形成自己独立的属性系统，自然会向其他文章体裁模仿。立足于自身主体需要而向外借鉴具有普遍合理性，脱离自身主体需求而刻意模仿，则会失去纪录片直面真实的力量，失去了自己的使命内涵与个性化表达，甚至为了模仿而走向某种虚构。杜绝模仿则可以使得纪录片解说词撰稿人与影像语汇共同直接面对真实，找到属于自己的直接表达真实对象的独到方式，写出属于自己的深切感受，而不是按照别人的表达方式说话。

纪录片是以"语—画"综合艺术语汇表达真实作为自己的基本属性，如果缺少对

这一属性的理性认知与坚守，只是孤立看待解说词的艺术性，并刻意突出之，就很容易把解说词看成一种很富于"表演性"的文字：用优美的字形映射在屏幕上；有纷繁光鲜的画面来"烘托"；使用朗读高手来朗诵，而且经常是以很富于"装饰感"的嗓子来做"艺术处理"。更重要的是，还要利用一套强效的大众传播工具系统，向千百万人"直接"宣读。这样的文章从"声音形象"到文字修辞形态，都被全面地予以"表演化"处理。写惯了传统型、静态性文章的写手经不起这样的"煽动"，很容易被诱惑起"写作表演"心态，大大刺激起文字"表演"的虚荣心，极尽雕饰的文字自然而然地奔涌笔端，努力写得华美，尽量要让自己的文字经得起"表演"。这一番努力的结果通常会走向浮华与张扬。这就引发了那种常见的现象：一个作者原本可以写出平实的文章，可是一旦进入解说词写作领域，就产生了"文风变异"，极尽张扬造作。这实际上是缘于解说词文风的美学理念基础还没有稳固形成，以致意识飘浮，感觉失衡。

这种心态使得有些解说词仿佛不写得"大气磅礴"，不写成"华彩乐章"，不具有"穿透力"和"震撼力"，不显示"文笔"，就对不起屏幕。于是，不少解说词经常被写得像在"叫嚣"。这在所谓的"大政论片"中表现尤为突出。"大片"的体现好像就是"大词"与"大话"的"华彩"飞扬。

明清之交的著名学者吕留良对同代作者（时手）喜欢"说大话"的文风如下批评："时手为文，只巴揽大话为妙。……增一分大样闲话，则少一分真实了意。……凡为大言者，其中无可大，而假于言以大之。"[①] 吕留良清楚看到，文章里空洞的大话会稀释冲淡真实明确的思想成分。大话多了，扎实内容就少了。那些"时手"用"大言"来堆砌文章，是因为他们的文章中实在没有什么扎实东西，只能靠着一些虚浮的大字眼来撑起门面，最后都沦落为空洞的叫嚣。

时代文风的叫嚣病由来已久。这是相应社会土壤所滋生的。

在中国传统社会，"颂圣"与"讨敌"是两类主要文章。这两类文章的基本文风都是"叫嚣"。无非是一类叫嚣得谄媚，努力让被谄媚的对象听到；一类叫嚣得凶狠，极力为自己壮胆。这两种叫嚣文风源远流长，积淀很深，"技术储存"也极为丰富。

叫嚣源于霸蛮价值观单向灌输与精神强加所造成的"表态"习惯，其心理基础都是缺乏安全感。在"颂圣文"中，孤独的被颂者接受不间断的"被颂"而得到持续抚慰；发颂者在"念颂"中自认获得了归属的认可，而完成了"贴近和依附"。双方都为自己"生产"出了安全感。在"讨敌文"中，更是获得了"话语战斗"的精神胜利，足以遮饰实战的屡慑，且足以自慰。

中国非虚构视频叙事行业一定范围内存在着"大词化"文风的同时，也渐显"小资化"倾向：纤丽雕饰的词句构造，空灵缥缈的婉约隐喻，似通非通的诗意暗示，闪烁其词的警语格言，貌似无所不包又确实空洞无物的情怀哲理，咏叹自然之美与发思古之幽情的叠加，有时还会点缀一点淡淡的神秘主义色彩，如此等等。这种华丽

[①] 《吕晚村先生论文汇抄》，见《吕留良诗文集》上册，464页，杭州，浙江古籍出版社，2011。

尖巧、虚饰浮薄、装乖弄俏的文风，会使得非虚构叙事作品失去本真属性。

这种文风常被指为"文青范儿"。"文艺青年"式的表达很容易使纪录片沾染上"软性"休闲散文的韵味。这种文风的主观情绪特点太浓，貌似在写客观事物，其实是作者在细腻玩味自己的内心感受。如此仔细玩味自己的寸心婉转，不是对客观世界的真实关注，会破坏纪录片的客观平实。因此，以"文青范儿"写作纪实片解说词会显得凿枘不合。

需要强调的是，对于非虚构视频叙事文案撰稿人而言，如果可能，尽量不要把解说词写得像"叫嚣"，这应是解说词文风方面的一种技术自律，同时也是一种价值自守。二者的集合其实是一种文风自律。

今天，每一个能够写出通顺文章的人都是在前人无数经验的基础上展开笔路的。中国人的母语写作是一个积累了3000多年根基的技术。这不是个人"抖机灵"就能够干好的一件事，需要追本溯源的文章传统认知和踏实持续的学习，因为中国的电视应用文也是中国文章大传统孕育的。

在中国的"史文化"传统中早就形成了纪实性文章的评价标准，必以信实朴厚为尚。所以著史者不用"绮语"，如同修行者不尚"绮语"。这是纪录片解说词可以借鉴的写作经验。孔子说："巧言令色鲜矣仁。"对纪实片而言，巧言绮语鲜矣实。

经历过一段段"文章国风"熏染之后，非虚构视频文本撰写者应该有一个清醒的自我训练规则：自觉割断长期存在的"颂圣"之谀夸、"讨敌"之呼喝的文风传统遗绪，学会"正常写作"，像一个具有现代独立思考能力和真实生命感知能力的人那样。更多写作者共守此念，会有助于文风的改善。

良好的文风有助于形成良好的"国风"。

CHAPTER 6
第六章

文案的知识根源

第一节　突破固化知识结构的局限性

　　现代社会的职业分工高度细化，从业者大都需要掌握专业技能，非虚构视频文案撰写者显然也不例外，他被行业需要的专业技能就是一个特定文类的写作。按常识认知，似乎"能写文章的"大都应该是学文科的。实际上，这个行当里多数人的教育背景也确实是大学"文科专业"。

　　在中国的现行教育体制下，大学文科专业学生"被认为"在校期间受到的写作训练较多，因此写作能力至少相对理工科较强（尽管实际情况并不经常如此）。于是，文科专业出身的人被选定为文案撰稿人的概率相对较高。这些所谓文科专业包括诸如文学、戏剧、影视、新闻、历史、哲学等，这其中的影视和新闻与视频制作行业关系最近。

　　当今中国的文科教育基本上还是在沿用20世纪50年代的科系分类模式，严格区划教学领域，固化授课范围，学生们被要求死守学习专业方向。这样的教育模式以一元独断论的思维模式，对学生实行几近于画地为牢的单向灌输，学生在这种范围固化的单向灌输中主要以应付考试为目的，得不到现代多元学术思想的活跃刺激，自然也没有适应社会实际需要的恰当训练。这就很容易让学生们的求知精神陷入僵化与被动，固守学科单一化的惯性学习模式，养成收敛式思维习惯。大学生由此形成的知识结构很难与现代社会丰富多样的现实需要接轨。写作能力的在校培训也存在类似的短板。

　　被认为"应该擅长"写作的文科毕业生即使在拥有了一段社会工作阅历之后，一旦被要求撰写非虚构视频项目文案，经常会面对的难题就是准备知识不足，对新知的学习能力和敏感度不够，无法按项目需求的速度理解项目的相关领域内容，自然也就无法及时完成写作任务。这类职场难题普遍暴露了大学文科教育内容设置狭窄与教学训练方法僵化的问题。

　　当今社会处于高度专业化的时代，绝大多数智力密集型职业的从业者都受到过一定的专业训练，同时还须注重学习相关领域的各种学科知识，否则便难以胜任其职。这种多学科知识准备就不是学校里的

课堂讲授所能够全部承担的。学校应该给予的是一种不倦求取新知的习惯加一个领会新知的通识"底子"。

大学里时间有限的科系划分式教育当然不可能让学生刚毕业就成为"百科全书"式的有知者,但至少应该把学生训练得在有"通识"的基础上,"善于学习"新知,对知识追求具有多元结构意识,这就有可能在结束学校教育之后,依然保持对新知的求取热情和广泛的阅读兴趣,这样,当工作中接触到陌生知识领域的时候才能够"迅速上手",以便尽快适应职场的实际需要;而不是仅仅满足于学历教育期间在课堂上所得的一点固化学科知识。

在现代人接受知识的所有途径中,大学教育中的课堂讲授是获取知识的有限方式之一。如果只会依赖大学课堂讲授而听取知识,那就像一个迟迟不能断奶的孩子,对"课堂知识哺乳"的依赖过大,会严重影响独立求知精神的成长。离开学校,走向社会,强制性实现了"课堂断奶",终止了"讲授依赖",那些没有"课堂喂奶"就不会吸取新知的孩子,由于没有形成独立吸取新知的习惯和能力,就基本停止了系统的新知学习。

现代社会是"知识社会",身处其中的每个人即使完成在校的学历教育之后也要继续学习。1972年联合国教科文组织国际教育发展委员会编著《学会生存:教育世界的今天和明天》一书,也被称为"富尔报告",被誉为当代教育思想发展的一个里程碑,"终身学习"是该书的核心概念之一①。此后每隔二十来年,该组织都会出版一份类似报告,基于新的世界发展现实,继续强调学习型社会的建设、可持续发展条件下的"终身教育",以及终身学习的意义。当今社会,个人知识结构的自觉更新是与生命同在的永续过程。英国著名社会学家鲍曼在系统描述了现代社会的"流动性"之后指出:"在流动的现代环境下,教育与学习(若想拥有任何用处)必须是持续的,并且也确实是终身的。舍此再也想不出其他种类的教育与(或)学习……我们需要终身教育给我们带来选择。但是,为了挽救使选择成为可能,并且使我们有权力做出选择的环境,我们更需要终身教育。"②这方面的共识具有世界性,也逐渐落实在认同这个共识的行业工作者的专业意识中。

就工作实际所需而言,非虚构视频文案撰稿这个职业(如果说已经在一定程度上算是一种职业的话)所要求的知识结构更丰富,仅凭在学校的科系规定范围内的所得知识是远远不够的,更需要长期持续的学习热情。

每个从学历教育过程中走出来的人,进入社会之后其实都需要继续丰富自己的知识结构,克服应试教育可能给自己造成的"积习",超越狭隘的"本专业"束缚,建立起有计划进行学术阅读的习惯,让自己不断接受新知。否则,各领域快速更新的知识会使得学校课堂里听到的那一点东西迅速减能,甚至失效,这时人就有可能变成"识字的文盲"了。

① 联合国教科文组织国际教育发展委员会:《学会生存:教育世界的今天和明天》,华东师范大学比较教育研究所译,北京,教育科学出版社,1996。

② 〔英〕齐格蒙特·鲍曼:《流动的年代》,谷蕾、武媪嫒译,128页、138页,南京,江苏人民出版社,2012。

自主的学术著作阅读是可持续学习的主要方式之一。进入学术专著的系统深入阅读会让自己的知识结构不断填补空白，持续增添具有恒久意义的建设性部分。长期积累下来，自己的知识结构会成为一座经得起时间考验的文化建筑，让自己实现在书中"智慧化地栖居"。

依据现代学术规范撰写的基础性学术著作都是以循序渐进的叙述规程，从初始概念的定义阐发起步，逐级展开逻辑化陈述，最终把整个学理系统清晰呈献给阅读者。这其中包含知识的"可让渡原则"，即保证通过规范的叙述讲解逻辑，使得知识可以让具有正常思维能力的"无知者"逐渐理解，直至习得和运用。这种通过阅读而实现的"让渡"是知识体系的成熟传递方式，也是知识体系建构合理性的自我检验方式：知识必须能够通过规范的书面陈述而正确转移给别人，使得别人能够接受并重复性使用，这样的知识才算是经受住了社会验证。其实，所有规范的现代学术著作的撰写都在坚持知识的"可让渡规则"，这保证了知识的正确传播和积累。当然这也就方便了自学，而不必总是依赖别人的讲解传授。这样的学术著作大量出版传播是现代文明进步的体现，更是现代文明得以可持续发展的根本动力，自然也是每一个阅读者的幸运。学术阅读是一个人投入成本最低但收益最高的文化成长方式。

学术阅读造就阅读者的知识结构，决定阅读者的文化视野和思想高度。即一个人读什么书决定他如何思考，乃至读什么样的书会决定他成为什么样的人。

第二节　知识缺陷直接造成文案内容缺陷

作品是作品创作者的知识储备与创作能力的外化，相关知识储备不足直接会造成作品内容的缺陷。

在一些纪实性的栏目类电视节目或纪录片中，主创人员（包括撰稿人、策划人、编导以及其他创作过程参与者）经常会因为知识的结构性缺失而出现立意偏颇、主题理念粗简陈旧、论说方式残缺武断等问题。例如，有关家庭问题的题材常会受到纪实性节目制作者的偏爱。在这类电视作品中总是或明或暗地传达一个观念：家庭是讲情、讲爱、讲奉献的地方，而不是讲理讲法的地方。实际上，这类电视纪实作品的主创人员如果有相对完备的知识结构，对于法学、社会学等具有一些基础性理解，就可以让传播的内容更圆满一些。中国社会正处于自古以来冲击力度最大的转型期，从传统家庭向现代家庭的转变已经在全面展开。如果说传统家庭是一个家长制下的"无限责任实体"，那么，现代家庭就已经在转向权利—义务对等的"有限责任实体"。在这个过程中，家庭在讲情、讲爱、讲奉献的同时，已经在渐进而务实地讲理、讲法，讲求各方权利和义务的平等界定，尽管这一切大多是在温情脉脉的外表掩盖之下展开的，但展开的力度和深度与时俱进。面对这种现实，依然有些纪录片（或纪实题材栏目）的创作者对此看不见，甚至看不懂，"一派纯真"地坚持宣讲传统家庭观念，简单宣讲家庭内感情取代一切。其实，这种在纪录现代家庭场景中绝对地讲情、讲爱、

讲奉献，是在鼓吹家庭伦理的蒙昧主义。有些节目依据同构逻辑，也在盲目鼓吹社会伦理蒙昧主义。造成这种思维蒙昧的根本原因之一是，没有掌握理解社会现实的学理工具，以至于缺乏对社会现实的深度观察力，其纪实工作的价值也因此大打折扣。

改革开放以来将近半个世纪的中国社会高速现代化进程，计划经济体制向市场经济体制的猛烈切换，这一切都在很深层面改变着人们的自我认知与社会认知，人们普遍重新审视自我与他人之间权利—义务的界限，各种社会角色的建构方式也发生了巨大变化，尽管这些社会角色的"称谓"还披挂着传统标签。社会制度的深层内涵在发生着潜滋暗长的根本性变化。社会学认为，需要从社会制度层面理解个人的多重社会角色："不参照贯穿于个人生活历程的各种制度，就不可能完整理解个人的生活。因为这个生活历程记载了他的角色获得、角色失落和角色调整，并且以一种个人化方式，记载了他的角色转换。一个人在某个家庭中是孩子，在某个儿童群体中是个玩伴，是个学生、工人、领班、名流、母亲。人类生活的许多内容由在特定的制度中扮演这些角色所组成。要想理解一个人的生活历程，我们就必须理解这些角色，我们又必须理解（这些角色所属的）各种制度。"① 所有"社会角色"都是在相应的社会制度框架规定下获得社会角色内涵的，离开社会制度框架的认知便无从解读社会角色的建构。社会学家的告诫对纪录片人极为实用。经常可以看到的是，许多视频纪实作品中，由于极为缺乏"社会学的想象力"，造成了"纪录见识"的短浅和严重的内容贫血。

借助现代社会学视角，深入剖析传统家庭制度和理念在现代的不适，倒是值得纪实视频投入精力的问题域。例如，由男权中心传统遗留下来的丈夫强权化的家暴，家长制传统造成的父母对子女命运安排（就学、就业、婚恋）的包办代替，以及家庭无限责任制所衍生的父母对子女的无度索取、父母对子女的无限度付出，个体对家族依附传统所造成的年轻人放弃个体独立的无限度啃老，等等。这类传统家庭观念从人生起点上就在阉割个体独立意识与个人奋斗精神。这类家庭问题现象是"非虚构视频叙事"作品应该深入透视和真实纪录的。

家庭伦理的蒙昧主义不是现代社会道德，它只会导致家庭实体内部出现不合法理进而也不合情理的权益分配——家庭内部的这种不公平经常被"家和万事兴"的伪命题深深遮蔽起来，不仅无助于家庭情感结构的改善，反而可能带来严重伤害。"非虚构视频叙事"作品对这些问题作出学理化剖析是一份社会贡献。如果只作纪录而无深度解剖，只能是散漫的无主题絮说，与街头巷尾的闲妇饶舌并无实质不同。至于其中还包含着热泪滚滚的道德"劝世文"；甚至无力分析而盲目美化，含有"以错为对"的判断，那就更是误导。例如，我们看到过这样的纪实电视节目：并没有连带经济责任且无遗产继承等经济关联的贫苦老人辛苦劳作为逃债的或亡故的儿子偿还债务，这甚至被称为"正能量"。从物理学角度说，能量本身无所谓正负，汉语"正能量"一词是英语 positive energy 一词的误译。英语中的 positive energy 通常是指积极向上的精神、情感状态或影响力，完全无关于能量的正负，可以翻译为"发挥积极影响的能

① 〔美〕赖特·米尔斯：《社会学的想象力》，陈强等译，173 页，北京，生活·读书·新知三联书店，2012。

量""具有正面作用的影响力"等，这样才合乎原义。可见现代学术基础知识欠缺者也常常是"科盲"。在当今中国，"正能量"竟然已经长期成为表达"政治正确"的通用词，可见鼓噪政治正确的某些群体的科盲程度。而不少非虚构视频叙事作品也在频繁使用这种包含基础知识错误的概念。面临更为复杂的社会问题，不能用系统的学理知识武装自己，就更没有资格去深入观察与准确记录了。

在诸多电视纪实节目中，常能够看到许多眼泪汪汪的"真实故事"中包装并传播着"家庭至上"的观念和极致化的"家庭中心"论主张。其实，无前提地鼓吹这样的理念，会导致对公民意识的削弱、社会关怀精神的衰减，使人只想闭门关注小家小业。在现代社会，国家、民族、家庭等集合性社会单位，都各有自己的适宜功能，各自拥有相应的权利内涵和权利界限，合理存在于各自的应有位置上，各自秉持着适度的互动关系。无条件地鼓吹某个单位的"至上"或"中心"，都是不合理的，甚至是有害的。作为社会传播作品的非虚构视频叙事作品，应该以一种理性精神传播健全的道理。试想，如果无条件的"家庭至上"或"家庭中心"观念完全笼罩人间，并成为行为准则，那么社会与国家的组建都将难以实现，家庭最终也将难以成立。如同无前提的"国家至上论"也会带来误解一样，历史上，传统型国家经常会产生无底线胡作非为的暴君，这个时候鼓吹"国家至上论"的合理性，就会否定类似周武王取代殷纣王那种"吊民伐罪"行动的合理性。哪个领域的无条件的"至上论"或"中心论"都是任何时代与任何民族难以贯彻施行的。而当今的诸多电视纪实节目策划人、制作人、撰稿人一直热情洋溢地宣讲着这些似是而非的东西，实属自我迷误，并在向社会传播迷误。这种思想意识的残缺当然源于知识结构的残缺。

从传统型社会向现代型社会过渡的转型期中国，社会体制在宏观和微观上都在不断演化，生产生活体系的内涵日益丰富，利益关系和人际互动方式错综复杂。身处这样的社会，个体与集体的社会角色都已经多重化与多样化，各自的身份处于"不断切换"的过程中，无论对个体进行解读，还是对群体进行概括，显然都需要学术理性的启迪和引领。最具直面现实特点的非虚构视频叙事作品在这方面显然努力不足。中国纪录片人应该经常自问：真的给我很宽的言说口径，我对可纪录世界有多少开阔纪录与深度发现的能力？我心里到底有多少值得说的东西？我为自己积累过多少具有原创性文化潜力的知识资本？

社会科学知识准备不足，会导致纪实片创作过程处处示短。在一些"非虚构视频叙事类"作品选题策划会或作品研讨会上，经常可以听到一个说法：我们的片子一定要注重人的命运，要有人的故事；一定要抓住情感主线，一定要以情感人。诸如此类的老生常谈已经流传了几十年。一般来说，这没有什么不对。但有些片子所面对的题材显然不适于表现"以情感人"，也不以纪录人物命运为主。如果总是这样的选题视野，依然是这么一点高度或深度，显然是严重的知识贫乏所致，难出新意了，而只能不断地自我重复。更何况，人的命运、人的故事、人的情感，其形成也都有不同的历史基础、不同的时代内涵、不同的演化形态，这也不是靠朴素常识就能够恰当解读的。

应该注意的问题是，即便是命运和情感类选题，纪录者也需要探究这些命运和情感的发生与嬗变的社会历史条件。即使是去纪录那些貌似人人都能够看懂的命运与情感类题材，电视人也要看得更为周详和深入，既有直观的具象层面，也要透视到更深的社会和历史层面。这仅仅靠着朴素的移情、同情、感慨、悲悯等"情感工具"是不够的。也就是说，即使是纪录那些人心相通的命运和人情，也需要使用"经过训练的眼睛"，需要有知识结构武装起来的眼睛。"朴素的眼睛"是不够用的，不管里面包含多少泪水。

在结构复杂的当代社会里，没有社会科学知识结构的文字生产者经常容易陷入盲目。没有学理性知识结构指导的"纯纪录"经常会成为近视的纪录、琐碎而肤浅的纪录、流水账式的纪录。

当面对一个社会内容丰富的纪实片项目时，纪录片人若以感性化的"文青"情怀或日常感觉去创作，显然是难以奏效的。从确认主题指向开始，就需要借助学术意识，确定思想角度，深化观察，强化对表现对象的解读能力。用学理意识透视观察对象，并以之统领素材，才有可能架构起一个纪实片的合理叙述模型。例如，近年来，以美食为题材的非虚构视频叙事作品大行其道，由于知识结构的欠缺和思想开发能力不足，随着这类片子的自我延续和大面积跟风，其题材的自我重复感也越来越重。片子中除了很"文艺范儿"的乡愁和亲情的装饰之外，这类片子大都在极尽细致地描述食材的产地风貌和材质特色、烹饪术的传承和操作精妙等，以至于变成了地方特色烹饪术的"秀场"集锦。地方特色烹饪术当然是可以描述和渲染的，但纪录者在这之上再也无力做出更多阐发了。如果在思想视野和主题开掘方面缺乏继续拓展和更新，这类片子的最终形态就只能一直以精致的纪实形式，重复那些特色烹饪示范教程加地方美食欣赏。实际上，美食可说的内涵远不止于此。

最近数年来，中国纪录片的艺术形式更新很快，这是因为有诸多外来模式可以很方便地"借鉴"，照猫画虎。但这些纪录片在内容开掘上并无新意，最终只剩下一些形式追求，热热闹闹地讲述一些现象性的故事。而有些技术化的形式追求还花了不少人力、物力和财力。其实，这些技术化的形式追求在刚刚尝试的时候，偶然一见还觉得颇为新鲜，但随着拍摄技术的快速提高、创作理念的更新，这些浪费资源的形式追求很快就丧失了价值。这个情况更进一步证明，形式本身并没有独立存在的价值。

在纪录片发展史上，那些享誉世界的经典即便包含形式创新，也完全是为了内容而做出的形式探索，只因为必须采用"新"形式才能够恰当表达那些内容，而不是脱离了内容、只为营造一些炫目的形式。当今中国纪录片的某些创新，营造一些炫目的形式，只是为了虚华的造势，而不是用来承载有价值的纪实内容。

如果没有相应的知识结构武装，纪录片人在选择纪实人物、发现可纪录事件、发掘细节、确定纪录角度、主题立意阐发等方面上，都会出现偏颇。而且经常会在面临陌生纪录领域时茫然无措，记录过程也捉襟见肘。这时会发现，"文笔"再好、镜头技巧再妙，也使不上劲了。因为纪录片人自己就"没看懂"自己所记录的现象。

没看懂，那怎么记录呢？

非虚构视频叙事文案撰写者（当然也包括编导等）如果准备性知识少、知识结构简陋，自然导致眼界狭窄、思路单一，一旦形成自己的"小感觉"就很容易固守妄执，即使别人提供更好的选择，也因自己无力理解而难以听取——这次是因为"听不懂"，与上面所说的"看不懂"是一个原因。简言之，无知很容易让人失去"择善而从"的能力。这也难怪，没有相应知识为自己造就宽广的"大感觉"，那就只能据守在自己的"小感觉"之中，以求建立一点业务自信和职业自尊。

　　对于文案撰写者而言，其知识结构处在什么层次上，也就只能把自己的操作文案和解说词写到什么水平，超水平发挥永远是梦话。可以拿建筑专业做比喻，如果一个设计师的知识结构只能建造一座普通住宅，那就不可能指望他去为摩天大厦绘制蓝图，除非他投入足够精力去学会建造高楼大厦所需要的各种知识。纪录也是一种解读，纪录者是什么知识水平，就会把纪录对象解读到什么水平。纪录片人就是所纪录对象的阐释者。如果这个以纪录方式阐释世界的阐释者没有阐释的能力，被纪录的现象不会自动呈现内涵价值。

　　不难理解，行业队伍知识结构的残缺直接就会转化为作品内容的残缺、事业状态的残缺、行业发展的残缺。

第三节　文案撰写者需要建立什么样的知识结构

　　如果说，多数职业主要都是面对一个相对确定的工作领域和业务内容，那么，非虚构视频叙事文案撰写者的具体对应领域就比较多变。上一个项目写的是水利内容，下一个项目或许就碰到畜牧业，再下一个项目可能是非物质文化遗产，如此等等。撰稿人的写作对应领域基本上是无边际的。这是一个巨大的挑战。如果猝然面对一个完全陌生的纪录对象，仅靠"文笔"是无力应对的，"文笔"写不出"拿笔人"自己都不懂的事。这时需要的是内涵比较丰富的知识结构，以及在这个基础上形成的快速学习能力，以保证能够在尽可能短的时间内"进入情况"。

　　丰富的知识结构是由诸多学术性知识要素组合而成的系统。在个人的结构化知识储备系统中，扎实的主项专业知识是根本。这个主项专业可以是单数，也可能是复数。个人知识结构的建立总是以学有所长的主项专业知识为中心。主项专业是建立知识结构的"自组织中心"，在这个"中心"稳固的基础上，以不间断的学习谋求"滚雪球"式的知识积聚，以实现知识结构永不停息的动态增长。知识结构不是一个静态框架，而是一个在有机融合与调节中增量增效的动态系统。

　　个体有限性决定了一个人不可能专精所有知识领域。在保证主项知识领域精深化的基础上，需要适度拓展与主项专业邻近的知识领域作为不可缺少的辅助元素，实现主辅知识领域的互动增效，这有助于主项专业知识的巩固与深化，由此提高总体知识结构的精专深度和占有广度。知识结构本身的科学建构就应是专博相济，广知通识，质量与数量兼备，深度与广度统一，共同构成一个优化系统。这种知识结构中的各部

分虽然不会精确到按比例予以量化组合，但精深的单科专项与多元的广收博采互为助力，自如调用，肯定会得到一加一大于二的效果，使人以开放性思维面对一切新知，开拓视野，防止自己陷入"专业牢笼"，保证思维质量处于不断更新状态。

加强主项专业与辅助项专业知识的联合性实际应用，可以明显提高处置实际问题的效率。丰富知识结构的努力最终是为了处置实际问题，有效完成实际工作。而且处置实际问题的实践经验积累更是扩展、充实和巩固知识结构的绝佳途径，也是对知识结构的最直接而有力的检验。丰富的知识结构与同样日益丰富的实践经验互推共长，让有知者能够更为敏锐地感受现实，切近现实，深入行业前沿，而不会沉睡于象牙塔。有了丰富的知识结构会有力驱使有知者向实践挺进，使得实践经验本身成为知识结构中最重要的构成元之一，让知识结构变得更为合理而坚实，走出坐而论道的误区。

在知识社会，没有合理的知识结构作为主要支撑，就无法获得基本的职业能量与职业尊严。而职业尊严是现代社会人的最重要尊严之一。

永不停息的知识结构充实与实践经验增长是让职业生涯常葆青春的源动力。纪录片业界有一个说法，每做一个项目，自己必须做一番"恶补"，也就是在最短的时间内，以最快的速度，翻阅大量相关资料，尽可能做一些力所能及的知识准备。大家普遍如此，必须如此，也应该如此。实践证明，这种临阵磨枪是有一定效果的。因此，每做一个项目也都是知识结构拓展的一次机会。如果此前就有长期自觉的知识结构建设准备，这时的"恶补"就会更有效率，更加从容而扎实。一个人文案撰稿人的专业成就与他平时的知识积累基本上成正比。

纪录片文案撰稿人需要建立一个怎样的知识结构，才能够相对有效地应对几乎是"漫无边际"的题材领域呢？

撰稿人极为需要社会学、经济学、政治学、历史学，乃至生态学等学科的基础知识作为根底，以及一些必要的人类学知识等。这些都不仅仅是浅尝辄止的"知道"，而应是系统化掌握后能够相对熟练地应用。

一、社会学

社会学主要是研究社会群体结构形态及其组合规则，探讨社会成员间的互动关系及这种关系内涵的学科。社会学使用调查和统计等实证方法，对社会行为、社群结构、个体角色、阶层形成、家庭关系、民族构成、城乡演化、社区建构、婚姻内涵、宗教功能等领域予以系统考察，以认知社会运行特点。当今中国正处于社会转型期，社会内涵复杂，形态多变，这就特别需要撰稿人拥有社会学知识，懂得社会的整体结构、组织和功能，善于把握社会中各种关系的特点，更好地认识社会中的各种角色、身份和阶层状态，提高自己分析社会心理的理性能力，能够看清纷乱社会现实现象下面的逐层内涵。美国社会学家米尔斯认为，记者和学者，艺术家和公众，科学家和编辑们，都极为需要"社会学的想象力"。他说："由于社会学的想象力对不同类型个人的内在生命和外在的职业生涯都是有意义的，具有社会学的想象力的人能够看清更广

阔的历史舞台，能看到在杂乱无章的日常经历中，个人常常是怎样错误地认识自己的社会地位的。在这样的杂乱无章中，我们可以发现现代社会的架构，在这个架构中，我们可以阐明男女众生的种种心理状态。"①

2009年，笔者为中国纺织工业协会撰写30集电视纪录片《丝路——新中国大纺织60年》（其中12集在中央电视台播出）。该片《色彩人间》一集在提炼主题、分析社会现象、选取题材方面，就较多借鉴了社会学方法。

《色彩人间》解说词原文如下：

1984年，长春电影制片厂推出电影《街上流行红裙子》。影片讲述，来自乡下的棉纺厂女工阿香买来一条漂亮的红绸裙，劳模陶星儿很喜欢这件红裙子，悄悄往自己身上比试。阿香发现陶星儿穿起红裙十分漂亮，便把裙子借给她穿，并且邀她同去逛公园。车间班长对红裙子十分看不惯，认为肩臂处裸露面积较大。陶星儿便悄悄为这件红裙加上领子和袖笼，结果被女伴们七手八脚扯掉了。在同伴们的怂恿下，陶星儿终于勇敢穿起原样的红裙，与女伴们一起走入公园，走入人群中，体会自己舒展的青春美，感到心神格外舒展欢快。一件被电影屏幕放大了的凡人小事，在折射一个大时代渐趋色彩斑斓的变迁。

影片表现了改革开放初期，年轻人爱美，同时又受到环境限制的矛盾心情。而时代条件终于让她们鼓起勇气，大胆表达美的追求。由于影片细腻反映了那个时期的社会真实心态，在当时大受欢迎。这样的影片主题在改革开放之前的时代，是完全无法确立的。

从1949年开始，由于政治制度的变革，社会着装意识迅速发生巨大改变，颇有历史上建新朝而"易服色"之感。长袍马褂和旗袍陡然消失，"中山装"及其改良型成为政府认可的主流服装样式之一。中山装因为孙中山提倡而得名，是一种由西服改良而来的准制服。因为当时的国家领导人多喜欢穿改良版式的中山装，所以外国人常常把它称为"毛式服装"。

当时中国的政治、经济、军事和文化无不以苏联为模板，苏联服装风格也在有力影响城镇居民的着装选择。"列宁装"作为一种流行样式广泛普及开来，也包括苏式裙装。在中国人留存半个多世纪的家庭影集中，还可以看到当时白衬衫配"布拉吉"的姑娘，以及被列宁装打扮起来的中年人。

1949年之前，中国城市服装风格受欧美影响较大；1949年之后，受苏俄影响较大。可见政治经济的强势风源在哪里，时尚的风源也在哪里。近百年来，中国时装潮流已经不能脱离世界影响而孤立存在。

服装是一种语言，是一个社会符号系统，它以形象直观的方式折射着社会政治、经济及文化的历史变迁。

① 〔美〕赖特·米尔斯：《社会学的想象力》，陈强等译，4页，北京，生活·读书·新知三联书店，2012。

20世纪50年代，国内有一段相对平静的建设期。国家曾关注和倡导过服装改革，试图建立新中国自己的服饰文化体系。1956年1月，《中国青年》杂志的编者发出呼吁："姑娘们，穿起花衣服来吧！"当时北京组办了大型的新式裙衣设计作品展览会，组织业余模特试穿拍摄，并出版了新中国第一册《中国服装》专刊。轻工业部还在中央工艺美术学院首次开办全国高等服装教育。新中国的服装产品甚至去参加国际博览会，参展服装也是考虑时尚需求而研制设计的。总体来说，国家意志有力介入国民着装选择。这里存在着一个"上限"的标准话语。

　　1953年起，中国开始实施"票证经济"，不仅买口粮要粮票，买衣服也要布票。每个成年人每年十几尺布票，每个儿童每年不到十尺布票，这使得人们在物质上就失去了着装选择的较大空间，一个人不可能拥有各式各样的多套衣服。中国从此形成了朴素、实用和样式较为单调的总体着装风格。国民服装选择也离不开社会物质基础。

　　在那些革命气氛很浓的年代，服装还作为革命精神风貌的表达，呈现出鲜明的意识形态特征，与政治生活中的革命话语、革命行为范式等同一致。"文革"十年，这个趋势被推到了极端，服装成为张扬政治态度的"表情"。那是穿什么衣服都不能自己做主的时代。如果有人试图在服装上舒展个性，很可能为自己带来极大的政治风险。

　　十年"文革"时期，最时尚的装束莫过于穿一身不带领章帽徽的草绿旧军装，扎上棕色武装带，斜挎草绿色帆布挎包，脚蹬一双草绿色解放鞋。这种服装时尚超越了年龄、性别、职业而存在。即便得不到这样的"标准配置"，穿一件军便服也是好的。这一时期的服装在原有的艰苦朴素、勤俭节约的风尚中，又增添了浓烈的革命化、军事化色彩。其实这也符合服装时尚的社会流行规律。

　　满街的人都穿颜色和式样相似的服装，从背影上看不出年龄，甚至也分不出性别。着装的划一折射着社会多方面的划一模式。

　　1978年的改革开放也带来了着装解放。那时的个体户们把沿海城市的各种新潮服装扛到内地。此前的单调服装格局被迅速突破，人们在物质条件允许的情况下，尽可能穿得新颖一些。但是，原有的模式也不是一夜之间就能消除的，特别是原来被赋予了政治含义的着装理念更是根深蒂固，甚至还有强烈的干涉欲，流行的喇叭裤被当街剪开的事并非特例。裁缝为年轻人做牛仔裤还须偷偷摸摸在家做，不敢公开揽活。因为还有人想从生产的源头对着装改革开放采取遏制行动。

　　流行和反流行在那个乍暖还寒的时候有力较量着，这也是开放与反开放在一个特定领域里的较量。

　　随着改革开放的强有力推进，人们对待新事物、新观念变得更加宽容。多变、时髦、表现人体美的服装迅速得到人们的普遍认可，新的社会生活潮流势不可挡。

　　改革开放年代的服装行业走在了许多行业的前面。本土服装产量迅速增长，色彩缤纷的外国服饰涌入中国市场。在思想解放与国民经济发展的前提下，风格多样、颜色绚丽多彩，成为新时期服装流行的特点。

　　1982年，在国家纺织部的业务管辖范围内，甚至成立了中国流行色协会。这是改

革开放初期较早成立的少数协会之一。有人终于感觉到，对于纺织服装业而言，"色彩"还是活力无限的生产力。

服装是活跃社会的颜色，是生动的时代表情。从民间社会到政府部门，服装的美感意识在觉醒。

到 20 世纪 80 年代末，一位访华的波兰记者深有感触地写道："几年或十几年前，北京是一个灰色的城市，有人甚至称它为'世界的农村'，人们穿着既单调又一律……如今穿着入时、欧式打扮的姑娘，使北京的街道有了一种令人应接不暇的特殊美感。"

改革开放越是深化，服装的多样性和新颖度越是增长。着装的禁区越来越少，流行风尚的更新也越来越快。现代服装审美理念普遍而深刻地融入了现代社会生活。现代着装形象上清晰体现着中国人生活方式的现代进程。

"流行"和"时尚"这两个字眼越来越多地出现在人们生活的各个领域中。人们一谈到流行和时尚，常常第一反应就是服装。在众多的现代文化体系当中，服装文化是一种极具大众流行感的文化体系。"嬗变""流行"的时装反映着人们对新意的普遍化追求，时装"潮流"折射着人们寻求自我更新的巨大渴望和激情。

如果说 20 世纪 80 年代的流行是以集体式的风潮为主流，那么 90 年代则全面开启了强调自我意识的年代。

在强调自我意识的年代，着装更多地被看作个人选择。对服饰追求的价值观念已经"个人本位"化，对服装穿着的动机是着重"自我表现"。所以敢于标新立异、我行我素，个性是第一位，不允许自己跟别人撞衫。"我的服装我做主。"服装从功能型向表现型发展。

服装被称为人的第二重皮肤。生理皮肤的选择是个人不能决定的。假如在选择自己的"第二张文化皮肤"时还是不能自己做主，又如何能够感受自我，享有人生？

着装解放中包含着人的解放！

在老照相馆的业务档案里，可以翻看自 1949 年以来的民众服装演变历程，它是一部别样的影像档案，折射出社会政治、经济、民俗、伦理、社会风尚、价值观念以及社会心理等方面的变化，时代把自己生动的表情绘制在人民的衣襟上。

也是在改革开放年代，各种国际名牌时装逐步为工薪阶层所能承受，寻常百姓也在注重国际时尚。而今，世界时装舞台与中国时装几乎同步发展，同步流行。中国时装以自己的方式，给中国人展演着最具色彩感受力的全球化大潮。

在人间着装史上，一些记录时代的服饰符号渐渐消失，另一些更具表现力的服饰语汇靓丽登场，是每个服装时尚潮流参与者的自主选择，让服装时尚的"历史洪流"无尽流淌。这个历史进程构成了"人间色彩"的滚滚长河。在这个"色彩的历史"中折射出当代中国人感受自我、享有人生的"心路历程"。

美丽的服装是时代的微笑。单调暗淡的服装正表明时代的压抑和忧郁。时代通过服装来表达自己的"心情"。美国学者赫洛克在所著《服装心理学》中写道："民众的衣着是当时思想意识的具体化。"

服装审美观的解放，时装多元化的实现，创造了色彩绚烂的人间。新世纪的服装创新如同一轴风色无边、色彩绚烂的画卷，每一位服装设计者和穿着者，都希望挥洒出属于自己的精彩。

这样的社会色彩是时代韵调，是人性话语，是人间表情。

上述《色彩人间》一集是实拍前的预设文案。在实拍过程中会把诸多"论说性"内容转化为纪实性的案例情节，例如老裁缝铺、老照相馆及其作为业务档案的百姓影集、服装厂的演变史；也会包含纪实人物的经历和见闻，例如老成衣匠、老照相师傅、时装设计师，乃至从服装"倒爷"升级而来的服装店主，等等。

把物质与精神内涵综合到社会学的角度看，服装是民生状态的最重要最真实体现领域之一。百姓生活四大支柱——衣食住行，衣居其首。衣和食是并列反映民生状态的首要指标。唯其如此，衣着演变最为"现象级"地表达着社会变迁。从精神层面看，服装是时代风貌的一种表达，是社会审美意识与社会心理的鲜明折射，服装时尚化是时代演化的风向标，亿万时尚着装者的个性化程度彰显着社会的观念解放度、生活态度的活跃度。服装是最为"外化"的社会现象之一，纪录片需要借助学理意识透视其内涵，而不仅仅浮泛在表面"风光"上。

如果说，专业领域的学者大致都有相对集中的研究领域，那么，纪录片文案撰稿人写作可能涉及的领域就宽泛得多，几乎没有确定的范围，随时都会被要求进入一个自己完全陌生的领域。对这些陌生领域的基础性常识的系统了解当然需要敏锐的学习能力，更主要的是，还需要在认知方式上快速切换成纪录片的"视角"，而"社会学想象力"就极为有助于加强这种视角切换的速度和深度，"因为这种想象力是一种视角转换的能力，从自己的视角切换到他人的视角，从政治学转移到心理学，从对一个简单家庭的考察到对世界上各个国家的预算进行综合评价，从神学院转换到军事机构，从思考石油工业转换到研究当代诗歌。它是这样一种能力，涵盖从最不个人化、最间接的社会变迁到人类自我最个人化的方面，并观察二者间的联系。在应用社会学想象力的背后，总是有这样的冲动：探究个人在社会中，在他存在并具有自身特质的一定时代，他的社会与历史意义何在"①。

同理，非虚构视频叙事文案撰稿人也需要经济学的想象力、历史学的想象力、人类学的想象力、生态学的想象力，如此等等。对于文案撰稿人来说，以多学科理论为根底来建立自己的知识结构，既是个人知识总量的增加、文化素质的提高，更为直接有效的是工作能力的直接充实。

二、经济学

经济现象是关涉国计民生的最纷繁现象，社会经济很可能已经是当今时代最为重要的社会内容，非虚构视频叙事作品不可避免地把社会经济作为自己的重要关注领域

① 〔美〕赖特·米尔斯：《社会学的想象力》，陈强等译，5~6 页，北京，生活·读书·新知三联书店，2012。

和主要创作题材。如何保证一个非虚构视频作品制作者在纪录经济现象时不至于内心一片茫然，眼中一片模糊，就只有对经济学具有一定程度的理解。

经典经济学研究人类社会中的资源开发、产品生产、财富分配、市场交换等经济活动。围绕基本的经济运行系统，政府经济政策制定与经济运行引导、企业运营、国民消费、产品价格和质量及品牌建设等，都是经济学研究的重要领域，与之相关的通货膨胀、经济萧条、失业与就业等，都事关亿万人的命运，这全是非虚构视频叙事不可回避的社会关注点。

纪实视频制作者只有获得经济学的思想支持和理论指导，才能找到分析社会经济制度和经济现象的合理角度，透视社会利益分配格局，冷静观察政府经济政策的社会含义与实施结果，理解社会大众经济活动的发生原因，深入社会生产力系统运行的内部，认清一线劳动者群体的社会构成，共情于一线劳动者利益愿望；懂得谁是核心资源的掌控者，核心资源掌控者是以什么名义、身份和资格去掌控这些核心资源；在经济效益分配过程中，效益是如何产生并如何分配的，谁是效益的最高收获者，最高收益获取者以什么名义、资格和手段拿到这份最高收益的；谁是收益的最低获取者，为什么他只能拿到最低收益，权力因素在效益处置中占有多大的比例；资源的流动是沿着权力架设的渠道流动，还是按照市场规则流动；在整个资源配置的过程中，是否能够产生可持续的收益；如果收益是不可持续的，为什么不可持续；如果收益是可持续的，又是怎样的体制和机制保证这种收益的持续存在；如此等等。经济学的准备知识让纪录片人具有对社会经济现象的"追问能力"。

其实，对于纪录片人来说，每一种专业学科基础知识的领悟都是获得了一种"追问能力"，而这种"追问能力"也就是深度纪录的能力。

当然，并不是所有的"追问"都需要或都可能得到记录，只要能够记录到其中一部分就已经很好。纪录者自己能够对这些问题都有探索和分析的思考能力，对作品的质量会大有裨益。

当今中国以经济建设为中心，太多的社会领域与经济密切相关。纪录片撰稿人如果不了解一些基本经济学知识，就很可能看不懂很多社会经济现象，无法比较准确地描述这些经济现象。在今天这样一个经济因素日益复杂化的社会，只有实现不同程度的"看懂"，才能实现相应程度的记录。

三、政治学

这里所说的政治学不是传统的政治宣传教育，而是指作为现代学术的政治科学，是研究个人与团体的政治行为、国家政治体制、社会权力转移和权力资源分配等领域的社会学科。现代政治学越来越注重学术研究与现实的联系，致力于寻求解决社会政治问题的新方法和现实路径。最近一个半世纪以来，中国政治体制一直处于持续演化状态，社会政治变动剧烈，这些政治变动与民族命运息息相关。一个以中国社会为纪录对象的纪录片人，如果没有现代政治学准备知识，就很难对中国社会政治现象展开有价值的纪录。

政治制度是社会权力形态的结构体系，它包含着复杂的建构要素和深远的历史成因，社会的组织规则和权力分配都以政治制度作为主要依据。政治制度通过政治决策和公共政策推动社会运行，对社会的经济、民生、环境、文化等方面产生有力影响。

政治制度衍生与之相对应的政治文化形态，政治文化形态是指广泛存在于社会中有关政治的价值观念、信仰方式、思维模式与行为习惯，政治文化形态是一个社会整体政治生活的文化表达，是认同与歧见共存的复杂集合体。需要利用政治学理论来分析和认识，朴素的感觉是不足以实现对政治现实准确纪录的。

总之，政治学知识可以为纪录片人提供有效理解与分析一切社会政治现象的学理角度。

四、生态学

生态学是研究生物体本身、生物体之间，以及生物体与周围环境相互关系的科学。生态学强调生态的系统性和生物多样性。生态系统的理念把一定时间和空间中并存的生物与非生物理解为一个互为关联的统一整体。正是从这个理念出发，地球被看成一个"生态地球"。生态地球上的所有生物与地球环境息息相关。如今，生态学作为一种文明价值观或思想立场，主张人类与自然生态系统和谐相处，不要无限索取，不可凌驾于自然之上，寻求与自然建立起"伦理关系"。生态学作为一种发展理念，强调国家发展模式的科学性，在保证自然生态完善与可承载的基础上，统筹经济与社会的平衡发展，既注重当下需求，也郑重考虑后果；其作为一种全球共识，主张全人类采取公平、合作的方式，面对生态危机、资源耗竭、全球气候变化等决定人类命运的重大问题，以共同选择一条生态文明化的生存之路。也因此，生态学如今已经成为"显学"，也是与各个社会学科结合最为广泛和密切的自然科学学科之一。在生态学范畴内认识地球，保护生态，指导社会与经济发展，已经成为不可缺少的社会理念，是现代公民意识的文化基础。

中国改革开放年代的高速经济发展，付出了不小的环境代价。因生态问题引发的社会现象纷繁复杂，其中包含着影响广泛而深远的时代问题。有关生态与环保题材的纪录片早已成为政府部门、企业和诸多社会实体的热门"订货"。纪录片从业者不能不深入关注生态领域的社会现象和生态学知识。

1990年，笔者应邀为国务院扶贫开发领导小组办公室撰写八集纪实片《穷则思变》（每集45分钟），在笔者设计的结构中，有一集的主要内容就是描述环境的原生型恶劣与人为严重破坏如何导致极度贫困，探讨贫困地区经济开发中如何妥善保护环境（该片解说词1992年由中国国际广播出版社出版）。2002年，笔者应邀为水利部撰写有关长江水利的片子，长江上游生态植被保护也是重要一笔；次年为国家林业局撰写"退耕还林"纪录片，全片都是生态保护问题。

2003年秋季开始，笔者介入电视纪录片《森林之歌》的策划，并在随后累计将近四个月的前期采访中，跑了大小兴安岭、长白山、浙江天目山、福建武夷山、海南尖峰岭、云南高黎贡山、哀牢山、西双版纳、陕西秦岭、甘肃祁连山、新疆天山、阿尔

泰山、塔里木河胡杨林分布区和内蒙古额济纳胡杨林分布区等地。这些地方虽然此前都到过，但看待的角度不同于本次采访。这一次完全是从森林分布、森林产业和生态环境角度，深入这些林区。

2009—2011年的连续三年里，国家林业局、世界自然基金会（WWF）每年都与中央电视台联合制作一部电视纪录片，阐述"国际湿地日"主题。这三部片子都由笔者做前期采访与撰稿。2015年和2016年上述单位的"国际湿地日"纪录片稿件亦由笔者撰写。笔者还直接参与撰写了其他一些生态保护与建设方面的大小纪实片等。

上述提及的所有关于生态环境的纪录片，笔者都前往拍摄地做了详细前期采访，或者跟随摄制组经历了实地拍摄全程。对于诸多生态环境问题有切实体会。

从上述业务阅历中所获得的启发是，生态以及环境保护方面的纪录片题材会获得长期重视，对这方面的准备知识拥有多少都不算多，生态学知识对于纪录片文案撰写工作的意义会越来越大。

上述所列举的社会学、经济学、政治学、生态学等学科之间的关系也是极为密切的，对这些学科的关联性学习比单一学科的单向了解更具有广泛启发性，也有助于提高领悟效率。

纪实片撰稿人需要掌握的多学科知识，当然远不限于上述简单罗列的几个领域。根据实际需要和每个人的具体情况，多学科的需求是无限的。

五、哲学

对哲学的了解与运用，一直为许多文化艺术人士所热爱。组建知识结构时列入哲学，本是情理之中的事。

过去曾经有一个相当普遍的想法，认为哲学对其他诸多学科具有总体性的指导作用，似乎学好哲学就可以获得唯一正确的认识论、普遍适用的方法论，就能够回答世界的所有"根本问题"。在这样的习惯想法看来，只有哲学才具有探索世界终极问题的资格，只有哲学才能够掌握必然规律，由是，哲学才具有掌握绝对真理的地位。只要学会了哲学教给的基本规律，对其他学科就可以获得"知一通百"的效果，只要把哲学的世界观和方法论"下放"到各学科，就可以轻松解决那些具体学科的问题了。在科学昌明的当今时代，这些认知当然是幼稚的，甚至是荒谬的。

在人类的学术水准还处于相当粗糙幼稚的阶段时，理性成果较少，经验材料有限，分类能力不足，各学科独立的方法论体系还没有产生，诸多学术学科也无力做出明晰确切的区分，许多学科都萌芽性地隐含在"哲学"中。例如，在古典时期，处于幼稚状态的逻辑学、伦理学、心理学甚至天文学、炼金术等，都隐含在"哲学"中。这时候，学会了哲学，的确就算是掌握了"百科之源"，哲学家甚至被看成先知般的"万能学者"。西方的"哲学崇拜"就是在那些时代的蒙昧状态中形成的。这后来固化为一个传统。这个传统的一个重要习惯就是推崇哲学对其他学科的统领性地位，先入为主地承认哲学的"先知地位"，哲学在人类知识领域中被高度特权化了，认为哲学的"玄学话语"中已经包含了普遍有效的基本真理，可以为其他学科提供绝对正确

的研究方向，是保证具体学科思想正确性的绝对前提。"黑格尔曾宣称，仅存在一种绝对科学——哲学的科学，它涵盖了自然哲学和精神哲学……黑格尔体系的声名狼藉导致专业科学领域的行家们从整体上拒绝哲学。"①黑格尔式的哲学观迷信于掌握了哲学的"一般规律"就可以指导人们顺畅进入或"掌握"其他一切学科的"特殊规律"，甚至可以替代对其他学科的具体研究，就可以完全明了世界本源问题，并解决人的根本认识问题。西方这种"哲学崇拜"的传统几乎一直延续到西方古典哲学的终结期，并以某种意识形态化的变种形式，向东方传播。

在学术理性高度成熟的现代，哲学已经失去了它对其他学科的"总体性指导地位"，而且这个地位在19世纪就开始动摇。法国哲学家居友（Jean-Marie Guyan，1854—1888）在其19世纪80年代出版的著作中写道："想控制人的大脑比想控制人的身体更坏。任何形式的'良心权威'或'思想权威'都是十足的祸根。我们得避而远之才是。权威式的形而上学（即指传统哲学——引注）和宗教全是些教幼童学步的牵引绳，它们对那些稚气十足的人才合适。我们应该独立行走，应该对那些道貌岸然的道学家、传教士和其他形形色色的说教者深恶痛绝，我们应该成为自己的主人，应该从自己身上寻求'启示'，这样的时代已经到了！"②这位哲学家彻底否定了哲学自古以来的思想救世主和知识祖师爷地位。英国社会学家汤普森站在20世纪回望哲学史时写道："随着18、19世纪实证科学的兴起，哲学就不再自命不凡地要为世界万象提供合理解释。哲学所自诩的独立性及其自足性也由此毁之殆尽。从此以后，哲学只有通过与自然科学、语言科学和社会科学联合才能继续探究合理性的主题。"③社会学家汤普森深刻意识到，一直企图包打天下的传统哲学随着自然科学昌明时代的到来，失去了自己的传统权威地位，它必须参与实证科学的领域并做出成绩，才能证明自己的存在理由。学术生涯绵亘19、20世纪的美国实用主义哲学代表人物约翰·杜威（1859—1952）在自己的重要著作《确定性的寻求》中，概述了发轫于17世纪的科学革命让自然科学生产出了自己的知识"法则"，并从传统哲学中独立出来的过程。也因此，"古旧的哲学丧失了它与自然知识的联系，而自然世界的这些'法则'也不再支持哲学了。……科学越进步，它就似乎越侵占了哲学宣称所应占有的特殊领土范围。因此，古典的哲学便变成了一种专门为相信最后实在的这种信仰进行辩护的一种学问"④。哲学家杜威看到，自己所从事的哲学，那个曾经被视为真理之源的哲学，在有效性的验证方面，已经无力与自然科学竞争自己的绝对真理地位，转而仅能去为某种信仰作辩护士。杜威目睹了古典哲学在与现代科学竞争中的失落，这对于作为哲学家的杜威本人来说不见得心里好过，但也不得不接受这样的现实。

直到20世纪中叶，西方学术都在坚持各门具体学科对哲学统治身份的"祛魅"（Disenchantment）。法国社会学家布迪厄认为，需要消解传统哲学作为"绝对知识之

① 〔美〕查尔斯·巴姆巴赫：《海德格尔、狄尔泰与历史主义的危机》，李果译，24页，南京，江苏人民出版社，2021。
② 〔法〕居友：《无义务无制裁的道德概论》，余涌译，142页，北京，中国社会科学出版社，1997。
③ 〔英〕约翰·B.汤普森：《意识形态理论研究》，郭世平、王晓升译，327页，北京，社会科学文献出版社，2013。
④ 〔美〕杜威：《确定性的寻求》，《杜威全集》第四卷，傅统先译，18页，上海，华东师范大学出版社，2015。

源"的神圣性,"从哲学王的头上摘下桂冠"①。哈贝马斯被认为是德国当代最重要的哲学家之一,他以职业哲学家的身份,承认哲学在现代必须重新定位自己:"一旦哲学放弃第一科学和百科全书的诉求,就能保持其在科学体系中的地位,而且既不是通过把自己同化到特殊的示范科学,也不是通过远离科学。哲学不得不接受经验科学的易错论式自我理解和程式合理性,哲学既不能拥有特殊的真理观,也不能拥有自己独有的方法和对象领域,甚至连一种属于自己的直观方式也不行。"②在实证科学已经成为知识之源的现代社会,哲学不可以还在妄想自己是"第一科学",在真理探索的实证活动中,哲学的真理观没有一点特殊性,对其他实证科学没有任何优越感和超能力,必须老老实实进入科学应有的规范中。

认为哲学是百学之王,具有掌握绝对真理的特殊地位,相信只有哲学才能够发现"普遍规律",可以为天下所有学科立法,并以之宰制天下人思想,这是中世纪的哲学野心,是一种蒙昧的狂想。20世纪30—50年代,苏联生物学家李森科(1898—1976)利用传统哲学概念统治苏联生物学的治学理念,以意识形态化的哲学破坏科学的独立精神,对苏联生物学进行意识形态式的流派划分,进而使用政治迫害的手段打击学术上的异见人士,使他自己的学说成了苏联官方认可的"生物遗传学"绝对主流,致使苏联生物学落后于世界先进水平数十年。最终,当政治靠山倒塌后,李森科自己成为科学界的丑角,也让他所依靠的哲学严重出丑。③

在当今时代,传统哲学曾经据有的思想知识绝对化效用已经历史性地失灵了。人类学术发展到当今时代,任何哲学都已经失去了对其他学科的"高屋建瓴"地位或"科学王"的身份。它必须走下神坛,与其他所有科学一样,平等地接受实证检验,在现实问题的思考中显示自己的存在价值。在现实检验面前,没有任何哲学拥有豁免权,也没有任何哲学观点具有永远的真理性。

被现代学术理性武装起来的现代人,应该放弃西方的中世纪水平的"哲学崇拜"传统,认清哲学只是无数学科中的一个普通学科,哲学不可能成为其他学科的理论前提,对哲学的学习不能替代或居高临下地指导其他学科的学习,哲学学习对于其他学科的理解只是平等地相互丰富和相互启示。

哲学不该在封闭的哲学史之中让自己无限高大化,哲学史列入了那么多思想巨人,通俗理解,他们应该已经"解决掉了"人类的许多疑惑,人类的思想难题一定因为他们的工作而与时俱进地减少。可实际情况是,哲学史越是延伸,哲人出现得越多,人类的思想问题越是增加。甚至很多哲学史上的"老问题"也没有因为被哲人们"解决"而消失。与此同时,越来越多的新问题被哲人和众多的"非哲人"提了出来;甚至在试图解决"老问题"而进行思考时,又会同时引发大量新问题。哲学似乎成了"问题学"。"人确实是某种不可缩减的叩问,这种叩问独有的回答远没有取消叩

① 转引自〔法〕弗朗索瓦·多斯:《解构主义史》,季广茂译,84页,北京,金城出版社,2012。
② 〔德〕哈贝马斯:《后形而上学思想》,曹卫东译,36~37页,南京,译林出版社,2001。
③ 参见李佩珊:《科学战胜反科学——苏联的李森科事件及李森科主义在中国》,北京,当代世界出版社,2004。

问,而是不断地再生产这种永远无法饱和的叩问。人们把这叫作生活。"① 人类文明前行越远,"叩问"越多,哲学问题的总量越是增加,人类的"思想包袱"越重,这是负担,更促成进步。指望有一套万能哲学体系为一切问题奠定"唯一正确"的哲学基础,为所有思想确立唯一正确的方向,给所有的"叩问"作出解答,是一个愚蠢到荒谬的想法。

对哲学的学习有了"冷静"的认识,而不是希望用它来完成懒汉式的"学一当百",才能让哲学的学习回归合理位置,发挥合理作用。

西方哲学大致到19世纪下半叶进入了"问题转折期",也就是西方古典哲学的"终结期"。其哲学基本问题在这个时代发生了全面性"转换"。职业哲学家和哲学爱好者们对于那些"既不能证实,也不能证伪"的玄远的"哲学基本问题"不再多花心思。传统哲学体系本身也发生了裂变,哲学家陆续进入相对更加具体的哲学思考领域。哲学所关注的问题域、哲学思维方式和哲学话语方式等,都发生了巨大转折,玄奥而空洞的古代思辨走向了近现代的认识论探讨,一些古典哲学的思辨概念被"下放"到人文学术或实证科学领域去细化并印证。

从建立与丰富知识结构的角度来看,哲学当然是相当重要的学术领域。但必须远离空洞的意识形态哲学和神秘主义哲学。意识形态哲学也有部分神秘主义色彩,哪怕它经常宣称自己坚信无神论。无自然科学知识基础的文史专业人士相对容易接受神秘主义,犹如现代受教育程度较低的人仍然比较容易相信超自然力,相对容易参与邪教;虽然神秘主义哲学并不等于邪教。

从学习哲学方法论的角度说,适当阅读一些"科学哲学"的著作是有用的,尤其是那些自然科学家出身的科学哲学学者撰写的著作。这样既可以接触自然科学,又能够学习哲学方法论。

纪录片人学一点哲学,无疑是充实知识结构的必需。不过现代的哲学阅读不再是为了从中找到"绝对真理"或"必然规律",而是为了磨砺自己的思想,强化思维工具,寻求生活中的智力启发。因为,"哲学存在于生活之中,针对日常问题和回答中的许多预设,进行思维、领悟,从别人已经想过的、做过的事情那里获得教益,尽可能寻求直达真理的洞见,从而解决日常生活的规范性问题,为价值观提供理由"②。

多年来,有些"像样"的纪录片常以"多学科介入"来完成的,有不同学科的专家作为顾问、策划人,或接受出镜采访,充实片子的思想内涵,以不同学科的学理作为片子的主题支撑和题材发掘工具,取得了不错的成绩。它们都可以成为多学科知识介入纪录片领域的实绩案例。

非虚构视频叙事作品的纪录范围是没有边界的,经常面对各行各业,撰稿人自然无法做到全知全能。因此,一方面要加强自己的"通识"基础,另一方面需要借助社会"智库",寻求各领域专家的指导,甚至可以把这种方法建立为一种相对稳定的

① 〔比〕米歇尔·梅耶:《论问题学:哲学、科学和语言》,史忠义译,263页,北京,中国社会科学出版社,2014。
② 〔挪威〕希尔贝克·N.伊耶:《西方哲学史——从古希腊到二十世纪》上册,童世骏等译,1页,上海,上海译文出版社,2012。

"制度"——学术指导制,撰写哪一方面的题材,就请教哪个领域的专家作为指导教师、咨询顾问,提供知识和思想资源,深度参与创作,以保证知识准确、表述严谨、角度丰富,增强内容的专业权威度。在实施纪录片学术指导制的时候,更需要文案人知识结构的丰富,通识的全面扎实,这样才能够找到适合自己片子的各行业专家,找到专家之后才有能力与专家对话,有专业的发问能力来激发专家言说的兴趣。

文案撰写者如果能够认真了解多学科的学术成果,至少有一定程度的多学科准备知识,在纪录片借助各学科专家的智力资源时,能够提高多学科对话能力,较好领会多学科语言,获取更多富于启发性的视角,为文本增加更为充实的内涵,提高作品的文化品质。

文本结构实际上是文本作者在结构自己的外化形态,不能指望文本作者的混乱认知和残缺知识能够给出一个好的叙事文本。纪录片人的知识局限性直接转化为作品的局限性与行业的局限性。

从事文化性工作的人当然要有思想资源。持有低质量的思想资源,那就只能拿出低质量的工作成果;如果没有思想资源,那就只能胡思乱想,乃至在实际工作中走投无路,或者在崎岖的路径上颠簸劳碌。

丰富的知识结构就是纪录片文案撰写者的思想资源。使用怎样的思想资源就进行怎样的工作,思想资源直接决定工作路径和工作成果。

第四节　科学精神具有单独强调的知识结构意义

当今是科技时代,科学素养是知识结构中的必需组成部分,这个科学素养包括科学常识的积累,按照科学理性思维的习惯,对科学方法论的尊重与贯彻,热爱科学本身的求知欲。科学素养不在于一个人是不是达到了科学专家的科学知识拥有量,而在于一种"科学精神"。在纪录片拍摄领域,从业者如果没有科学素养,工作起来是很吃力的。这个缺陷从寻找选题时就会遮蔽文案撰稿人乃至选题审批者的眼界。缺少科学素养的文案撰稿人在参与科学内容较多的选题时会懵懵懂懂,难以设定丰富的话题,甚至听取一些行业常识话题都很费劲,接触科学新知就会更为困难;在写作中阐述相关内容自然也极为吃力,与科技专家进行常识性对话的能力严重缺乏;甚至拿到专家采访的谈话记录也无力准确截取,专家语言安放不到稿子的准确位置上。上述情形在纪录片领域绝不罕见。

这依然可以在中国现行的教育模式中找到部分根源。1977年恢复高考制度,高考科目把文科和理科分开出题。此后即成制度而长期延续。在高考指挥棒的作用下,大多数中学校对于进入高中三年级的毕业班学生普遍进行文理分科的教学与复习,并认为这是提高升学率的有效措施和成功经验。为高考升学率而强化文理分科的做法也一直加码,学生文理分科时间不断提前,许多中学由高三提前到高二,甚至提前到高一。高中文科生的自然科学教学内容被大大压缩。由于高中文科学生们自知将来要进

入大学文科专业，以为物理化学这类的自然科学内容不再有实际意义，当然也就不再关心；数学的学习也只限于应付考试。几十年积累下来，大学文科学历人士普遍缺乏自然科学素养。

这些自然科学素养不足的"文科人士"，是当今中国纪录片人队伍中的大多数。由此导致这些从业者的科学精神与科学探索行动能力，以及科学知识结构方面，都具有"根源性"的缺陷，因而也就不足以创作出像样的科学题材的纪录片。虽然中国纪录片人都在刻意模仿"探索"频道播出的诸多科学内容的纪录片，但很难学到其根本，而只能限于感叹"探索"频道的投入资金多么大，摄录设备多么先进，长长的拍摄周期让工作可以干得多么"从容"。当中国纪录片创作者的科学素质问题没有解决的时候，这些外在条件再好都解决不了根本问题。世界著名的纪录片理论家布莱恩·温斯顿说："其实对于绝大多数非传统（新传统）形式的纪录片来说，其内容较少受到技术的影响，创作者的创造力和想象力所起的作用要更大。"[1]这话指出了一个根本问题：技术对于纪录片内容的创作并不像通常想象的那样大，纪录片对技术的迷信应该终结在技术日新月异发展的时代。不要以为掌握了技术就掌握了纪录片的核心创造力，真正对纪录片生产的创造力和想象力形成具有决定性意义的是纪录片人的知识结构，这个知识结构的重要组成部分之一是科学素养。

2010年11月25日，中国科协召开新闻发布会，发布第八次中国公民科学素养调查结果。调查结果显示，到2010年，中国具备基本科学素养的公民比例是3.27%。这显示中国人整体科学素养偏低，在与欧盟15国、美日等国的同类内容比较时发现，中国人对科学知识的了解排名倒数第一。2015年这个比例达到6.20%。2018年，达到8.47%。科学素质是公民素质的重要组成部分。公民具备基本科学素质一般指了解必要的科学技术知识，掌握基本的科学方法，树立科学思想，崇尚科学精神，并具有一定的应用它们处理实际问题、参与公共事务的能力。

2020年6月16日，全民科学素质纲要实施工作办公室发布通知，经国家统计局批准，全民科学素质纲要实施工作办公室将委托专业调查机构开展第十一次中国公民科学素质调查工作。该调查由中国科普研究所执行，采取实地面访与信息化手段相结合的方式实施调查。调查时间为2020年6—9月，覆盖全国31个省、自治区、直辖市和新疆生产建设兵团的全部地市级行政单位，调查对象为18~69岁公民。2021年1月26日，中国科协在北京举行新闻发布会，对外发布第十一次中国公民科学素质抽样调查结果：2020年我国公民具备科学素质的比例达到10.56%，10年间提升7个百分点，在自我纵向比较中或有可观，但距离时代需求还是多有不足。

目前没有传媒文化领域从业人员科学素养的普遍调查，但上述调查数据是很有证据力的参照。特别是在文科毕业生扎堆的这个"文化领域"。

近些年国内拍摄了不少以自然探索为题材的大篇幅纪录片，科学内容本来应该成为这类纪录片的观赏知识点与兴趣点，但主创人员科学知识结构的不足在明显拉低这

[1] 〔英〕布莱恩·温斯顿：《纪录片：历史与理论》，王迟等译，270页，北京，中国广播影视出版社，2015。

些片子的质量，致使其基本立意都没有超出普通地理游记的水平，制作不出自然地理纪录片独有的科学性探索与发现；由于缺少科学精神和相应行动的准备，最终还是不得不向中世纪游记的"文学范儿"中寻求一些题材获取方法，致使多年来自然探索题材的纪录片大多带几分中世纪流连山水、玩味田园、感怀乡愁类的腔调。而且由于模仿者的文化造诣到不了中世纪文人的程度，使得片子在某些旨趣上看来像是一个中世纪游记的劣质赝品，连"高仿"都达不到。摄录工具虽然是货真价实的现代高科技，但审美精神却是伪古典浪漫主义的。

就非虚构视频叙事作品的本体性质而言，它不应被当成"美文"来作。（"电视散文"和"电视诗"那些尝试性的电视作品又当别论）纪录片艺术建立在现代电子技术基础上，从实证思维出发，对直观世界予以理性纪录。而"美文"是通过唯美方式表达感知对象，以实现主体心灵内涵的抒发。二者之间的工作对象、工作方式与表述目的是不同的。

中国纪录片首先需要特别关注的不是引进外国形式当模本，也不是审美趣味的复古，而是需要呼唤"赛先生"（科学）来当老师。"五四"先驱呼唤"赛先生"，对中国纪录片领域而言，至今都不过时。中国纪录片界的"科学精神贫血"依然是普遍现象，无论文理科出身。要知道，并不是学习自然科学专业的人就一定具备科学精神！

可以把美国"探索"频道播出的纪录片拿来作对比，因为国内纪录片人一直是把"探索"频道的纪录片奉为圭臬的。

探索频道（Discovery Channel）是美国探索通信公司（Discovery Communications）于1985年创立的，主要播放流行科学、新科技和历史考古类纪录片，至今已是具有世界文化影响的电视频道，从运营体制到制作方法都堪称典范。"探索"频道的纪录片也讲究娱乐性，甚至也制作场面宏伟的"宏大叙事"。不管它以什么方式叙述，其作品的科学与文化含量都很高，这不同于廉价的"浅乐"，不同于"娱乐至上"的傻乐，那种浅乐与傻乐的娱乐性纪实片是让人乐完之后，就风过水无痕了，在观众心里留不下什么有长久价值的东西。文化品质与科学精神是"探索"频道的品牌灵魂。在这里，把自由求知变成至上的乐趣，这是真正的"寓教于乐"；引领观众深入洞察人类与自然世界的无边奥秘，成为其乐无穷的教育。

在这里，人们看到了极富科学精神的探索，可以兴致盎然地看到由无穷探索热情推动的人间科学应该是什么样。这些纪录片人从探索的观念到探索的技术操作，都是被深厚的科学精神和科学知识武装起来的。

例如，环境保护和珍视生物多样性成为全社会瞩目的话题，生态文明建设成为时代追求，生态科学的常识应是"文化人"必不可少的文化知识。在"探索"频道的片子中，所看到的是人对动物世界的无侵害的深入探索，人与动物的友好互动，富于平等精神的认知研究与讲述，对野生动物的观察都充满着人性温度和人文情怀的科学精神。而中国式的仿"探索"频道的纪录片中，对野生动物多是故作亲昵，有时甚至还会流露情不自禁的占有欲。镜头虽然是"直击"的，却很像是躲在镜头后面的距离感很强的"瞄"，完全感觉不到亲切的"打成一片"式的深入观察与理解。到了完成片

里配上文艺青年式的"美文描述",表述方式倒很善于使用"移情思维",对动植物进行一些拟人化比附,例如蝴蝶情侣的爱情、猴子家庭的天伦之乐等。说得再科学一些,把知识变成浓厚的探索兴趣的陈述,就不免常感无力了。

中国纪录片与"探索"频道片子的主要差距不在于拍摄周期和资金,而在于科学素养、充满科学探索精神的操作能力和自然伦理的情怀。中国纪录片中纯科学技术类的好作品严重偏少,而人文地理类纪录片中也普遍暴露出自然科学常识不足所造成的缺陷,这当然是自身魅力的塌陷部分。

非虚构视频产业自然是尊奉"内容为王"的原则,那么,这些"为王"的内容当然要由那些"有内容的人"生产。纪录片文案撰稿人需要准备相对完善的知识结构,也就是在把自己铸造成一个"有内容的人"。纪实视频文案写作者让自己"有内容"的努力途径包括:持续而有计划的跨学科研读,不断参与实践工作,还需要丰富的阅历,深入广阔天地,熟记山川地貌、民俗风情、城乡生产生活场景等;培养自己的形象记忆力,扩大自己的形象记忆库。这是笔下言之有物的基本保证。

仔细探讨非虚构视频叙事作品得以成立的知识根基,就是要说明,它们应该是知识集成的产物,只能建立在人类已有知识基础的大传统之中,吸纳人类已有知识成果,是它的生命之源。非虚构视频叙事作品无论在传统媒体时代还是所谓新媒体时代,都不可能脱离人类已有科学文化成果而孤立存在,不可能凭自己的工具和技术优势而一家独大。非虚构视频叙事作品的制作者如果总是满足于碎片化的表面知识,自己的精神世界和自己的作品最终也只能算是一堆碎片。

CHAPTER 7 第七章

历史学对知识结构的奠基意义

第一节 历史学知识准备不足的案例

对当今的每一个完成了九年义务教育的中国人而言,历史学习在初中阶段就已经建立基础了。日常阅览中的历史读物很多,有关历史的电影和电视剧也不少。对中国人而言,历史无处不在。一个人对历史上的奇闻轶事可以记取很多,但这不意味着算是有了历史学意识。

什么是历史学?有多种定义,我们采用最简单的说法:研究历史的学问就是历史学。历史是已经"过去"的事,研究它们还有什么实际意义吗?对于"长时段认知"的理性系统尚未健全的年轻人而言,历史已经僵冷陈旧,远离当下,可以无须关心。其实,年轻人精神成长的一个很重要方面就是历史认知的丰富和历史理性的日渐成熟,系统的历史学知识是一个人实现文化成长的重要滋养,成年人宝贵的社会思想资源和文化资本就是系统的历史学知识积累。一个没有历史意识和缺乏历史学常识的人,总难免浅薄和单调。

不同的人对历史学有不同的需求。对于非虚构视频叙事文案撰写者而言,对历史学的需求应该显得更为迫切,因为在人文学科中,历史学很可能是与纪录片相似之处较多的学科之一,二者的共同目标都是追求真实、记载事实。哪怕纪录片所记载的是当下的影像现实,但时光推移也很快会把它的"当下"转化成为历史。今天纪录的现实在明天人们的翻阅目光中注定成为历史,史家的"秉笔直书"与纪录片人的"掌镜直拍"都是为今天和明天留下"记载"。

为了达成追求真实、记载事实的目的,历史学者和纪录片人都必须走访调查,阅读询问,收集筛选实证案例,借助多种信息来源和证据资源,包括物质化与非物质化的史料、文献、口述信息等来还原事实,使用各种理论工具来分析研究各种纷纭复杂现象中的内在关联和深层缘由,透视语境背景,以此完成自己的叙事建构,呈现给读者或观众一个有价值的文化产品,给未来留下一份值得让时光收藏的档案。

非虚构视频文案撰写者如果是写历史题材的作品，掌握历史学知识更是必有之义。

现在常见一些"歪批"历史与"恶搞"历史的作品，其实这就是因为无力找到解读历史的有效思想资源，又渴望显示一下自己的思想新颖，希求以此"哗众"而引人注意，于是只能采用"歪批"与"恶搞"的办法，用几句现代俏皮话套入历史叙述；在俗念恶意中矮化历史巨人，使之与自己"等高"，以摆脱自己的渺小感；丑化历史现象，把历史的价值内涵邪恶化，迎合低级趣味。这些都是无力对历史做出有效解读，又急于自我表现的噱头。这很像一个顽劣的孩子，没能力用自己的纯真童趣或可爱才智引起大人注意，于是只能用恶作剧的办法来表达自己的存在，以试图唤起宠爱性关注。问题在于，一个长期用恶作剧方法填充自己成长历程的孩子最终会怎样，早已被无数可观察的事实所证明。一个有能力适度认知并解读历史的人，不会走恶搞或歪批之路。一个诚心学习的人显然不愿意靠恶搞或歪批的方法积累历史学知识。

当今不少历史人文类的纪录片很喜欢从某些没有充分实证依据的历史传闻中寻求噱头、设置悬念，进而任意推断、妄猜历史；并喜欢使用"最早""最大""唯一"之类极端化的词语讲述历史故事，以求耸人听闻。所以，每当看到有纪录片在轻率使用"最早""最大""唯一"之类"大词"展开叙事的时候，很可能就是作者在用绝对化的表述来掩饰自己的无知（而这恰好彰显了自己的无知），回避自己在历史资料阅读方面的无力（确实是无力——很多纪录片创作者连阅读平易的文言文都很困难），极力绕开历史材料调查的难处。所有这一切都可以概要表述为历史学知识结构的缺陷。

可以举一个在纪录片领域较为"知名"的例子，它对于认识这个问题是有帮助的：

韩国 KBS 电视台曾拍摄一部名为《面条之路》的纪录片，2011 年在中国中央电视台第一套和第九套播出。片子拍摄了在中国新疆文物考古所见到的 2400 年前的面条，说新疆的这碗古代面条是用小麦粉制作，然后迂回繁复地讲述小麦的传播史，叙述小麦面条的制作方法都是从中国之外流传过来，中国只是小麦和面条从西亚原产地继续东传的一个可以几笔带过的过渡带。片子闪烁其词地表达了一个结论：中国苏贝希的这碗古代的麦粉制面条可以称为"面条的祖先"，但它只是中国面条的祖先，而它更早的源头在中国之外。无论从时间和空间上说，中国只是小麦和麦面制作的面条向世界东方传播的中转区。

这部片子 2011 年在中国播出时获得了纪录片类作品的较高收视率，在中国纪录片行业内也大获好评。此外还赢得了亚太广播电视联盟纪录片大奖。2015 年某大城市的中考语文试卷甚至引述这部纪录片的叙述出考题，说"考古学家在我国新疆一处两千四百年前的墓葬里发现了迄今为止最古老的面条"云云。

韩国纪录片《面条之路》突出表现了创作者缺乏相关历史知识，历史材料调查功夫也严重欠缺的问题。

实际情况是，早在 1999 年，中国考古工作者就在位于青海省民和县官亭镇喇家村的喇家遗址陆续开展科学发掘工作，探查结果表明，这是一处属齐家文化类型

的新石器晚期遗址，约存在于 4000 年前。在这个原始文化遗址获得了丰富的重要发现。① 2002 年 11 月 22 日，考古人员在喇家原始遗址的房屋积土下发现一个红陶碗呈倒扣状态，翻过来使碗口朝上，揭开碗中黏土，发现了土下的面条状食物。考古人员按照严格的考古发掘程序剥土取物，拍照存档。后续的研究表明，这确实是一碗面条，与整个遗址所属年代相同，炊煮于约 4000 年前。制作面条的主要原料是粟粉，而不是小麦粉。这一研究成果发表在世界著名的《自然》杂志简报（*Brief Communications*）2005 年 10 月号，论文题目直接就是《中国新石器晚期的小米面条》（*Millet Noodles in Late Neolithic China*）。《美国国家地理杂志》、美国国家广播电台（National Public Radio）、英国 BBC（BBC Science Radio）、路透社、德国、日本、加拿大、荷兰等国知名媒体都同时报道了这项重要的考古发现成果，大有"一碗面条惊天下"之势。全世界都知道，中国 4000 年前就有面条了。韩国纪录片在这个考古发现向世界公布 6 年之后，把 2400 年前的面条当成中国"面条之祖"，不能算是对历史的有知，至少是创作材料的调查之功大有欠缺。这个例子向纪录片人证明，历史知识的缺失会对自己作品造成多么大的缺失。

2005 年 12 月 23 日，《中国文物报》刊发了叶茂林等 7 位学者联合署名的文章《喇家遗址四千年前的面条及其意义》，文章认为"（喇家面条）这个发现不仅是一个食物的问题，而且可能是一个关系文化和文明的问题"。这碗上古面条从劫后重光之日起，其多元价值就远远超出了物质意义。

在 2005 年的研究基础上，科学家对喇家面条的深入研究一直在继续。

通过植硅体残留物分析来研判植物种属类别是成熟技术，广泛应用于考古学。高等植物根系可吸收土壤中一定量的可溶性二氧化硅，并输送到植物的茎、叶、花、果实等处细胞间和细胞内沉积下来，形成特定的固体非晶质二氧化硅颗粒，这便是植硅体。通过所含植硅体的形态分析，可研判植物的种属。科学家通过分析喇家面条中所含的植硅体等残留物，确认了距今 4000 前的古人以粟为主、少量掺黍为原料制成面条的系统证据，并利用传统工艺复制出与出土面条原料成分和外观形态一致的面条。②

而今，这碗古老的面条保存在科研机构的液氮中，希望在超低温环境下让它长久存在，等待未来以更为发达的科学技术揭示它所蕴含的更多远古信息。

即使是《面条之路》中所提到的那碗 2400 年前的面条，韩国纪录片叙述得也不完全准确。该片第一集《古老食物的诞生》中，其解说词这样写道："这碗食物又细又长，制作原料是小麦和黍米，这是目前出土的文物里发现的最古老的面条。"

1985 年 1 月，新疆吐鲁番市鄯善县吐峪沟大峡谷苏贝希遗址 1 号墓地发现的那碗面条，装在红陶大碗里，长期干燥的环境使古墓面条保存得形貌完整。考古工作者研究判定这碗面条的制作时间约在 2400 年前。2011 年，美国《考古学》杂志评出本年度"世界十大考古发现"，中国苏贝希遗址出土的这碗 2400 岁的面条榜上有名。中国学者于

① 叶茂林：《青海民和喇家史前遗址的发掘》，载《考古》，2002（7）。
② 参见吕厚远等：《青海喇家遗址出土 4000 年前面条的成分分析与复制》，载《科学通报》，2015（8）。

2011 年在美国《考古学》杂志 11 月号上刊载学术论文,题为《新疆苏贝希遗址出土面食的制作工艺分析》,对这碗面条进行淀粉粒和植硅体的提取分析,证明它是黍类谷物碾粉制作成条的煮食。也就是说,这碗面条不包含《面条之路》所说的小麦粉。

苏贝希遗址墓地出土的多件石磨盘表明,这里两千多年前已经具有成熟的面粉加工工具和技术,但加工的粮食是黍和粟。

从喇家遗址出土的 4000 岁面条到苏贝希遗址出土的 2400 岁面条,二者共同的制作原料都是中国自有原料粟和黍,而不是引进的小麦。

粟是中国先民对野生狗尾草(Setaria viridis)予以诱导培育而成的本土独有农作物。中国先民驯化狗尾草的起始时代是在下川文化时期(距今 1 万~3 万年),粟谷最早的发现地下川位于山西省沁水县中条山主峰历山的东麓。粟作农业技术从这里向四面传播。陕西关中地区以其优异的水土条件成为粟的主要种植区域,且从关中地区向西传播至甘肃、青海、新疆一带。① 喇家遗址就在这条粟作农业的传播路线上。黍粟制面条是中国北方粟作农业区的常规传统食物。

黍的原产地也是中国。像粟一样,黍是中国先民最早的栽培谷物之一,广泛种植于中国北方粟作农业区。② 关于黍,甲骨文中已经有记载。黍字最早见于甲骨文,原字形就是出穗黍植株的象形。黍是甲骨文中出现次数最多的谷物名称。这个字凝结着中国原创农耕技术的自我描述与农耕文明的形象表达。

也就是说,从原材料到加工工具,青海喇家和新疆苏贝希这两碗面都是中国原产,是中华先民自主研发的土特产"米粉",具有全产业链的自主知识产权。

韩国纪录片《面条之路》并不是专门考据小麦粉所制面条的历史和传播区域,片中既描述了稻作农耕区的稻米面制作的面条(米粉),也描述了用荞麦面做成的面条,由此可知片子是在考察用各种谷物面粉制作的细条状炊煮食物——广义的面条。既然不单纯是描述小麦粉制作的面条,黍粟面制作的面条自然应该包括在这个谱系中。

当然,韩国纪录片《面条之路》的大比例篇幅是用于讲述小麦粉做的面条。农业考古表明,小麦原产地不在中国,但商周时代就已经引进,并广泛种植。小麦在中国古代称为"来",来字在甲骨文就有,是一株小麦的象形。《诗经·周颂·思文》已经有小麦入诗:"思文后稷,克配彼天。立我烝民,莫匪尔极。贻我来牟(亦作麳麰),帝命率育。无此疆而界,陈常于时夏。"③ 周人先祖后稷不仅教民种植粟,也种植麦。诗中歌颂后稷德配上天,教人稼穑而使万民得食五谷,还留下大麦小麦的种植方法,养活了黎民百姓。后稷教民广泛种麦的恩德没有远近分殊,普惠万民,成为常规的农政。《诗经》明确记载,3000 多年前,小麦在中国已经大面积种植,甚至是支撑周代农业国家文明的主要农作物之一。

中国是亚洲历史最为悠久的农业大国,可说是东方面条之祖。至少到汉代,小麦面制作的面条已经是中国人的重要食物种类,中国古文献中出现面条的记载最早见于

① 参见卫斯:《试论中国粟的起源、驯化与传播》,载《古今农业》,1994(2)。
② 参见王星玉等撰《山西是黍稷的起源和遗传多样性中心》,载《植物遗传资源学报》,2009(10)。
③ 〔清〕方玉润撰,李先耕点校:《诗经原始》下册,609 页,北京,中华书局,2021。

汉代。东汉学者刘熙在《释名·释饮食》中写道："饼，并也，溲面使合并也。"用水把干散的面"合并"成团（和面），然后把面团进一步加工为各种形状的饼：圆的，扁的，薄的，厚的，当然也会有"条状"的。炊法有蒸的，烤的，烙的，当然也有煮的。给《释名》作疏证的清代注疏家们引证汉晋唐宋文献，证明历代皆有"蒸饼、汤饼、蝎饼、髓饼"等。特别是"金饼、索饼之属，成蓉镜曰：'索饼，疑即水切面，今江淮间谓之切面。皆随形而名之也'。"① 诸多饼的种类都是"随形"（追随形状）命名的。如果说早期的"汤饼"还可以解释为面片的话，那么"索饼"便是形如绳索的饼——面条了，而且是"切面"。

在晋代，面条已经是一种很普及的食品了。西晋元康四年（公元294年），著名文士束皙应召从外地来京城洛阳出差，时值隆冬，大雪纷飞。包括著名诗人张华、左思在内的几位朋友到官家招待所为束皙接风，主食就是御寒美食热汤面条。

吃完之后，张华让束皙以热汤面条为题，现场写一篇文章。束皙挥笔写就了名传后世的《饼赋》。几日之间，这篇400多字的《饼赋》传遍京城。节略其文曰：

玄冬猛寒，清晨之会，涕冻鼻中，霜凝口外，充虚解战，汤饼为最。然皆用之有时，所适者便。苟错其次，则不能斯善。其可以通冬达夏，终岁常施。四时从用，无所不宜。唯牢丸乎？尔乃重箩之魅，尘飞雪白，胶粘筋韧，腝濊柔泽。肉则羊膀豕肋，脂肤相半。脔若绳首，珠连砾散。姜株葱本，萎蒌切判。辛桂剉末，椒兰是洒。和盐漉豉，搅和樛乱。于是火盛汤涌，猛气蒸作，攘衣振掌，握搦拊搏。面弥离于指端，手萦回而交错。纷纷馺馺，星分雹落。笼无逆肉，饼无流面，姝媮洌敕，薄而不绽。薫薫和和，腝色外见，柔如春绵，白如秋练。气勃郁以扬布，香飞散而远遍。行人失涎于下风，童仆空嚼而斜眄。擎器者砥唇，立侍者干咽。尔乃濯以玄醢，钞以象箸，伸要虎丈，叩膝遍据。盘案财投而辄尽，庖人参潭而促遽。手未及换，增礼复至。唇齿既调，口习咽利。三笼之后，转更有次。②

《饼赋》中说，冬天适合吃面条。冬天的早晨，鼻涕在鼻子里都会冻住，嘴角都会上霜。这时填满空虚的肚子、能够止住浑身哆嗦的最好食物，就是热汤面条。这是对生活的真切体验。《饼赋》更着重介绍了面条的制作过程：把小麦去掉麸皮，磨为白粉，糅制成条，束皙说汤饼的线条"弱如春绵，白若秋练"。下面条的手法和场景是：抓面条下锅时，需要手指有很多不同的动作，使面条分离抖落，不会粘成一团。在"火盛汤涌"的锅里再加入羊肉、猪肉、油脂、葱、姜、椒、食盐等，煮熟即成美味。这会很馋人的：处于下风头的行人闻到味会流下口水，旁边的侍者们会忍不住斜眼盯看，舔嘴唇，咽唾沫。这是中国食物史上对面条最为生动细腻而优美的描写了。从晋代开始，面条进入了中国诗文。此后历代诗文中对面条的叙述已经不胜枚举。

唐代民间风俗，家里生了儿子，摆喜宴庆贺，是必吃面条的。唐代诗人刘禹锡《送张盥赴举》云：

① 〔汉〕刘熙著，〔清〕毕沅、王先谦疏证，祝敏彻、孙玉文点校：《释名疏证补》，145~146页，北京，中华书局，2021。
② 〔宋〕李昉撰：《太平御览·饮食部》下册，29~34页，北京，中国商业出版社，2021。

> 尔生始悬弧，我作坐上宾。
> 引箸举汤饼，祝词天麒麟。
> 今成一丈夫，坎坷愁风尘。
> 长裾来谒我，自号庐山人。①

友人的儿子赴京科考，诗人为之送行，回忆起这孩子出生时，亲朋好友都来祝贺，宴席主食是面条，大家都祝贺这个天生"麒麟儿"福寿绵长。如今见到当年的襁褓儿长大了，令诗人颇为感慨。时隔多年，刘禹锡还是印象清晰地记得那碗面。宋人马永卿在所著杂记《懒真子》中先引刘禹锡的这首诗，然后评析曰："必食汤饼者，则世欲所谓'长命'面也。"说唐人家中生子摆喜宴，一定会吃面条，意谓祝孩子长命百岁。

面条在唐代不仅是百姓家吃食，也是宫廷食用之物。刘禹锡在《翠微寺有感》一诗中写道：

> 吾王昔游幸，离宫云际开。
> 朱旗迎夏早，凉轩避暑来。
> 汤饼赐都尉，寒冰颁上才。
> 龙髯不可望，玉座生尘埃。②

终南山下的翠微宫原是唐太宗避暑之地，后改建为寺庙，仍沿袭"翠微"之名。中唐的刘禹锡行经这个由宫改寺之地颇为感慨，想象当年唐太宗来避暑游幸的盛况，如今已是英主远逝，玉座蒙尘。其实是在暗指当今皇上不足以承续大业，诗人为国势日衰而暗自神伤。诗人写唐太宗到翠微宫避暑的时候，护驾的都尉们可以得到"汤饼"（面条）的赏赐。都尉们得到来自御厨的一碗面条确实应该是值得一提的"待遇"。但若干年后并没有亲眼见过这碗面的诗人也要提到，这事就很有意思。因为皇家排场有很多炫目的物事值得入诗，但刘禹锡偏偏提到"汤饼"，可见他对面条比较"敏感"，大约因为是河南人。前引的刘诗里也是两人多年不见，可说的事情很多，偏偏还是隆重地写了那碗面。出土于河南的甲骨文已经有"麦"字，可见河南在商代就应该已经是小麦主要种植区。河南地区小麦面做的面条问世时间或许不会比喇家的小米面面条晚。只是地下保存条件欠佳，后人考古发掘至今未能得见。

汉晋唐宋人所说的汤饼都是指面条。这种面条饮食风俗历代相续，沿袭至今。

作为农耕史悠久的中国，面条存续史之长，面条品类之丰富，应居世界前列。韩国纪录片《面条之路》却含糊其辞地对中国"面条文化"一带而过，就转到面条史短

① 〔唐〕刘禹锡著，瞿蜕园笺证：《刘禹锡集笺证》第三册，939~940 页，上海，上海古籍出版社，2021。
② 同上书，第二册，779 页。

浅的其他地方去摸索"面条之路"了。除了其他方面可能的原因之外，历史学知识不足还是致命缺陷，竟至于呈现出一条残缺散乱的"面条之路"。

韩国纪录片《面条之路》在中国中央电视台首播之后时有重播。对喇家遗址面条有深度研究的中国科学家写信给中国中央电视台和韩国KBS电视台以及这部纪录片的导演本人，要求停止播放《面条之路》，并修改错误。之后中国国内电视台再不见播放这部纪录片了。

这个案例表明，纪录片人如果没有相应的学术准备，其作品就算获得了行业内小圈子的喝彩，但最终还是经不起开阔的社会检验。

缺乏严谨的历史意识和史学知识结构，不具备对历史事实的诚实尊重，没有对所纪录领域必要的历史知识准备，有时会给纪录片作品带来致命的影响。

第二节 历史意识对非虚构视频叙事的支撑作用

即使是撰写现实题材的非虚构视频叙事作品文案，也同样需要历史学的知识支撑，这些历史学知识会丰富文案撰写者的思想资源，使之拓展广大的联想空间和类比材料，形成开阔的认知参照，培育解读事实内涵的能力，启发对当代社会的理解。历史哲学家柯林伍德说："历史学的最终目的不是知道过去，而是理解现在。历史学家所做的是，当他发现自己面对事物的某种事态时，他会说'这只是事实，我不明白事情为什么会这样'。这使他历史地思考它，并给出其起源的描述，这就是它的解释。"[①] 历史哲学家明确告诫，不了解历史是无法理解现实的。历史学以起源的深刻性晓谕今人，如何以广远深厚的溯源力量来把握当下。

社会现实的当下属性不是无源之水，不是在某一天突然生成的，而是从历史形态发源，在诸多外在因素作用下，生发为现实状态。历史属性对于现实生长具有基因意义。法国著名历史学家吕西安·费弗尔指出："史学是依据现在的需要来系统地收集了过去的事实，并对其加以分门别类。依据生命来探究死亡，依据现在来组织过去，这就是历史的社会功能。"[②] 费弗尔的语序颠倒过来表述也成立，既然是依据现在的需要来系统收集过去的事实，那也可以依据过去来"组织"现在。既然能够依据历史来理解现实，现实本身也可以成为理解历史的启迪。现实中的某些变化会凸显某些历史因素的影响力之大，从而引发对历史的重新评估。

现实的演化、现实中产生的新技术和现代观念的嬗变会不断引发对历史的重新探查、解读与评估；也就是说，历史竟然并没有因为已经过去而被"写定"，现实本身的变化在不断促动对历史进行"重新塑造"。通过对历史的研究和理解，我们可以更好地认识和应对现实中的挑战和机遇。而现实中的变化和发展也会不断重塑后人对历

① 〔英〕柯林伍德：《史学原理》，顾小伟译，135页，北京，北京大学出版社，2023。
② 转引自〔法〕雅克·勒高夫：《历史与记忆》，方仁杰等译，122页，北京，中国人民大学出版社，2010。

史的认知和解读。

　　历史从来都是理解现实的最重要参照系。单就现实来孤立地解读现实，将很难得到对现实的深刻理解与恰当阐释。

　　有一个哲学观点是，起源的规定性在相当程度上决定过程和结果。虽然这会带有决定论的意味，但如果加以必要的表述限定，就不能不相信它的相对合理性。事物发展虽然会在不同外在条件的多元参与和随机作用下出现不同程度的不确定性，但起源属性总是会以显性或隐性的方式，投射到事物的发展过程中，形塑其流程状态，并影响其结果形态。这就是为什么，尽管人们已经摒弃了绝对的决定论观点，但还是普遍使用发生学的方法论，在认真寻求对事物深入认知时都要追究它的起源。

　　生物科学的研究表明，物种的主要遗传性状或基因信息是起源属性，虽然存在突变或某些随机变化，但这个起源属性是大概率被传承的，并且是演化方向的主导力量，这才有绝大多数物种相对稳定的各自特点。

　　社会科学领域的研究同样表明，一个社会的历史根源属性是其后续演化的重要影响参数。这种影响可以体现在物质生活习惯、思想资源利用权重、社会结构再生产和文化习得选择偏好等方面。一个社会的根源属性可以指其传统信仰形态、相对稳定的文化风格（例如体现在各种艺术上面）、独具特点的民族思维模式、延续已久的制度路径，甚至还包括具有较多模糊性的民族性格等。这些根源属性可以通过生活习惯、民间风俗、普遍行为规范、共同价值观和现实中的制度选择倾向传承到后代，这些因素内在地塑造着现实的结构和特征。例如，一个国家的当下社会体制无法摆脱其本国制度史的根源性形塑，一个社会的当下价值观系统同样在相当程度上源于其历史根基，对于历史传统悠久而稳固的国家尤其如此。

　　历史属性与现实属性之间当然不仅仅是时间序列的递进，更有着无可切分的复杂因果律，这才使得所有试图深入理解现实的人经常会用力叩问历史。

　　今天所知的历史是通过文献、记载、口述传承等方式被记录下来的，而这些记录本身受到编写者的观点、意图和背景的影响。因此，历史的解释和解读可以有多种不同的角度和立场。人们对历史的认知和理解会影响他们对现实世界的看法、价值观和行动。对历史的不同诠释可以导致不同的社会观点和政策决策，从而塑造现实的属性。

　　历史学是"百学之母"。你拥有的历史学知识量将决定你在多大的时间尺度上配置自己的知识，犹如你拥有的地理学知识会决定你在多大的空间尺度上配置自己的知识。如果只能在狭小的时空范围内配置知识，那也就只能如同毛驴拉磨，貌似下了很多功夫，其实也不过围绕一个单一原点，进行忙碌的自我重复。

　　历史学培养读史者形成深入思考的历史理性，激发读史者多角度多层面审视历史事件的批判性思维。历史学的思维方法、学术理念可以为纪录片提供丰富的主题和思考角度，使非虚构视频叙事作品更加富有洞察力和思想性。对于一个"非虚构视频叙事类"作品文本的写作者而言，只要条件允许，在历史学上面花多大功夫都是值得的。从通史到专史，培养历史的解读和阐释能力，务求精熟而广博，以利活学活用。

甚至在熟悉通史的基础上，多掌握一些农业史、水利史、科技史、交通史、工业史等专史方面的知识，在描述具体纪录事件时可以找到很具体的历史案例关联，也具有很实际的工作意义。

第三节　历史学角度会充实纪录片创作的理性精神

历史学家都有自己的具体工作目标、学术思维模式和学术研究方法，这三者合成相应的收集史实与审视历史现象的角度。这个角度是复合型角度，既包括研究领域的划分，如政治、经济、文化、种族、社会环境等"问题域"的专攻方向，也包括审视具体历史现象的价值角度。因为，任何历史著作表面上是一个历史叙事系统，深层都是一个评价系统，无论史学家如何标榜自己的客观中立。历史学家如果没有角度，就无法进入工作。甚至可以说，如果历史学家没有角度，他的工作也就失去了价值。

因此，角度在历史学中是非常重要的。通过不同角度上的探究，历史学家可以更加深入地了解历史事实，并提供解释。若干历史学家的工作也就对历史形成多元阐发。这有助于从多个视角审视过去，并形成更为准确和全面的历史认知。

历史学无论是通史或断代史，还是不同领域的专史，都需要把久已发生的史实加以精心选择，这种精心选择实际上就是一种"角度化选择"，而且这种"角度化选择"是持续在史实的统贯分析叙述中，形成一种稳定的长时段角度。历史学的这种长时段角度也是历史学的重要方法论，它可以避免被暂时的"热点"迷惑，不会被偶然现象误导，避免把单个事件过度放大或简化，教人看破社会的复杂性和多样性，并尽可能在大历史背景中相对全面地考据事实，追查各种事物之间内在的联系和影响，寻找多元的因果关系，而不满足于单一的短线关联；分析较长时间跨度内的社会趋势，识别出相对稳定存在的模式和深层结构，而不为短暂的波动所干扰。那些被短暂狂热吹捧起来的"宏大历史变局""非凡进步""划时代行动"等，如果放到长时段的大角度里，常常会分辨出它们不过是渺小的非理性躁动；长时段角度也会让许多装饰起来的辉煌灿烂褪去光彩，绽露出阴暗脏污。历史学总是试图归拢时间条理，描述人类文明行进的长时段轨迹，长时段意识可以给具体事件确定其在大历史中的定位，由此也才能够对其予以相应的文明价值评估。可以说，历史学的长时段角度很可能让纪录片人更深刻。

非虚构视频叙事作品主要是以若干"有角度"的镜头构成的，角度成为这种作品的重要"修辞手段"。角度修辞也泛化到非虚构视频叙事作品的各个构成元素。这与"有角度"的历史学有极大的相似之处。

非虚构视频叙事作品借鉴历史学的长时段角度方法论极为必要，因为既然自己强调"非虚构"，那就必须据实而录，经得起时间检验。如果被一个暂时性的偶然热点刺激得热血沸腾，赶紧以"眼见为实"的自信记录下来；随后一个甚至几个"反转"出现，原来那些"真实"都可能只是表面现象，深层原因弄清后露出"真相"，当初

的"眼见为实"从"非虚构"直接变成了"说瞎话"。非虚构视频叙事作品记录当下现实，如果能够以这个现实事件发生之前的相关历史作为"长时段"参照，也会使得现实纪录更为厚重，更有利于摆脱局限性。

长时段角度无疑是救治短视与偏见的良药。社会见解的短视主义习惯于固守自己的狭隘经验，把自己的"信息茧房"当成舒适区，把局限性信息当成建立全局判断的主要依据，这就很容易导致把偏见当作真理，进入个人见解的一元独断论误区。历史学以长时段角度叙述史实，自然会涵纳历史上曾经出现过的很多社会见识角度，让偏见固守者看到，在历史长河中，没有哪个角度可以成为永恒真理。而且，历史学的长时段角度里的大容量叙述本身自然就撑破了任何个人的狭隘经验、信息茧房和局限性信息。让读史者意识到，历史从来不是单一价值观的一言堂，不是单一故事的单线直进，历史演化原因没有唯一解，每一个多因而成的结果都不过是下一个事由的成因之一。

通常的感觉中，历史学是面对时间的学问。以历史学意识判断事物一般获得的是时间坐标系中的结论。其实，历史学也是关于空间的学问，因为在时间轴上延伸的历史同时承载着它所存在的空间。以历史学的眼光看待事物，会很自然地把事物放在时间与空间并存的坐标系中进行整体观察。每一件事，无论是历史上已经发生过的或现实中存在的，如果要进行意义评估，必须放在历史性的时—空坐标系上权衡。

任何事物都是时空条件下的产物，其影响也都是在时空环境中发挥的，其意义也自然不能在孤立状态下评价。历史学总是在不同的研究角度上寻求"摆对"每一个具体事物在历史时—空坐标系中的恰当位置，以彰显其价值和意义。非虚构视频叙事作品的纪录活动也同样需要把纪录对象放在一个时空坐标系中作整体观察，而不是孤立描述。这个观察所用时空坐标系的大小由观察者自己的历史眼界和时代思考能力所决定。同时，能不能把纪录对象放到"恰当"的观察位置上，做出恰当的意义评估，也取决于观察纪录者的历史眼界和时代思考能力。缺少这种能力是很难作出有价值纪录的。

历史知识帮助纪录片人定位每一个可纪录事件的时空坐标系，这样的创作思维参照系可以超越行业视野，让作品内容表现出更多的社会与人文关联，为相对狭隘的行业表达获得大历史的文化依托。

第四节　纪录片像历史学一样贡献于身份认同的建构

历史对每个社会成员至关重要的直接意义之一，就是身份认同意识的培育。身份认同（identity）问题首先要考察"我"是如何成为"我"的。从起源上解决了这个问题，也就可以回答"我是谁"的问题了。

"我"以婴儿身份初落人间的时候，谁都不是，只是一个"具有人化潜质"的细胞组合体。是"我"所处的社会文化环境把它在漫长历史演化中形成的"文化元素"以物质的和精神的渠道，全方位注入于"我"，把"我"从一个细胞组织堆积而成的纯生理存在体逐渐培育成为一个以生理存在为物质基础的"精神存在"，这种精神就

是"我"所处社会环境注入的历史文化元素,"我"成了这个历史文化传统的精神之子,心理载体,灵魂信徒,文明后裔。由此可见,"我"之所以成为"我",竟然是被历史—文化"建构"起来的,而非"天生"就是我。"我"的人化潜质在历史—文化建构中变成了人化现实,"我"也自然会依据这个社会赋予"我"的思维方式与价值观念,认识我自己,确定我自己,较为清晰地描绘与识别"我"的自身形象,由此完成自我身份认同（self-identity）。自我认同是确立自我存在的精神根基,也是自我接纳的依据,自信心与自尊心的内源支撑。自我身份认同直接决定个人行为方式和稳固个人心态。一个人对自我的认同与接纳是被社会接纳的出发点,一个不能自我认同与接纳的人很难自如融入社会。解决了自我的身份认同问题也才能够解决个人与社会或群体之间的关系问题,融入社会文化共同体。

同时,由于"我"被注入的精神元素主要是这个社会的历史文化内涵,"我"自然认同这个历史文化体系作为"我"的精神造主,依据这个社会注入于"我"的思维方式、价值观念、行为模式等,认同自己在社会中所处的位置、角色和身份,把自己"整合到"社会之中,展开社会化生存,准确界定自己在社会或群体中的角色,理解社会责任的意义并顺利予以承担,形成对造就"我"的这个社会的归属感,接纳这个社会所共有的价值观、信仰方式、文化传统、行为模式,信奉这个群体共有的群体意识,直至享有在这个共同体中获得的教育资格、地位荣誉、幸福感等。

形成对比的是,如果这个初降人间的"我"落入另外一个历史文化环境中,在那里完成自我身份认同与社会身份认同的建构,那也就是成为完全不同的一个"我"了。明乎此,则可对自我的形成持一种开放的选择论态度,而不是执一而守的宿命论态度。

在社会变化缓慢、结构单一、外来影响很少的环境下,自我身份认同的确认度很高,一个人的自我身份认同受到原生环境的历史文化形塑,这种历史文化形塑基础会把这个历史文化系统作为不可摆脱的自我定位参照和理解自身社会角色的依据,更是向外沟通的价值基点。

例如,在个人主义（individualism）历史传统中成长的个体,首先会被这个历史传统灌输以对自我的清晰确认、强劲的个性独立意识、自信自强的心态,以这样的"自我认知"来培养自己,认识自己,接纳自己,然后以由此形成的自我确认度去实现社会互动,寻求社会认同。其生长环境中的绝大多数个体也都以相似的路径成长着自己,在相互承认中相互激励,于是,这样的社会认同使得个体之间在正向互动中相互完善。

在集体主义（collectivism）历史文化传统中成长的个体,自古以来首先会被问的问题是:"你姓什么？"明确了"姓什么"也就表明对姓氏家族群体的依附,一个人首先不是作为独立个体被认识的,而是作为一个家族的构成原子而被认识的,通过确认这个家族群体,认识这个个体才"方便",才有价值。这与习惯说:"我们是谁谁的子孙"是同一个认同逻辑。生长在这个历史文化传统中的个体,首先是通过认知自己所属的群体而认识自我,通过自己对群体的热爱和奉献而建立自己的自我成就感。例

如对国家的忠与对族亲的孝，是集体主义文化传统中最高的伦理道德标准，个体通过对忠与孝的履践而获得自身的道德价值感，他通过这样的奉献而被群体定义为"什么人"；他也由此知道自己"是什么人"，从而提高自身认同的确认度。正是在这样的历史文化传统中，中国传统历史学的主要褒扬对象是"忠臣孝子"，是对社会群体做出贡献而不惜牺牲自己的人物，谴责与这个取向悖反的人与事。由此，中国传统史学成为道德感鲜明的叙事评价系统。这样的历史文化传统也是中国文学艺术的主流价值取向，自然无可避免地成为中国纪录片的创作参照系。

在这样的集体主义历史文化中，个人利益通常置于社会集体利益之下，个人意愿和行为必须服从集体需要和利益，个人成功或荣誉应该首先归属于集体，感恩于集体。从提倡个体无条件归依集体，奉献于集体，进而也就需要高度遵从、热爱和崇拜作为集体代表的权威，也正是依托这种历史源远流长的集体主义，才得以建立威权体系。

本土历史自然是本土成长者身份认同的深厚依据，历史学中凝聚着一个国家或民族的集体记忆，有什么样的历史文化传统就塑造什么样的个体，哪怕当今时代已经不存在完全封闭的社会环境，外来扰动相当强劲，大多数情况下，都还不足以把一个人从源头"植入"（transplant）的历史文化传统之根彻底动摇，外来影响还不足以完全取代本土历史文化环境对身份认同的根源作用。历史学是人们了解自己所属群体的演进过程和文化传统的精神文化通道。

历史文化记忆和历史学帮助纪录片人建构其自我身份认同和社会身份认同，纪录片人自然也以这种认同意识自觉或不自觉地指导自己的纪录片创作，使得其作品通过纪录人间现实，展示本土历史文化传统，帮助观众了解他们所属的族群传统及其文化形态独特性，巩固自己的自我身份认同，在生动深厚的广域真实中，丰富自己的历史认同、文化认同、环境认同以及广义的社会认同。

同时需要注意的是，现代社会里已经形成的广泛而丰富的非虚构视频叙事文化与其他各种文化产品相互作用，也在迅速扩大人们的社会事业、加深历史认知，这或会促使人们从中世纪式的依附性认同感中解放出来，激发对身份认同感和历史文化认同感的反思，以建立更具现代社会内涵的、更具精神开放性的身份认同感和历史文化认同感，积极地与自己所处环境和所属群体展开扩容性的互动，身份认同选择的空间指向全面打开，身份认同的建立过程已经处于动态的、开放的，依托多元化因素而形成。

认同感本是一个外来学术概念。在这个概念的"中国化"过程中，"认同"一词的内涵相对单纯，基本上就是因认知上的允可或赞赏而达成一致，建立同一性的意识活动。在英语中，"identity"这个词有多重含义，其中之一是指"辨识"或"识别"，用来描述一个事物或个体在其特定属性或特征方面具有的唯一性，从而使其能够被辨认、识别或区分。换句话说，这里所说的"认同"就是在辨认、识别或区分这一系列分析性认知或反思之后，确认了赞同或认可之处，才能够达成一致，由此建立同一性关系，实现相互接纳。这里就存在着个性化的分辨反思空间，这个空间的扩大在于对"非虚构"认知空间的扩大与加深、对真实予以理性把握的能力。在建立这样的认同参照系过程中，当今社会极大丰富的"非虚构视频叙事文化"是重要的资讯资源。

CHAPTER 8 第八章

纪录片的人类学视野

第一节 纪录片与人类学的相通性

人类学（Anthropology）是一门社会科学，深入考察人类社会各方面的演变历程，包括生物学特征演化、社会制度变化、文化习俗沿革、语言的演变等，全面研究不同文化背景下人类的行为、信仰、价值观以及与环境的关系。在广阔视野中考察人类不同族群的文化特征，揭示人类的多样性和共通性，以更好地理解不同文化之间的差异和联系，寻求其间的综合性认知。

人类学有许多分支，被人文艺术领域广泛借鉴的是文化人类学。文化人类学是研究一定环境条件下的人类文化实体（如传统聚落中的群体、现代社会中的团体、民族种群等）的形成过程、文化性质及其类型、延续和变迁的学科。文化人类学关注人类实体在文化上的自我复制和传续、关注文化存在模式的形成对环境条件的依存以及与环境的互动，在平等视野中比较研究各文化模式之间的相互差异，力图由此认识人类文化的基本内涵与演化规律。文化人类学尊重"他者"文化，对"他者"保护自身存在方式和定义自身存在价值的努力予以诚挚理解。文化人类学的常用研究方法是田野调查，直接到实地文化场域中进行观察和广泛对话，参与本土人群的生活和活动，以形成对当地文化和社会现实的切身认知，力求深入理解该文化群体的行为模式、风俗习惯、社会组织、价值观念、信仰内涵和制度形态等。

早在19世纪，人类学家就积极寻求以"深度融入"的方式从事研究。这些人类学家努力学习土著语言，参加土著仪式活动，在衣食方面完全接受土著方式。少数人甚至获得土著身份，例如摩尔根，于1847年被印第安易洛魁人的塞奈卡部鹰氏族接纳为成员，取得土著身份和土著名字。[①] 此外，文化人类学家也会借助文献调查、遗迹研究和理论分析等方法，探索和解释人类文化的各种现象。但人类学家亲身

① 〔美〕路易斯·亨利·摩尔根：《古代社会》，译者前言，杨东莼等译，北京，商务印书馆，2012。

介入的田野考察还是其主要工作手段。

当人类学进入成熟阶段,直接得之于田野考察的民族志记录是检验人类学者专业能力的重要指标,在个人所做扎实的民族志工作基础上提出原创性理论则是人类学家主要的职业贡献。英国人类学家马凌诺斯基对现代人类学建设具有奠基性贡献,他的主要著作就是在深入的田野考察基础上形成的。在为《西太平洋的航海者》一书所作序言中,《金枝》作者弗雷泽这样描述马凌诺斯基的田野考察工作:"他成年累月地待在土著人中间,像土著人一样生活,观察他们的日常生活和工作,用他们的语言交谈,并且从最稳妥的渠道搜集资料——亲自观察并且在没有翻译介入的情况下由土著人用他们自己的语言对他讲述。就这样,他积累了大量具有高度科学价值的材料,内容包括特罗布里恩德群岛的社会、宗教及经济或产业生活。"① 这段描述是一个职业人类学家田野考察工作的典型写照。马凌诺斯基在该书前言中如实介绍自己的活动范围和工作内容:"本书涉及的地理区域限于处在新几内亚东端的'群岛区'(The Archipelagoes)。即使在这么小的区域,主要研究范围也只在特罗布里恩德群岛一地。不过,这一地区被考察得十分细致。在三次去新几内亚考察的过程中,我在那个群岛上生活了大约两年,其间很自然地获得了对当地语言的透彻了解。我完全一个人工作,大部分时间直接生活在村落中。因此,土著人的日常生活经常呈现在我眼前,而偶发的、戏剧性事件,如死亡、吵架、村落纷争、公共的和庆典性事件等,也未逃过我的注意。"② 对于人类学者来说,如果没有或严重缺乏田野考察工作,缺乏深厚的民族志工作基础,而主要从事讲坛耕耘或书斋著述,虽然其工作极为重要,意义巨大,但还只能是"人类学书生",因为会由于没有"田野阅历"而缺乏"田野思维"。这是人类学工作的特点所致,犹如没有或者严重缺乏纪录片直接拍摄阅历的研究人士主要擅长的还是研究者思维,而不是纪录片的"现场思维"。真正了解纪录片应该如何面对现实,是需要"现场思维"的,一如真正的人类学家需要"田野思维"。

人类学家通过实地调查、参与观察和面对面访谈等方式收集信息,深入了解和详细描述研究对象群体的整体社会状貌,才能够以"深描"达成意义的阐释。

深描(thick description)是文化人类学研究中的一个重要概念。美国人类学家格尔茨称人类学家的民族志工作为"深描"。在《文化的解释》一书的第一章,格尔茨重点界定了深描的方法不同于传统民族志那种只专注于观察记录,指出深描着重致力于超越纯客观记录,从习俗和社会行为的细微处入手,见微知著,以达到更为广泛的分析和解释,揭示文化中的符号、象征和意义,把那些易逝的微观存在加以意义化的固定和放大,由此深入理解在特定文化背景、历史背景和社会环境中的社会群体的价值观、信仰、仪式等,并做出意义探查。

不同于无直接对象的思辨玄想,人类学的深描性解释是落实到直接观察层次上的,通过"深描"形成的田野民族志事实上是阐释对象、阐释者和读者之间的沟通。

① 〔英〕马凌诺斯基:《西太平洋的航海者》,梁永佳等译,1页,北京,华夏出版社,2002。
② 同上书,2页。

文化的意义也正是在这样的互动过程中"生产"出来的，因此是"可被理解的"。"文化不是一种引致社会事件、行为、制度或过程的力量；它是一种风俗的情景，在其中社会事件、行为、制度或过程得到可被人理解的——也就是说，深的——描述。"① 人类学工作是一种理解和解释，纪录片的纪录本身也是一种理解和解释。所有的解释都是基于某种理解基础的意义化表达。

为了达成广泛而深入的理解，以求给出符合学术理性标准的解释，人类学家长期深入工作对象场域，获取直接调查材料，这是作出学术解释的第一依据。人类学家阎云翔在《礼物的流动·中文版自序》说："人类学家的主要长处就在于他们总是力求从普通人的角度观察和体验老百姓的日常生活，用民族志这一特殊的文体再现社会生活，并以此为基础再深入分析和探讨象征体系、社会制度等等。为了能够找到老百姓而不是学者的视角，为了能够体验而不仅仅是观察老百姓的日常生活，人类学家就必须在他们所研究的社区与他们的研究对象共同生活一段时间（一般都要一年以上）。这里，实地调查（或者'田野作业'）并不仅仅是一种收集资料的方法，而是人类学家理解他人和体验自我生命的过程……长期的实地调查和与研究对象的亲密友谊使得人类学家更多了一些常识感，更加关注那些乍看起来微不足道的常规事件的意义，也更加尊重有血有肉的个体行动者和具体而又多变的生活过程本身。"② 即使21世纪已经可以提供很多能够远距离获取直观信息的方法，真正的人类学家还是要像19世纪和20世纪的前辈那样，栉风沐雨，艰苦跋涉，进入"田野"现场，跟他的"工作目标"打成一片。

人类学自身也在不断发展中。例如19世纪的美国人类学家摩尔根在《古代社会》中以社会进化主义的思想建构自己的理论框架，以人类学材料论证人类发展历程应是从蒙昧时代、野蛮时代到文明时代这样一个线性的三阶段发展过程。这个进化历程从生产方式上也分为对应的三个阶段：采集社会、畜牧社会和农业社会。采集社会属于原始社会形态，主要依靠野生植物和动物采集与猎取为生。进化到畜牧社会，人类学会了驯化动物，开始发展养殖，生产内容更丰富，生活自给能力更高一些。农业社会则开始以土地耕作为主，在这个基础上发展出整套的农耕技术系统和与之相匹配的社会制度。这就进入了文明时代。家庭婚姻制度、思维方式、文化习俗以及社会管理制度等也都是随着整个社会进化历程而演变的。摩尔根的这套理论曾经很深地影响过19世纪的诸多庸俗进化论社会思潮。"20世纪，人类学家抛弃了这些粗糙的进化主义模式。大部分学者完全拒绝了进化论思想。布罗尼斯拉夫·马林诺夫斯基（Bronislaw Malinowski）、弗朗茨·博厄斯（Franz Boas）以及他们的学生们致力于对特定社群的近距离研究，对这些社群过去历史的回溯仅限制在可获历史资料所支持的范围内。这些民族志开辟了新的天地，但是在此过程中也丢失了某些东西。对经济人类学而言，最大的收获在于能够更好地理解生产、分配、交换和消费领域人类行为的复杂动机，

① 〔美〕格尔茨：《文化的解释》，韩莉译，16页，南京，译林出版社，2008。
② 〔美〕阎云翔：《礼物的流动》，李放春等译，2页，上海，上海世纪出版股份有限公司，2017。

以及这样的人类经济如何与其他领域的行为发生联系。"① 学术发展总是能够开拓更多的学术进路，提供更多的思想角度，为确立新的研究主题提供更为广阔的空间。20世纪的人类学家更为注重"致力于对特定社群的近距离研究"，讲究民族志工作直接进入现场的重要性。

纪录片人也像人类学家一样，为了实现特定主题，必须直接进入工作现场，开展深入周详的实地观察，深度融入研究对象，了解不同背景下人们的生产生活方式、精神风貌和价值观，通过案例纪录来呈现文化和社会各方面的信息，专注于展示特定个人或群体的实际状态。

纪录片制作人也像人类学家一样，都以追求真实为第一目标，努力捕捉生活的真实面貌，其作品的"意义生产"都只能建立在真实这个唯一基础之上，否则其工作就失去了存在意义。

为了实现这样的真实追求，纪录片人也必须像人类学家那样特别强调工作的"在场性"，工作过程就是现场的"亲历"过程，把"亲历感"作为实现工作目标的第一感受，以获取直观的现场素材和亲身体验。不存在遥望现场的"纪录"，纪录片摄像机不能一直被当作"望远镜"用。而心理上的"望远镜态度"比工具造成的望远镜距离更为致命。纪录片所用摄像机的工具特性就决定了，纪录就是镜头的"焦点直指"。你的纪录片画面如果不够清晰真切，就因为你与被纪录对象还不足够近！

第二节　人类学对影视工具的借用

便携式照相机出现不久，就被人类学家用于记录田野考察现场，现代影像技术由此与人类学结缘。电影和电视这些可以记录动态影像的技术手段产生之后，敏感的人类学家自然很快把它们用于田野考察现场记录，影视技术使得田野现场可以得到直观生动的"全视野"快捷描绘，让民族志工作出现了全新局面。因此甚至专门形成了"影视民族志"。早期的人类学家学术案例纪录片可以看成早期的影像民族志。影视民族志以影像形式记录不同文化区域和社会群体的特点，更为全面生动地呈现场景细节，传达文化的丰富性，由此显示出很大的学术价值和社会影响力。影像民族志也成为影视人类学的重要研究方法和工作成果。在20世纪，民族志电影纪录片甚至已经进入公共电影院。21世纪依然有"院线"放映民族志电视片。民族志视频作品在网络播出中也赢得了一部分观众的喜爱。依托影像民族志的成效积累逐渐形成了影视人类学。

影视人类学的概念出现于20世纪60年代，也译为"视觉人类学"（Visual Anthropology），视觉人类学的学术视野关注很多视觉表达形式，包括人类文化中所有可能的各种视觉符号，不限于照相术、电影和电视。把Visual Anthropology翻译成影视人

① 〔英〕韩可思、基斯·哈特：《经济人类学——学科史、民族志与批判》，朱路平译，15页，北京，商务印书馆，2022。

类学则很容易被理解为仅限于以电影和电视手段作人类学研究。但由于长期以来最为广泛应用的田野现场记录工具是电影和电视，影视人类学的概念也就被更多接受了。

20世纪30年代，美国人类学家贝特森和米德把照片和电影用于自己的人类学研究。1936—1939年，他们在印度尼西亚巴厘岛做田野考察，一方面以主流人类学的文字记录写作民族志，一方面严格匹配照片与胶片拍摄。此后，他们出版了两部配有大量照片的人类学著作，并用大量胶片素材剪辑成6部民族志影片。他们以实际工作成果证明，电影可以实现文字民族志不能记录和表达的东西。他们使影像首次成为正统人类学研究报告的重要组成部分，这些工作具有影视人类学的奠基作用。此后，米德一直以自己在行业内的巨大影响力，积极倡导影视人类学工作的采用与推广。影视人类学在西方的发展并不平顺，面对过高的期许，它也会暴露自己的局限性。但它一经产生，便终于表明自己不容忽视的地位，而且不断发挥其他工作手段所难以达成的某些成果，因此依然有继续开拓的空间。[①]

中国是20世纪初才引进的人类学。1902年，上海广智书局出版章太炎翻译的《族制进化论》；1903年上海文明编译书局出版林纾、魏易翻译的《民种学》；同年赫胥黎原著、严复翻译的《天演论》出版。这些译作被视为民族学和人类学在中国的最初引进。1907年，蔡元培在德国攻读哲学和人类学，回国后曾在北京大学开设人类学讲座，这是中国学者创建本土人类学的开创之举。在这个启发下，有一些年轻学子赴海外学习人类学，20世纪二三十年代陆续学成归来，群力共创中国的人类学。20世纪50年代以后，人类学在中国被视为资产阶级学科而中断，到80年代开始陆续恢复。

中国关于少数民族题材的纪录片拍摄倒是出现较早。1932年5月成立的中央电影摄影场已经开始拍摄反映少数民族的纪录片。当然这还是异族风情片，与人类学的学术工作无关。凌纯声是中国早期受到过西方系统学术训练的人类学者，1933年，从法国学成归来的凌纯声到湖南一带拍摄民族电影，这已经是自觉以人类学理念指导影像纪录的工作。此后连年战乱，这项需要技术支持的工作也就很难有充分发展的条件。

1957—1976年，由政府部门主导，调集众多相关单位合作，拍摄完成含括16个民族的"中国少数民族社会历史科学纪录电影"，简称"中国民族志影片"或"民纪片"。这批影片有《佤佤族》《黎族》《凉山彝族》《额尔古纳河畔的鄂温克人》《西藏的农奴制度》《独龙族》《苦聪人》《景颇族》《新疆夏合勒克乡农奴制》《西双版纳傣族农奴社会》《鄂伦春族》《大瑶山瑶族》《赫哲族的渔猎生活》《丽江纳西族的文化艺术》《永宁纳西族的阿注婚姻》《僜人》《方排寨苗族》《清水江流域苗族的婚姻》《苗族的节日》《苗族的工艺美术》和《苗族的舞蹈》，共21部。

这批"民纪片"的摄制规模大，耗时长，是有组织有计划的"国家行为"。现在它们被"追认"为"民族志影片"，甚至被誉为"中国影视人类学的开山之作"。

该系列工作启动时征求过民族学学者的意见，拍摄工作者当中有人也接受过民族

[①] 〔英〕莎拉·平克：《影视人类学的未来：运用感觉》，徐鲁亚等译，北京，中国人民大学出版社，2015。

学学者简单的提示讲解,当然这还远远谈不上专业训练。而且这批纪录片直接被定性为"少数民族社会历史科学纪录片"。①

这里首先需要明确的是,这些纪录片从设计起点上就与人类学研究无关。"民纪片"拍摄项目源起于国家为了实施"民族自治"政策所做的"民族识别"工作。或者说,"民纪片"是国家"民族识别"工作的一个衍生品。20世纪50年代初,中国新政府开展民族识别工作,以确定域内民族分类,并意图以此为据,推行合适的"民族自治"政策。"民族识别"是对一个族体的民族成分与民族名称的辨别与确认。这样的工作不能凭感觉,而是需要理论基础的。当时这一"民族识别"工作的理论基础就是苏联列宁的民族理论以及斯大林的"民族"定义。这当然与现代人类学理论没有关联。"民纪片"的整个工作流程、政策和理论依据与国家的"民族识别工程"都是同质同构的。

由于当时在中国学术界已经把人类学确定为"资产阶级学科",1949年之前专业从事人类学研究的学者们在参与"民纪片"拍摄准备工作时,根本不敢跟人类学沾边,而是努力"贯彻"苏联列宁和斯大林的"民族理论"。这些学者们短暂"培训"那些"民纪片"拍摄工作者时,也是完全不能提到人类学方法的。只有民族语言和民族史部分比较"中立"、具有人类学研究背景的专家们才能够深度参与其中。这批"民纪片"从开始也是直接被定性为"少数民族社会历史科学纪录片"的,这就很明确了,它们必须属于"科学纪录片",既不是影视人类学的,也不是影像民族志的。因为不能有丝毫沾染这种资产阶级学科的意味。

拍摄"民纪片"的理论依据直接决定着完成片的内容表达。按照当时的理论模式,人类社会是按照原始社会、奴隶社会、封建社会等这样一个普遍的社会进化过程前进的。21部民纪片中,除去2部少数民族婚姻仪式纪录和4部少数民族文化艺术内容的纪录,其他15部就是完全以"社会进化论"为依据来分布内容的,这15部片子依据预设理论所作的内容选择是:反映原始社会及其残余的片子有11部,奴隶制社会1部,封建农奴制社会3部。正好三个历史阶段类型都有"印证"。就是这样凭据先入为主的理论模式,对被纪录族群的社会形态作出归类判断。作出这个定性判断之后,至少相应族群的"社会发展历史阶段"的"识别"也就完成了。

真正的人类学研究不可能是先拿着明确的判断概念"武装"自己,然后依据预设理论模式对目标区域进行区分归类,专门选择能够印证该理论模式的现实现象予以描述,然后加以"证据化"整理,来说明和证实自己的预设理论。"民纪片"恰好就是预设理论模式统帅一切工作,直至统帅结论。

按照这样的预设概念系统撰写解说词,某个社会现象就被直接指定为原始社会的"化石",就是某种落后社会阶段的"残余"。这样贬义明确的定性词当然不会出现在人类学的学术话语中。该系列片将高度意识形态化的标签频繁贴在各类观察对象上,这当然都不是学术话语。无论从哪个角度看,这些"民纪片"确实与"民族志影片"

① 郭净:《民族调查与电影传统——"民纪片"渊源初探》,载《云南民族大学学报》(哲学社会科学版),2014(5)。

或"影视人类学"的关系不大。所以还不能说那个时代中国已经有民族志影片或影视人类学。

用于人类学的影视民族志型纪录片具有明确的人类学研究立意和学术目标，应用着人类学的严格的田野考察方法，完成的作品指向学术结论或民族志功用；与"非学术化"政府工作任务专题片完全不同，当然也不能与大众传播领域的纪录片轻易混同。视觉人类学领域制作的学术片不必牺牲自己的学术目标和研究品位而以大众传播收视市场作为自己的工作目标。哪怕二者之间并没有绝对界限，但相互取代便是相互侵害。

影视人类学运用图像和视觉材料来呈现不同文化形态中的社会群体，记录各历史时期的人类活动，关注以影像方式描述各种族群的历史遗存、社会结构、生产生活方式、价值观念、信仰形态等。它探究视觉文化符号如何塑造群体文化形态，并影响群体的认知、情感和行为。

影像是一种通用的语言，能够捕捉到非语言元素，如色彩、形状、运动状态、空间布局等，可以把观察者带入特定环境和场景中，使他们能够更深入地理解人类活动发生的背景和环境条件，可以唤起多种感官的体验，如视觉、听觉等。这有助于更全面地理解人类活动和文化表现，可以跨越不同文化和语言障碍，来自不同背景的人都能够通过影像来感受和理解不同文化的价值观和习俗。

影像人类学的图像优势在于它能够通过视觉信息传达出丰富的文化和社会内涵，以直观的方式揭示人类活动背后的意义。

影像人类学研究工作进入田野考察，有自己的学术理论框架做预设，有特定的学术目的引领、预设方式和最终工作结果，自然与大众传媒领域的纪录片全然不同。当今的中国影像人类学正在进入多元化发展的态势，学者们在"视频为王"的时代，都深刻认识到影像的优势，也都努力掌握视频手段，以自己的独立思考与个性化表达，追求实现各自的学术目的。

当然，影视工具的直观形象的纪录优势无论如何都不可能取代人类学的深度思维和学术建构的思想逻辑。各用其长、各得其宜而已。

第三节　纪录片对人类学方法的借鉴

用于大众传播的影视纪录片在创生不久之后，就开始借鉴文化人类学的方法来启发乃至引导纪录片创作，也有不少创作实绩证明着人类学的学术理性对于纪录片工作的启引作用。

文化人类学田野调查工作的重要目的之一是建立民族志。民族志工作首先明确所要了解的文化或民族群体，民族志写作者直接前往研究对象所在的地区进行实地调查，把收集到的现场资料和数据进行整理分类，做出系统性分析，从中找出群体共同点与代表性模式，力求客观准确，充分尊重研究对象的文化特点与价值。这样的工作方法曾经被某些"有追求"的纪录片人真诚借鉴。

美国纪录片人罗伯特·弗拉哈迪拍摄的电影纪录片《北方的纳努克》于1922年6月在美国上映，颇受欢迎。1989年，纪录片《北方的纳努克》入选美国国会图书馆"国家电影记录册"。这就是承认它与国家文化同在的经典地位。这部纪录片中可以看到文化人类学方法的深刻影响。

纪录片《北方的纳努克》问世于20世纪20年代，当时美国人类学进入前所未有的发展热潮期。这一时期，美国人类学家们组织成立了美国人类学会（American Anthropological Association），为同行们提供了一个交流和合作的良好平台，以促进人类学研究发展。许多重要的思想家和研究者在这个时期涌现出来，对人类学的理论和方法做出了创造性贡献。人类学家们也逐渐形成了一些学派。例如著名的波士顿学派，其开创人弗朗茨·博厄斯（Franz Boas）被认为是美国现代人类学的奠基人之一，他强调文化相对主义，主张研究人类文化和社会的多样性，反对种族主义，力主田野考察的重要性。他的学生们有不少人成为名传世界的人类学家（例如拉尔夫·林顿、A. L. 克罗伯、鲁丝·本民迪克特、玛格丽特·米德、亚历山大·戈登威泽等），正是这些人让美国人类学开始产生世界性影响。这个时期被认为是美国人类学的黄金时代。

在这个时期，人类学家开始与其他领域合作，如心理学、社会学、心理分析学等，有些学者双科甚至多科兼修，以获得更全面的人类行为和文化的理解。其他学科和文化艺术领域也热衷于向人类学"取经"。这个历史阶段的美国人类学热产生了有力的"溢出效应"，敏感的纪录片人便厕身其中。特别是这个时期人类学家大力提倡田野调查和研究，以探索不同文化背景下的人类行为、社会结构、风俗习惯、价值观和信仰等工作方式，对纪录片产生了深刻启发，纪录片开始拓展主题视野和取材范围，试图了解世界的多元性和复杂性，关注不同文化区域和社会群体，把影像纪录和场景叙事相结合，力图创作出新样态的非虚构影像作品。

于是不少电影纪录片人便仿效人类学，到"异地异族"中去寻找"题目"，但有些拍摄者以"文明人"自居，以猎奇的角度抓取影像，这就只能得到浮光掠影的结果，很难实现有价值的艺术收获。这是一种故意强调的"他者视角"，一种俯视的文化姿态。而弗拉哈迪拍摄《北方的纳努克》则是真诚采用人类学的田野考察方式，倾情"融入"拍摄场域，这样的纪录拍摄是一种尊重甚至爱戴的角度，努力弱化拍摄者的他者身份，甚至在努力"去他者化"。这与19世纪许多人类学家的做法很相似。

虽然由于种种拍摄条件限制，《北方的纳努克》在拍摄中未能把第一次直接的现场拍摄素材保留下来，而在"补拍"中不得不组织"纪实虚构"（docufiction），未能完全实现真实场景的原态直录，但弗拉哈迪为了挖掘生活真实，三度深入实地，和拍摄对象朝夕相处，所以即使进行"搬演"拍摄，也能够让"再现"的场景忠实于生活原态。

弗拉哈迪彻底改变以往"旅行家"式的工作方法，第一次把游移的镜头从风俗猎奇转为长时间地"凝视"一个爱斯基摩人的家庭，表现他们坚韧的生存意志、独有的生存技能与智慧，充分尊重他们的生活习惯与尊严，关注他们的情感和命运。

纪录片人弗拉哈迪的拍摄过程成为人类学式的深度融入过程，纪录片人与"土人"长时间零距离接触，被观察的"土人"与外来的观察者双方相互实现了"去陌生

化"。这种让被拍摄者对拍摄者"去陌生化"而使双方达成"无言契约"、相互无戒备共处，由此实现"真实拍摄"的方式，成为纪录片行业此后的恒常工作典范。

《北方的纳努克》开创了借鉴人类学理念对人类生活进行观察与记录的影像工作方式，它以自己的开创性意义表明，纪录片自诞生年代起就与人类学结缘，不是偶然的，二者具有某些深层相通性。

20世纪，现代化在全世界加速推进，导致文化传统大面积快速消失，抢救性保存和纪录成为人类学者和纪录片人共同关心的话题。而对传统正在消逝的事实，纪录片人的"凝视"也如同人类学的"深描"一样题旨浑厚。中国纪录片人借助人类学的观察眼光与甄选能力，留下了值得记取的创作成果。

1993年，孙曾田摄制的纪录片《最后的山神》获得亚洲太平洋地区广播联盟大奖，引发行业关注。这既是主题开发和题材范围拓展，对众多从业者而言，更是一种拍摄方法的启示，同行们看到了这种摄制手法的新颖和"有效"，于是仿效者逐渐增加。

《最后的山神》主角孟金福是鄂伦春族的一位萨满，他和自己的族群原本居住在大兴安岭深处，延续着本民族的传统生活方式，固守着祖先留下来的信仰，山居游猎，靠天吃饭。20世纪50年代，政府把鄂伦春族搬出林区，到山外城边的定居点生活。山下定居从根本上改造着鄂伦春人的生产生活方式，也改变了这个族群的传统习俗和信仰，年轻一代在新的生活方式中"乐不思山"，祖先的一切于他们而言已经是不愿回归的蛮荒旧影。

然而萨满孟金福则完全无法习惯新生活，最终还是带着妻子丁桂琴回归山林，回归原初的生活状态。但原初的生存环境已经被严重破坏，过量采伐导致林木面积锐减，可猎取的动物日渐稀少。孟金福苦苦坚守传统的日子忧郁而荒凉。

鄂伦春族信奉萨满教，敬畏天地，相信万物有灵，钟爱自然生灵。作为萨满神职的担当者，孟金福的信仰意识尤为浓重。孟金福每到一片山林，先选一棵大松树，刻画山神像，以此求得神佑。每一次打到猎物，孟金福都相信这是神灵赐予，总会拿出一部分祭祀山神，作为回报。如果出猎歉收，他会到山神像面前诉说委屈和祈求。纪录片《最后的山神》满怀悲悯，记录着回归者的孤寂与落寞，那也就是他所代表的文化传统的迟暮与行将消歇。孟金福把自己活成了无人叩拜的山神。

《最后的山神》如同影像民族志一样，记录着孟金福对自然的崇拜，对山神的信仰，对生灵的敬畏。孟金福不愿意使用套索和夹子，他认为那样的无差别猎杀是山神所不赞同的；捕鱼的时候孟金福用的是孔眼很大的网，只网成年大鱼，善留幼小，哪怕因此收获不丰，也于心方安；在剥取白桦树皮的时候，孟金福小心控制入刀深度，尽量不伤及木质部，以便留得树皮来春再长的生机。

无论孟金福怎样心存护爱，树木还是越来越稀，野兽总是越来越少。他并没有抱怨人为的环境破坏，只是认为山神正在离他远去。但"神树"被直接砍掉时，他最后的依托陷落了。该片各处多用寓意深厚的象征和隐喻作为纪录片式的"深描"。一个镜头的处理是：占去画幅大部分前景的实体是被砍山神树的残桩，孟金福垂头枯坐于残桩后面的画幅边缘处。解说词直白质朴却饶有深意："一棵雕有山神的松树被砍伐

了。孟金福见到时,有一种自己被砍伐了的感觉。"竟至于,绘有山神像的大树也被砍倒了,在现代动力武装的砍伐工具面前,孟金福心中至高的山神也无力阻拦,神被"现代化"驱出了人间。这令信神者自己深感无力和无奈。

纪录片《最后的山神》在两个"文化场域"之间穿插叙事,一个是已经移居山外而走上现代生活的鄂伦春族聚落,一个是孟金福回归固守的山林。两个场域之间的互动产生了强烈的对比效应。移居山外的"新鄂伦春人"郭宝林一家人回到山林,他们既像是"探望"孟金福夫妇,也是为了回去再"体验回味"一下昔日的山林生活。无论如何,山林对他们而言,已经不再是家,郭宝林一家已经是外来的"他者",祖居之地的山林于他而言,只具有"旅游"意义。

同样移居山外的孟金福夫妇的后代也会回到山林"省亲"。当孟金福向山神跪拜祈祷的时候,他背后站立的后代们陌生而好奇地扫视着。年轻的"新鄂伦春人"接受着现代的无神论教育,这使得他们看待祖父这些神性行为还不如一场游戏有趣。他们对祖先所积累的一切已经完全失去了文化认同,血缘关系也无法拉近文化认同的间隔。孟金福的"身后"已经找不到文化的"后代"。

邻人与亲人对孟金福只剩下形式上的亲近。举目四顾,在传统文化空间中,只留下了他这位"最后的山神"在山风中萧瑟。在篝火的摇曳光焰中,孟金福跳起最后的萨满之舞,模糊的身形凌乱地投影在林草之间,一如早已隐退到远山间的历代诸神。

纪录片《最后的山神》有清晰的人类学意识贯穿在创作思想中。导演孙曾田在介绍该片创作过程中谈道:"我的创作都是文化类、学术性的影片,我的大部分知识也都是从创作影片过程中得来。每一部影片都是一个新题材,就要学习相关的知识。创作每一部影片我都要找这个领域的专家当顾问,就相当于拜个老师。……拍这个片子之前我对鄂伦春知之甚少,也没见过一个鄂伦春人,是民族学院的张林刚带我去的鄂伦春聚居地,陪我共同完成创作,相当于我的民族顾问。"[①] 纪录片创作可以从人类学中借鉴许多方法和理念,以创造更具洞察力和深度的作品。

在纪录片制作中,可以采用人类学家的沉浸式体验,深入工作区域,亲自体验那里的群体生活,亲和沟通,建立信任,以更好地观察和理解当地的文化与生活方式,从内部了解目标群体的现状和思想观点;同时关注当地社会生活的生动细节,例如语言、礼仪、服饰、习俗、习惯行为、社群互动模式、环境特点等,并看懂这一切的文化含义。这一切是直接构成纪录片本体的元素。纪录片人当然更需要人类学家那样通过深入的面对面采访来收集信息,而不是像新闻记者那样短促匆忙。因为纪录片需要主题化的深入交流,以全面倾听被纪录对象的故事和见解,共情于他们的情感,以彻知具体情境中的丰富人性。

人类学家为了深入理解所研究现象产生和发育的原因,总是花费大量时间了解背景性因素。这一点是纪录片制作特别需要学习的,有些纪录片以为直接"把故事本身

[①] 2023年1月访谈:《拒绝浪漫化现实:纪录片导演孙曾田访谈录》,见《知乎·独立纪录片观察》《拒绝浪漫化现实:纪录片导演孙曾田访谈录》,知乎·独立纪录片观察专栏,https://zhuanlan.zhihu.com/598540737?utm_id=0,2024-01-22。

讲好"就够了。其实远远不够，如果缺乏与"故事"有关的文化、历史和社会背景的发掘与呈现，"故事"的韵味会大打折扣，"故事"的主题内涵也会浅薄单调。

"故事"如花，背景是土，制作纪录片不是"无土栽培"技术。

纪录片需要有自己主题立场和价值观倾向，但这不意味着可以把这一切强加给被纪录对象或对他人妄加评判。而这种"强加"在某些主流纪录片中时有所见。这就需要学习人类学家的客观精神，他们总是避免把自己的文化标准强加于研究对象，而是充分尊重和理解不同文化之间的差异，注重听取不同的声音，让各种观点都得到表达，以获得更全面的理解。

中国纪录片从人类学中学到了许多有益的方法和观点，这有助于纪录片人深入理解社会，丰富纪录片的实质内容，从而创作出更具深度和感染力的作品。

第四节 一个纪录片案例的有限印证

大约在2017年年末，一位合作多年的导演言及有一堆拍摄于2009年的素材，记录了西藏羊八井天文观测台中外合作建设过程的若干工作片段。由于当时现场摄制工作条件极度艰苦，纪录目的也不是很明晰，素材本身显得很凌乱，技术指标也不是很适合电视台播出。而且，七八年前的纪录当然没有了"时效"上的新鲜感，同时又说不上因年代久远而显得珍稀，如果想找点儿拍摄经费把它重新利用起来，实在缺乏吸引大众传播的"立项由头"。然而毕竟是费心尽力所得，弃之可惜。

笔者此前曾多次前往西藏采访拍摄，对当地传统文化及某些民族习俗稍有所知，能够给出的策划建议是：

如果仅仅依靠这点儿有限的素材，确实难以"立项"，但是假如补拍一小部分该天文观测台目前的实际运作情况，构成当年建设过程的结局性交代，也就达成了当年纪实拍摄的"完整性"，为纪录叙事进入"当下叙事语境"制造了依据。

同时，西藏地区还有传统天文观测台遗存，西藏有些农耕区还依据藏族传统天文历算及古观测台的"授时"来安排自己的生产生活。也就是说，那里还有藏族传统天文历算的"活化石"，很可以对之做一些"准人类学"的解读。如果能够把一个很现代化的国际合作天文台的工作与很传统的天文观测台的现在运行联系起来，就能够"建构"成一个"很有文化"的并且带有某种学术质感的纪录片。

中外合作建设天文观测台是科学全球化的直接体现，在交通通信以及其他方面活动能力迅速提升的人类，必然会不可遏制地寻求在全球尺度上配置知识信息资源以及其他实物化资源，这是人类文明的大势所趋。如果把中外合建的现代天文观测台与西藏传统的古老天文观测台关联陈述，做成涵盖内容更为广阔的纪录片，表现在地球最高处，人类使用两种不同的知识系统和天文装置，共同仰望星空，探索宇宙奥秘，贡献于人类文明，就可以体现出跨地域、跨种族的人类共同的永恒追求。古今两个天文台原本相互并不知道对方的存在，但在纪录片建构的"主题化空间"里，就会产生叙事学意义上的

"互文"。意义是在事物的关联解读中"生产"出来的。让两个"台"在相互映衬中激发各自的"故事价值",生发出超越其单体存在时的文化价值和主题意义,就能够把过去的素材与现在进行时的补拍结合起来,把历史与现代交织起来,这样的纪录就很有价值,这个片子就"值得"制作,申请立项的"理据"也就充分了。

"项目"也确实按照这个主题立意和题材选择落实了立项机会。很有意思的是,在拍摄过程中还发现了两代西藏天文历算的专业研究者。

现代和古代两座天文观测台,年老和年轻的两代西藏天文历算研究者,构成了本片的两条叙事线。果然,意义是在事物的关联解读中"生产"出来的!

当然,本片不是纯粹的影像民族志,而是一个进入公共播出渠道的大众传播作品,不可能也不需要按照严格的人类学规范进行周全的田野考察纪录。只能以有限的"准人类学"视野,作传播学式的"抓取纪录亮点",对这些亮点作一些贴近观众的"深描"。

2018年8月,笔者跟随摄制组实地采访了西藏羊八井亚毫米波天文观测台和位于西藏墨竹工卡县拉东村的达普古天文观测台,实地考察了拉东村人民的生产生活,收获颇丰。

拉东村是拉东村委会下辖九个自然村中的中心村,依寺而建的选址大约决定了它的地位。3800多米的海拔上,平地是稀缺的土地资源,拉东村就建在山根的平坦之处。村屋都是土墙平顶,屋顶涂压的白浆泥似乎足以让屋子里冬暖夏凉——更何况西藏的夏天本来也是凉爽的。每家都装在方正的小院里,大都齐肩高的院墙足以让院内成为较好的家庭私密空间。很多家的院墙顶端都码放着一米左右高度的干燥牛粪片,那是宝贵的燃料,也让墙内的空间更加私密。笔者总感疑惑的是,多次入藏到处可见这种码成墙的干牛粪片,为什么都闻不到臭味,以至于这样保存的燃料似乎一直不构成居家环境的"卫生问题"?或许是高原特殊的"凉爽"不利于从事分解工作的微生物繁衍所致。

更为引人注目的是,一种高原生物质,首先以饲草身份养育了牛,牛体自取所需,排泄物又成为人类炊事与取暖的能量之源。真是精打细算的高原生物链。

村外的田地里青稞和小麦都出穗了,各区块都不大,如同一片片不规则的绿毡,分界平铺。远山上有分布稀疏的羊群,高山草甸的生物量不足以支撑本地大力发展畜牧业,所以每家都不见大型的牲畜圈栏。

两山夹持的峡谷送下来高山上的融雪水,被规范在人工修建的小溪里,溪床没有混凝土板块的砌衬,都是以土砾作为基底的凹槽,这种土砾混合物偏偏不肯浑浊了山溪,一任它清清澈澈地委婉潺湲,人们从中分流取饮或灌溉,剩余部分任其继续流下去。因为水至清,所以溪中无鱼。而水所以至清,大约也是因为微生物觉得高处不胜寒,不愿在高原雪水中卜居吧。

孩子们都喜欢在村头白塔下的清溪宽阔处笑语戏水,每一双眼瞳都如山溪般清澈。这里的水用来取饮和灌溉,清流在这里从实用功能性要素变成了"娱乐要素"。

陪着孩子们嬉戏之后的清溪没有减损,继续流向村外。溪水出村百多米处汇成一小片湿地草甸,居然水草繁茂。在这里,清流又成为"生态用水"。

一条涓涓细流,既是生产、生活、娱乐元素,也是生态建设元素。依然是对资源

精打细算的高原，不可浪费一点儿有用之物。

翠绿的小小湿地边上有三个等身高的转经筒，在水冷冷的碧草背景中，鲜红嫩黄色带相间的序列立筒直接就是一个景观艺术装置，一个小小的"文化景观"。它们的存在自然是为了祈愿这块家园福地能够永远水草丰美、风光常在。

达普观测台位于拉东村外一片视野开阔的半山坡，台东数千米外是一个宽阔的大山缺口，山口和古台之间有一株大树，它的高大属于视野可及范围内的绝对独尊。高原上的高山本不适合乔木生长，只有村落田边的人工呵护才能造就村树合围。真不知道这株山间孤树幸获了多少机缘，经历了几许劫磨，才得立地生根、挺干称尊。或许当年的古观测台建设者曾拿它作过参照物。

大山缺口飞过来的阳光掠过巨树冠顶，四季不绝地向观测台所在的山坡倾泻，这个山坡于是成了这一带获取太阳恩惠最多的福地。

观测台通体由方石砌成，一层置放杂物。二层是边长不超过4米的正方形空间，举架有成人一扬手的高度。里面摆放一张低矮的旧木床，一个已经很难描述颜色的矮木桌被旧年的藏历书掩埋了半截身子。墙角散放十几个发皱的土豆和几棵失色的白菜。观测台的顶层便是敞向高天的围墙，西墙正中开孔，以便阳光的光束可以定向通行。与太阳直接对话的古老观测台并没有让自己故作神秘，它从里到外都呈现着一副与周遭大山相匹配的质朴耐用。

对羊八井现代天文观测台的考察，特别是对达普古观测台与周边环境关系的了解，使得撰写文本有了基本依据。

下面是笔者为纪录片《屋脊的慧眼》撰写的脚本，为了减少阅读负担，删除了部分现场同期对话，也压缩了少许叙事内容。

上集

2009年7月22日上午，一场日全食惊临天下，这是500年一遇的天象奇观，中央电视台做多地日全食场景实时报道。

包括西藏在内，全国不少地方可见这次日全食，更多的地方可见偏食。

西藏墨竹工卡县拉东村的村民们能够看到的是日全食，他们既感到新奇，也有些紧张。按老辈传下来的说法，日食的时候各家各户都要大力敲铁盆，噪声会赶走吃太阳的天狗，以便尽快把光明还给人间。

西藏天文历算非物质文化遗产传承人贡嘎仁增老人在家里观看日全食的电视直播，在他编纂的历书中，已经预判了这次日全食的发生。

发生日全食的2009年是伽利略用望远镜观测天文四百周年，1609年，意大利天文学家伽利略首次使用望远镜进行天文观测，让人类窥见了前所未见的天界奇观。国际天文学联合会为纪念此事，把2009年定为以"探索我的宇宙"为主题的国际天文年。

日全食发生之后两个半月的10月12日，中国科学院国家天文台西藏羊八井观测

站亚毫米波天文望远镜观测室破土动工。开工仪式如同科学工作本身一样平静，但却蕴含着中国天文事业由来已久的渴望。

波长为1~0.1毫米的电磁波称为亚毫米波，亚毫米波分辨率高，抗干扰性好，40%的银河系内辐射来自于亚毫米波。用亚毫米波射电天文望远镜探测宇宙空间的辐射波谱，是极为重要的天文观测手段，能够为研究恒星形成和星际介质等诸多天文现象提供丰富信息。中国天文界对亚毫米天文波望远镜有迫切需求。

与羊八井天文观测站开工建设同时，西藏自治区藏医院天文历算研究所的专家们也在反复研究另外一个天文观测台的建设方案。他们手里传看的效果图，呈现出西藏墨竹工卡县拉东村达普天文观测台当年的样子。过去的300多年里，西藏拉萨、林芝、山南这一代的农牧民，都根据位于墨竹工卡县拉东村的达普天文观测台的观测结果，安排自己的生产生活。半个世纪前，达普天文观测台毁弃了。在2009这个意义非凡的天文年里，古台复建提上日程。达普天文观测台的建设理据是古老的藏族天文历算之学。

1027年，藏族学者在本民族天文历算的基础上，吸收印度和汉地天文历算知识，创立了藏民族自己的天文历算体系，至今还在被广大藏民所运用。达普天文观测台是藏天文历算所需的重要设施之一。

似乎是一个巧合，都是在2009年发生日全食的这个夏天，位于墨竹工卡县的传统天文观测台与羊八井的现代亚毫米波天文观测站都开工建设。

像台子村的许多藏家儿女一样，要出远门的藏族姑娘拉毛吉到村外的大山脚下去"转山"，这是一个人的转山，是告别，是感恩，是祝祷。

阿妈在家里给她收拾行装。拉毛吉当年去大通县城读中学、去外地读大学和读研究生时，阿妈都是这样为她收拾。如今拉毛吉远行去读博士，阿妈准备得更为细致。荒野小村的农家走出一个博士，那真是苍莽高原的一道灵光。阿妈在院子里焚香礼拜，真心感谢天上地下一切想得起来的护佑之德。

2009年日食一个半月之后，拉毛吉走进兰州大学攻读博士学位，研究方向就是藏族传统天文历算。古老的藏天文历算与现代天文学的结合，或许会让她更深刻地理解日月行天之道。

瑞士小村戈纳加特（Gornargrat）是欧洲阿尔卑斯山上的标志性景点，从这里可以眺望数十座海拔在4000米以上的雪峰。对于天文学家来说，戈纳加特相对容易到达的地理位置在3200米海拔，是设立天文望远镜的较为理想之地。这个高度可以超越大气层同等厚度的遮蔽，从而让这个"镜子"能够比较透彻地观测天宇。多年前，德国天文学家就把3米口径KOSMA亚毫米波望远镜建在这里。亚毫米波天文望远镜对台址条件要求极高。随着研究需求的深入，天文学家们希望自己的亚毫米波天文望远镜有一个位置更高、视野更透彻的立足点。寻找的目光聚焦在中国的世界屋脊。

2010年10月下旬，日全食已经过去一年多了，深秋的西藏羊八井最低气温已达冰点，天文观测站的基建施工必须赶在入冬前完成基建，以便让阿尔卑斯山来的贵客尽快入住，避免在严寒的露天过冬。

中国西藏羊八井天文观测站在紧张建设，瑞士戈纳加特村的KOSMA亚毫米波望远镜同时在紧张拆卸。由于望远镜初建时的安装说明书已经找不到了，中德双方工作人员只好一边拆解各个部件，一边仔细记录各部件在原系统中的准确位置，以便搬迁到中国西藏后可以正确复原安装。对第一次接触这种先进天文望远镜的中国天文工作者来说，拆解也是一次极好的深入理解过程。每一颗螺丝、每一个小垫片，都要挂上标签，准确记录。

从海拔3000多米的高山上，把一套庞大复杂而又"娇贵"的天文装置搬下来，同样需要一套庞大而复杂的运作系统，投入大量的人力、物力、财力，甚至动用了山地火车、直升机等运输工具。

从山上搬下来，还要运到海上去。2010年5月，亚毫米波天文望远镜及其附属设备装满了39个集装箱，从德国汉堡港口启程，历经3个月的海上运输，抵达中国天津港；2010年9月，完成了洲际迁徙的欧洲贵客乘坐"天路"青藏线，运抵羊八井，等待入住新宅。从海拔3200米到4300米，它的科学探索之路步步高升。此后，KOSMA亚毫米波望远镜更名为中德亚毫米波望远镜（CCOSMA），产权归属于中国国家天文台。望远镜及附属设备经过技术更新改造后，向全世界科学家开放使用，其观测结果将贡献于全世界。科学本就是全人类"公器"，赠与方和接收方心里装的都不是一己之私。科学领域的全球化就是这样扎实建构的。

此刻，位于西藏墨竹工卡县拉东村的达普天文观测台已经完成复建，投入工作。达普观测台的日常工作由达普寺的洛桑师傅主理。他曾经受业于藏天文历算非遗传承人贡嘎仁增，是学有渊源的专业贤达。

甘肃省临夏州境内的土门关，是黄土高原和青藏高原的分界线。兰州大学藏天文历算专业博士研究生拉毛吉的学校位于黄土高原，田野考察的主要区域在青藏高原；穿越高原，跨岭叩关，土门关成了她问学通途的要隘。藏天文历算专业研究注定是一个跨越时空长距离的学问。

在羊八井，与拉毛吉同样年轻的一群中国天文工作者，直接从脑力劳动者变成了装配工。工程区周围群山连绵，四季都能够看到山头积雪。干活的这几个人在这个天地苍茫的大背景下显得颇为渺小而单薄。但他们就是要在这里建成北半球台址最高的亚毫米波天文观测台，可以让中外天文学家更为清晰地遥望宇宙。

亚毫米波天文望远镜昂贵而精密，天文工作者们不放心别人触碰，一切都自己动手。按照在欧洲阿尔卑斯山拆解时候做出的记录，安装者在亚洲的念青唐古拉山区再把它组合起来。几百斤重的设备，自己搬抬；十几米高的脚手架，天天攀爬。问题在

于,这些工作是他们在中国式学历教育中没有得到准备性训练的。更让人心慌的是,4300多米海拔上,空气含氧量只相当于平原的55%,在冬天这个数值会更低。这些在平原上长大的小伙子刚到这里的时候,走路都会心慌气喘。现在登高干活,都是咬牙坚持。他们现在天天向自己证明:没有爬不上去的登天梯。

高原冬夜既长又冷,房子漏风,盖两层被子都保不住体温。一旦晚上停电,屋里没法取暖了,一宿会冻得睡不着。最冷的无采暖冬夜,三个大小伙子挤在一张床上相互取暖。但这并不妨碍第二天早早爬起来干活。

整体安装望远镜是工作重点。托起望远镜镜面的骨骼是背架,由64个球铰和162根支杆连接而成,每根支杆的空间位置必须符合特定的角度。而背架本身的热胀冷缩和重力形变会直接影响到镜面精度。为此,背架采用碳纤维材料,以保证质量轻,刚度强,受热胀冷缩和重力形变的影响小。这些碳纤维支杆的安装需要消除安装应力,也就是各个构件之间不能相互"较劲",必须"轻松相处",这才不会影响镜面精度。为此需要使用特别的扭矩扳手。

望远镜主镜的旋转抛物面由18块铝合金面板组成,内圈6块,外圈12块,每块面板制做出的面型精度优于5微米。拼接这种世界上最高精度的望远镜面板,需要小伙子们使出运动员的力量,又必须时刻保持绣花女的细心。

来自天体的亚毫米波辐射进入18块子镜组成的主镜抛物面,必须在纵轴平行方向上极为精准地汇聚到焦点,以便被焦点上的"馈源"装置收集到。因此,安装的关键技术难点就是保证主镜的高精度,以保证深空观测的高精度。

安装全流程都在保持最大限度地精细,任何细微之处都不允许一丝马虎而影响最终的观测精准。有时因为一颗螺丝钉丢失或报废,整个安装工作就要停下来。通常解决方案有两种,一是从德国定做进口,二是在国内找到有精加工能力的单位,做一个相似度极高的螺丝钉来代替。对于4000多米海拔上的进度追求者来说,等待无异于煎熬。但他们还是宁可多等些时间,也绝不允许凑合。

亚毫米波望远镜安装的技术核心人物是马丁·米勒博士。他原是德国科隆大学的教师,后来担任欧洲阿尔卑斯山上那个KOSMA天文台台长25年,是欧洲亚毫米波天文望远镜卜居中国西藏的首要倡议人和主要考察论证者。KOSMA搬到西藏,等于马丁把自己的孩子送到了中国。KOSMA来到中国,改名为CCOSMA,马丁担任技术总监,依然有技术"监护人"的身份。在亚毫米波望远镜安装期间,无论冬夏,每个工作日清晨,马丁都会带着他的便携式氧气瓶,从拉萨乘车到90多公里外的羊八井工地。60多岁的人了,穿行4300多米的海拔,还跟年轻人一样,在几米高的脚手架上爬上爬下。同为外方专家的马丁夫人也不辞辛苦,同样登高上梯,是不可或缺的技术专家。

在海拔4300米的羊八井烧水,86摄氏度左右就沸腾了,煮出来的米饭相当于夹生。要想把饭煮得足够熟,那就离不开高压锅。

在这里能够吃上一顿饺子,算过年,建设者团队的每一个人都各显其能,剁菜切

肉和馅都不在话下，可是擀饺子皮却找不到专业的擀面杖了，那就用平时锻炼身体的双节棍。

饺子像模像样地包好了，煮饺子还是只能用高压锅。一锅又一锅，囫囵的没几个，相当于肉馅煮面片的饺子，也让大家吃得酣畅淋漓。

高原在全面提升着中国天文工作者的隐忍能力、生存能力、工作能力，乃至在提升他们的理想高度。

[中国科学院博士出身的"天文台装配工"徐刚在自己的日记中写道：

每个人都在不同的时间，做不同的事情，完成不同的东西。我在那个QQ签名档里写了一条，有一天写了一条就是，力工、漆工、木工还有一个什么工来着，写了四个工，头发上刷漆的时候沾了油漆，身上沾了油漆，锯木头浑身都是木屑，还有一个电焊工，焊烫到我们手里，转到脖子里，戴两层手套都把手烫坏了，我们也没有面罩，只能说很简单地去躲，这种情况下，每个人都会在不同的时间干很多的事情。不同的事情，除了脑力体力还有身心的磨合适应。

……有时候吃饭，高原反应让我们没有食欲，我们就饿一顿，然后，要是实在饿得不行，就每天吃蒜吃葱吃姜，用醋泡饭，强迫自己把这个饭吃进去，这样才有能量。

我还很佩服，或者是很理解以前来西藏援藏，来工作的那些人，的确是需要一番毅力勇气的，还有精神，才能在这里长期工作下去……我记得那次是，我们第一次，也是唯一的一次我们集体放假到拉萨去休整。我头一天晚上乐得不行，我就唱歌。

……唱到三点，这不由自主，你终于可以休息了，终于可以放纵一下。

有时候休息的时候就看远山……看山的时候你就会想一些东西，就是说那边是什么，那边是什么。其实山的后面是理想……你知道雪山背后一定是美好的东西……雪山背后一定是非常美好的东西。]

宁长春原是拉萨城里的一位大学教师，距羊八井两个多小时车程的地方，就有温馨的家庭生活、平静的校园工作。但高原天文第一台的建设把他吸引进了这个团队。

[宁长春采访同期：一待一百多天，在山上待得像野人似，生病的生病，有的得胃病，有的是吃不下饭的病，有的是高原综合征。

羊八井夏天七月份这样热的天气，晚上没有电暖气，不行，人都不行，体力活干得多了，也是很多身体上不适……高原综合征，全身没有一个具体的部位指出具体的症状，到处有问题。

望远镜的安装从4月份到现在开始整整100多天了，这100多天到现在，体力和心理上的极限，我觉得基本上已经到了……有时候几天我从拉萨回来的时候，看到他们灰头土脸的样子，挺辛酸，也挺感动吧。希望这个能尽快建成，尽快采光吧，希望那个项目有一个更好的未来。]

徐刚在工作日志中，把大家的艰苦工作称为：以科学的名义修行。

当年轻的天文工作者以科学的名义在高原上修行的时候，在读博士研究生拉毛吉获得了国家社科基金西部项目资助，专项用于"西藏的天文历算研究"。有了这份支持，她可以走出校园、访师问学了。她也是在以科学的名义修行。

2011年初冬，拉毛吉到青海省河南蒙古族自治县尕布藏传统藏医职业技术学校拜阿克金巴为师，以著名藏传天文历算学者桑珠嘉措编写的《藏历运算大全》为基本教材，深入学习藏传天文历算的"黑算"等特别计算方法。古老学问的绵延之路就在这样的师徒面授中薪火相传。

在羊八井天文观测站亚毫米波天文望远镜安装接近尾声的时候，德国专家托马斯前来做工作考察，很满意设备安装进程。特别是羊八井的自然观测条件让他大为赞叹，理想的"云高"让他久久仰望云天。天文界的共识是，如果没有理想的天文台选址，拥有再好的天文望远镜也发挥不了作用。托马斯先生也是阿尔卑斯山亚毫米波观测站的熟客。他确认，海拔4000多米的中国羊八井在大气透明度、视宁度、干燥度和晴夜数等指标方面，远胜阿尔卑斯山上的亚毫米波观测站原址，托马斯深感这里极为适合宇宙深空观测。

羊八井观测站是国际合作的产物，它也是中国第一座亚毫米波天文观测台。年轻的中国天文工作者都认真向经验丰富的国际同行学习。

5月的羊八井之夜，需要穿羽绒服烤火。围着火塘吃羊肉想必会让托马斯印象深刻。面对大盆里的腿肋纵横，托马斯很绅士风度地拿起餐叉，可最终也只能入乡随俗，开启手抓模式。

2011年5月4日，开始吊装亚毫米波天文望远镜的基座部件。然后是大圆顶就位，天窗开启，调校方位旋转机构和望远镜俯仰机构。望远镜背架等部分也吊进了圆顶。

2011年7月1日，是羊八井天文观测站建设的最重要一天，大家从早晨起来就开始忙活，检查接收机前端、后端、控制系统。

将近两年的组装功夫终于有了结果。中国第一台亚毫米波望远镜在羊八井天文站全部安装完毕。它以化整为零的方式从欧洲高山搬上亚洲高原之后，再化零为整，圆满恢复了原样。

安装团队在这个狭小空间里抖一抖满身疲惫，为自己小小地欢呼雀跃一下。但谁也不知道，距离观测采光的最后成功还有多长的路要走。

望远镜系统组装算是完成了，但开机后能否顺利工作，还需要实践检验。因为这套系统中有老化零部件的替换，有某些部分的更新升级。而且，机械工作系统也有可能发生"高原反应"。磨合验证工作是复杂而漫长的。

安装工作完成让马丁博士很是高兴，积极忙碌着总装后的检验。他站在自己极为中意的理想台址上，希望早点儿看到优于阿尔卑斯山上的观测结果，时不时赞誉一下透过"天窗"可以在高原从低角度上看到的天球景观。西藏纬度偏南，可以观测到银河系中心，这在阿尔卑斯山上就观测不到。

2011年8月17日，中国科学院国家天文台西藏羊八井观测站揭牌成立。

2014年10月31日，西藏羊八井观测站的CCOSMA亚毫米波望远镜在中德双方科技人员的共同努力下成功"出光"。"First light"所观测天区为银河系内恒星形成区DR21，所用频率分别为345GHz和230GHz。这让马丁博士极为兴奋，此刻让他觉得所有的艰辛都值了。

中国高原以自己独有的高度，为世界又打开了一只天眼，它将生发出普惠世界天文学的功德。

羊八井观测站虽然已经运作多时了，供水问题依然是个严重困扰。隆冬时节，都要到山边的村子里去取运生活用水。年过花甲的马丁博士也和中国小伙子们一起跟车抬水。

羊八井台成功采光后的第36个观测日，是藏历木马年的十月十五。

这一天的清晨，羊八井天文观测站的亚毫米波望远镜依然冷静地注视着深空，观测站里的工作者在默默守望，机器在不知疲倦地书写着来自宇宙的观测信息。

这一天的拉萨闹市升起不寻常的喧腾。从早上开始，当地藏族群众手捧哈达、青稞酒，来到大昭寺外院天井，欢度本地民俗节日仙女节。这个节日也是按照藏天文历算推定的。

节日起源于一个美丽的民间传说：仙女白巴东则深爱着护法将军赤宗赞，但由于外来的强力制约而不能长相厮守，每年只能在藏历十月十五日这一天隔着拉萨河，深情对望一下。这有些像牛郎织女的命运。

白巴东则女神自己的爱情生活虽然很不如意，但她却天性慈悲友善，特别护佑妇女和儿童。因此，本地族众把每年女神与恋人隔河对望的藏历十月十五日，定为"仙女节"，向善良的女神和天下女人，表示赞美与祝福。

世界上每个民族的命运都绵延于悠远的时间长河之中，把自己的生生不息记录在自己确信的历法史册之上。

现代天文科学的高远探索，藏天文历算的渊深学问，与古老的民俗生活，各自依据自己的节奏，和谐共振于西藏的长天阔地之间，共同充盈着高原文化的寥廓襟怀。

下集

春天来了。

长风穿过夏斯山和帕朗山之间的廊道，以澹荡的温暖渐次推走残留的冬寒。黑颈鹤借助升腾的暖流，展翅高翔，开启了自己的新春迁徙之旅。屋顶上一对鸽子在嘴对

嘴地讲述春天的故事。山溪的冰层下已经清流涓涓。这一切都属于藏天文历算之学所注重的"物候",它们是天地叙述时令的话语。

对这一带的农民而言,这个时节最重要的节令语言,便是达普天文观测台上那一缕特别的阳光。

2009年秋天与羊八井天文观测站同时动工复建的墨竹工卡县拉东村达普天文观测台,如今已经正常工作10年了。它矗立在夏斯山半坡上,有些像藏式的碉楼。观测台西墙顶端正中处,有一个方形观测孔。观测孔斜下方百十米的山坡上,有一片圆形平场,平场中心踞坐一块高不过三尺的观测石。

观测石外圈用卵石摆成十二宫,这十二宫是用以标明每年太阳与月亮沿黄道运行会合十二次的位置,并配有二十七宿(而不是二十八宿)图案。

每年春天,当太阳光透过观测台西墙上端的观测孔,投射到下坡处的测光石上,就到备耕灌溉的时候了。

2019年3月9日,藏历土猪年闰一月初三上午,达普观测台周围十里八乡的村民都走来台下,请教"台主"洛桑师傅,既问农时,也兼及其他生活疑难。大家不时看一眼观测场,等待观测台上那灵光投射到观测石上的那一刻。

主理达普天文观测台的洛桑师傅坐在观测台旁的山坡上,仔细听取村民的各种问题,并在平放膝头的"萨雄木"上快速比画,随时解答。

"萨雄木"在汉语里译为沙盘,为藏传天文历算的专用工具。它是一个长方形木盘,顶部安装封闭的暗格,里面盛放细沙。使用时抽开暗格插板,倒出细沙,在木盘上铺平,然后用铁钎在沙面上书写演算。演算内容包括中长短期的天气预报,计算农耕牧作的恰当时日,推论诸多生活行动的合理选择,等等。师傅肃容端坐,铁笔挥洒,仿佛岁月的旋律和众生的命运尽在自己的推算之中。

从这种无纸书写中还能够看出,藏天文历算这门古老学术崇尚自然的久传风格。

春天的故事在拉东村达普天文观测台周遭荡漾的同时,拉萨城里的藏天文历算研究所同样在关注春事降临。

在所里,旦增是藏天文历算的代表性传承人,自幼就继承父亲贡嘎仁增的衣钵,学习这门学问。旦增的办公室里摆放着历年的天文气象历书。最近几年他有一项重要的日常工作,就是依据藏传天文历算,向本地电台和电视台提供本地的天气预报信息。为此,他每天都在观察天气变化,在沙盘上不断计算。

藏族在古代就发明了许多气象预测方法,如通过观察植物、动物、河水、星体、云彩的颜色和形状、风的方向等来判断气象变化;根据候鸟的季节性活动等物候现象,来指导西藏各地农牧事务的季节性安排。这些知识都被系统整合在藏天文历算中。

从1993年起,西藏自治区藏医院天文历算研究所利用藏天文历算学原理,做出每日天气预报,在西藏电视台和西藏人民广播电台中播出。

春天是天气多变时节,旦增与气象部门的联系也就变得频繁起来。

不久前，青藏高原还在冬雪覆盖的时候，已经是西藏大学研究人员的拉毛吉博士，外出做学术寻访，与精通藏天文历算的各方面本土学者深入交流，搜集整理学术资料。金巴老师深厚的藏天文历算学养，让拉毛吉受益良多。

[青海省贵南县藏医技术学校金巴老师同期声：
如果要编写历本，
历本中一般以时轮历数据为基础，
也会体现汉历数据和（藏历）黑算的相关内容。
藏历的话要计算各曜、生肖和二十四节气的数据，
以及冬至日、夏至日时间，
杜鹃鸟什么时候开始鸣啼，
什么时候开始响雷，
大、小暑是什么时候，
大、小寒是什么时候，
这主要是对农牧民生产有指导作用，
比如要知道犁耕的时间。]

在请教学者的同时，拉毛吉博士也注重乡村考察，走进农户，调研藏区农牧民对藏天文历算的使用情况。这是藏天文历算活在当下的证明，也表征着这种古老历法的文化生命力。

作为前不久的冬季田野考察的延续，拉东村达普天文观测台采光日这样重要的活动，拉毛吉博士自然不会错过。

羊八井天文观测站中德亚毫米波望远镜项目的科学家，也来到拉东村达普天文观测台采光现场。

各学科都在高原的春天里交集了。

历史上，每年到了春季观测日光的时候，都会有一些老人来到拉东村的达普天文台里观测日光，确认观测台光孔投射出来的光线照到观测石了，即可向周边农牧民"授时"。农牧民就可以按照这里的"授时"，安排自己的生产生活活动。特别是西藏中部和东部一带春播开耕、确定秋季望果节和过藏历年等重要的时节，都以达普台的观测"授时"为依据。藏民族按照太阳的提示，得以合理安排自己的生产生活，这就是日月运行之规与民生和谐之道的关系。

此时此刻，达普观测台上晴空清湛，白云柔飘，人们屏息静待日影缓移。终于，灵光一现，直击观测石：这个妙不可言的丽景如约而至。

已经恢复工作10年的达普天文观测台，总是这样恪尽职守，从未失误。

在这个充满希望的春天里，10年前与达普台同时动工修建的羊八井天文观测站，开始谋求部分设施的更新换代，以承担更大的科研任务。最近几年里，羊八井天文观

测站的亚毫米波望远镜对银河系内的一些分子云与恒星形成区，进行了分子谱线观测，以及分子云结构图的观测，获得了一批高价值数据，可被用来做进一步分析研究。第一篇研究论文已于2019年年初完成。

国际上的大型亚毫米波望远镜都"怕光"。每当太阳升起时，观测者就不得不马上关闭望远镜，停止观测工作。但羊八井天文观测站在圆顶夹缝处创造性地罩上了一层特氟龙材质的幕布，它可以吸收或遮挡其他所有的光线和信号，唯独允许亚毫米波透过，所以羊八井的这面"镜子"可以进行太阳的亚毫米波观测，如今已经完整扫描了太阳表面，得到了全日面的亚毫米波图像，甚至可以看出太阳表面的亚毫米波辐射并不是均匀的。

羊八井观测站也像达普观测台一样，"钟爱"太阳。

达普天文观测台的太阳光已经向本地农民明确昭示，可以灌溉了。人们疏通渠道，平整田地。高山积雪融成的春水润黑了一冬旱土。

本村春耕节定在哪一天举办，既需请教精通藏天文历算的师傅，村民们自己也会认真查阅核对藏历书。拉东村的不少人家每年都会买一本藏历书。藏历书是依据藏族天文历算编写的一种生产生活实用手册。

藏历书的规范称呼是《西藏天文气象历书》，由西藏自治区藏医院天文历算研究所的专家编写；每年发行量高达十多万册，除西藏外，还远销青海、甘肃、四川、云南等省的藏族聚居地区，以及印度、尼泊尔、不丹等国家。

藏历书涵盖了天文现象、天气趋势和自然灾害的预报，还有指导不同地区农耕牧作、传授在不同时令采撷藏药的知识等诸多内容。

有藏历书的藏家人，不论大事小情，都要去查查藏历书作为参考。上一年的历书完成使命后，会被挂在房梁和门楣上，以驱邪避灾，也象征着过往的日子常被纪念。藏历书对他们而言，是祖先智慧的开示，指教他们去遵循大自然的法则，握紧天地运转的把手，以打开生活的幸运之门。

今天邻居们聚集到拉东村的次仁多吉家里，仔细翻看藏历书，讨论举办春耕节的合适日子。

"春耕节"也叫"启耕节"，是藏族人民在藏历新年之后最为隆重的传统节日。次仁多吉认真观看门板上贴着的历算年表。一年收成在于春，这可马虎不得。

拉东村的春耕节定在3月16日，也就是藏历土猪年闰一月初十。

春耕节的正日子到了。早晨，次仁多吉的母亲贡桑在院外的塔前烧起桑烟，鲜橘色的火焰如同亮丽的薄纱在春风中柔曼飘舞，撩动着节日里的人心。

近些年，政府推行农业机械化，拖拉机已经普及。但为了传承春耕节的传统仪式，拉东村专门还原了一副传统的"二牛抬杠"在仪式上带头破土开犁。牛角和抬杠挂上大红的长毛、彩带和其他亮眼的配饰。牛头和牛背绘上图案。唯独在这个日子里，终年衣着朴素的耕牛享有盛装上场的殊荣。

按照属相等方面的考虑，洛桑平措两口儿被选为执行赶牛播种行动的夫妻。他们带着奶茶瓶碗，捧着"切玛盒"，走向田间。切玛盒的原型是盛装粮食的升斗，在作

为仪式用具的过程中逐渐被美化，四周画上彩色图案，甚至还会刻以浮雕，里面盛入粮食，插上青稞穗和酥油花，象征着人寿年丰、吉祥如意。

次仁多吉家里也已经不用耕牛犁地了，为了参加传统仪式，他们把自己家的拖拉机着意装饰一番，如同当年给参加仪式的耕牛盛装打扮一样。

次仁多吉穿戴好崭新的藏袍毡帽，开动盛装打扮的拖拉机，赶往村头的春耕节仪式现场。

村邻家里盛装的拖拉机也都陆续到来，在仪式的集中举办地整齐排列。有些人家还会给自己的拖拉机装上一张饰物丰富的耕牛面具，以示传统的庄重延续。拖拉机作为耕牛继承者的地位得到仪式化认可。

开耕仪式上大家点燃松柏枝条称为"煨桑"，是与农神沟通的方式，煨桑的青烟缭绕升腾，带上人们祈福风调雨顺、五谷丰登的愿望扶摇直上，祈告农神护佑，获得一年好收成。

每家开拖拉机到来的户主下车排成一行，每人手里抓一把青稞粉，随着一声号令，向天播撒，宣布仪式开始。弥漫在空中的炒青稞面蕴含着粮食的醇香，和着春风的芬芳，在山原间飘舞飞扬，向未来的收成传递浓郁的企盼，祝祷天地给予一份丰收的许诺。

紧接着，大家的拖拉机沿大路列队向耕作地进发。

那里并不是一块实际需要翻耕播种的田土，而是一块仪式化的耕地，规划为一个大三角形。在俯瞰的视角里，三角地形如母体孕育生命的神圣之区，是人间繁育的一个象征符号。强劲的犁铧将在这里深度插入，翻耕播种，合成为一个完整的化育繁生活动。大地母亲在人们辛勤耕作之后，将赐予生命供养，保证生生不息的种族繁衍。

用传统型二牛抬杠执行播种行动的夫妻率先开犁，洛桑平措赶牛前行，第一犁铁铧入地，翻出新年新土。妻子洛亚手提装有种子的筐篓，在后面跟随播种。随后，各家户主开动拖拉机，在三角地的内圈有序地跟进翻耕。直到把整片三角地翻耕完毕，算这个仪式环节结束。

次仁多吉家的孩子们没有去春耕节现场看热闹。家里虽然大人外出，没有约束，孩子们却依然在专心读书。他们的人生春天也是温馨的，知识的种子在他们心里播撒，在助育他们生长出一双展望美好前途的慧眼。

春耕节顺利的仪式流程和皆大欢喜的收场，表明了藏历书帮助选定的这个日子准确吉祥。下一个同样性质的欢乐日子初秋望果节也喜兴可盼了。

本年使用的藏历书是上一年编写发行的。当庆祝春耕节的人们欢歌喜庆的时候，藏天文历算研究所的次多老师已经在筹划编写下一年的藏历书了。为了让新编藏历书更为权威和典雅可观，他找来布达拉宫的典藏作为摹写范本，而且专门去请唐卡画家绘制新版藏历书。为藏历书绘制春牛图作为插页，是绘制者极为重视的工作。

在藏历书中，"春牛图"插页必不可少。春牛图里的主角自然是耕牛，在画法很有讲究，头、角、嘴、蹄、尾等部位以不同的颜色和朝向，表达着对天气、收成以及自然灾害的预测情况。按照解读规则，绿色的牛头提示春天要刮大风，黄色的四肢表

示山谷地带收成不错，蓝色的腹部，预示雨水丰沛，但容易发生涝灾。这些解读需要专业的藏天文历算知识。"春牛"是东方农耕民族的重要文化象征物，内地很多地方都有"打春牛"的习俗。《礼记·月令》记载，冬末的时候人们就会"出土牛，以送寒气"，说的便是早在周代就有制作土牛以送走寒气而迎春备耕的风俗。

夏天在万物生机繁盛中倏忽而走，2019年初秋到了，油菜花已经绽色飘香，通过翻看藏历书并请教本地精通藏天文历算的智者，望果节的日子确定了：藏历土猪年六月初三，也就是公历2019年8月3日。

望果节一般具体日子并不固定，每年确定在哪一天过节由藏天文历算的查阅推演说了算。

望果节前一天，墨竹工卡县拉东村次仁多吉家的主妇白玛去村里的寺院帮忙，一同前来的人不少，是乐趣，也是心意。

寺院大堂制作供奉用的"朵玛"需要大量和面，这是白玛擅长的。制作朵玛的用料主要是青稞炒面，此外需要"三白"：奶酪、鲜乳、酥油；三甜：蜜糖、饴糖、蜂蜜；此外还有些药料。和面时，青稞炒面团如果和稀了，朵玛站立不住就"堆"了；面团和得干硬，就无法捏弄成型。所以和这种面绝对是个技术活儿。

朵玛有好多种类型。师傅今天制作的是锥形朵玛，主要用于"会供"。会供原本是祈祝丰收的隆重聚餐之意，后来被赋予了很多信仰性内容。

师傅做朵玛的手法极为娴熟，他利落取下大小合适的面团，抟揉得宜之后，不用任何模具，单凭两只手，就把面团压塑成为逼真的犁铧形状。这让人不由得联想起，在象征生育繁衍的春耕节三角地上，那有力插入沃土的铁犁铧。现在的朵玛制作中，犁铧还不是想要的最终形状。师傅手起手落之间，取缔犁铧的两翅，使面团形状近似于圆锥，在犁铧与圆锥的幻化之间，最终完成朵玛的形体塑造。朵玛很有象征意义，犹如考古发现的上古石祖、陶祖和玉祖。圆锥形朵玛的头部安装各式夸张的"头饰"，似乎在张扬雄强繁衍之力。

师傅的每一个成品制作程序中，在初始面团到最终成型的圆锥形朵玛之间，总要经过一个拍塑犁铧形状的过渡环节，这其中显然有具体含义，是一个特定的制作仪轨。或许，春耕节上那个阳刚地插入大地、播育生命的犁铧，可以看成圆锥体朵玛的原型。这个供品的制作在象征着从坚挺雄起到春情繁盛的插入播种这样一个叙事过程。这里的朵玛恍如生命繁衍崇拜的图腾符号。

师傅把做好的一个个朵玛规整地摆在之前已有的朵玛之中，它们在橱龛前如林雄立，挺拔着生殖与生长的力量，预兆着丰收的到来。在欢度望果节的日子里，制作生命繁衍崇拜的象征物，正是对丰收在望最恰当的祝祷。

望果节这天清晨，次旦桑布老人早起上香祈祷。由于次旦桑布老人的儿子次仁多吉在县城做工未归，便由儿媳妇白玛主理家庭庆典。她给孩子们和自己穿起盛装，把象征性的经卷裹入规规整整的包袱，端正背负起来，走向家边的田地。洛桑平措家的女儿德吉康珠也加入到转田行列中来。

大家唱起祝祷丰收的歌谣，围绕游走。这称为"转田"。这便是拉东村各个家庭

今年过望果节的主要形式了，没有全村的其他集中活动。

青稞秀穗了，籽壳里的浆汁将日渐饱满；马铃薯绽放了淡紫色的花蕾，意味着土垄下面的土豆已经成形。妈妈随手摘取一把清脆的豌豆荚，分给孩子们吃。齿舌间的水脆清香告诉人们，收成的希望已经丰盈，可以期待秋天的粒实饱满了。

转田期间，大家坐在田边的山坡上自如歌唱，抒发着看到庄稼旺盛成长的快乐。

转田仪式结束后，大家都去忙各自的事了。洛桑平措家的女儿德吉康珠赶牛上山，青草上的露水还没有被晒干，正是牛们连吃带喝的好时刻。

在西藏各个地方，望果节举办形式不尽相同。有相对安静的"转田"祈祷，也有大规模的民俗聚会，充满力度和速度的赛马。它们都合拍于大自然的节律，欢悦于藏天文历算推演规定的节日。

古老的藏天文历算依然鲜活地绵延于民俗生活的律动中，深化在现代科学亲切的关注里。

羊八井天文观测站的基础设施建设与科研装备，一直在持续更新。工作人员陆续上岗，在这里积累维护运行的经验。等到今年冬季来临的时候，大气水蒸气更少，晴夜数更多，世界各地的科学家们就该到来观测了。

现代科学站在世界屋脊上，以更大的天文尺度，为人类提供更为广阔精准的存在定位和宇宙认知。

藏传天文历算把握着本民族的岁月旋律，制定了属于民生的时光宪章，那是藏族先民在人间距离星空最近的高原，以穿透时空的慧眼，结晶出来的真知卓识。

头上是灿烂的星空，心中是永恒的求知欲。

清晰记载民族文明演化的悠远阅历，深入探索宇宙运行的宏深大道，是全人类各民族的不倦追求和至高智慧。

[完]

《屋脊的慧眼》制作完成于 2020 年，在 2023 年第十届巴塞罗那国际电影节（10th ARFF Barcelona / International Awards ARFF）获"2023 巴塞罗那环球奖"。①

此外，本片在 2023 年德国柏林环球国际电影节（2023 ARFF Berlin / International Awards ARFF）、2023 年法国尼斯国际电影节（NICE International Film Festival）、2023 年西班牙马德里国际电影节这 3 个国际电影节中获多项提名。②

"历法文化"是本片文本关注的主要问题之一，藏天文历算的直接工作成果就是历法。纪录片借助人类学的角度，"深描"出：古老的藏天文历算就扎实"生活"在

① https://festregards.com/category/2023-arff-barcelona/globe-award-arff-barcelona-2023.
② https://filmfreeway.com/AroundFilmFestival-2023；
https://www.filmfestinternational.com/best-foreign-language-documentary-nice-iff-2023；
https://www.madridfilmawards.com/official-selection-2023.

藏民族的现实民生中，它就是鲜活地在田野上行走的人间文化。古老村落中生活的藏族农民在自己的田地村庄间奔波着，劳作着，虽然耕牛换成了拖拉机，他们依然像过去打扮耕牛一样给自己的拖拉机披红挂彩。现代的铁犁仍然曲线优美地成片耕作在大地上，描绘出一幅浑朴的象征着生殖繁衍的古老图案。他们自己可能都已经忘记了这是一个关于丰收的祈祷和隐喻，但这完全不妨碍他们坚守古老的春日耕作仪式，完成千百年来留存的传统农耕文明叙事。

在这个播种的季节，无论是寺院的"朵玛"制作，还是村民自家制作朵玛捧到寺院里供奉，各式各样的朵玛都离不开核心形态的寓意，也是以生殖崇拜的古老仪式和象征符号，表达着对生产丰收的祈愿。

《屋脊的慧眼》的内容包含藏民族千年天文文化探索的大历史，又有当代中西方科学合作的大创举。二者貌似都属于"宏大叙事"。然而它全是用生动的事实纪录、细腻的场景呈现，深情的人物刻画，组装成为"田野考察"式的"深描"，在细节的浓重描述中表达理解与阐释。

在古代，无论东西方的哪个民族，都极为重视历法的制定和颁行。有了共知共用的历法，才能对社会实现有序的管理运行，才能按自然规律合理组织生产生活，所有社会成员才能按照共同的时间规则，安排自己的命运节奏；仿佛依据天时运行而推算历法规则就是揣测天意，遵从天命。历法成了时光的宪章、命运的指南。藏天文历算是地球最高处的人类文明所创造的历法文化，它以自己的方式引领一方文明的进取步履。

藏学研究表明，藏天文历算的建构借鉴了中原历法的元素，中原历法的"务实精神"也注入其中。

早在上古时期，中国人就特别注意天时轮回，以此建构人化的时间模式，顺天时而利民生。《尚书·尧典》讲上古圣君尧帝把制定历法看成治国大事，专门安排羲和观察日月星辰的变化规律以制定历法："乃命羲和，钦若昊天，历象日月星辰，敬授人时。"中国第一个王朝夏创立了自己的历法作为国家运行的时间宪法，夏历的概念沿用至今。

建高台以观察天象是人类文明的一个传统，周文王专门建设灵台，用来观察天象以制定律历，这个工程由于有利民生而赢得人民支持，大家纷纷来参加义务劳动，灵台很快就完工了。《诗经·大雅·灵台》对这件事歌颂道："经始灵台，经之营之，庶民攻之，不日成之。经始勿亟，庶民子来。"[1] 孟子对于周文王建筑灵台的事情大为赞誉。《孟子·梁惠王上》中说："文王以民力为台为沼，而民欢乐之，谓其台曰灵台，谓其沼曰灵沼。"[2] 汉代学者郑玄笺注《诗经·灵台》云："天子有灵台者所以观祲象，察气之妖祥也。"明确说这个灵台有天象观测的功能。也正因为人民知道这个工程于民有益，才使得修建天象观测台成为一项全民参与的国家工程。以后中国历代都延续

[1] 〔清〕方玉润撰，李先耕点校：《诗经原始》下册，492 页，北京，中华书局，2021。
[2] 《孟子》，38 页，北京，国家图书馆出版社，2017。

了周文王这个建高台以观察天象的做法。至今完整留存的古天文观测台有河南登封的元代观星台和位于北京建国门的明清制式观象台。礼制最为健全的周王朝更是重视历法的使用。《周礼·春官·太史》记载,周代历法制定后,"正岁年以序事,颁之官府及都鄙。颁告朔于邦国"。[①]周代中央政府按时把自己制定的历法布告天下,使大家都能够掌握时间秩序,依历治国,以历养民。观天象而授时,查四季而种收,这是古老农耕民族规划存活路径的律法,是必须掌握的命运节奏。中华民族在仰观日月之行、星汉灿烂的时候,首先是把握过日子的时间准则。

纪录片《屋脊的慧眼》中对历法文化的关注只是把它作为认识民族文化的一个独特侧面,而不是"猎奇"。在习惯思路中,一说到人类学考察,似乎就必须是在一个相对封闭的地方进行,那里受外界干扰很小,远离现代社会生活,完整保持着古旧的生产生活方式,时髦的说法叫"原生态"。其实现代人类学是关于各种人类文化形态的深描叙事,它可以呈现任何一种表现出自身文化相对特点的区域形态。在《屋脊的慧眼》一片中,文案设计起初觉得所纪录对象当中的某些内容,适合于借鉴某些人类学视角,予以记录阐释,由此抓取并深描纪录对象:一个是具有世界先进水平的羊八井天文台,一个是具有千年历史的西藏墨竹工卡达普观测台。一群人是在羊八井天文台工作的现代天文科技工作者,在艰苦建设国际合作性天文台;另一群人是生活在墨竹工卡山村里的藏族农民。还有两位相关人物进入文案内容,一位是研究传统天文历算的历经沧桑的老年藏学专家,一位是年轻的藏学女博士,他们也按照各自的学术规范和研究思路,追寻各自的学术目标。这些对比鲜明的元素共存于这片高原,生动呈现着各自的存在。把他们按照各自的特点记录下来,会造成一个现代的多元文化和谐共存的、具有某种人类学意味的现代文明场景。

在这个纪录呈现中可以看到,在现代社会中,"过去"不必是疏离的"异质",传统与现代可以并存,它们安然共生,勤奋互勉,一方的存在并不以另一方的衰亡作为自己的生展前提。这才是现代文明的"进步"之处。传统元素通过"再语境化"的翻新与赋值而保持自己的传续生展,成为现代社会空间中的本有生命元素,而不是点缀性的浮泛色彩。它们没有被隔阻或遮蔽在现代性之外,它们平和地存在于自己的空间和时间里,至于这个存在空间多大,存在时间多长,是它们自己和社会的共同现实选择,无需挽歌,也无需颂歌,它们只是"如已所在"地那样存在着。

借鉴人类学的某些方法拍摄纪录片,可能首先需要明确,这里到底是在做人类学研究,还是作用于大众传播的纪录片?明确了这个问题就知道,纪录片参照人类学只是一种工作方法的借鉴,一种挖掘可纪录对象的有效工具,接受一种学术资源的启示,多一个角度参照。纪录片的工作成果是一部大众传播作品,传播对象是社会大众;人类学的工作成果是一个学术结论,这个学术结论大多数情况下是限于一个专业领域,如果它不是一本人类学普及读物的话。

[①]〔清〕方苞集注,金晓东点校:《周礼》,378 页,上海,上海古籍出版社,2023。

对大众传播所用的纪录片而言，艺术化呈现的目的性远远宽泛于人类学研究考察的学术目的。纪录片所呈现出来的被纪录对象是希望被真实地也是被"艺术地"看见。人类学研究结果呈现出来的学术产品是希望被学术化和科学化地接纳和理解。二者的工作目标不同，学术化程度也完全不同。因此，纪录片人只需把自己理解为人类学的编外"学徒"就可以了，而不必把自己想象成人类学家。无论面对哪一个专业学科，纪录片人都应该是兴高采烈也谦虚谨慎的学徒。

CHAPTER 9 第九章

"在场"是纪实文本的刚需

第一节 尊重真实就需要文本确实在场

哲学存在论意义上的"在场"有多种含义。一般认识论中的"在场"是指认知主体在认知过程中"亲自"存在于认知对象的现场,得以形成直观感知,直接经验,获得无遮蔽、无间距的感受内容。认知过程中的这种"在场"是认知主体了解世界的首要基础,人的精神活动根基稳固首先依赖于这种"直接面对"所形成的第一手感知、亲身体验、第一印象记忆等。

在场感知者以自己的视、听、触、嗅和味觉等全部直接感知能力在现场获取信息,这个过程不会是完全被动的"接取"。一方面是感知者的原有感知模式和感知能力会决定他的感知结果,不同的感知者面对同一个感知场域,其感知清晰度与透视深度是不一样的。另一方面,这些感知对象也会引发感知者的创造性思考、联想以及拓展想象。这就是各种艺术创作者都乐于到现场"体验生活"的理据。

不同感知者所设定的感知目的也是不同的。对于非虚构视频叙事作品的文本撰写者而言,这种"在场"是获取写作信息的第一源泉,其重要性自然是位居第一。因为非虚构视频叙事作品是对直接场景的真实纪录,如果纪录者对直接场景不能亲自在场,他的所谓纪实就是对他人转述的抄写,而不是对真实的直接纪录。听取(或通过视频看取)间接信息所完成的"纪实"总是与真实隔了一层或几层,"闭门造车"无论有多么丰富的想象,都无法达成直接"在场"的信息丰盈度。

"秀才不出门,便知天下事"的时代过去了。在传统农业时代,社会发展缓慢,知识更新速度也很低,前辈所见所记与后人所读所验之间的差异不会太大,过去时的间接经验和见闻可以长期有效。知识分子坐在屋子里记熟前人诸多典籍所记载的内容,以间接见闻为主的知识拥有量得以高于平均数,就算大致知道"天下事"了。

在现代社会,社会环境的更新变化持续加速,与这种环境相对应的知识同样快速更新,致使知识和阅历的"有效期"在变短。因此人

们依靠前辈的过去时见闻记载，无法有效认识当下社会环境，也无法形成恰当的现实对应体验。

非虚构视频叙事的文本写作者在还没有完成文本之前，以一个潜在的"人化文本"形态进入纪实感知场域，这是文本与本体真实的"前文本融合"。深化感知全场域形态，然后才能把自己直接"在场"所获致的认知与感受，注入文本。文本写作者进入现场之前的凭空想象内容永远小于真实场景内的无限丰富性。纪实者直接在场所形成的全方位认知会大量获取感知目的设定之外的"冗余"信息，这些超出原设计目的的"冗余"信息很大可能（大多数情况下是"一定"）具有更为鲜活而丰富的实感价值。

文本撰写者置身于纪录对象存在的现场，强调直接性的面对，去除认知者与认知对象之间的"隔挡"，被纪录实体得以无遮蔽呈现给纪录者。如果没有直接在场的亲历，而仅仅依靠"不在场"的间接认知来完成"纪实"，就会不可避免地使用想象来填补"未知环节"，或用笼统的"文字交代"模糊掉非亲见细节，甚至被他人的"转述成见"扭曲了本相，这会导致"不得已"的虚构性陈述，"非虚构视频叙事"的纪实质感会由此变质。拿这样的作品去面对观众，便是纪录者的工作失信。

非虚构视频叙事文案撰写者与预期的观众"共时性"地存在于宏观现实之中，由此，撰文者与现实的距离必须比观众更近，才能给观众提供更多"真实"。如果他跟现实的距离比观众还远，他就失去纪实者的存在价值了。非虚构视频叙事文本写作者与观众之间有一个隐含的真实信息供给契约，纪实者如果不能"亲自"进入真实，如果只能拿着"遥望"真实所得的道听途说充数，就是信息违约。只有直接进入真实才能够兑现"非虚构叙事"的承诺。直取真实是非虚构视频叙事作品的主要信用属性，这个属性首先是纪实者在场于现实而开始建构的。

现场对纪录片人既然如此重要，那就似乎应该随时准备深深地冲进去。但它又不是你想深度进入就可以进入的。在"非虚构视频叙事"作品摄制的实际工作中，纪录者实现"在场"当然先要有进入现场的必要"引导"条件。在"体制内"从事官方主导的纪实拍摄项目，自然有官方引领进入现场。这是拍摄者身份的权威证明，是拍摄者与拍摄对象之间建立"工作关系"的"合法性担保"，能够引领采访者迅速而坦然地"进场"。这同时会出现另一个问题：这种情况下，什么问题可以问，什么问题忌讳问；什么现象可以拍，什么现象不便拍？这些事就变得"有讲究"了。这个"第三方"经常是一个热情的陪伴，一个"习惯性"存在。但有时也会是深入采访的一种特殊"屏蔽"。例如，采访一位农民时，有村干部在旁边，就算村干部并没有故意干扰，这个"第三方"的存在就会使得农民的说法和做法产生微妙变化。而纪实者这时的观察也就成为"有遮蔽"的观察，拍摄对象的真实呈现度会打很大折扣。其实，除了现场中能够直接看到的第三方，可能还有隐形的不在现场却干扰力度巨大的第三方、第四方，乃至第N方。现场的复杂构成让人们不得不相信，亲身"在场"并不等于就可以随便拿到真实。纪实者在现场采访时善于解除蔽障或透过蔽障进入本相世界，这是极为重要的工作能力。

另一种进入现场方式是以"民间项目"的身份出现,纪实者自己想办法进入工作现场,这就完全依靠自己的沟通能力,以人对人的坦诚获取信任。这时,无论是"抓拍"事件的情节化过程,还是访谈倾听采摄对象的陈述,共情和同感都是纪实者获取现场真实的最佳方式,使被采访的对象感受到自己的倾诉找到了心灵相通感,自己的认知得到了共振,采摄者是值得信任并分享内心坦陈之言的。人之常情是,饥者说其食,劳者言其累,人们说得最多的还是自己的生存现实,聊得最深的还是自己的职业体会。在深切的共情中倾听,在真诚的同感回应中理解与请教,总是可以获取更多值得纪录的"客观真实"。访谈者的发问只是因为真诚的关注与恳切的理解渴望,而不是查问、窥探或居高临下的垂询。

当然,被采访对象本身的利益立场和价值偏好也可能让他做出偏向性陈述。在立场和视角多元化的现代社会,同一个现象、事件或人物,站在不同的利益立场和价值视角去观察,所看到的"真实"是不同的,所做出的现象描述和评价甚至是相互否定的;这些反而都是"真相"的构成部分。因此,纪实者在现场就不能只听取一面之词,不能只相信单一立场的话语陈述者,而需要倾听"多源"话语,了解不同的立场倾向。采访者努力让自己站在不同角度,作出多向观察,甚至还需要听取现场之外的多角度话语。任何事物一定有多角度认知的可能性。而常见的认知模式总喜欢说,要"抓主要矛盾",看"主流"。其实,换个角度,那些"主流"和"主要矛盾"就可能变得很次要了。"抓主要矛盾"和"看主流"的说法经常会成为固守无知和执拗偏见的最恶俗理由。

进入现场的纪实采访者善于发现被采访对象的多面性和多层次性,这才可能为自己准备多角度表达的可能性。哪怕纪实者最终的文本撰写还是要秉持自己原有的或工作任务交付的角度,但前置的多角度了解与评估也会让文本厚重些,表述时可以尽量避免偏狭和武断,思路少一些粗糙简陋,措辞少一些绝对化和自以为是。而这恰好是社会传播作品所需要的,因为大众社会就是多角度的渊薮。

纪实文本撰写者进入工作现场,与常人一样运用着视、听、触、嗅等各种感官,接纳各种信息,感受事物。与常人不同的是,促使他"在场"行动的源动力不是家常化的好奇心和新鲜感。家常化的好奇心和新鲜感只能带来散乱的关注、短暂的兴趣、廉价的惊愕,或许还有诸多漫不经心。而进入采访现场的纪实文本撰写者是在运用经过专业训练的眼睛和头脑,使自己从感觉性观察到思考性理解,形成完整的现场认知,快速而深入地形成纪录角度,穿透到力所能及的纪录深度。

作为一个具有确定工作目的的专业人士,带着自己的专业能力、社会经验与知识结构等进入工作现场,他还必须具备一种与常人更为不同的"在场状态"。所谓"在场状态"也就是纪实采访者有目的进入现场的主动探寻精神和工作方式。

这种"在场状态"首先是目的化的深入观察。纪实采访者利用已有的知识结构、工作经验和具体操作方法开展工作,让自己全神贯注地融入现场活动,专注于眼前的任务。这种状态既是为了调动自己的全部工作潜能,更是为了"感染和激励"工作同伴与被采访对象。没有哪个被采访对象会愿意和一个精神涣散、心不在焉、沉闷松垮的来访者交流。

情绪饱满而感知敏锐的在场状态能够让纪实采访者关注到更多的重要细节，准确捕捉到他人的情绪反应和表达要点，更好地理解他人的特定表达愿望和倾诉需求，准确获取非言说信息，让互动更为多面和深入，对发现性的现场突变能够作出适时而恰当的反应，以灵活调整自己的行为和言辞，适应情境变化。

良好的在场状态能够让纪实采访者在现场环境中获得更丰富的体验，更为深入地洞察外部世界，掌握到更多信息和线索，揭示更多现象背后的动因，达成对现实的更深层理解，由此突破自己的经验局限性，拓宽认知范围，最大限度避免狭隘性和片面性。这些都是纪录片人必备的专业素养。

如果缺乏这样的专业素养，仅仅依靠朴素的感觉进入现场观察，即使睁大了眼睛，能够看清的东西也不会很多。因为这样的朴素观察有时连常识的"眼见为实"都很难做到。纪录片绝不仅仅是一场"眼见为实"的现象捕捉。在复杂的现代社会，"眼见为实"这句话正在失去说服力。朴素的眼睛所做到的"眼见为实"可能只是最表面的那一层"实"，多层多面的真实就无力看到了。仅仅"眼见为实"的朴素纪录，只能是一过性的表面扫描。

纪实采访者在现场的周全深入的"在场感"与积极努力的"在场状态"，最终价值在于凝聚为注入文本的"在场蕴含"。可以把采摄者在现场的综合性感知、体验与思考最终得以在文本中传达出来的体验性内涵，称为作品的"在场蕴含"。纪录片的文本一定要充满"在场蕴含"，并把这种内涵以"灵魂的力量"灌注到纪录片成品中。文本的在场蕴含与镜头的在场蕴含共同建构纪录片的纪实价值。没有这种在场蕴含的纪录片会接近于赝品，而这样的赝品是瞒不过千百万观众的。

纪录片成品中灌注的这种在场蕴含是创作者对现场现象的生动感性体验与深入理性认知的复合体，这种在场蕴含也是造就纪录片魅力的最重要质感，是一部非虚构视频作品感染观众的要旨所在。没有作出在场蕴含的纪录片如果说自己是非虚构视频叙事作品，是很缺乏说服力的。纪录片总是试图以自己的叙事方式来建构真实，但这只能是叙述者以自己的在场感所造就的真实，叙述者试图把自己的这种真实感传达给观众，这需要让接受者对作品产生"信任"，这个信任只能依靠作品中实在具有的"在场蕴含"为稳固根基而建立。

纪录片人的"在场状态"与纪录片成品注入的"在场蕴含"密切相关。

对于纪录片创作者而言，"在场状态"是工作热忱与能力的体现；"在场蕴含"是他凭借这种状态所赢取的收获。如果没有直接进入纪实空间，或者在这个空间中没有在场状态，那么纪录片人还有什么可以灌注到文本中呢？那就只能成为他人见闻的抄袭者，一个道听途说的转述者，是一个虚幻文字和镜头的堆砌者，甚至是谎言编造者。

单就纪实文本撰写者而言，只有秉持积极的在场状态，进入现场才有意义。如果没有在场状态，就算身体进入了现场，也还是一个"在场的缺席者"。

"在场的缺席者"有两种情形：

（1）虽然人在现场，但是对现场没有认知热情，无心于深入体验，人在场而心不在场。这样的在场也等于"缺席"。这种"在场性缺席"有时候比压根不到现场更糟。

因为人在场却又心不在焉的"眼见为实"有可能铸成散碎浮泛的"亲自"认知，由此导致极为偏执的自信，这反而会遮蔽认知。

（2）虽然人在现场，但是对现场没有介入方法，对现场现象没有观察与理解能力，什么也看不出来，什么也想不明白。这也等于"在场缺席"——工作能力没有在场。

第一种情况是"无心"，第二种情况是"无力"。

有时这两种情形是互为因果的。因为"无心"而不肯努力培育自己的观察与体验能力；因甘心于自己的能力缺乏而对现场日益冷漠，无心参与。结果永远把自己"定格"为"在场的缺席者"。在纪录片拍摄的实际工作中，不难看到在工作现场浮光掠影的走访者，摆出"大人物"姿态的俯瞰者，装作自己已经对现实情况无所不通的"全知者"。他们衣袋里装着自己坐在屋子里"想当然"拟定的几个思路简陋的话题（多数是外行话）。进入现场后拿出话题，对着挑选出来的被采访对象匆匆一问；甚至以自己预想的答案"教会"被采访者背诵完，在摄像机后面举着写好的答案念完，马上匆匆离去。他们对太阳下自己肤色变化的关心远远大于对采访现场事物的认知关心。宁可躺在宾馆里被空调机吹出感冒病，也不愿到现实中去感受一下天长地阔，人间烟火。

缺少在场状态的人貌似跑了很多地方，依然是什么都没有见到，什么都没有记住，"在场"跟没有在场一样。那是工作实效的无穷损失，阅历机会的滚滚丧失，奇妙体验的任意丢弃，生命资源的巨大浪费。当然也很难期望这样的在场者能够在文案中注入什么"在场蕴含"，给观众提供什么深切的纪实感知。

作为一种工作要求，纪实文本撰写者能够进入纪实现场，并让作品获得饱满的在场蕴含，当然是很理想的。但有时由于实际条件所限，纪实文本撰写者本人确实无法到达现场。这时作为一种"退而求其次"的办法，可以运用"替代性在场"的工作方式，即由工作团队中的其他合作者（例如编导或摄像）亲临现场，为文本撰写者提供现场拍摄录像以及讲述各自的亲在感知。由于纪实片创作具有集体合成性，创作集体中重要成员的亲历自然等于这个集体直接进入了纪录现场；影像素材尤其是形象、声音和运动状态的"全相"呈现，文案撰写者看取这些影像素材相当于获得了"全相转述"。这对未到现场的文本撰写者具有相当直接而生动的认知触动。所以，这种"替代性在场"的工作方式也可以"相当程度"上弥补文本撰写者无法直接进入纪录现场的缺憾。

通常，文案撰稿人进入纪录空间，既为自己收集写作素材，也为摄制组寻找确切的纪录对象，确定采访的人物和事件，观察可拍摄事物，收集各种资料，等等。所以，撰稿人先于摄制组到达现场是极为必要的。至少也应该与摄制组同时到达现场。

在较完善的纪录片制作体系中，会在项目确立之后，摄制组出发之前，安排"前期调研员"联络拍摄地点，寻找纪录对象，确定故事线索等一系列准备性工作。但现实条件下，绝大多数纪录片拍摄都没有这样的前期安排。有些项目会允许文本撰稿人或编导进行一些有限的前期采访，为预设文案的撰写和摄制组实拍做准备，这时撰稿人的已有业务阅历对于迅速深入拍摄场景、获得"在场"体验，具有重要意义。

纪实文本撰写者的第一要务不是遣词造句，不是文章的谋篇布局，而是树立在场

意识，强化其在场状态的主动精神，为作品最终的在场蕴含准备"原料"。

纪实文本撰写者尽可能多地积累现场见闻，既是知识积累，也很可能是下一个项目的有效准备。丰富在场阅历，培养在场记忆，对任何未知的了解都不是多余的。

在场状态是纪录片人在采访拍摄现场的职业素养或专业能力的外化，在场状态的内在精神是"在场感"。

第二节 文本写作的宏观在场感与微观在场感

"在场"属于非虚构视频叙事文本撰写工作的"刚需"。刚需就是刚性需要、迫切需要，是必须满足的根本性需求。文本撰写者按照项目的刚需执行任务，而引导撰稿者清醒开启并有效完成"在场"行为的思想基础就是他的"在场感"。非虚构视频叙事是直接进入现场的纪录工作，所以，每个主创人员都需要有"在场感"。这里所说的"在场感"是指人在特定现场或情景中的对自我角色的清晰确认和理性把控，在这个自我意识确立的基础上形成对外界的主动感知意识。这个自我意识首先确立了意识者的主体地位，决定了此在的在场是一个主体化行为。正是从这个主体地位出发，对外界展开自己独立明晰的现场感知、情境理解、事物判断，形成情绪反应，乃至从这里生发联想，拓展想象，以及深化相应思考，提炼此在现场的认知结果。这种在场感是一种复合结构，可以大致分解为宏观在场感与微观在场感。

所谓宏观在场感，即撰稿人对自己所处时代的宏观现实具有深度关注的热情、整体感知的敏锐度、全面观察的自觉理性和追求深度体验的持续意愿。这是对宏观现实的整体性与综合性的精神感受以及多方面参与，包括其个人对社会政治、经济、文化等诸多社会领域的整体认知、观察思考与积极介入，以此保持对整体社会环境拥有开阔的宏观视野，对社会拥有属于自己的全景式认知。

宏观在场感让撰稿人不与社会大现实脱节，对大时代保持密切关注和思考，并拥有观察社会的大视野，对现实具有跨领域的全局观，在万象纷杂中能够保有相对清晰的思路和方向感。

宏观在场感不是一种固化的意识，而是个体与社会之间从不预设界限的持续互动，个体由此在社会全景中汲取思想资源，社会向个体注入无限信息。这就保持了撰稿人宏观在场意识的旺盛活力与可持续更新。

宏观在场感可以促使撰稿人超越个人经验，突破个人已有的认知局限，不断拓展社会视野，持有多元认知角度，共情于不同的社会群体，了解不同的文化和价值观，从而形成更为全面和具有真诚包容精神的社会意识——宏观在场感本身就是一种突破个人局限的社会意识。

宏观在场感可以激发个体对社会的责任感，激励其对社会问题的探索精神，有助于个体丰富自己的批判性思维，促进个体发现社会问题的独立思考意识，摆脱人云亦云的思想附庸状态。

宏观在场感决定了非虚构视频叙事文本撰写者对社会的全面关注程度、认知理念的广度、体验与思索深度，因此宏观在场意识在很大程度上也决定了文本撰写者的职业水准和作品质量。保持对时代宏观现实进程的持续关注，培育和拓展广泛的社会关怀意识，建立起扎实而深入的对时代宏观现实的在场感，是撰稿人"社会化质量"的重要指标之一。一个撰稿人如果对自己处身其中的大时代现实缺少关注、体察不足、思考肤浅，而想成为专业高手，是不可思议的。也许他会在一孔之内、一点之间有所精专，但绝对不可能拥有宽阔的社会视野、明敏的现实认识，在把握较大作品时一定会表现出不少局限性。一个撰稿人对大时代缺乏宏观在场感，而只醉心于身边事物的小感觉，不仅作不成现实社会的大题目，甚至对小题目的把握也很可能失准。

对于纪录片文案撰稿人来说，时代的宏观现实不是一个笼统的存在，而是包含着时代的政治格局、经济形势、民生状况、社会舆论倾向、公众关注点、文化艺术普遍表达形态、生态环境保护总体水平等。在全球化时代，当然还包括世界因素。文案撰稿人作为一个知识分子，对这些领域的关注与思考绝不是大而无当的瞎操心，而是应有的社会情怀，也是撰稿人的基本职业素养。更为直接的是，很可能随时"降临"的纪实片项目就与这些宏观领域直接相关。于是，撰稿人此前对这些领域宏观状态的关注，就成为一个工作项目的有效准备。这样的准备能够帮助撰稿人迅速进入工作状态，找到符合现实的主题指向和思想角度，乃至有助于厘定拍摄题材的涉及范围。

这样的宏观现实在场感能够为微观现实在场感把关定向，提高认知细节的理性水准，能够在与全局的联系中看待单一具体事物的深层内涵，保证微观现实在场感不陷落于琐碎凌乱。有助于对细节做透视性认知，较少执迷在一时一事之中。

与宏观在场感密切相关的是微观在场感，即撰稿人在具体工作现场里的整体感受意识与对工作环境的思想探索能力。微观在场感强调对具体场景的直观知觉和感受体验，并使之上升到思想性的高度，对感觉性诸元所获取的细节材料使用理性思维加以梳理透视。这样的微观在场感会得到宏观在场感的启示与指引，而深入细致的微观在场感也会对宏观在场感予以补充和修正，甚至微观在场感扎实的细节材料有时会对宏观在场感中的某些固化印象和立场予以证伪和纠偏。

撰稿人对微观现实的在场感事关直接工作素材的获取。撰稿人需要通过这样的微观在场感真切细致纪录对象世界，发现并搜集丰富的细节，能够充实宏观现实在场感的内涵，而使其不至于空疏苍白，摆脱大而无当，防止坐而论道。以具体实证化的微观事实捕捉为宏观在场感注入务实精神，走向实事求是。

文案撰稿人对宏观现实的在场感与对微观现实的在场感是紧密相关的。

第三节 视频纪实"在场感"的探寻进路

1998年，中央电视台动议拍摄系列电视片《百年百人》，计划从1901年到2000年的这一百年中，每年选一个代表人物，构成20世纪的"世纪记忆"，向2000年"千

禧年"献礼。最终该计划完成了预计拍摄量的约三分之一，以《记忆》系列为名，陆续播出。

晏阳初被确定为这个系列中的1930年人物。笔者应邀为《记忆——晏阳初1930》这一集片子撰稿。

晏阳初的百年人生，阅历宏富。本片重点只写1930年，但这个特殊年份也必须是在大历史时代和其人生百年的背景中予以凸显，所以需要在资料准备方面尽可能多地了解他的人生全程和所处时代的诸多相关情况。

1949年至20世纪80年代晏阳初几乎是处于被故意遗忘的状态，学界偶有提及，也总是咸淡评说几句，绝无详述。20世纪90年代初出版的三卷本《晏阳初全集》，成为笔者撰稿时需要倾力研读的最主要历史文献。同时，也阅读了著名社会学家李景汉（1895—1986）所编作的《定县社会概况调查》，该书初版于1932年。作者李景汉1917年赴美国留学，专攻社会学及社会调查研究方法，1924年回国，任北京社会调查所干事。1926年任中华教育文化基金委员会社会调查部主任。1928年任中华平民教育促进会调查部主任，派赴定县调查，成为晏阳初事业的重要支持者之一。李景汉与几位合作者一起开展的社会调查正是平教会为了展开定县平民教育而进行的学术准备工作之一。晏阳初在为《定县社会概况调查》初版所作的《序言》中指出："定县实验的目标是要在农民生活里去探索问题，运用文艺教育，生计教育，卫生教育，与公民教育的工作，以完成农民所需要的教育与农村的基本建设。而一切的教育工作与社会建设必须有事实的根据，才能根据事实规划实际方案。因此本会对于定县的实验最先注意的就是社会调查，要以有系统的科学方法，实地调查定县一切社会情况，使我们对于农民生活农村社会的一般的与特殊的事实与问题有充分的了解与明了的认识。然后各方面的工作才能为有事实根据的设施。"① 晏阳初的定县平民教育工作从起点上就是这样充满清醒的理性精神和缜密的实践作风，绝非纸上谈兵的一时激情。晏阳初的这种矢志追求源于一种深邃的历史认知与厚重的现实责任感。

有着数千年存续史的中国农村和农业本是中国传统文明的存在根基，但悠久的传统农业社会延续到19世纪末20世纪初，旧有的村社结构、生产力体系和社会组织方式已经衰败不堪。国本长此下去，国将不国。当时有责任心的知识分子都看到了这种实际状况，纷纷从各自的角度投身于中国农村的改造与建设。晏阳初和同道们在定县开展的事业是当时的一个具体实例。

晏阳初的平民教育是一种广义的人民素质教育，用之于农村，远不仅限于读书识字。这个事业的开展需要有深入的社会调查作为行动的依据。社会学家李景汉进行社会调查的目的很明确，就是要给从事平民教育事业工作者们提供实验区的现实情况，以便确定相应对策，设计有效的实践措施。李景汉这个调查报告的学术思考之精细，社会调查设计之周详，社会观察意识之明敏，收集现实资料之广博翔实，社会关怀之密切，足可在本学科中引领一代。它既是优秀的社会学专著，后人读来也是"信史"，

① 李景汉编：《定县社会概况调查》上册，1页，中华平民教育促进会出版，1932。

定县当时的历史状况条分缕析，周备真确。不是每部纪录片文本撰写者都会有幸事先读到能够如此明确引领"入场"的"史学"佳作。

为写作此片，笔者于1998年初秋前往定县做前期采访。

1923年6月，晏阳初、朱其慧、陶行知等发起组织中华平民教育促进社，简称"平教会"。定县东亭镇一带是平教会搞乡村建设的主要实践区。1998年年初，本地已经没有直接接触过晏阳初及其同事们的乡民了，70岁上下老者们对晏阳初的所知都是源于父辈的传讲。因为晏阳初1936年最后撤离定县时，这些老者们还只是十岁左右的少年，小孩子们自然接触不到或即使看到也并不理解成人的世界。

在采访过程中笔者被告知，有个别健在的八旬老者曾经在青年时代直接受到平教会的培训。这实属望外之得。与满面沧桑的老人晤谈，想象他的双眸曾经映印过晏阳初的容颜，他的双耳曾经直聆晏阳初的笑语，觉得真是找到了"活文献"。感受老人的直陈亲历，让倾听者油然而生"历史在场感"。

20世纪末的定县，当地农村中的青年们对"平教会"的事情只是有所耳闻，更不知详情了。但对于真心关注过这片土地的传奇般的先贤，所有当地人还都具有诚挚的敬仰之心。这是可以明显感到的。

晏阳初1936年离开定县，其当年事业到20世纪末已荡然无存，是不难理解的，因为丰富留存历史很需要社会具有兼容性。更何况这期间还有一段"选择性强力遗忘"的岁月。

所有的知识准备、文献研读、旧迹踏查、老人寻访，这一切都是为了寻求纪录片撰稿所需要的"历史在场感"。在历史文献广泛阅读与"历史现场"踏查的基础上，纪录片脚本初稿形成，其文字呈现形态便是通常所谓的解说词。

《记忆——晏阳初1930》

锣鼓声，唢呐声，透着节日的喜庆劲儿，吸引着乡亲们走出家门看热闹。

这是河北定县一支来自1930年的乡村锣鼓队。走在前头的是一群来自大城市的高级知识分子，其中不乏大学教授、留洋博士等。他们最显眼的行动是每人都手提灯笼。这些灯笼的后面，跟随着吹打乐器的当地农民。

灯笼上没有吉祥图案，而是闪烁着"春夏秋，天地人"这些常用文字。元宵之夜的大街上，这些别具一格的灯笼格外醒目。实际上，这些灯笼是平民教育家晏阳初和同事专门设计的大众识字工具。

在20世纪30年代，晏阳初和同事们在自己的平民教育实验区里采用一切可行的办法，走乡串村，推进自己的工作。过节时提着识字灯笼游行，是"平民教育运动"推展者们的经常性行动。

定州城内有一处著名的文物古迹——清代贡院，当地又称考棚。1929年，中华平民文化教育促进委员会（平教会）从北平迁到河北定县。从那时起，这里就成了晏阳初和平教会同志们办公的地方。

这些静态的照片记录着那些动态的岁月。平教会的知识分子们拖老婆带孩子，来到定县。他们本可以在大城市住楼房、坐汽车，但宁愿就这样骑在毛驴上，奔走于尘土飞扬的乡间小道。

当时北京的一些主要报纸报道说，知识分子到农村去，这是中国历史上最壮丽的一页。许多国立大学教授和留洋博士，离开城里舒适的家庭，放弃令人羡慕的地位，来定县寻求使乡村恢复活力的途径，的确是壮举。他们要以自己的力量，达成济世教民的目标。

晏阳初济世教民念头的萌芽可以追溯到他的幼年时代。1890年，晏阳初出生在四川省巴中县，从小在当地的私塾读书。晏阳初本人后来回忆说："我读的古书有限，但它们却悄悄地在我幼小的心目中，埋下一粒微小的火种，要经过一二十年才发现它的存在和意义，就是儒家的民本思想和天下一家的观念。"晏阳初的平民教育运动，无论是在中国或是在海外，都是民本思想的实践。

1918年6月，晏阳初从美国耶鲁大学毕业的第二天，就主动应征入伍，为欧洲战场上的华工做翻译工作。这些华工是中国政府1917年派往欧洲的，为第一次世界大战的协约国军队从事挖战壕、运伤员等战地服务工作。

当时在欧洲战场服务的华工共有15万之多。晏阳初被分到法国一个有5000名华工的军营里。在异国他乡，晏阳初深入接触中国的劳苦大众，教他们读书写字。晏阳初深深意识到，这些被称为苦力的人，并不是天生愚笨，他们之所以目不识丁，是因为他们从来没有得到受教育的机会。

晏阳初说，我去法国原是想教育华工，没想到他们竟教育了我。所以我回国以后，立志不升官，也不发财，把我的终生献给劳苦大众。

晏阳初于1920年回到祖国，马上投身平民教育组织。20年代末，东北军阀愿意出800万银元赞助，请他从政组党，他不为所动；40年代中，南京政府请他当教育部长，他仍礼貌谢绝，一心一意为他的平民教育事业奔走忙碌。

1922年，晏阳初发起全国识字运动，号召"除文盲、做新民"。这时候的中国，中世纪型的专制帝制才铲除10年，人口识字率只有20%左右。中国先行知识分子们意图推进社会整体走向现代型社会的工作基础一穷二白。

1923年，在晏阳初的倡导下，中华平民教育促进委员会在北京成立，晏阳初被任命为总干事长。平教会逐步吸引越来越多的知识分子，投身到平民教育之中。

在20世纪二三十年代的许多中国知识分子看来，中国19世纪中叶之后，大半个世纪里国家富强追求进程一直十分缓慢，重要原因之一就是中国农村幅员太大，农民太多，传统农业负担太沉重。

晏阳初也认为，中国的绝大多数人口是农民，而中国农民最苦，并有着"愚、穷、弱、私"的自身不足；中国的经济基础和政治基础在农村，而农村却是产业凋敝，社会政治混乱不堪。晏阳初在《农村建设要义》中指出："农村不清明，四万万人永不能见天日，中国政治将永是个黑暗政治。"

为了解决农村农民问题，晏阳初和同事们开始向广大乡村推展平民教育。

晏阳初们当时创作的一首《中华平民教育运动歌》流传很广，是用《苏武牧羊》小调的旧谱，填上新词，昭示了平教会的工作目标。

晏阳初以平民教育为突破口的乡村建设事业，不是搞短期的慈善救济，不是为政府建立"模范样板"工程，而是有着自己预设的宏伟目标。晏阳初在《农村运动的使命》一文中说："它对于民族的衰老，要培养它的新生命；对于民族的堕落，要振拔它的新人格；对于民族的涣散，要促成它的新团结新组织。所以说中国的农村运动，担负着'民族再造'的使命。"正是这种深厚而宏伟的使命感，让晏阳初们开始了百折不挠的扎实苦干。

1926年，晏阳初选择河北定县作为平民教育实验基地。3年多的努力已经初见成效。1929年春梁漱溟在考察平教会核心实验区翟城村之后说："以我们现在所见，翟城所负模范村之名是可以相许的。他村中三百几十户人家，据平教会很精细的调查，几乎家家都有农家的副业，如纺纱织布种种。因此'家给人足'的一句老话颇有此景象。……他村中似乎是两千上下的人口，不但学龄儿童都在入学，并且成人（妇女在内）亦没有机会不识字的了。——这一点更是难得之至。"①

也就是在1929年，平教会总会从北平迁到定县，晏阳初把这项工作确定为平教会的长久事业，从此心无旁骛。

所以要选择定县作为平民教育实验基地，主要是考虑到定县的人口、经济水平、社会发育程度等方面情况，在华北地区，乃至当时全中国1800多个县中，较有代表性。同时，这里距北平不算远，约200公里，晏阳初的合作伙伴主要都是来自北平的知识分子，交通相对便利是重要因素。

但即使就这200公里的距离，在当时也属于艰难里程。晏阳初定县事业的重要合作伙伴李景汉，是中华平民教育促进会定县实验区调查部主任。1983年李景汉回忆当时从北平到定县的旅途情景时说："从北京到定县，现在只需要三个多小时。而那时的火车没个准钟点，要行相当长的时间，有时要二十四个小时。记得我坐着敞篷车，天还下着雨，浑身湿透。火车走走停停，一天多才到。到定县后离翟城村（当时平教会的办事处设在该村）还有三十里路，当夜宿在定县的旅店里。夜里，我虽然十分疲乏，却翻来覆去睡不着觉，觉得身上奇痒难耐，我换到桌子上去睡，仍是无法入眠。后来我才知道那是臭虫在咬。在去定县之前，我的生活一直比较优越，对农村生活并无体验。来到定县，无异于是一个极大的变化。第二天雇了一辆大车来到翟城村，平教会在那里已开始工作，办公室宿舍设在几间破旧的草房里，条件尽管很艰苦，但是平教会的同仁们情绪都十分高涨。"

李景汉1924年在美国学成回国，1928年任中华平民教育促进会调查部主任，赴定县调查，为晏阳初的定县平民教育事业准备基础材料，提供操作依据。他的著作以社会学家的周详细致，描述了这块土地当时那深入骨髓的全面贫困、那令人窒息的封闭落后。晏阳初就要在这块近于绝望的土地上种植希望。这不是热血青年的一时

① 梁漱溟：《北游所见纪略》，载《村治月刊》。

冲动，而是两脚泥土的十年跋涉。

1929年到1930年，先后有60多位知识分子举家搬到定县，自然包括晏阳初一家。到1931年，定县已经大约聚集了500多名知识分子来从事平民教育工作。

这张照片上面，右边一位是晏阳初，左边这位是陈志潜。

陈志潜原是北平协和医学院的优等生，后在美国哈佛大学获得医学博士学位。

1928年，晏阳初到协和医学院发表演讲，目的是寻求乡村平民教育工作的同道。晏阳初在协和医院的演讲中说道：

"农民的健康状况，确实可用'东亚病夫'四个字来形容。目前，90%的中国人生活在卫生状况极其落后的环境里，他们根本不知道什么叫作清洁，许多人整年没有洗过一次澡；农闲时，坐在太阳下，脱下衣服来捉虱子，虱子真不少；小儿头上生癣，又臭又脏；妇女怀孕多，生下婴儿多，但死的也多；无论男女老少生了病，没人给医，也没钱求治。你们想一想，人民大众的健康生活如此落后，我们怎能在世界上站得住脚？优胜劣败，我们如何去和外国人竞争？我今天来同你们一起讨论，就是希望你们这些受过最好教育的青年医生们，能同国内平民教育运动结合起来，把我们中国大多数人民的生活加以改善，让他们的聪明才智得到发挥，让他们为我们国家的建设增添力量。"

在晏阳初精神感召下，哈佛医学博士陈志潜辞去了中央卫生署官员的职务，举家迁往定县，成为平民教育事业中的勤奋工作者，为当地农民搞新法种痘，推广新法接生，为无医无药的村子培训保健员。

［陈志潜采访同期："只要有科学，有知识的人，到定县去，晏先生都是很优待，很关心。但是到定县来的知识分子，更多还是要靠自己，对农民有感情，愿意跟农民在一起，不嫌地方苦，不嫌农民脏。这个问题还是要归根到底，晏先生有一些思想灌输到我们这些知识分子的头脑里去。"］

1929年，美国康奈尔大学农学博士、时任南京大学教授冯锐拜访晏阳初。

晏阳初问他："你身在中国，教的是中国农业，还是西洋农业？"这个直指核心的问题使敏感的农学博士并不轻松地回答："我教的恐怕是美国的农业。"

晏阳初向农学教授讲述了农学对中国、对平民教育的意义，并欢迎他来参加定县实验。半年后，农学教授冯锐辞去教职，举家来到定县。他做的一个重要项目就是以外国猪与定县本地猪杂交，选育生成了适合当地喂养的良种猪。仅此一项，每年就为定县养猪农民增收40万元。而当时，一元钱就可以买到40斤白面。

从这时开始，优种流传，直到20世纪末叶，定县都是养猪名县。

晏阳初和同事们在那个时代，就在求解现代科技转化为社会生产力的大问题。

晏阳初跟同事们说，从北平搬到定县，这不仅是从地理上几百里的迁移，而是跨越了几个世纪的，是年代上的迁移。我们要在每个可能的方面，将我们的生活与农村生活相结合。

晏阳初一家住在定县城里的一个小院里，他最小的女儿就是在定县出生的。1930年，晏阳初在与友人的通信中写道："现在，我们大多数同事都与他们的家属居住在定县，形成了一个将近两百人的教育社会，我们的教育工作，给'回到人民中去'这句

话注入了新的生命。"

晏阳初的夫人许亚丽1921年婚后就一直与丈夫相偕,投身平民教育事业,始终是晏阳初的生活伴侣和工作帮手。

但其他家属并非都是丈夫的知音和支持者,她们过惯了大城市的太太生活,一夜之间进入一个连洗澡烧饭都费劲的小县镇过日子,是很不舒服的。她们的丈夫于是就要承受内外双重压力。

这是20世纪30年代的定县南城门,晏阳初就是从这里走进定县,走进定县农民的生活。在以后的岁月里,他始终把定县称为他真正的家乡,把这里的人们称为他的亲友和兄弟姐妹。

从1930年开始,随着众多参与者的陆续到来,平教会在定县的机构日渐完善,实验工作全面展开。

晏阳初和同道们在这里的主要工作内容是对农民实施"四大教育":生计、文艺、卫生和公民教育。以生计教育治穷,培养农民的生产技能,提高农业生产力;以文艺教育治愚,提高农民的知识水平;以卫生教育治弱,提高农民的身体素质;用公民教育治私,培养农民的团结精神、合作能力与公德意识。晏阳初和同道们认为,治愈了传统农民的穷、愚、弱、私这四大顽症,他们才能够成为"新民"。拥有这样的新民,才能够"固本强国"。

这些年代久远的照片大多是美国人甘博当年拍摄的,他是晏阳初的朋友。作为社会学者,甘博先生曾游历中国许多地方,拍摄了大量记录中国社会状态的照片和胶片。晏阳初的到来,让诸多定县普通百姓有了被历史关注的机会。当时定县人面对甘博镜头的那份惊惶与好奇,已经成为历史面容的最本真表情。

平教会的平民学校在很多村子办了起来。平民学校一般在秋冬季节开课,学制四个月。课堂在农家院里,或是乡村寺庙。为了便于学习,平教会专门编了一本《平民千字课》,收录一千多个常用汉字。由于切合实际,很受欢迎。当时商务印书馆还予以出版,总共发行了三百万册。

在当时的农村,妇女认字者极少。平民学校极力鼓励妇女识字,倡导人人平等学文化的新风尚。

当时定县共有472个村子,平教会在这里总共办了470所平民学校。在众多村办平民学校中,翟城村平民学校是样板校之一。李洛仙老人当年就是平民学校的学生,今天他还清楚记得当年平教会老师教的农夫歌:

穿的粗布衣,
吃的家常饭,
腰里掖着旱烟袋儿,
头戴草帽圈,
手拿农作具,
日在田野间,
受尽劳苦与风寒,

> 功德高大如天，
> 农事完毕积极纳粮捐，
> 将粮税缴纳完，
> 自在且得安然，
> 士工商兵轻视咱，轻视咱，
> 没有农夫谁能活天地间。

一位平教会工作人员后来回忆，20世纪30年代的定县有"三多"：风多土多乌鸦多。每到春天，风沙蔽日。到这里需要有吃苦吃土的精神。

晏阳初骑着毛驴，穿越风沙，往返于各个村子。

当时的定县，农人们大多抽旱烟袋。晏阳初原本不抽烟，来定县之后，有时跟老乡们一起聊天，他也装过旱烟袋，吸上几口，还直夸烟味不错。晏阳初尽一切努力，寻求着农民的认同。

李景汉主持的社会学调查表明，20世纪二三十年代的定县农民的一年口粮有一半是地瓜。一个六口之家在冬闲时每天的主要口粮是：地瓜7斤左右，小米2斤多，杂粮1.5斤左右，白菜和干萝卜叶子二三斤。把这些东西放在大锅里加水，混合煮成粥，叫作菜粥。有时也放几滴油。数月如此。到农忙时，因为体力消耗大，菜粥里粮食的比例才有所增加。

晏阳初和他的同志们长期到乡下开展工作，住在老乡的家里，一块儿吃这种菜粥，并付伙食费。晏阳初认为，我们欲化农民，自己须先农民化。我们知道自己不了解农村，才到乡间来，才到农民生活里去找问题，去解决问题。

为了筹集定县乡村建设所需经费，晏阳初曾数次到美国募捐。他奔走美国各州，上下呼吁，反复解释说明，演讲场次数以百计。他把自己的行动比喻为化缘和尚的"沿门托钵"。当时著名的民族工业家卢作孚是晏阳初好友，曾目睹晏阳初在美国的募捐活动，卢作孚这样写道："他四处奔走，募得几万、十几万、几十万的款项。但他自己却住在小旅馆，自己洗衣服，吃最简单、便宜的饭菜，并且还是保持着在国内的习惯：从不抽烟，不喝酒，甚至不喝茶和咖啡，只喝白开水。"

晏阳初和他的平民教育同志们，使用自己从海内外募集来的经费，完全不依靠官府的投入，在这块落后而贫困的土地上，进行改造中国乡村社会的实验。

定县的乡村保健院建立起来了。孩子们在这里接种牛痘，致命的天花大为减少。1936年，天花在全国范围内大面积暴发，定县因普及了牛痘接种而无一人死于天花。

定县的电台建起来了。每天放一次播音，向农民讲述生活生产知识。

定县的农场也建起来了。在平教会创办的农场里，农学专家教授们亲自示范种植优良的农作物品种。秋收时农场还举办农产品展示会，这里的庄稼总是硕果累累，农民们看得心服口服。

在平教会推行的乡村建设中，最突出的一点就是科学简单化，农民科学化。平教会员们从引进培植优良品种、改良农具入手，提高农民的科学意识，改善农民生活的贫困。

这段胶片记录的就是当时他们帮助农民改良水车的情景。类似的改良，体现在农村生活的各个方面。

亲历过定县乡村建设的农民说："晏阳初在定县的功劳最大了，怎么个最大法呢，从前的麦子长这么高，上头两三个粒子。他带来的新式麦子，穗子大，全弄到定县这边来了。原来的棉花小三瓣，小小一点儿。现在净那大个的，一长好高，结好多的棉花。这是他在这儿，一般都是改良，都是他拿过来的，什么猪啦，羊啦，鸡啦，各种的蔬菜啦，都是他带过来的。"

平教会的专家们向实验区的所有农民讲授专业的育种知识、科学种田和养殖的方法。在科学观念的带动下，加上农民勤奋细心，实验区各种收成逐年增加，农民生活日渐好转。

这组照片记录了当时平教会在定县演剧的盛况。当时定县很多村子建立了露天剧场。平教会戏剧部主任是著名剧作家熊佛西，他写了很多反映农民生活的话剧。后来有人评价，中国戏剧大众化的第一步，就是从20世纪30年代的定县开始的。

在翟城村曾上演过一出取材农村现实题材的戏剧，讲述地主孔屠户欺负农民王大不识字，把借据改成高利贷合同，企图加重债务，借以霸占王氏兄弟的房产。

孔屠户的欺诈恶行让台下看戏的农民义愤填膺，纷纷对孔屠户喊打痛斥。

台上台下，呼应热烈。

戏剧的结局是，王大醒悟过来，痛打孔屠户。巡警主持正义，逮捕了孔屠户。

该剧告诉农民，不识字就会上当受骗，没文化就要受人欺负。平教会通过直观而通俗的戏剧，向广大农民解释诸多道理，深受农民欢迎。

定县的戏剧教育实践让戏剧家熊佛西深有感悟，他曾在一篇文章中写道，把戏剧看作消遣品的时代早已过去。真正的戏剧就是：大众支配的，大众演出的，大众享受的。

1933年12月17日，美国纽约《先驱论坛报》刊登了埃德加·斯诺采访定县的文章，其中生动记录了定县农村的改观和青年农民的文化进步。文章说，到1936年，定县有文化的人，已经占了很高的比例。当时全县40万人中，有8万名男女青年掌握了一定的文化知识，接受了不少新思想，培养起了公共心与合作精神。

这样的结果证明了，以平民教育为突破口的乡村建设运动是富于成效的，其前景是美好的。这些成效的社会价值足以支撑晏阳初和同事们年复一年地奔波下去。

然而，当时的中国无力保持一块社会实验基地的平稳持续。1937年7月7日，卢沟桥事变爆发，北平随之沦陷。9月24日，日本侵略军攻占定县，实验区被迫中断了工作。平教会的同志一部分随晏阳初辗转到湖南四川等地，一部分留在了敌占区。

晏阳初说，平教会同志，是以平教工作为生命为宗教的，随时随地都在进行平教工作。这是平教会同志的精神。天地之大，无处不能工作。此处不能做，到别处去做。只要生命存在一天，就要为平民教育工作下去。

八年抗战中，晏阳初仍然在湖南等地坚持自己的平民教育工作。

1943年，晏阳初与爱因斯坦等被选为"现代具有革命性贡献的世界伟人"之一。

抗战结束后，晏阳初积极劝说当局，甚至到美国国会游说，谋求国内外对乡村建

设工作的支持。其努力结果是，1948年4月，美国国会通过援华法案，特别开列"晏阳初条款"。该条款规定："四亿二千万美元对华经援总额中，须拨付不少于百分之五、不多于百分之十的额度，用于中国农村的建设与复兴。"

在20世纪二三十年代，社会各界对中国乡村改良和建设的关注空前高涨。全国有600多个民间团体和政府机构，开办了1000多处乡村建设实验点。可以说，晏阳初的乡村建设实验是成效最大、影响最广、持续时间最久和最具代表性的。

晏阳初1950年因公务赴美，从此长期离开中国，继续在南美、非洲和东南亚的发展中国家推进平民教育运动，并担任联合国教科文组织的顾问。

1956年，在晏阳初帮助下，菲律宾建立了国际乡村改造学院，运行至今。该学院专门向第三世界国家推广晏阳初的平民教育思想，协助第三世界国家培训平民教育师资。

"我的乡井在四川巴中县。那儿，有我多少脚印，踏在山之巅、水之涯。那儿，埋葬着父母亲的慈骨，也珍藏着童幼年温馨的记忆。尽管我是四海为家，有时午夜梦回，难免乡思万缕。书声、弦声，以至樟茶鸭、豆豉鱼，都是可怀念的。尽管最近三十多年来，我常用的是英语。偶用母语，乡音未改。记忆中的故乡，随着我环绕天涯。"

这段文字是身在异国的晏阳初老人在离开故国30多年之后的乡思之情，令闻之者动容。

1985年，异域奔走数十年的晏阳初踏上故国土地之后，最想去的地方之一还是那个华北小县，还想走进定县城内东大街那座小四合院。

1985年9月9日下午5时许，晏阳初从自己40多年前住过的定县故居中走出来。他惊讶了：

院外长街上，细雨绵绵，雨中撑着各色雨伞，伞下的孩子、青年、中年、老人，都对他笑脸迎瞻。

没人组织，无须呼唤，一切都像天上的和风细雨一样，自自然然，却又绵绵密密。

一个人，离开了一个地方40多年，重来时，无论见没见过他的人，都自然地迎他，看他，亲他。

1987年晏阳初97岁寿诞时，美国总统里根为晏阳初颁发"终止饥饿终身成就奖"。

1990年1月17日，晏阳初逝世于美国纽约，享年一百岁。

这位平生给平民教育募集千百万美元经费的世界名人，身后没有个人存款，没有私人不动产。

晏阳初在《农村建设育才院的宗旨与今后的使命》中指出："耶稣救世，被钉在十字架上；释迦牟尼普救众生，自身受难，唯有这种精神，才能使事业成功。所以，看一个人的事业成功，不要看他的表面，我们要看他背后的原动力。宗教家的精神，就是一个事业成功的原动力。"

晏阳初所说的"宗教家精神"，就是使徒献身于神圣信仰那样的精神。他一生就是以这种精神服务于中国，服务于人类。

在晚年的一篇自述文章中，晏阳初做出这样的自我评价：我是中华文化与西方民主科学思想相结合的一个产儿。我确有使命感和救世观。我是革命者，想以教育革除恶习败俗，去旧创新。我愿爱，不愿恨，我愿以仁化敌为友，以爱化苦为乐。

（由于栏目化播出的电视片固定长度较短，上述解说词在合入完成片时，按照实际片长和画面结构需要，做了若干压缩与改动。上述文字是笔者提供的"足本"原文。）

撰写晏阳初的史迹纪录片首先需要宏观的历史在场感。晏阳初进入定县的1926年，北洋政府局势不稳，一年后解体。此时的河北省政府设置在北京，河北省的地方政局随之动荡不安。地处河北的小城定县政局同样岁无宁日，县长换任如走马灯一般，1924年1月—1928年9月，4年半时间里县长替位有10任之多，平均每任不足半年。

1927年4月南京国民政府取代北洋军阀政府之后，中央政权对散乱的河北地方政治管控无力。1929全球经济大萧条已经开始，全世界一片恐慌。1930年中国经济虽然开启了抗战前的所谓"黄金"十年的首段高增长时刻，也只是相对于此前黯淡的低增长而言。国民党政府虽然名义上建立了统一全国的中央政府，但实际上能够直接掌握的只有长江下游几省；其他各省军阀林立，表面上服从中央，人权财权却绝不上交，国政一片混乱。占国家总收入80%以上的关、盐、统三大税收早被晚清及北洋政府为向外举债而抵押给了列强。意在"削藩"的蒋介石1930年与阎锡山、冯玉祥、李宗仁等军阀展开大战。同年中央军开始向江西和福建等割据地用兵，战损极大。1931年发生"九一八事变"，日军占领东北，不战而怯的东北军逃入山海关内，河北地方政局又是陡然一乱。此后日军加紧向山海关内渗透，河北局势日趋恶化。1932年日本侵略军的兵锋已经直逼国民党政府的经济根据地上海（"一·二八"淞沪抗战）。兵连祸结，战事频仍，导致国民党政府军费开支庞大，中央财政处于严重的支多收少局面，只能对自己的实控区横征暴敛。全中国都处于民生凋敝状态。

这就是晏阳初展开工作的时代条件。

晏阳初的工作从开始就没有可靠的政府资源能够利用，完全指望不上来自官方的实质性支持。在长期充满巨大破坏震荡的几乎令人绝望的大环境中，晏阳初们充满希望地开展具有长久建设价值的工作，没有"使徒"精神真是难以坚持的。理解晏阳初所处时代大环境的艰险，就知道晏阳初们的事业有多么艰难，惟其艰难也就更见其怀志高远，实效珍贵。

从历史文献走入晏阳初所处的大时代，也从地理空间上走入平教会定县实验区，晏阳初旧居和工作场所旧址虽早已挪作他用，毕竟曾是中国平民教育先行人的行息之地，心识目瞻，如谒先贤。这里的平畴阡陌，晏阳初和同志们曾经百转千回。还有当年有心人留下的若干照片（部分附于李景汉《定县社会概况调查》下册）为之形象印证。宏观的历史在场感与微观历史在场感在这里实现了密切融合。

在这里，宏观的历史在场感给微观历史在场感提供大参照系中的理解定位，而微观的历史在场感则可以为宏观历史在场感充实具体内涵。

宏微结合的历史在场感对于很多纪实片都是需要的，哪怕这些纪实片可能并不是直接写史的，但这种历史在场感是撰稿思维的文化根底，是展开构思的开阔，它让每一个具体的撰稿项目都拥有一套内涵充实的历史文化参照系，这可以在很大程度上矫正思路的偏颇，也能有效抑制撰稿人的超历史妄想与胡说，让撰稿内容更经得起推敲。这种历史在场感甚至具有撰稿方法论的普遍意义，它可以帮助撰稿人迅速进入项目的系统化思考，从历时的整体观出发，整理思路，展开时间与空间想象，让具体构思形成细节饱满而富于历史理性意识的状态。

正因为历史在场感如此重要，所以撰稿人就要为培养自己的历史在场感打下坚实基础。具体做法可以包括：多读历史学佳作；深入文化遗址，踏查古迹；反复参观各种博物馆；训练时间与空间的想象力。如此等等。

非虚构视频叙事文案撰稿人的历史在场感不同于文学家的历史在场感那样写意和文学化，也不同于学者那样概括与抽象，而是介于二者之间。既需要形象生动的感受性，也需要确切具体的实证。

历史在场感与现实在场感相互之间也具有关联性，二者相互启发，互为深化，互为丰富。

没有充实的历史在场感，很难建立深厚的现实在场感；同时，对现实的观察了解是走进历史深处的钥匙。没有敏锐深邃的现实在场感，也不可能形成富有启示意义的历史在场感。

行业历程表明，既然散文、诗歌、辞赋等叙事艺术都能够做到对历史题材的"再语境化"叙述，非虚构视频叙事艺术也能。视频创作使用视听兼备的呈现方式，再语境化手段当然更为丰富，视频形象可以造成更多引发历史记忆和历史联想的语境建构元素，视频可以通过直观影像与话语表达，形成更为逼真而生动的叙事效果，营造更多维度的联想，实现"身临其境"的历史"再语境化"。当然，目前也有不少纪实视频作品对历史事件或人物采用"真实再现"的表演方式"还原历史现场"，加以"纪录"，采用各种绘制或准绘制形象来填充镜头。这些所谓对历史的"真实再现"已经在很大程度上进入形象虚构状态，非虚构性已经被虚拟想象严重"污染"，脱离了非虚构视频叙事的基本属性。这种"历史在场感"也已经是虚拟剧了，纪录片人只是在场于"戏剧表演场域"，而不是历史场域。同时，这种扮演性的以及拟画的"真实再现"将很快被高速发展的人工智能影像技术轻松替代，它们的非虚构视频叙事价值也就不必评说了。

第四节　寻求历史"在场感"的成功案例

非虚构视频叙事自然可以纪录历史事实。但历史"现场"久已消逝，历史题材的非虚构视频叙事者应该如何进入"现场"去实现真实纪录呢？他们对历史的在场感还

有可能获得吗?

回答是肯定的,而且有大量的成功先例。首先可以看看中国历史上的许多著名怀古诗文。

在唐代作家李华(715—774)的《吊古战场文》中,可以感同身受地看到,作者进入了历史"现场",对历史形成了深切的"在场感":

浩浩乎,平沙无垠,敻不见人。河水萦带,群山纠纷。黯兮惨悴,风悲日曛。蓬断草枯,凛若霜晨。鸟飞不下,兽铤亡群。亭长告予曰:"此古战场也。常覆三军,往往鬼哭,天阴则闻。"伤心哉!秦欤汉欤?将近代欤?

吾闻夫齐魏徭戍,荆韩召募。万里奔走,连年暴露。沙草晨牧,河冰夜渡。地阔天长,不知归路。寄身锋刃,腷臆谁愬?秦汉而还,多事四夷。中州耗斁,无世无之。古称戎夏,不抗王师。文教失宣,武臣用奇。奇兵有异于仁义,王道迂阔而莫为。呜呼!噫嘻!

吾想夫北风振漠,胡兵伺便,主将骄敌,期门受战。野竖旄旗,川回组练。法重心骇,威尊命贱。利镞穿骨,惊沙入面,主客相搏,山川震眩。声析江河,势崩雷电。至若穷阴凝闭,凛冽海隅,积雪没胫,坚冰在须。鸷鸟休巢,征马踟蹰。缯纩无温,堕指裂肤。当此苦寒,天假强胡,凭陵杀气,以相剪屠。径截辎重,横攻士卒。都尉新降,将军覆没。尸填巨港之岸,血满长城之窟。无贵无贱,同为枯骨,可胜言哉!鼓衰兮力尽,矢竭兮弦绝,白刃交兮宝刀折,两军蹙兮生死决。降矣哉,终身夷狄;战矣哉,骨暴沙砾。鸟无声兮山寂寂,夜正长兮风淅淅。魂魄结兮天沉沉,鬼神聚兮云幂幂。日光寒兮草短,月色苦兮霜白。伤心惨目,有如是耶!

吾闻之:牧用赵卒,大破林胡,开地千里,遁逃匈奴。汉倾天下,财殚力痡,任人而已,岂在多乎?周逐猃狁,北至太原,既城朔方,全师而还,饮至策勋,和乐且闲。穆穆棣棣,君臣之间。秦起长城,竟海为关,荼毒生灵,万里朱殷。汉击匈奴,虽得阴山,枕骸遍野,功不补患。苍苍蒸民,谁无父母?提携捧负,畏其不寿。谁无兄弟?如足如手;谁无夫妇,如宾如友?生也何恩,杀之何咎?其存其没,家莫闻知;人或有言,将信将疑。悁悁心目,寤寐见之。布奠倾觞,哭望天涯。天地为愁,草木凄悲。吊祭不至,精魂何依。必有凶年,人其流离。呜呼噫嘻!时耶命耶!从古如斯,为之奈何!守在四夷。①

古代中国有很多战争发生在农耕文明与草原游牧文明的交界地带,双方为了争夺生存空间和生产生活资源经常激烈交战。这两种文明的交界带上地理地貌特点鲜明,通常是大漠无垠,群山巉岩,冰河坼地,霜雪苦寒。作者"走进"古战场的"现场",深挚的道德同情共感激发无边悲悯的联想,凝成了痛彻心扉的"在场感",于是作者以极具震撼力的形象描写,呈现出古战场景象,铺叙战争的极度激烈、身陷战场的鲜

① 〔清〕吴楚材、吴调侯编选:《古文观止》,407~409页,北京,人民文学出版社,2021。

活生命拼死搏杀的残酷，以及最终化为白骨的悲怆。无数生命的结束并不意味着一切归零，他们还给亲人留下无尽哀痛，国家为这里的巨大伤亡承受深重创伤。作者最终发出"守在四夷"的感慨。"守在四夷"典出《左传·昭公二十三年》："古者天子守在四夷。"①是说古代圣德天子广施仁义，怀柔远人，四夷不发生侵扰，边疆自然安宁。《吊古战场文》作者在文章结尾引用"守在四夷"这个典故，也是点明主题：轻开边衅；动辄言战只会给人民带来无尽灾难。

玄宗时期，大唐王朝已经全面形成浮夸奢靡、好大喜功的政风，边将逢迎上意，轻开边衅以邀功，朝廷不加约束而有纵容之意，边境战事既有直接损失，也预埋后患。《吊古战场文》寓意讽喻，作者极力渲染古战场的荒凉诡异，动情描述士兵在战场上的惨烈境遇和士兵家属的悲伤心情，以此来表现无谓的战争给国家和人民带来的巨大灾难，希望统治者有所醒悟。

《吊古战场文》作者仿佛就是古代战争惨状的目击者，人民灾难的零距离见证人。这种自我设定的历史在场感能够形成丰富的想象性感受，渲染震撼性的表达，让思想主题更具感染力。

中国古典诗文作家在进入"历史现场"与形成对历史事件的"在场感"方面，创造了很多成功案例，留下了丰富的宝贵经验。宋代苏东坡《念奴娇·赤壁怀古》是典范之一：

大江东去，浪淘尽、千古风流人物。故垒西边，人道是、三国周郎赤壁。乱石穿空，惊涛拍岸，卷起千堆雪。江山如画，一时多少豪杰。

遥想公瑾当年，小乔初嫁了，雄姿英发。羽扇纶巾，谈笑间、樯橹灰飞烟灭。故国神游，多情应笑我，早生华发。人间如梦，一尊还酹江月。②

苏东坡勾勒出发生重大历史事件的地理环境，然后以追怀式想象进入历史空间，让那些历史巨人鲜活地出现在这个恒久存在的地理空间里。哪怕诗人眼前的地理空间只能算"人道是"——是不是历史上的原地还不一定，只是当地传说而已。这也不妨碍诗人"故国神游"，自己恍如这些壮阔历史场景的目击者，"故国"那些事儿凭借"神游"而看到了。"故国神游"是诗人想象性构建自己历史在场感的最诗意表达，是"想象性在场"的形象表述。这场怀古让诗人深感历史变幻，风流苦短。因而也就更该笑看华发，潇洒诗酒；于月下樽前，坦然面对"人间如梦"。一个常规主题被诗人传达得超迈旷达。

南宋诗人范成大颇有实证精神，他实地考察了"东坡赤壁"，然后不无失望地写道："庚寅。发三江口。辰时过赤壁，泊黄州临皋亭下。赤壁，小赤土山也。未见所谓'乱石穿空'及'蒙茸''巉岩'之境，东坡词赋微夸焉。"③范成大的旅游见闻录既

① 〔战国〕左丘明撰，〔西晋〕杜预集解：《左传》下册，869页，上海，上海古籍出版社，2015。
② 〔宋〕苏轼著，〔清〕朱孝臧编年：《东坡乐府笺》，172~173页，上海，上海古籍出版社，2018。
③ 〔宋〕范成大撰，孔凡礼点校：《骖鸾录》，载《范成大笔记六种》，188页，南京，凤凰出版社，2021。

提到了《念奴娇》词里的"乱石穿空",也提到了《后赤壁赋》里的"履巉岩,披蒙茸"。范成大直指"东坡赤壁"不过就是"小赤土山",哪里有苏轼词赋里面的壮阔景观。石湖居士用很有分寸的书面语揭示了东坡居士落笔的"微夸"(些微的夸张),这是对前贤保留了一份客气。范成大的心里话是:我实地考察了,亲眼看了,不是那么回事啊,太夸张了,东坡先生,您不好蒙人的。

苏东坡写《念奴娇·赤壁怀古》(公元1082年)至今九个多世纪,其间像范成大一样去看过"东坡赤壁"的人历代络绎不绝,与范成大感觉相似的也一定大有人在。那是因为大家没有与苏东坡建立起"在场共情"。

特别需要注意的是,苏东坡的《念奴娇·赤壁怀古》和《前后赤壁赋》都是写"夜色中的赤壁"。夜是思想的最佳容器。赤壁夜色中那些想象中的历史,似近实远,求真成幻,恍惚缥缈。无边朦胧放飞着想象的无垠,诱导着浪漫的追寻。此刻,苏东坡的诗意之眼已经俯瞰了发生曹刘孙三家之战的大片江山,所以诗人眼中已经是"江山如画",眼前的"小赤土山"是可以直接无视的微粒。诗人的大历史叙事想象已经"神游"了整个"故国",完全不局限于身边的有限山水。诗思所需要的一切元素聚合为所需要的意境,于是就有了这篇千古佳作。范成大没有走入苏东坡的诗心,也就无法理解那些"小赤土山"怎么就变成了"乱石穿空"。范成大作为诗人,这时跌份了不止一个量级。

《吊古战场文》与《念奴娇·赤壁怀古》都把颓圮的古建筑(长城与故垒)作为重要意象,用之建构意境。英国学者哈斯克尔在《历史及其图像》一文中指出:"有一种建筑却一直被认为能激起鲜活的历史感,那就是废墟。"① 历史感并不必然"古旧",而使之"鲜活"的竟然是废墟!确实如此。废墟都是历史的亲历者、历史记忆的承载者,久已逝去的历史因为有废墟的存在而可以被后人触摸到质感与温度,历史因为废墟的存在而有了形状,有了与日月星辰呼应的光影明暗、跟雨雪风霜共情的心态与面容。废墟既与时光长情相伴,也默察沧桑之变中的人世代谢。废墟是屹立在遗忘之川的中流砥柱,它们倔强地否认历史为虚无,坚信那些冷漠的遗忘不可能把曾经的真实存在一笔勾销。因此,"废墟具有纪念物和提示品的价值;它是一个记号,一个指针,它使得生命可以暂时忘却历史的不可逆转性"。② 人类为了"记住"历史,付出了那么多努力,古老的史学与文学为此贡献最大。新技术武装起来的非虚构视频叙事应该继承这个"记忆性事业",学会它们对历史的入场方法和寻求深入在场艺术能力。

元代诗人萨都剌(1272—1355)的《念奴娇·登石头城次东坡韵》,抒写自己在南京城头的怀古幽思,写作上有追步先贤之概:

石头城上,望天低吴楚,眼空无物。指点六朝形胜地,唯有青山如壁。蔽日旌旗,连云樯橹,白骨纷如雪。一江南北,消磨多少豪杰。

① 上海师范大学美术学院编:《艺术史与艺术理论》,268页,杭州,中国美术学院出版社,2004。
② 〔法〕阿兰·施纳普:《遗迹、纪念碑和废墟:当代东方面对西方》,载范景中等编:《美术史与观念史》第五辑,48页,南京,南京师范大学出版社,2007。

寂寞避暑离宫，东风辇路，芳草年年发。落日无人松径里，鬼火高低明灭。歌舞尊前，繁华镜里，暗换青青发。伤心千古，秦淮一片明月。①

苏东坡在传说中的赤壁地理空间中，以想象展开了如画江山，盛赞其中雄姿英发的英雄美人，激赏豪杰际会的千古风流。群雄竞起直如乱石穿空，旷代伟业在史册中是永不消退的惊涛拍岸。萨都剌使用与苏词形似的笔法，营造出自己怀古的历史在场感，也造就了一篇佳作。石头城、青山、大江，都是"前朝旧物"，是富于恒久性的地理空间，这里承载过悲壮的前朝大戏。然而，豪杰去尽，形胜空旷。感慨浩茫，亦惋叹无尽。上阕忧郁的空旷，引发下阕的森寒寂寥。芳草的轮替只表征着岁月的单调循环，落日松径里的明灭鬼火似乎暗示着无言归宿。酒酣歌舞，无非镜中繁华，人生于此黯然流逝。怀古是伤心，悯今亦是伤心。秦淮河水以不息流淌述说逝者如斯，城头明月也以不尽的圆缺轮替表征留不住的时光。诗人眼前实存的石城青山，想象中的旌旗樯橹和白骨，这些历史叙事的"大元素"与离宫芳草，松径鬼火这些微观叙事元素相组合，再造一个文学的语境，完成了诗意叙事。这场"再语境化"（Recontextualization）造就的宏大历史呈现与眼前环境细节铺陈，都暗喻一场寂灭。因为萨都剌词是"次东坡韵"，故不免与东坡之相较，直斋（萨都剌号）之作便有些气颓境窄了。

明代诗人高启（1336—1374）的《登金陵雨花台望大江》一诗，同样在南京的一处制高点上骋目望远，叙史抒怀：

大江来从万山中，山势尽与江流东。
钟山如龙独西上，欲破巨浪乘长风。
江山相雄不相让，形胜争夸天下壮。
秦皇空此瘗黄金，佳气葱葱至今王。
我怀郁塞何由开，酒酣走上城南台。
坐觉苍茫万古意，远自荒烟落日之中来。
石头城下涛声怒，武骑千群谁敢渡？
黄旗入洛竟何祥？铁锁横江未为固。
前三国，后六朝，草生宫阙何萧萧！
英雄来时务割据，几度战血流寒潮。
我今幸逢圣人起南国，祸乱初平事休息，
从今四海永为家，不用长江限南北。②

高启酣畅淋漓地书写自己的历史在场感：脚下的大江、远望中的万山、直对的钟山、饱经忧患的石头城，这些"历史的不动产"所承载的无尽沧桑之变，让诗人感慨

① 唐圭璋编：《全金元词》下册，1092页，北京，中华书局，2018。
② 《元明清诗鉴赏辞典》，330页，上海，上海辞书出版社，2018。

万端。诗人在荒烟落日的视线摇曳中升腾起万古苍茫意，回想秦皇瘗金的荒怪，概述前三国后六朝的纷争，对比铁锁横江、黄旗入洛的成败易位，感叹武骑千群、战血寒潮、草生宫阙的战乱，最终总结全篇的主题是："我今幸逢圣人起南国，祸乱初平事休息，从今四海永为家，不用长江限南北。"前面所有的历史战乱缕叙都成了这个主题的铺垫。这很合乎朱元璋的新朝宣传主旋律。秦始皇在钟山瘗埋黄金，意在镇死"金陵王气"。诗人说，秦皇此举是徒劳的（空此），金陵王气依然千古绵延至大明而勃兴，宏大例证就是洪武皇帝朱元璋把大明首都直接建在了金陵。以秦皇瘗金之徒劳，反衬大明王朝的龙兴王气是镇不住的。诗人结尾四行诗庆幸"圣人"出世，天下统一，以"颂圣"收束全诗，"篇末奏雅"，歌颂大明王朝的统一结束了战乱，"前三国后六朝"那样的分裂，几度战血染寒潮那样的惨祸，都不会再出现了。稳固的统一将长久消弭割据战乱之祸，饱受战乱之苦的南京从此可以享受太平繁荣之福了。诗人的这个历史在场感已经与现实政治紧密"挂钩"了，历史在场与现实在场融为一体。

从上述四篇怀古诗文中可以窥见一斑：中国古代文学创作思想有逐渐"收窄"的历史趋势。这个趋势起自周秦，此后便绵延不绝。在这四篇怀古诗文中，如果说，唐人还有忧国忧民的悲悯，关注时政的讽喻，那么宋人就回落到了个人生命的感怀。元人则唯有历史寂寥、人间空旷的迷茫感伤，到明人那里就只剩下"颂圣"的出路了。每个人都在自己时代的"大语境"中建构自己的"小语境"，都在时代允准与个人创作能力支撑的条件下，谋定自己统领全篇的主题立意。这个主题立意存在于精心建构的意境之中。而构成意境的诸多意象也就是那些具有历史地位的自然景观以及曾经附着在这些自然景观上的历史事件的回顾描写。后两篇的寂寞离宫、草生宫阙也如同前两篇的长城、故垒一样，是怀古诗文中常见的"废墟"。这些具有历史见证意义的景观经过作家的艺术编码，成为联想历史、重建历史场景的话语符号，而被"再语境化"。那些历史遗迹和曾经与历史事件共存的地理元素被熔铸为"再语境化"的叙事元素，既存空间与已逝时间通过"再语境化"的叙事处理，建构起一个艺术联想的无限之境。

当然，再语境化的时空境界和思想境界如何建构，是由再语境化的建构者所决定的。从唐宋元明四篇怀古叙事作品中都可以看到，主题立意保证了时空开合的尺度、意象聚合的形态和艺术表达的力度与节奏。从苏词、萨词到高诗，尽管意境中的时空开阔度都能够得到"技术性保证"，但思想开阔度却不断收窄。到高启《登金陵雨花台望大江》这里，舒展的千古时间和雄阔的历史意象都锻造出来了，但最终的思想落点却是俗套的时政歌颂。从《登金陵雨花台望大江》一诗中可以看到，"颂圣"的主题成了诗人搜索素材、结构意象、组合各种叙事元素的主导力量，叙事者严重窄化的主题立意给诗意留下的可舒放位置就很逼仄了。这就使得加入再多精工意象也只能是同义堆砌，这也表明，主题立意是再语境化的组织中心，再语境化手法的文化表达效能受到立意设定的直接限制。再语境化的内涵建构是一个语义确立与生展的过程，建立在叙事者基本价值观基础上的主题立意设定是再语境化过程的引领与主导。

上述选择唐、宋、元、明四个朝代的四篇怀古名作，表明中国古典文学在怀古这个题材领域具有高度的连续性，从中展示出颇具启示意义的传统写作经验。这些怀古诗文的不朽感染力证明了中国古典作家在营造历史在场感方面的非凡能力，证明了营造历史在场感的无限可能性。当然，这些散文和诗词都是文学"写意性的再语境化"。

这些怀古诗文的作者首先是让自己实际进入或想象自己进入历史事件的发生空间。具有恒久性的地理空间和其中明显的地理标志是当时历史事件的"亲历者"。虽然历史上的人和事消失了，但具有恒久性的地理空间及其明显标志物在这个特定空间里造就了时间的连续性，它们以"目击证人"的身份，"证实"那个（那些）历史事件及人物曾经的真实存在，是无言的纪录者和叙述者，让晚生于历史事件的后世追怀者得以与"历史"出现在同一个空间里，"听取"历史借助于地理空间来自我叙述。"那些因为宗教、历史或与生平有关的重要事件而成为记忆之地的场所属于外化的记忆媒介。地点可以超越集体遗忘的时段证明和保存一个记忆。在流传断裂的间歇之后，朝圣者和怀古的游客又会回到对他们深具意义的地方，寻访一处景致、纪念碑或者废墟。这时就会发生'复活'的现象，不但地点把回忆重新激活，回忆也使地点重获新生。因为生平的和文化的记忆无法外置到地点上去；地点只能和其他记忆媒介联合在一起激发和支撑回忆的过程。如果所有的流传都断裂了，就会产生精灵之地，这是留给想象自由发挥或被压抑的记忆回归的地方。"① 在历史在场感的营造中，今人借助"精灵之地"，在废墟上召唤历史之魂，也在废墟上放飞自己的怀古幽思之魂，想象性地在场于历史过程，历史过程也在场于今人的想象。古今互为引发，完成记忆的"意义生产"。

同时，怀古诗文作家是历史文献的充分占有者，他们在进入这个历史空间之前饱读的历史记载和听取的诸多传说，能够印证、填实、补充和激发他进入这个空间后的无限联想，让他"构架、生产"过去。这使得作家恍然间"故国神游"：通过想象，亲身进入了历史，获得了真切而丰厚的历史在场感。而与作家同时共存在这个空间里的永恒地理存在物与草木鸟兽等易逝的生命存在物，一同证实着"人事有代谢，往来成古今"。这让作家对历史生发出感慨深厚的认知和联想无边的追怀。这些怀古诗文作者的历史在场感，我们称之为"追怀型的虚拟在场"，这实际上是一种"想象性在场"。

这种"想象性在场"需要作者把自己所掌握的与这个"叙事场域"具有直接或间接关系的各种知识、记忆、经验、联想和想象等创作元素，按照叙事需要，与眼前直视场景重新建构成一个为叙事目的服务的语境，所有的这些创作元素通过"再语境化"而进入当下叙事场域，久已逝去的历史就在这个再语境化过程得以复活，成为正在进行时的语境存在物，获得又一次叙事生存机会。再语境化是人类文化实现古今可持续对话的最有效方式之一，也是各学科和各类"文人"实现"文化长生"的主要方法论之一。

① 〔德〕阿莱达·阿斯曼：《回忆空间——文化记忆的形式和变迁》，潘璐译，13页，北京，北京大学出版社，2016。

再语境化造就了一个古今一体的空间场，也造就了一个古今相通的时间连续统，这是一个让古代在场于当下的时空通道，怀古叙事在这个通道中实现精神穿行。

文学、史学、哲学等学科都有自己的"再语境化"方式。非虚构视频叙事作品（纪录片）也有自己的"再语境化"创作特点，它可以利用视频手段把一栋老宅、一座古庙、一通古碑，甚至一株古树、一本前朝线装书、一轴古画、一卷发黄的手稿、一个具有承载岁月含义的小物件、一张老照片、一张旧报纸等转化为影像话语，成为形象的再语境化叙事元素，"人类早期历史上的雕塑和木刻以及后来的石头建筑，比如金字塔、宫殿、寺庙或者教堂，都承载着关于过去、关于王朝序列和帝国规模的信息"。[①] 文化遗迹和历史文物等都是过往的文明向后人传递文化信息的"媒介"，是历史的"叙事者"。正是这些历史符号的无声陈述让后人得以了解往昔。非虚构视频叙事手段把这些元素转化为影像话语而用于建构历史题材的非虚构视频叙事作品的时候，比文学与史学的纯文字叙述具有更大优势，影像制作可以让这些历史遗留物从最便于感知的角度迫近观赏者，让历史形象直观化，那些曾"活"在过去岁月的事物，那些过去岁月的构成元素，那些历史含义，被建构成"眼见为实"的叙事拼图，相互之间建立空间性与时间性的叙事相关性，建立文化意象指涉的关联，以此完成"有意义"的纪录，实现其社会及文化价值的再生，这才是生动的"历史复活"。

历史遗物遗迹经过非虚构视频叙事作品的"再语境化"，它们得以走出遗忘的冷寂与漠视所造成的模糊，变得鲜活而生动，被新时空条件下的社会"凝视"所关注和追问——"有角度"地纪录历史，本身就是对历史的追问，历史在新时空条件下的追问之中会产生不同往昔的意义。历史在被当下的追问中得以"在场于"当下，由此得以在当下发挥自己的历史性意义，甚至获得原生环境下都不曾获得的价值和意义。

对于观众而言，有些历史是属于社会记忆中的沉没部分，甚至属于"没听说就等于不存在"的未知。纪录片人是这些沉没历史的打捞者，捞取历史残片，让这些残片以历史信息承载者和见证者的身份进入直观的可纪录语境，由此恢复历史记忆。纪录片人在打捞历史记忆时让自己变成了历史残留痕迹的目击者，他利用这些历史记忆残片重建历史语境，观众跟随他走入这个再语境化的历史。纪录片人对观众的承诺是，这些历史的承载符号是真实的，是值得重视的。借助这些历史残片，以非虚构视频方式重建历史是值得尊重的。让观众在观赏中感受到，过去时的真实对当下与未来拥有已明确和未明确的知识价值，这部分历史知识值得保存。

无论是历史学的再语境化还是文学的再语境化，都是从寻找历史遗迹遗物、解码历史记忆入手，随之进入再编码的常规方式。再语境化从原有的记忆语境中提取一个或若干个记忆元素，嵌入另一个新的语境建构过程，以实现语境重组，并对提取到的记忆元素进行不同程度的语义转换。中国传统文学中的"怀古"是典型的再语境化行为。怀古者进入古迹或"拟古迹"的原生语境场域空间，消除自己（怀古主体）与历史存在（"古"）的空间疏离感，臆造一种与"过去"的共时存在感，由此展开"幽

① 〔英〕杰拉德·德兰迪等：《历史社会学手册》，李霞等译，583 页，北京，中国人民大学出版社，2009。

思"。这时"怀想"所展开的联想空间就是一种再编码的情境空间。怀古者进行自我情境定位，把自己化为对诸种语境元素重组的主导者，他召唤所有能够调动的古今时间与空间元素共同在场，形成以自我感受为源点的在场元素联想，以此搭建新的叙事结构，让历史记忆元素在新的语境中获得再造性的赋义赋值，以实现新的意义生产。这个再语境化过程的主要目的与价值并不全然需要本元记忆要素的实在论支撑，而是在努力开发叙事意象重组的更多可能性，追求意义创造的最大化。怀古者能够实现的意义创造值，很大程度上取决于他对这个原生语境的进入角度和再语境化的构造层次。在这个实现再语境化建构的过程中可以看到，记忆素材在"再语境化"过程中可以焕发无可限量的"再生产价值"。这是"记忆不死"的主要原因之一。

非虚构视频叙事者的历史在场感与传统怀古文学的历史在场感并没有实质不同，纪实片的基本属性也需要广泛收集可靠的历史资料，博览历史文献。历史文献作为前人的在场记录，可以是帮助进入"历史现场"的引导者，过去的书写让古人在场于当下。陆游《溪上杂言》云："古人谁谓不可见，黄卷犹能睹生面。"[①] 阅读经验和想象力都极为丰富的诗人深切体会到，阅读古人书写等于目睹古人在场于当下，并展开生动晤谈。寻求再语境化的文化创造者能够拿到历史书写文本，当然是莫大幸运。

历史人物和事件在自己的原生时代是"活"的，当历史人物和事件被非虚构视频的镜头探寻其诞生的原因、条件、所经历的跌宕和曲折时，让其在后人的视频叙事重构中复活，历史也就被非虚构性地视频情节化了，这也是一种意义化再生。

当然，所有这一切遗迹、文物等都是静态的，视频创作的形象思维要以这些静态的符号为"通道"，形成丰富的想象和联想，进入镜头化的动态叙述，形成非虚构视频叙事的历史在场感，并以这种历史在场感作为构思动力，对静态的相关遗存予以有机整合，搭建起纪实片所要求的叙述模型。

最后也是最重要的是，非虚构视频叙事的历史在场感要求可以以"镜头化"的实证性材料作为基本创作支撑。

第五节　文本撰写者的观众意识也是一种在场坚守

在社会传播过程中，传播者的角色价值最终是被信息接收方界定的，所有用于大众传播领域的作品都希望是大众喜闻乐见的，这使得纪录片创作者都有"观众意识"，习惯于从观众的认知特点和喜好倾向方面考虑创作问题，努力让观众认可自己的作品。纪录片文案撰写者自然尽最大努力，让自己创作思维向观众的观赏经验靠拢。

观众观赏经验固然是高度个人化的，每个观众都有自己观赏纪录片的思维习惯、审美偏好、感受方式、观点倾向和理解层次。但广大观众对现实的认知与思考，对作品的情感共鸣，源于人性的触动，对陌生事物和新知的好奇求索欲，对视觉和听觉愉

① 朱东润编：《陆游选集》，119 页，上海，上海古籍出版社，1979。

悦的乐享，对不当价值观的不适感，对鄙陋矫饰性文字的拒斥感，等等，是具有极大相通性的。作为非虚构视频叙事作品终极文案的解说词，其创作努力自然应该向观众的普遍观赏经验靠拢，以使自己的表达与观众的精神脉动合拍。这就是让文本精神"在场"于广大观众。广大观众就是最大的现实场域，这个观众场域同纪录片人展开具体纪录工作的现实场域是完全一体化的，纪录片人所记录的广大人群（如果这个纪录片人直接记录过人民的话）与观赏纪录片的人民从宏观上说是同一群人——这两处的在场意识也必须是相通，非虚构视频叙事作品中的真诚的"在场蕴含"一定是能够被观众真切感受到的。纪录片的文本精神真诚在场于广大观众，与纪录片人实际纪录工作中热诚在场于人民生活现实，二者是二位一体的。纪录片人倾情投入于纪录工作现场，实际上也是为了真诚奉献于观众观赏现场。

亿万观众无疑是非虚构视频叙事作品的"第一观众"，也是"终极客户"，决定着纪实作品制作工作的终极存在意义。在现代社会的大信息环境中，大众传播交流的最终选择权在观众手中。纪录片人面对激烈的媒体竞争环境，制胜的首要立足点就是"在场"的真诚文本精神与观众观赏真实的渴望"心心相通"。

后　记

　　笔者 1985 年年初开始介入电视纪录片制作行当，将近 40 年时间里不间断地为此劳作，穷年累月，走城串乡，翻山过河，即使新冠大疫肆虐之时，依然赴冀奔鲁，经辽旅沪。走不完的路，看不完的事儿，原是这个行当的必有之义。自然也就以身陷其中的遭际体会这个行业数十年间的蜿蜒跌宕，以一个"编外"从业者的阅历尝受个中滋味。

　　本书很大程度上是个人劳作经验的"反刍"，当然也就会带有很大的个人经验局限性。聊以自慰的是，因此可能会较多保留直接经验的某些质感。

　　本书在写作过程中一直得到老友闵惠泉教授的真挚关注，殷切之情，令人铭感。惠泉兄以深厚学养诸多指正，令笔者常受启迪。可以说，如果没有惠泉兄的关注和支持，便不会有这本小书的面世。

　　非常感谢清华大学出版社的纪海虹老师。纪老师以精到的专业眼光和开阔的社会文化视野，为本书写作提供了舒展的广域空间。

　　笔者欢迎来自一切方面的批判指正。

<div style="text-align:right">

崔文华

2023 年 8 月

</div>